아이디오는 어떻게 디자인하는가

아이디오는 어떻게 디자인하는가

스탠퍼드 디스쿨 창조성 수업

IDEO 창업자
데이비드 켈리, 톰 켈리 지음

어머니, 아버지께
우리에게 창조적 생각을 표현할 자유와
그 생각대로 행동할 자신감을 주신 두 분

추천사

마음을 따뜻하게 해 주는 이 훌륭한 책은 분명 세상을 바꿀 것이다. 단지 읽는 데서 멈추지 말고 이 책을 활용하라. 지금 당장!

-톰 피터스(Tom Peters), 《초우량 기업의 조건》 저자

모든 유형의 창조적 탐험가들을 위한 필수적 가이드다. 이 매력적인 책은 여러분이 가장 필요할 때 창조적인 근육을 기르는 데 도움이 될 것이다.

-토드 스팔레토(Todd Spaletto), 노스페이스 사장

창조성은 마법이 아니라 기술이다. 이 책을 읽고 켈리 형제들로부터 배워라!

-칩 히스(Chip Heath), 《STICK 스틱!》 저자

켈리 형제는 스스로가 창조적이지 않다고 믿는 사람들에게 간단하지만 효과적인 도구를 제공한다. 혁신의 자신감을 찾아 나선 비즈니스 리더와 전문가에게 꼭 필요한 책이다.

-존 마에다(John Maeda), 전 로드아일랜드 디자인 스쿨 총장

여러분에게 필요한 창조성을 가지기 위한 유일한 책!

-가이 가와사키(Guy Kawasaki), 《Ape: Author, Publisher, Entrepreneur》 저자

다른 업계와 마찬가지로 호텔 산업에서 창조성은 직원과 고객이 참여하는 필수적인 역량이며, 모든 상호 작용으로 브랜드를 강화할 수 있게 해 준다. 이 책은 직원 및 고객과 강력하게 협력하고 변화하는 시대에 브랜드 관련성을 유지하는 데 도움이 된다.

-마크 호플라마지안(Mark Hoplamazian), 하얏트 호텔 회장 겸 CEO

창조성을 발휘하는 사업에 종사하는 사람이라면 꼭 읽어야 할 실용적이고 유용한 책!

-세스 고딘(Seth Godin), 《린치핀》 저자

켈리 형제의 혁신 능력에 오랫동안 경탄해 왔다. 이제 그들은 우리 모두에게 힘을 실어주며, 직장에서 직면하는 복잡한 문제에 대한 최상의 해결책을 찾는 데 필요한 자신감을 불어넣어 준다. 이는 우리의 개인적 삶에서도 마찬가지다.

-게리 고틀립(Gary Gottlieb), 파트너스 인 헬스 CEO

켈리 형제는 믿을 수 없을 정도로 통찰력 있는 책을 만들었다. 이 책은 우리 모두가 고정된 틀에서 벗어나서 혁신하고, 창조할 용기를 갖도록 도와준다.

-팀 쿠글(Tim Koogle), 전 야후 CEO

창조성의 용기와 자신감, 독창적인 통찰력을 기르는 일은 매우 중요하다. 이 책을 통해 이를 모두 배울 수 있을 것이다.

-리처드 밀러(Richard Miller), 올린공과대학교 총장

저자들은 어린 시절의 창조성과 비즈니스 세계의 실용주의 사이에서 어떻게 하면 힘들이지 않고 어우러질 수 있는지 보여 준다.

-조 게비아(Joe Gebbia), 에어비앤비 공동 창업자

만약 당신이 좀 더 창조적이고 싶다면 켈리 형제의 책을 읽어라. 그들의 충고를 따르라. 그리고 그들이 말했던 것처럼 뭔가를 하라!

-다니엘 핑크(Daniel Pink), 《새로운 미래가 온다》 저자

차례

들어가며

11

서문

혁신의 중심

17

Chapter 1

재주넘기

디자인 씽킹에서 창조적 자신감으로

30

Chapter 2

모험

두려움에서 용기로

62

Chapter 3

번뜩임

백지상태에서 통찰로

104

Chapter 4

도약

기획에서 행동으로

164

Chapter 5

탐색

의무에서 열정으로

220

Chapter 6

팀

창조적 자신감을 가진 집단들

256

Chapter 7

전진

행동을 위한 창조적 자신감

306

Chapter 8

다음으로

창조적 자신감 수용하기

346

감사의 말

364

들어가며

　이 책은 지금껏 살아오는 동안 유달리 특별했던 우리 형제의 작품이다. 오하이오의 작은 동네에서 어린 시절을 보낸 우리는 여름엔 똑같이 타이거즈 리틀 야구단에서 야구를 했고, 겨울엔 함께 눈사람을 만들었다. 14년 동안 같은 방을 사용했는데, 중서부 지역에서 흔히 볼 수 있는 지하실을 방으로 꾸민 곳이었다. 옹이 자국이 선명한 소나무 벽을 온갖 슈퍼카 포스터로 도배해 놓기도 했다. 우리는 같은 학교를 다녔고, 보이스카우트 활동도 같이했다. 이리호湖로 가족 여행을 가기도 하며 부모님, 두 여동생과 함께 캠핑을 다니며 캘리포니아까지 갔다가 돌아온 적도 있다. 이처럼 우리는 수많은 것들을 함께했다.

　그러나 아무리 우애가 좋았다 해도 그것이 우리가 똑같은 삶을 살았다는 것을 뜻하지는 않는다. 형 데이비드는 약간 일탈적인 면이 있었다. 고등학교 시절 그가 가장 좋아하는 과목은 미술이었다. 그는 동네에서 친구들과 함께 세이버스Sabers라는 이름의 록 밴드를 결성해 연주하기도 했다. 또한, 대학에 다닐 때는 봄 축제 행사용으로 주크박스나 큰 괘종시계 모양의 대형 합판 구조물을 만들었다.

그는 이름도 거창한 범우주적 해체 회사^{Intergalactic Destruction Company}를 설립했다(영화 〈스타워즈^{Star Wars}〉가 개봉한 그달이었다). 데이비드와 그의 친구들은 그 여름 내내 건설 일을 했다. 온전히 재미 삼아 부모님 집 뒷벽에 녹색 줄을 세 개나 그려 넣었는데 40년이 지난 지금까지도 남아 있다. 그는 항상 무언가 '창조'하는 것을 좋아했다. 이를테면 그가 여자 친구에게 만들어 준 전화기는 어떤 번호를 누르든지 오직 한 곳, 그한테만 연결됐다.

반면 나(톰 켈리)는 좀 더 관습적인 삶을 살았다. 대학에서 순수 학문을 공부한 나는 로스쿨 진학을 고려하며 한동안 회계법인 계통의 일자리를 찾아다니다가 제너럴일렉트릭^{GE, General Electric}에서 IT 관련 일에 종사했다. MBA를 딴 후에는 경영 컨설턴트로서 서류에만 몰두하며 살았다. 내 일은 일상 업무나 장기적인 커리어 측면에서 대개 예측 가능하고 앞이 뻔히 내다보이는 것들이었다. 그러다가 디자인 세계에 발을 들이게 됐는데 거기서 나는 정해진 선 밖에 있는 다채로운 세상이 훨씬 더 흥미롭다는 것을 알게 됐다.

사는 동안에도 우리는 계속 가깝게 지냈고 1만 3,000킬로미터나 떨어져 살고 있었음에도 거의 매주 통화했다. 데이비드가 나중에 아이디오^{IDEO}가 된 디자인 혁신 회사를 세우자 나는 경영대학원에 다니면서 그를 도왔고, 결국엔 1987년에는 정식으로 입사하게 됐다. 그 후 우리는 계속 함께 일했고 회사는 꾸준히 성장해 갔다. 데이비드가 CEO, 회장이었고 나는 마케팅, 경영개발, 스토리텔링을 총괄했다.

이 책의 이야기는 2007년 4월부터 시작된다. 그때 형 데이비드는 주치의로부터 전화 한 통을 받았다. 그 의사는 의학용어 사전에서 가장 두렵고 공포스러운 단어만을 골라 말했다. 그건 바로 암이었다. 그 당시 데이비드는 4학년인 딸아이의 반에서 아홉 살배기들을 대상으로 배낭 디자인 수업을 돕고 있었다. 전화를 받은 이후에도 그는 한 시간 넘게 아이들과 시간을 보내야 했다. 그 수업이 끝난 이후에야 그는 가까스로 자신이 처하게 된 상황에 대해 천천히 생각할 여유를 갖게 됐다. 그는 편평상피세포 종양, 쉬운 말로 생존율 40퍼센트의 후두암이라는 진단을 받았다.

그때 나는 브라질 상파울로에서 2,000명의 임직원들을 대상으로 프레젠테이션을 막 끝내고 난 후였다. 꺼뒀던 휴대전화를 다시 켜자마자 벨이 울렸다. 데이비드는 침착한 목소리로 자신이 진단받은 내용을 알렸고, 나는 그 길로 남은 남미 일정을 취소하고 공항으로 달려갔다. 내가 도울 수 있는 일은 거의 없었지만 형을 보러 가지 않을 수 없었다.

우리는 원래부터 친한 형제였지만 데이비드의 병은 우리를 더욱 단단하게 묶어줬다. 6개월 동안 화학 요법, 방사선 치료, 모르핀 투여, 수술 등의 과정을 거치며 우리는 거의 매일 얼굴을 봤고 때로는 끝없는 대화를 나눴으며, 또 때로는 한 마디도 하지 않은 채 오랜 시간을 함께 보내기도 했다. 스탠퍼드 암 센터에서 우리는 암과의 싸움에서 패배한 환자들을 보며 데이비드에게 앞으로 남은 시간이 얼마인지를 생각했다.

이 무서운 병이 지닌 긍정적인 면은 환자로 하여금 깊은 성찰을 하게 만든다는 점이었다. 삶의 목적과 의미에 대해 생각하도록 만들어 주었다. 우리가 아는 암 생존자들은 모두 그 병을 겪으면서 삶을 아주 다른 시각으로 보게 됐다고 말했다. 그해 말, 데이비드가 수술에서 회복하면서 우리는 처음으로 암에서 멀어질 수 있을 거라는 희망을 갖게 됐다. 기적 같은 가능성과 마주하면서 우리는 다짐했다. 만일 데이비드가 살아난다면 둘이 함께 의사나 병원과 연관 없는 두 가지 일을 하자고 말이다. 하나는 성인이 된 후로는 한 번도 한 적 없는 둘만의 여행을 떠나는 것, 다른 하나는 우리 둘 사이에서, 그리고 우리와 세상 사이에서 아이디어가 공유될 수 있도록 모종의 프로젝트를 같이 해내는 것이었다.

도쿄와 교토로 떠난 일주일간의 여행은 잊지 못할 추억이 되었다. 우리는 현대와 고대의 가장 뛰어난 일본 문화를 배웠다. 그리고 우리의 협력 프로젝트는 바로 독자들이 손에 들고 있는 이 책이다. '창조적 자신감creative confidence'에 관한 책을 쓴 이유는 아이디오에서 30년간 일하면서 혁신이 즐겁고 많은 보상을 주는 일임을 알게 되었기 때문이다. 삶을 향해 다가오는 무시무시한 파도가 눈앞에 있다 치자. 그 거센 파도에 파괴되지 않고 영원히 존재할 무언가를 남기고 싶다면, 다른 이들이 창조적 능력을 발현할 수 있도록 돕는 일이 그런 목적에 부합하는 가치 있는 행동이 되리라고 생각했다.

2007년, 데이비드가 암과 싸우는 동안 우리에겐 이 질문이 계속해서 떠오르곤 했다. '나는 무엇을 하려고 이 세상에 존재하는 것

인가?' 이 책은 그 대답의 일부다. 우리는 최대한 많은 사람에게 다가설 것이다. 또한, 미래의 혁신가들에게 열정적인 삶을 살 수 있는 기회를 줄 것이다. 개인과 조직에게 그들이 갖고 있는 잠재력을 고스란히 발휘하고 창조적 자신감을 형성할 수 있도록 도울 것이다.

혁신의 중심

'창조성creativity'이라는 단어를 들었을 때 연상되는 것이 있다면 그것은 무엇인가?

대다수의 사람들은 조각이나 회화, 음악, 무용과 같은 예술적인 노력을 떠올릴 것이다. 아마도 '창조성'과 '예술성artistry'은 동일할 것이라고 생각할지도 모르겠다. 어쩌면 건축가나 디자이너는 돈을 벌면서도 창조적인 사고를 하는 사람이고 CEO나 변호사, 의사 등은 그렇지 않다고 믿고 있을 수도 있다. 아니면 '창조성'은 타고난 기질이라고 생각할 수도 있다. 특이한 눈동자처럼 누군가는 창조적인 유전자를 갖고 태어난다고 말이다.

혁신을 가장 중요시하는 직장에서 30여 년을 함께 일하는 동안, 우리 형제는 앞서 말한 것과 같은 일련의 오해, 즉 '창조성 신화'란 것을 직접 봐왔다. 많은 사람이 이 신화를 믿고 있다. 이 책은 그 신화의 대척점에 서 있는 어떤 것에 관해 다룬다. 그것은 우리가 '창조적 자신감'이라고 칭하는 것이다. 그리고 창조적 자신감의 바탕은 우리는 모두 창조적이라는 믿음이다. 우리에겐 생각보다 훨씬 더 큰 창조적 잠재력이 있고 그것은 항상 발현되기만을 기다리고 있

다. 그게 사실이다.

지금까지 우리 형제는 수천 개의 기업이 혁명적인 아이디어를 시장화하는 데 도움을 줬다. 애플^{Apple} 최초의 컴퓨터 마우스에서부터 메드트로닉^{Medtronic}의 차세대 외과 수술 도구와 노스페이스^{North Face}의 중국 내 브랜드 전략에 이르기까지 매우 다양하다. 또한, 우리의 방법론이 사람들 내면에 새로운 창조적 사고방식^{mindset}을 형성해 그들의 삶을 극적으로 향상시키는 여러 사례를 봐왔다. 의료, 법조, 비즈니스, 교육, 과학 등 분야에 상관없다.

지난 30년간 우리는 무수한 개인들이 창조성을 키워서 그것을 유익한 용도로 사용하는 데 도움을 주었다. 우리의 도움을 받은 어떤 사람들은 전쟁 지역에서 귀환하는 병사들을 위한 최적화된 막사 시설을 만들어 냈다. 그들이 회사 안 복도에 임시 사무실을 설치해 놓고 어찌나 에너지와 열정이 솟구치던지, 훌륭한 프로젝트 공간을 마련해 주지 않을 수 없었다. 어떤 사람들은 개발도상국의 시골에 거주하는 노년층을 위한 저비용 보청기 점검 및 수리 시스템을 만들어 냈다. 그리하여 청각 장애가 있는 전 세계 3억 6,000만 명 인구 중 상당수에게 실질적인 혜택을 주었다. 우리가 도움을 줬던 여러 사람이 몸담은 분야는 전부 달랐지만 다들 공통적인 한 가지를 공유하게 되었다. 바로 그들 모두 창조적 자신감을 얻게 됐다는 점이다.

본질적으로 창조적 자신감이란, 스스로에게 세상을 변화시킬 능력이 있음을 믿는 일에 대한 것이다. 시작한 일을 완수할 수 있다는

확신 말이다. 우리는 이 자기 확신$^{self-assurance}$, 즉 스스로의 창조적 능력에 대한 믿음이 혁신의 중심이라고 생각한다.

창조적 자신감은 마치 근육과 같다. 이것은 노력과 경험을 통해 강해지고 커진다. 사람들에게 그러한 자신감이 형성되도록 돕는 것이 우리 형제의 목표다. 당신이 스스로를 창조적 타입으로 보든 안 보든 문제가 되지 않는다. 이 책을 통해 당신이 갖고 있는 창조적 잠재력을 일깨우고 최대한 이끌어 낼 수 있다고 믿는다.

현재의 창조성

창조성은 사람들이 '예술적'이라고 여기는 것보다 더욱 광범위하고 보편적이다. 우리는 창조성이라는 상상력을 활용해 완전히 새로운 무언가를 만들어 내는 것이라고 생각한다. 창조성은 새로운 아이디어, 해법, 접근법을 도출할 기회가 있는 곳이라면 어디서나 발휘될 수 있다. 또한, 우리는 모든 이들이 창조성의 자양분이 되는 자원에 접근할 수 있어야 한다고 생각한다.

20세기에 이른바 '창조적 유형'의 사람들, 즉 디자이너, 예술 감독, 혹은 카피라이터 등은 대개 아이들의 책상 위에서나 다뤄졌을 뿐 결코 중요한 논제가 되지 못했다. 반면, 모든 중요한 비즈니스 대화는 침실과 거실의 '성인'들 사이에서 행해졌다.

그러나 10년 전만 해도 엉뚱하고 의미 없는 일처럼 보였던 '창조

적 노력'은 이제 논의의 중심이 되고 있다. 2006년에 TED^{Technology,} ^{Entertainment, Design}(비영리 기술·오락·디자인 강연회) 역사상 가장 인기 있는 강연에서 '교육은 창조성을 죽이는가?'라는 질문을 던진 교육사상가 켄 로빈슨^{Ken Robinson}은 "창조성은 교육에서 문자 해독력만큼이나 중요한 과제이고, 그 둘을 동일한 비중으로 다뤄야 한다"고 말했다.

비즈니스에서 창조성은 '혁신'이라는 말로 구체화된다. 구글이나 페이스북, 트위터 같은 거대한 테크놀로지 기업들은 직원들이 창조성을 발현해 수십억 명의 삶을 변화시키도록 유도하고 있다. 오늘날 고객 서비스부터 금융에 이르는 여러 분야에서 사람들은 늘 새로운 해법을 실험할 기회를 갖게 된다. 회사들은 전 부서에 걸쳐 직원들의 통찰력을 매우 필요로 한다. 새로운 아이디어가 특별한 임직원이나 부서의 전유물은 아닌 것이다.

실리콘밸리나 상하이 혹은 뮌헨이나 뭄바이, 전 세계 어디에 살든지 간에 당신은 이미 굉장한 시장의 변화를 느꼈을 것이다. 오늘날 비즈니스에서 성장, 나아가 생존의 관건은 혁신이다. 최근 IBM이 1,500명 이상의 CEO를 대상으로 실시한 설문 조사 결과는 글로벌 경영에 봉착한 기업에서 필요로 하는 가장 핵심 리더십 능력이 창조성과 관련 있음을 보여 준다. 어도비^{Adobe Systems}가 3대륙의 5,000명을 대상으로 실시한 조사에서도 응답자의 80퍼센트가 창조적 잠재력의 발휘 여부를 경제성장의 열쇠로 보고 있음이 나타났다. 그런데 그중 고작 25퍼센트의 사람들만이 자신들의 삶과 경

력에서 창조적 잠재력을 발현하며 살아가고 있다고 응답했다. 수많은 재능이 방치되고 있는 것이다.

어떻게 하면 이 불균형을 바로잡을 수 있을까? 어떻게 나머지 75퍼센트의 사람들이 자신들의 창조적 잠재력을 발휘하게 할 수 있을까?

2005년에 데이비드는 디스쿨^{d.school}(공식 명칭은 하소플래트너 디자인 연구소^{Hasso Plattener Institute of Design})을 설립해 미래의 경영자들인 스탠퍼드대학 대학원생들에게 디자인 씽킹^{design thinking}(디자인 과정에서 디자이너가 활용하는 창의적인 전략)을 가르치기 시작했다. 처음에 우리는 스스로를 '분석적 유형'으로 알고 있는 사람들에게 창조성을 가르치는 일이 제일 큰 과제가 될 것이라 예측했다. 그러나 우리는 곧 그들 모두가 이미 창조성이 있다는 사실을 알게 됐다. 우리가 하는 일은 단지 그들이 새 기술과 사고방식을 동원해 이미 보유하고 있는 것을 끄집어내도록 도와주는 정도였다. 약간의 실습과 격려만으로도 그들의 상상력, 호기심, 그리고 용기가 매우 빨리 되살아나서 우리는 놀라움을 느끼지 않을 수 없었다.

우리가 가르쳤던 사람들에게 창조성의 물꼬를 틀게 하는 건 마치 자신도 모르게 주차 브레이크를 걸고 달리다가 어느 순간 그 사실을 깨닫고 브레이크를 풀어 자유롭게 달리게 되는 상황과 같았다. 우리는 회사 임직원들과의 워크숍 기간에 혹은 사업 파트너와 협력 활동을 하면서 이러한 경우를 많이 봤다. 전에는 이들이 혁신 세미나 자리에 앉아 있는 것이 혁신과 관련된 일의 전부였고 그게

끝나면 어렴풋이 자신들이 창조적 혹은 비창조적 인물이 될 거라고 단정하곤 했다. 그런데 우리와 함께하면서 창조성이라는 것이 이처럼 명료하게 정의될 수 있는 것이 아님을 깨닫게 되자, 창조적 인물이 되기를 포기한 것처럼 그들은 갑자기 스마트폰을 꺼내 들고 나가 '중요한 실무' 통화를 해댔다.

왜 그랬을까? 그건 그들이 자신들의 창조적 능력에 대해 확신이 없었기 때문이었다. 그들은 본능적으로 '나는 창조적이지 않아'라며 방어막 뒤로 숨어버린 것이다.

우리의 경험으론, 모든 이들은 창조적이다. 만약 각각의 개인들을 모종의 방법론에 확실히 접하게 할 수 있다면, 그들은 분명 놀라운 결과를 보여줄 것이라는 걸 알고 있었다. 그들은 획기적인 아이디어나 제안을 생각해 낼 것이고, 어떤 팀과 창조적으로 협업해 혁신적이라고 할 만한 뭔가를 만들어 낼 것이다. 그들은 아마 자신이 생각했던 것보다 훨씬 더 창조적임을 깨닫고 놀라워할 것이다. 그들이 스스로를 보는 방식을 뒤바꿔놓을 것이고, 그들로 하여금 좀 더 많은 일에 열렬히 달려들도록 만들 것이다.

우리는 누군가를 무無의 상태에서 창조적으로 만들기 위해 노력할 필요가 없었다. 오직 자신이 이미 갖고 있는 것을 재발견하도록 도와주면 충분했다. 새로운 아이디어를 상상하고 구축하는 능력을 스스로 찾아내게 하면 그뿐이었다. 그러나 이러한 아이디어를 행동으로 옮기지 않고 그만큼 진취적이지 않다면 창조성의 진정한 가치는 발현될 수 없다. 바로 이와 같은 생각과 행동의 결합이 창조적

아이디오는 어떻게 디자인하는가

자신감을 정의한다. 새로운 아이디어를 내는 능력과 그것을 행동으로 옮기는 용기가 한데 묶여야 하는 것이다.

게셰 툽텐 진파Geshe Thupten Jinpa는 20년 넘게 달라이 라마Dalai Lama의 수석 영어 통역관이었다. 그는 최근 창조성의 본질에 대해 우리와 같은 생각을 하고 있음을 드러냈다. 진파는 티벳어의 '창조성' 혹은 '창조적'을 대체할 말이 없음을 강조하며 '자연적natural'이 가장 가까운 뜻으로 사용되는 단어라고 말했다. 즉, 누군가가 더 창조적이고자 한다면 더 자연적인 상태가 되면 되는 것이다.

대부분의 사람들은 누구나 어린 시절엔 창조적이었다는 사실을 잊고 살아간다. 그때는 누구나 다 즐겁게 놀았고, 이런저런 시도를 했고, 두려움이나 부끄러움 없이 이상한 행동들을 저질렀다. 하지 말아야 한다는 것을 몰랐다. 하지만 나이가 들면서 사회적 거부의 두려움을 알게 된 것이다. 이것이 바로 바로 몇십 년이 지난 후에라도 창조적 능력을 그토록 쉽고 강력한 형태로 되찾는 일이 가능한 이유다.

창조성이 운 좋은 소수의 사람만이 누리는 드문 재능이 아니라는 건 확실하다. 그것은 인간의 사고와 행동의 자연적인 부분이다. 너무나 많은 사람에게 봉인되어 있을 뿐이다. 그 봉인은 해제할 수 있다. 봉인이 풀리면 창조적 섬광이 일어나서 개인, 조직, 공동체에 빛을 밝혀줄 것이다.

창조적 에너지는 우리에게 가장 귀중한 자원 중 하나다. 그것은 우리에게 닥친 어려운 문제들에 대한 혁신적 해법을 찾아내게 도

와줄 것이다.

창조적 자신감의 사례

창조적 자신감은 세계를 경험하는 하나의 방식이며 새로운 접근법과 해법을 만들어 낸다. 누구나 창조적 자신감을 얻을 수 있다. 우리는 갖가지 배경과 이력을 가진 다양한 사람들에게서 창조성을 보았다. 연구실의 과학자에서부터 〈포춘^{Fortune}〉(미국의 경제 잡지) 선정 500대 회사의 고위직 임원에 이르기까지, 모든 이들이 기존의 삶과 다르게 접근할 수 있다. 이를 위해선 새로운 조망과 더 큰 툴세트^{tool set}가 필요하다. 지금부터 새롭게 창조적 자신감을 얻게 된 몇몇 사례들을 소개하겠다.

- 올림픽 출전 선수 출신 여성이 항공업계에 들어섰다. 그녀는 회사가 직면한 문제를 해결하기 위해 자신감을 끌어올렸다. 그녀는 조종사, 운항 관리사, 승무원 근무 시간 조정 담당자를 비롯하여 여러 부서의 자원자들로 태스크 포스 팀을 구성했다. 일기불순에 따른 비행 혼란을 개선하기 위한 기본 절차를 수립했고, 그 결과 관련 문제 해결 속도가 40퍼센트 향상되었다.
- 이라크와 아프가니스탄에서 복무한 어느 육군 대위는 1,700

명을 모아 자신이 사는 동네에 보행자 전용 도로를 만들어 줄 것을 청원했다. 그는 무언가 이뤄내기 위해서 꼭 장군이 될 필요는 없다는 사실을 입증했다.

- 법대에 다니는 한 여학생은 모의 법정에 단순한 사실관계 논증을 넘어 인간 중심적 접근법을 들고 나왔다. 그녀는 배심원들에게 사건 현장에 있는 자신들의 모습을 그려보고 과연 그 느낌이 어떤지 상상해 보라고 했다. 그들의 감정 이입empathy 능력을 이용해 그녀는 재판에서 이기게 되었다. 재판이 시작될 때는 단 한 명의 배심원만이 그녀의 편이었다.

- 전직 정부 관료 한 명이 워싱턴 D.C.에서 풀뿌리 혁신 운동을 시작했다. 이 운동은 1,000명 이상의 동조자를 모으게 됐다. 워크숍과 네트워킹 작업을 통해 그녀는 자신의 새로운 취지를 확산시켰으며 다른 분야의 리더들과 기업가들의 변화를 이끌어 냈다.

- 40년 동안 현직에 있었던 어떤 초등학교 교사는 자신의 커리큘럼을 재구조화하는 데 도전했다. 각각의 과목들을 '가르치는' 대신에 그녀는 그 과목들을 각각의 프로젝트들로 변경했다. 수업이 아닌 프로젝트 안에서 아이들은 책상을 벗어나 좀 더 깊이 있고 비판적으로 사고하게 되었다. 그 결과 성적이 크게 상승했다. 그보다 더욱 중요한 일은 아이들이 더욱 적극적이고 호기심이 강해졌음을 알고 학부모들이 감동한 것이다.

굳이 실리콘밸리로 이사하거나 그곳에서 직장을 구할 필요도 없다. 또한, 사고방식을 통째로 바꾸지 않아도 된다. 디자인 컨설턴트가 되거나 현재의 일자리를 그만둘 필요도 없다. 창조성은 정책 결정자, 사무직, 부동산 대리인의 세계에서 더욱 요구된다. 현재 직업이 무엇이든 자신의 업무에 창조적으로 접근할 때, 새롭고 개선된 해법과 성취를 이룰 수 있을 것이다. 창조적 자신감은 그게 무엇이든 당신이 지금 하고 있는 일에 영감을 불어넣는다. 그것은 문제 해결력을 키워주는 도구이기 때문이다. 더욱이 기존의 해결 방식을 버리지 않아도 되니 더욱 좋다.

우리는 몇몇 의사들과 얘기를 나눴는데, 그들은 표면상의 증상을 넘어 환자들에게 좀 더 감정 이입이 가능하고 효과적인 치료법을 찾아낸 사람들이었다. 또한, 인사 채용 담당자들과도 대화했다. 그들은 우리의 방법을 사용해 능력을 갖춘 후보자들과 회사가 가장 필요로 하는 인재들 사이의 최적점을 찾아냈다. 사회활동가들도 만나봤는데, 그들은 인간 중심적 접근법을 활용해 사회공동체 사람들이 복잡한 지원 신청 양식을 이해하도록 도움을 주고 있었다.

창조적 자신감을 가진 사람들은 세계 여러 곳에서 큰 힘을 쓰고 있다. 아이가 다니는 학교와 관련된 일, 의미 없이 쓰이던 창고를 활기 넘치는 혁신의 공간으로 개조하는 일, 소셜 미디어를 이용해 더 많은 골수 기증자를 찾는 일 등 분야를 가리지 않는다.

전설적 심리학자인 스탠퍼드대학의 앨버트 반두라[Albert Bandura] 교수는 사람의 신념 체계는 행동, 목표, 지각에 영향을 준다는 걸

증명했다. 자신들의 변화에 영향을 미칠 수 있다고 믿는 사람들은 자신이 착수한 일에서 성공할 가능성이 크다. 반두라는 이 확신을 '자기 효능감$^{self-efficacy}$'이라고 부른다. 자기 효능감을 가진 사람들은 눈높이를 더 높이 설정하고 노력하며, 실패를 경험해도 쉽게 극복한다.

우리가 직접 목격한 혁신과 창조적 자신감의 사례는 그의 이론과 정확히 일치했다. 창조성의 발현을 막는 불안감의 장벽을 뛰어넘을 때 모든 새로운 가능성의 문이 열렸다. 실패할지도 모른다는 생각 때문에 아무것도 시도하지 않는 대신, 창조적 자신감을 가진 이들은 자신들의 모든 경험을 배울 수 있는 기회로 여겼다. 프로젝트의 입안 단계에서 누군가는 그 프로젝트가 통제가 되는 것인지의 여부에만 집착했으나, 창조적 자신감을 가진 이들은 불확실성을 매우 편안하게 여겼으며 곧바로 행동했다. 현상 유지 속에서 마음 편해지는 대신, 혹은 다른 이들이 그렇게 하라고 해도 그들은 당당히 자신들의 생각을 주장했고 기존의 관행에 도전했다. 더 큰 용기를 갖고 행동했으며 결연하게 장애물에 달려들었다.

우리는 이 책이 당신의 창조성이 발현되지 못하게 하는 정신적 장벽들을 뛰어넘는 데 도움이 되리라고 생각한다. 각 장마다 우리는 당신이 자신감을 갖고 새로운 아이디어를 추구하는 데 도움이 되는 도구를 알려줄 것이다. 앞으로 제시될 이야기, 방법, 실례들은 수십 년간 우리와 함께 일해 온 다양한 창조적 인물들로부터 얻은 것들이며 당신에게 큰 도움이 될 것이다.

창조적 자신감 찾기

저자로서 우리의 사명은 가능한 한 많은 사람이 창조적 잠재력을 재발견할 수 있도록 돕는 것이다. 자신들이 새롭게 되찾게 된 창조성 앞에서 사람들은 이따금 자신들의 어머니가 무용가였다거나 아버지가 건축가였다는 사실을 우리에게 털어놓기도 했다. 그들은 그 창조적 에너지의 섬광을 마치 어떤 구체적 증거물처럼 생각하는 것 같았다. 그러나 그들은 창조적 잠재력이 항상 그들 자신 안에 있었다는 것은 모르고 있었다. 가계 내력이나 특별한 유전적 형질 때문에 창조적 잠재력이 있는 게 아니라, 인간이라면 누구나 자연적으로 갖고 있는 것임을 알지 못했다.

창조적 자신감은 그런 잠재력을, 세계 안에서 당신의 위치를, 불안과 의심을 거둔 상태에서 보다 분명하게 보는 방식이다. 창조적 자신감을 찾아가는 이 여정에 동참해 당신의 삶 속에 내재되어 있는 그것을 완전히 당신 것으로 만들 수 있기를 바란다. 우리에겐 이 세계를 더 좋은 곳으로 만들 수 있는 힘이 있다.

chapt

1

재주넘기

디자인 씽킹에서
창조적 자신감으로

FLIP

더그 디츠Doug Dietz는 미국 중서부 출신으로 성실하고 말투가 부드럽다. 웃음을 지을 때면 얼굴이 약간 찌푸려지고 감정이 복받칠 때면 눈에 금방 눈물이 고인다.

GE에서 24년을 근무한 더그는 세계 최대의 기업 중 하나인 이곳에서 180억 달러의 자산 가치를 지닌 GE 헬스케어GE Healthcare에 근무한다. 그는 첨단 영상 의료 시스템의 디자인과 개발을 담당했다. 그가 개발에 관여한 수백만 달러짜리 MRI(자기공명영상) 시스템은 고통 없이 인간의 몸을 꿰뚫어 보는 장치로, 불과 한 세대 전만해도 상상도 하지 못했던 것이었다.

몇 해 전으로 거슬러 올라가자면, 그때 그는 2년 반이나 이끌어온 한 MRI 관련 프로젝트를 마친 뒤였다. 병원에 그 기계가 있는 걸 직접 보게 되자 날아갈 듯이 기뻐했다. 그는 막 설치된 자신의 기계 옆에 서서 그것을 작동하고 있던 기사에게 말했다. 이 MRI 스캐너가 국제 디자인 최우수상IDEA, 일명 '디자인 오스카상'에 응모된 제품이라고 말이다. 그러고는 그녀에게 그 기계의 외관에 대해 어떻게 생각하냐고 물었다. "그건 별로 좋지 않은 인터뷰 질문이었죠." 그는 그 일을 말하며 멋쩍어했다.

일이 다 잘된 것을 확인하고 뿌듯해하며 떠나려는 참에 마침 기사가 그에게 잠깐 밖으로 나가 달라고 부탁했다. 환자 한 명이 MRI 촬영을 하러 오기 때문이었다. 밖으로 나온 그는 허약해 보이는 소녀 한 명이 그쪽으로 걸어오는 것을 보았다. 부모의 손을 꼭 잡고 있었다. 부모는 걱정하고 있었고 소녀는 겁에 질려 있었다. MRI 기계를 보자 온갖 무서운 생각이 떠오르는 것 같았다. 소녀는 울기 시작했고 우리 앞에서 그 말을 하면서 더그는 목이 메는 듯했다. 그는 그 가족이 지나가면서 말하는 소리를 들었다. "여러 차례 얘기했지만 얘야, 넌 씩씩하게 검사를 받을 수 있어." 다짐시키듯 말하는 아빠의 목소리엔 긴장감이 가득했다.

더그는 소녀의 볼에 눈물이 흘러내리는 모습을 보았다. 그가 깜짝 놀란 것은 기사가 마취과 의사에게 연락할 때였다. 그는 MRI 검사를 받는 동안 소아 환자들을 마취시켜놓는다는 사실을 그때 처음 알게 됐다. 아이들은 기계를 보고 잔뜩 겁을 먹기 때문에 검사를 받는 동안 맨정신으로는 가만히 누워 있지 못했던 것이다. 이 때문에 마취과 의사가 와야만 검사를 받을 수 있었다.

더그는 제일 약한 환자들이 자신의 기계 앞에서 보여준 불안과 공포를 경험했다. 이 일은 그의 관점을 완전히 바꿔놓을 어떤 개인적 위기감을 촉발시켰다. 그에게 그 기계는 칭찬과 경탄의 대상이 되는 우아하고 멋있는 첨단 기술 작품이었지만, 울고 있던 아이에겐 자신을 집어삼킬 크고 무서운 괴물일 뿐이었던 것이다. 기계의 디자인에 대한 자부심은 기껏 자신이 도우려고 했던 환자들의 공

아이디오는 어떻게 디자인하는가

포를 조성하는 물건이 되어 버렸다는 패배감으로 바뀌었다. 더그는 일을 그만두거나 그러려니 하고 넘어갈 수도 있었지만, 그러지 않았다. 그는 집으로 돌아와 아내에게 자신이 새로운 변화를 만들어 내겠다고 말했다.

더그는 이와 같은 강력한 개인적, 직업적 도전을 앞두고 친구와 동료들에게 자문을 구했다. 그의 상사는 프록터 앤드 갬블P&G, Procter & Gamble에 재직할 때 알게 된 디스쿨에서 임원 교육 연수를 받아볼 것을 권했다. 더그는 캘리포니아에서 일주일간 워크숍에 참여했다. 그는 무엇을 배워야 하는지 전혀 감을 잡지 못했지만 새로운 방법론이라면 무엇이든 습득하려 노력했다. 어린 환자들이 겁을 덜 먹을 수 있는 MRI 기계를 만들고 싶은 마음뿐이었다.

워크숍에서 더그는 창조적 자신감을 높일 수 있는 새로운 도구를 소개받았다. 그는 인간 중심적 접근법으로 디자인과 혁신에 다가서는 것을 배우게 되었다. 그는 소비자의 요구를 잘 파악하기 위해 기존의 제품과 서비스 사용자들을 관찰하고 그들과 이야기를 나눴다. 또한, 다른 회사 및 산업 분야의 매니저들과 협업하며 이러한 요구에 부응할 수 있는 디자인 프로토타입prototype(상품화에 앞서 미리 제작해 보는 원형 또는 시제품)을 연구했다. 워크숍 내내 계속 실험하고 다른 사람의 아이디어와 결합해 자신의 구상을 실제화하려 거듭 시도했다.

그 주가 끝날 무렵, 여러 아이디어를 주고받은 뒤에 그는 처음보다 더 창조적이고 희망을 갖게 됐다고 느꼈다. 일반 관리, 인사, 재

무에 이르는 여러 분야에서 일하는 사람들과 함께 인간 중심 디자인 프로세스를 진행하면서 그는 한 가지 깨달음을 얻게 됐다. "나는 이 도구가 얼마나 강력한 것이 될지 뻔히 보였습니다. 그걸 가지고 가서 다른 팀들과 협업하는 데 활용하기만 한다면 말이죠."

그는 인간 중심 디자인 방법을 응용한다면 어린 환자들을 위해 보다 개선된 해결책을 도출할 수 있을 것이라 믿게 됐다. 그리고 그렇게 하겠다고 굳게 결심했다. 그는 자신이 원하는 게 무엇인지를 계속 생각하며 밀워키로 돌아갔다. 특별한 재원이나 자금, 회사의 지원 없이 맨땅에서 MRI 기계 리디자인이라는 거대한 연구개발 프로젝트를 진행할 순 없었다. 그래서 더그는 경험을 리디자인 redesign 하는 일에 집중했다.

먼저 일일 보육 센터에서 어린아이들을 관찰하고 그들에게 감정 이입하는 것으로 이 일을 시작했다. 그는 전문가들과 대화하면서 소아 환자들의 심리에 관해서도 이해하게 됐다. 그가 주로 도움을 청한 사람들 중에는 GE에서 온 자원봉사 팀도 있었고, 지역 어린이 박물관의 전문가들, 두 군데 병원의 의료진들도 있었다. 그다음에 그는 첫 번째 프로토타입을 만들어 냈고, 이것은 나중에 '어드벤처 시리즈'가 되었다. 그는 이것을 피츠버그대학 메디컬센터 소아병원에 시험용 기기로 설치했다.

아이들이 어떻게 기술을 경험하고 그것과 교감하는지 총체적으로 고려하면서, 더그는 MRI 검사실을 어린이를 위한 모험 공간으로 개조했다. 그곳에선 환자들이 주인공이 되어 용감하게 활약하는

아이디오는 어떻게 디자인하는가

역할을 맡게 되어 있었다. 더그와 임시 개조 팀은 기계 내부의 복잡한 기술적 부분은 전혀 변형하지 않고, 기계 외부와 검사실의 모든 표면에 다양한 장식물을 붙여 바닥, 천장, 벽과 모든 장비를 가렸다. 또한, MRI 촬영기사용 대본을 창작해 그들이 어린 환자들을 데리고 모험의 여정을 진행하도록 만들었다.

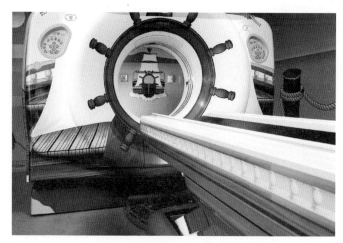

어린 환자들을 위해 만든 '어드벤처 시리즈'

이런 프로토타입 중 하나는 놀이공원에서 흔히 볼 수 있는 해적선을 본떠 디자인한 것이었다. 나무로 만든 커다란 키가 MRI 기계 입구를 에워싸고 있는 배의 모습이었다. 이런 장식 하나가 분위기를 공포감이 들지 않게 바꿔놓았다. MRI 촬영기사는 아이들에게 곧 해적선 내부로 모험을 떠날 것이라 말해주고, 배에 올라타 있는

동안은 움직이지 말고 조용히 있어야 한다고 당부한다. 이 '항해'가 끝나면 아이들은 검사실 한쪽 벽에 있는 해적의 가슴에서 작은 보물을 하나 꺼내 가질 수 있다.

또 다른 프로토타입도 만들었는데, 그것은 MRI 기계가 환자를 우주 모험 속으로 데려다주는 원통형 우주선이었다. 기계가 작동하면서 소음이 커지면 촬영기사는 아이들에게 우주선이 '초공간 항속 모드'로 바뀌는 중이니 그 소리를 잘 들으라고 당부한다. 이렇게 재설정된 스토리 구조에서는 무서운 '쿵-쾅-쿵' 소리도 모험의 한 부분에 지나지 않게 된다. 이후 해적선과 우주선을 포함해 무려 아홉 가지의 어드벤처 시리즈를 만들었다.

더그의 어린이용 MRI 기계 덕분에 소아 환자에 대한 마취제 투여가 급격히 줄어들었다. 병원 측과 GE는 마취과 의사들이 덜 불려 다니고, MRI 검사를 받는 환자의 수가 늘자 매우 기뻐했다. 환자들의 만족 지수도 90퍼센트나 상승했다.

그러나 더그가 가장 만족스러웠던 부분은 이러한 수치도, GE 헬스케어의 늘어난 수익도 아니었다(물론 이 부분은 사내 지원을 얻는 데 대단히 중요한 요인이긴 했다). 그의 가장 큰 기쁨과 보람은 '해적선' MRI에서 검사를 받은 어린 소녀가 엄마와 얘기 나누는 광경을 목격했을 때 찾아왔다. 그 작은 아이가 엄마에게 다가가 치맛자락을 잡으며 이렇게 말했던 것이다. "엄마, 내일 여기 또 와도 돼?" 이 한마디에 그는 자신의 노력이 헛되지 않았다는 걸 느꼈다.

이러한 성취가 있고 나서 1년도 채 지나지 않아, 창조적 자신감

으로 충만해진 더그는 GE의 '사고의 리더thought leader'라는 새로운 역할을 맡게 됐다. 이전 과정에서 더그가 세계를 조금이라도 바꾸는 데 기여했다고 말한다면 과장된 것일까? 그것은 소아 환자나 그 부모에게 물어보면 된다. 그들은 아마 어떻게 대답해야 할지 알고 있을 것이다.

창조적 사고방식은 현상 유지 너머를 보게 만드는 강력한 힘이다. 창조적 테크닉을 사용하는 사람들은 미래를 그리는 일에 상상력을 동원할 줄 안다. 그들은 직장이나 어디에서나 자신들이 기존의 아이디어를 개선하고 자신들을 둘러싼 세계에 긍정적 힘을 발휘할 믿음이 있음을 알고 있다. 이런 믿음이 없었다면 더그는 자신의 목표를 향해 한 걸음도 떼지 못했을 것이다. 이처럼 창조적 자신감은 가능성을 지향하게 하는 낙관적인 삶의 태도다.

더그의 사례는 인간 중심 디자인이 혁신으로 가는 돌파구를 열어줄 수 있음을 보여 준다. 당신이 대상으로 삼은 사람들에게 감정 이입을 하면서 창조적인 문제 해결 프로세스를 시작할 때 혁신이라는 새로운 기회의 문이 열린다. 그 대상은 어린아이 혹은 직장 동료, 고객, 소비자일 수도 있다. 경쟁자들이 기술적인 성능(검사 속도, 해상도 등)을 끌어올리는 것에만 몰두하고 있을 때, 더그는 환자들과 가족의 삶을 개선할 획기적이고 새로운 방식을 찾아냈던 것이다. 우리가 경험한 바에 따르면, 인간의 관점에서 접근하려는 노력은 변화를 일으킬 수 있는 가장 풍부한 기회를 제공한다.

우리가 관여해 온 모든 혁신 프로그램을 살펴보면, 다음 그림과

같이 세 개의 겹치는 원으로 표시된 세 가지 요인이 항상 균형을 이루고 있다.

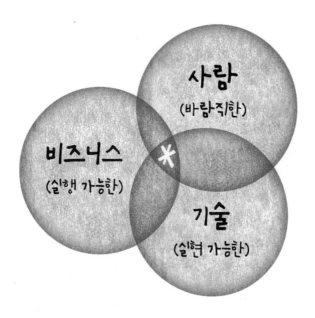

세 요인의 교집합 찾기

첫 번째 요인은 기술적인 것 혹은 실현 가능성과 관련이 있다. 이는 실리콘밸리에서 우리가 사업을 시작했던 초기에 우리 고객들이 제일 먼저 들고 오는 주제였다. 우리는 고객들을 도와 수천 건의 신기술 개발 작업에 참여했다. 기발한 자전거 바퀴에서부터 인간의 뇌를 안쪽에서부터 식혀줄 수 있는 신기술 등 매우 다양했다. 제대

아이디오는 어떻게 디자인하는가

로 기능할 수만 있다면 신기술은 그 가치가 지극히 높아질 수도, 새로운 기업과 비즈니스 성공의 초석을 제공할 수도 있었다. 탄소섬유 비행기 부품, 쌍방향 멀티터치 화면, 초소형 외과 수술 도구 등은 해당 분야에선 혁명적인 기술의 산물이다. 그러나 기술은 훌륭해 보이는 것만으론 충분치 않다. 그랬으면 우리는 모두 세그웨이Segway(서서 타는 이륜자동차)나 타고 로봇 개와 놀아야 했을지도 모른다.

두 번째 요인은 경제적 실행 가능성, 우리가 이따금 사용하는 표현으로는 비즈니스적인 것이다. 기술은 실제로 기능해야 하는 것은 물론이고, 경제적으로 실행 가능한 방식에 의해 생산되고 확산되어야 한다. 비즈니스 모델에 적합해야 기업이 번성할 수 있다. 우리 형제가 청소년기를 보내고 있던 1950년대 무렵, 과학잡지 〈파퓰러사이언스$^{Popular\ Science}$〉는 21세기엔 집마다 정원에 자가용 헬리콥터를 두고 살게 될 거라고 예언했었다. 하지만 아직까지 일반인들이 헬리콥터를 사게 할 만한 완벽한 비즈니스 모델을 내놓지 못하고 있다. 그런 개념으로는 비즈니스적 요인이 가동하지 않을뿐더러 미래에도 불가능할 것이다. 심지어 비영리 조직에서도 비즈니스적 요인은 중요하다. 만일 누군가가 인도에서 안전한 음용수 확보 프로그램을, 가나에서 공중위생 시스템을 수립하려 한다고 가정하자. 이를 위해 그는 그 사업이 장기적으로 유지되고 재정적으로 뒷받침받을 수 있는 방책을 먼저 생각해야 한다.

세 번째 요인은 사람과 관련된 것으로, 주로 인적 요인이라 불린다. 이것은 사람이 요구하는 바를 깊이 이해하는 일과 관련 있다. 다

시 말해 혁신의 성공 여부를 결정할 세 번째 요인은 단순히 사람들의 행동을 관찰하는 수준을 넘어 그들의 동기와 근본적 신념을 통찰하는 일에 관한 것이다. 인적 요인이 앞서 말한 두 가지 요인보다 더 중요하다고 볼 수는 없다. 그러나 기술적 요인은 전 세계 과학계와 공학 프로그램에서 매우 잘 다뤄지고 있고, 비즈니스적 요인에 대해선 모든 회사가 일차적으로 에너지를 집중시키고 있다. 이러한 이유로 그 나머지 부분에서 인적 요인이 혁신에 관한 한 최고의 기회를 제공하고 있다고 생각할 수밖에 없다. 그것이 바로 우리가 늘 인적 요인을 혁신 논의의 출발점으로 삼는 이유이기도 하다.

더그 또한 마찬가지였다. GE의 MRI 기계는 기술적인 면에서 훌륭한 제품이었고 비즈니스적으로 실행 가능한 것이었다. 더그는 아이들이 MRI 기계를 어떻게 인식하는지 이해하기 위해 노력했고 새로운 경험을 할 때 어떻게 해야 그 아이들이 안전하다고 느끼게 될지 파악하려 했다. 소아 환자에게 감정 이입을 함으로써 더그는 문제 해결의 돌파구가 되는 아이디어를 얻을 수 있었고 결국, 자신의 결과물이 성공할 거라는 자신감을 갖게 됐다.

인간 중심이라는 것은 우리의 혁신 프로세스에서 핵심이 된다. 다른 사람에게 깊이 감정 이입함으로써 단순한 관찰이 강력한 근원이 될 수 있다. 우리는 사람들이 현재 하고 있는 행동을 왜 하는지 이해하는 것을 일차적 목표로 하며, 더 나아가 그들이 미래에 어떻게 행동할지 이해하는 것을 이후 목표로 삼는다. 감정 이입은 우리가 혁신의 이유로 삼는 사람들과 개인적 관계를 형성하는 데 도

움을 준다. 다른 사람의 개수대에서 다른 사람의 옷을 손으로 빨거나, 주택 계획 산업의 초청인이 되어보는 일, 수술실에서 집도의 옆에 서보거나 공항 보안 검색대에서 동요하는 승객들을 진정시켜보는 일이 전부 감정 이입 능력을 불러일으킨다.

감정 이입적 접근법은 항상 우리가 사람들을 위해 디자인하고 있다는 사실을 상기시킨다. 그 결과 혁신 프로세스는 더욱 활성화된다. 그리고 창조적인 해법의 실마리가 되는 통찰과 기회를 확보할 수 있게 된다. 우리는 수천 명의 고객들과 일하면서 감정 이입 능력을 발휘한다. 그리하여 사용하기 쉬운 구급용 심장 제세동기부터 은퇴 대비 저축용 직불카드에 이르는 모든 것이 탄생했다.

인간 중심 디자인 연구법은 알고 보면 두 개의 서로 다른 요소 간의 균형을 잡아주는 일로, 우리는 성공적 혁신이 인간 중심 디자인 연구법에 일부 의존하고 있다고 생각한다. 실현 가능성, 실행 가능성, 바람직함이라는 세 가지 요인 간의 공통점을 찾으면서 고객의 진정한 필요와 욕구를 고려하는 태도야말로 글로벌 디자인 회사인 아이디오와 디스쿨에서 우리가 '디자인 씽킹'이라고 부르는 것이다. 그것은 우리 형제가 만든 창조성과 혁신의 과정이기도 하다. 새로운 아이디어들을 구체화하는 완벽한 방법은 없다. 다만 앞서 성공적이었던 여러 프로그램을 보면, 네 가지 단계로 요약할 수 있는 공통적 과정이 있었다. 바로 영감, 종합, 관념화^{ideation}와 실험, 실행이다. 우리의 경험으로는 혁신이나 새로운 아이디어는 여러 반복 주기를 거치면서 전체 프로세스를 완결시킨다.

디자인 주도적 혁신

아이디오의 파트너인 크리스 플링크^{Chris Flink}가 기술한 우리의 혁신 접근법을 소개하겠다. 우리 또한 우리만의 방법론을 끊임없이 개선하고 발전시킨다. 그러니 이것을 바탕으로 당신만의 접근법을 만들어 보라. 당신의 상황에 꼭 맞는 혁신 테크닉을 찾아낼 수 있을 것이다.

1. 영감

사과가 머리에 떨어질 때까지 기다리지 마라. 세상 속으로 들어가 진취적으로 경험해 보라. 그러면 창조적 사고가 향상될 것이다. 전문가들과 교류하고 낯선 환경에 자신을 던지고 고객의 관점에서 생각하라. 영감은 면밀하게 계획적으로 수립된 행동 절차에 의해 자극된다.

인간 중심 혁신법에는 감정 이입이 가장 믿을 만하고 유용한 자원이다. 진짜 살아 있는 사람들의 요구, 욕망, 동기와 연결됨으로써 영감과 창의적인 아이디어를 얻을 수 있음을 우리는 알게 됐다. 자연스러운 상태에서 사람들의 행동을 관찰하는 일은 우리로 하여금 무엇이 진정 중요한지 이해하게 해 주며, 혁신 노력에 힘을 실어줄 영감을 불러일으킨

다. 우리는 현장에서 다양한 사람들을 관찰하고 그들과 인터뷰를 하기도 한다. 이를테면 '극단적 사용자extreme user'들과 이야기를 나눈다. '얼리 어답터early adopter'들이 신기술을 얼마나 영리하게 이용하는지 알고 싶은 것이 그 이유다. 만일 깡통따개 같은 주방용품을 리디자인하고자 한다면, 우리는 사람들이 그걸 사용하면서 언제 좌절하거나 개선할 필요를 느끼는지 주의 깊게 관찰한다. 동시에 다른 산업 분야도 눈여겨본다. 그곳에도 반드시 혁신과 관련된 과제들이 있기 때문이다. 예를 들어 우리는 레스토랑의 고객 서비스와 병원에서의 환자 경험을 비교해 가면서 환자의 만족도를 끌어올리기 위한 혁신법을 생각해 낼 수도 있을 것이다.

2. 종합

현장에서 시간을 충분히 보냈다면 다음 단계로 복잡한 '센스메이킹sense-making(사람들이 집단적 경험에 의미를 부여하는 프로세스)'을 시작해야 할 것이다. 패턴들을 인식할 필요가 있고 주제를 파악해야 하며 당신이 직접 보고, 수집하고, 관찰한 모든 것의 의미를 찾아내야 한다. 또한, 구체적인 관찰과 개별적인 스토리에서 좀 더 추상적인 진실로 옮겨가야 한다. 추상적 진실이란 다수의 사람을 하나로 엮어주는

것을 말한다. 우리는 직접 관찰한 것들을 묶어서 '공감 지도 empathy map'(7장 참조)를 만들거나 해법들을 유형별로 분류해 놓은 틀을 만든다.

우리는 조사를 통해 발견한 것들을 실행 가능한 계획과 원칙으로 변환시킨다. 우리는 문제의 틀을 다시 짜고 어디에 에너지를 집중할 것인지 선택한다. 소매점을 예로 들 경우 "어떻게 하면 손님들이 기다리는 시간을 줄일 수 있을까?"라는 물음을 "어떻게 하면 '기다리는 시간'으로 인식되는 시간을 줄일 수 있을까?"라는 물음으로 바꾸는 것이다. 그렇게 되면 새로운 가능성의 길이 열린다. 벽에 비디오 화면 같은 것을 설치해 손님들에게 즐거움을 제공할 수도 있는 것이다.

3. 관념화와 실험

다음으로 우리는 새로운 가능성 타진에 착수한다. 우리는 셀 수 없이 많은 아이디어를 내놓고 수많은 갈래의 선택지들을 고려한다. 여러 번 반복적으로 래피드 프로토타입 rapid prototype(디자인 단계에 있는 3차원 모델을 실용적이고 현실적인 모형이나 프로토타입으로 다른 중간 과정 없이 빠르게 생성하는 기술)를 만들다 보면 그중에서 가장 괜찮아 보이는 것이 나오게

된다. 사람들이 보고 반응할 수 있을 정도로 구체적이어야한다. 중요한 것은 이 과정이 빠르게 마구잡이로 이루어져야 한다는 점이다. 광범위한 아이디어들을 확인하면서 어느하나에만 집중하지 않도록 해야 한다.

이런 식으로 경험적인 이해가 반복되면서 기존의 생각이 발전하고 새로운 생각이 샘솟게 된다. 최종 소비자를 한 끝으로, 출자자를 다른 한 끝으로 해서 돌아가는 피드백 과정에서 우리는 바꾸고, 반복하고, 선회한다. 결국, 인간 중심적이고 강력하며 실행 가능한 해법을 도출해 낸다. 실험에는 모든 것이 포함된다. 수백 개의 인체 모형을 만들어 경피백신을 투여하는 일부터 신차 시스템을 테스트하기 위해 모의 운전장치를 사용하는 일, 호텔 로비에서 체크인 작업을 한번 해 보는 것에 이르기까지 매우 다양하다.

4. 실행

새로운 아이디어가 구체화되어 나오기 전에, 우리는 디자인을 다듬고 시장에 출시될 때까지의 로드맵을 작성한다. 물론 구체화한다는 것은 여러 의미를 지닌다. 그것은 경험이나 생산물의 어떤 부분이 관련되어 있느냐에 따라 달라진다. 새로운 온라인 학습 플랫폼을 개발하는 일은 새로운

은행 거래 서비스를 제공하는 일과는 전혀 다르다.

시행 단계에서도 여러 차례의 시도와 교정이 이어진다. 점점 더 많은 회사가 오직 '배우기' 위해 신제품과 서비스를 출시하고 비즈니스 활동을 한다. 그들은 유연하게 움직인다. 출시한 제품에 대한 시장에서의 피드백을 접하면 즉시 그에 맞게 수정해 다시 내놓는다.

이런 일은 반복적으로 이어진다. 이를테면 소매상들이 새 도시에 진출하면서 그쪽 소비자의 욕구를 알기 위해 임시 가게를 여는 것도 사례가 될 것이다. 보스턴을 근거지로 하는 스타트업 클로버 푸드랩^{Clover Food Lab}은 매사추세츠공과대학^{MIT}에서 식료품 판매 트럭 한 대를 운영하기 시작했는데, 이는 본격적으로 가게를 오픈하기 전에 채식주의자 식품 시장 규모가 어느 정도인지 예측해 보기 위해서였다.

디자인 씽킹의 일상화

디자인 씽킹은 사람들의 요구를 파악하고 디자인적인 사고방식과 도구를 이용해 새로운 해법을 도출해 내는 방식을 의미한다. 우리가 '디자인'이란 용어를 단독으로 사용할 때, 대다수의 사람은 우리가 그들의 커튼 스타일을 어떻게 생각하는지, 아니면 우리가 쓰

는 유리잔을 어디서 샀는지 묻곤 한다. 그러나 디자인 씽킹의 접근법은 단순히 미적 대상에 주목하거나 물질적인 제품을 개발하는 것 이상을 의미한다. 디자인 씽킹은 방법론이다. 이를 사용해 우리는 창조적이고 새로운 방식으로 넓고 다양한 범주의 개인적, 사회적, 비즈니스적 과제들을 해결할 수 있다.

디자인 씽킹은 자연적이고 계발 가능한 인간의 능력이 바탕이된다. 그 능력이란 직관력이 있고, 패턴을 인식하고, 실제적인 동시에 정서적으로도 유의미한 아이디어를 구축하는 능력을 말한다. 이는 누군가가 오직 느낌, 직관, 영감에 근거해서만 직업적 경력을 쌓고 조직을 운영한다는 뜻은 아니다. 그러나 합리적이고 분석적인 능력에만 지나치게 기대면 위험해질 수도 있다. 만일 당신이 쉽게 분석되지 않고 정량화할 수도 없으며, 그에 대한 기본 데이터도 없는 어떤 문제를 갖고 있다면, 디자인 씽킹이 문제 해결에 도움이 될수 있을 것이다. 감정 이입과 프로토타입 제작이라는 방법을 사용하기 때문이다. 또한, 당신이 혁신을 이루거나 창조적인 도약을 해야 한다면, 이 방법론은 당신이 문제 속으로 뛰어들어 새로운 통찰을 얻도록 도와줄 것이다.

아이디오는 이런 종류의 사고법을 이용해 공적, 사적 분야에서 조직의 혁신과 성장을 돕고 있다. 우리는 고객들을 도와 그들이 현재 진행 중이거나 새롭게 시작하는 일의 결과가 미래에 어떻게 나타날지 미리 가늠해 볼 수 있도록 한다. 그리고 그곳에 이르는 로드맵을 만들어 준다. 우리는 제품 개발의 차원을 넘어 새로운 회사와

브랜드를 창조해 내는 단계까지 도달했다. 전 세계의 고객들을 상대로 그들이 새로운 제품과 서비스를 내놓고, 공간을 창출하고, 상호적인 경험을 할 수 있도록 돕고 있다. 우리는 여전히 장난감에서 ATM(현금자동인출기) 기계에 이르는 제품들을 다루고 있기는 하지만, 최근엔 소비자들의 건강보험 가입을 편리하게 하는 디지털 도구를 만들거나 페루 농촌 지역에서 더 나은 교육 시스템을 디자인하는 일도 시작하게 됐다. 지난 몇 년 동안 우리는 고객들과 대면하여 그들이 기업이라는 직물에 '혁신'이라는 실을 견고하게 짜넣도록 도왔다.

디스쿨의 탄생

2000년대 초반, 데이비드는 스탠퍼드대학에서 다른 학부의 교수들과 팀을 이뤄 학생들을 가르치는 실험을 한 적이 있다. 그들은 컴퓨터과학부의 테리 위노그래드^{Terry Winograd}, 경영과학부의 밥 서튼^{Bob Sutton}, 경영대학원의 짐 파텔^{Jim Patell}이었다. 그 전에 데이비드는 공과대학원에서 스스로를 창조적이라고 믿는 디자인과 학생들만 가르쳤다. 하지만 이 새로운 학제적 강좌에서 그는 MBA 과정을 밟고 있거나 컴퓨터과학을 공부하는 학생도 가르쳐야 했다. 그런데 그들은 스스로를 별로 창조적이지 않다고 여기는 경우가

많았다.

데이비드와 동료 교수들이 창조성을 계발한다는 것이 어떤 것인지 알게 된 건 바로 이 강의실에서였다. 그 학생들 중 일부는 오로지 도구를 사용하고 디자인 씽킹의 철학을 받아들이는 차원을 넘어섰다. 그들은 새로운 정신적 시야와 자기 이미지를 갖게 되고, 역량이 강화되었다. 학생들은 강의 시간 후에도 데이비드를 찾아왔고 심지어는 강좌가 끝난 몇 달 후에도 방문하곤 했다. 그러고는 자신들이 태어나 처음으로 스스로를 창조적 인간으로 보기 시작했다고, 그 어떤 과제에도 그 창조성을 활용할 수 있을 거라고 말했다. 그들의 눈은 반짝거리며 빛났고, 기회가 왔다는 생각과 가능성의 예감으로 벅차올랐다. 때론 울기도 했다.

데이비드는 자신이 목격한 이 변화에 '재주넘기^{flipping}'라는 이름을 지어줬다. 이는 마음의 상태가 획기적으로 변화한다는 뜻이었다. '재주넘기'라는 장난스러운 용어로 인해 그에게 트램펄린이나 다이빙대에서의 재주넘기를 두고 쓴 유쾌한 시구가 떠올랐다.

그와 얘기를 나눈 학생들은 자신 안의 무언가가 변화했다는 것, 그 사실과 방식에 푹 빠져 있었고 두근거리고 있었다. 그것은 교육자라면 누구나 바라 마지않는 심오한 기쁨

의 순간이었다.

데이비드는 전에 그의 학생이었다가 디스쿨의 매니저가 된 조지 캠벨George Kembel을 포함한 친구, 동료들과 함께 새 프로그램의 출범에 대해 논의하기 시작했다. 그는 다양한 전공과 학문적 배경을 지닌 학생들이 창조적 재능을 키우고 새로 습득한 기술을 어려운 과제 수행을 위해 사용해볼 수 있는 장소가 대학 안에 있었으면 했다. 데이비드는 스탠퍼드대학이 다른 세계적 수준의 대학들처럼 노벨상을 받을 만한 수준의 많은 연구자가 각 분야에서 심도 있는 연구를 하고 있는 곳이지만, 21세기에 맞이할 문제들은 그런 식으로는 해결이 불가능할 것임을 지적했다. 어떤 문제들은 과학자, 경영자, 변호사, 엔지니어 등 다양한 분야의 사람들과 함께해야 해법이 도출될 수 있을 것이다. 그는 스탠퍼드대학이 계란을 '깊숙한' 바구니 하나에 모두 담기 보다는 최소한 가지를 '넓게 확장'하는 쪽으로 나가야 한다고 역설했다. 만일 이런 곳이 생겨난다면 경영대학원에 맞먹는 명성과 신뢰를 얻게 될 것이다. 그래서 경영대학원을 B스쿨이라고 부르듯이 새롭게 출범한 이 기관에도 유사한 별칭이 부여됐다. 그것이 바로 '디스쿨'이며 이후 계속 이 이름으로 불리고 있다.

아이디오는 어떻게 디자인하는가

그가 기업용 소프트웨어 제조업체인 SAP의 창업자 하소 플래트너Hasso Plattner를 만난 자리에서 이런 생각을 이야기 하자, 하소는 망설임 없이 수표책을 집어 들었다. 이렇게 해서 2005년에 디스쿨, 공식 명칭으로는 하소플래트너 디자인 연구소가 탄생하게 됐다.

창조적 사고자 양성하기

아이디오의 작업은 역사적으로 혁신에 중점을 두었고, 스탠퍼드 디스쿨은 처음부터 혁신가에게 초점을 맞추어 왔다. 스탠퍼드대학 내 모든 대학원에서 온 학생들이 디스쿨에서 강의를 들었다. 디스쿨은 학위도 주지 않고 필수로 들어야 하는 강좌도 없다. 모든 수강생은 자발적으로 원해서 들어왔을 뿐이다. 현재 매년 700명이 넘는 학생들이 디스쿨 강의에 출석한다. 프로젝트 중심의 강의는 팀별로 행해지는데, 이 대학 모든 학부의 교수들과 산업계의 현업 인사들이 강사로 참여한다. 다양성이 넘치는 환경에서 여러 관점, 때로는 상충되는 관점들이 교류되지만 전혀 이상하지 않다. 전공 분야가 서로 다른 학생들은 학제적 팀을 이뤄 과제를 해결하고 그 과정을 통해 학습한다. 대학원생들 외에 전 세계에서 온 기업 임원들이 워크숍에 참여하며, 산하 초중등교육연구소K-12 Lab는 어린이, 교

육자들(2012년에는 500명이 넘었다)을 대상으로 그들이 선척적으로 내재되어 있는 창조적 능력에 대해 자신감을 갖도록 돕고 있다.

강의는 종종 간단한 디자인에 대한 화두와 함께 시작된다. 이는 간결하고 명료하다. 예를 들면 '모닝커피를 마시는 경험을 리디자인하라' 같은 것이다. 이런 종류의 질문이나 과제가 주어지면, 분석적 사고 경향이 강한 사람들은 곧장 문제 해결 모드로 들어간다. 그들은 결승선까지 도약해 자신들의 해답을 구한다. 훈련받은 의사들이 몇 가지 증상만 보고도 얼마나 빨리 진단하고 처방하는지 생각해 보자. 단지 몇 초만으로도 충분하다. 몇 년 전 진행된 모닝커피 챌린지에서 한 의대생이 바로 손을 들고 말했다. "뭐가 필요한지 알겠네요. 새로운 종류의 커피 크리머입니다."

디스쿨은 모든 대학으로부터 사람과 아이디어를 수용하고 있다.

아이디오는 어떻게 디자인하는가

훈련받은 분석적 사고자에게 아직 '해결되지 않은' 문제는 불편할 것이다. 그들은 답을 내놓고자 열심히 머리를 굴린다. 일상적인 문제 해결 상황이라면, 그리고 답이 한 개만 있는 경우라면 그 방법은 매우 효율적이다. 그러나 창조적 사고자들은 개방형 질문과 마주했을 때 바로 결론을 내리려 하지 않는다. 그런 질문에는 가능한 해답들이 많다는 걸 알고 있는 그들은 처음에는 일단 문제를 '넓게' 훑는다. 그런 식으로 다수의 가능한 접근법을 찾아낸 후, 가장 타당해 보이는 몇 개의 아이디어들로 범위를 좁혀 나간다.

데이비드와 디스쿨의 교수들은 학생들에게 제일 처음 떠오른 답은 일단 뒤로 미뤄두라고 말한다. 항상 머릿속에 준비되어 있는 판에 박힌 답일 게 뻔하기 때문이다. 그들은 학생들에게 더 깊이 파고들어 상황을 더 잘 이해하고, 커피 마시는 행위를 둘러싼 사람들의 행동을 관찰해 잠재되어 있는 욕구와 기회들을 알아내라고 요구한다. 학생들이 협력적인 환경에서 디자인 프로세스를 통해 지도받고 나면 여러 가지의 생각들이 나온다. 커피를 얼마나 뜨겁게 마시는지 잘 알고 매번 그렇게 커피를 내주는 단골 카페에서부터 커피를 젓는 스틱에 이르는 모든 것이 그 생각들 안에 나타난다. 그러면 교수들은 수강생들에게 새롭게 떠오른 것 중에 맨 처음의 답보다 더 좋은 게 있는지 묻는다. 대부분의 경우 '있다'.

성장형 사고방식과 고착형 사고방식

창조적 자신감을 갖기 위해 필수적으로 갖춰야 하는 조건 중 하나는 믿음이다. 바로 당신의 혁신 기술과 능력치는 미리 정해져 있는 게 아니라는 믿음이다. 만일 당신이 스스로를 창조적인 사람으로 보지 않는다면, '나는 그런 방면엔 둔해'라고 생각한다면, 그런 부정적 믿음을 먼저 쫓아내야 한다. 또한, 학습과 성장이 가능함을 믿어야 한다. 즉, 스탠퍼드대학 심리학과 캐롤 드웩$^{Carol\ Dweck}$ 교수가 말한 '성장형 사고방식$^{growth\ mindset}$'을 장착하고 시작해야 한다.

드웩에 의하면, 성장형 사고방식을 갖춘 사람들은 "사람의 진정한 잠재력은 아무도 모르고(모를 수밖에 없고), 그렇기에 열정, 노력, 훈련으로 몇 년을 보낸 후에는 누가 무엇을 하게 될지 아무도 모른다는 것을 믿는 사람들"이다. 그녀는 풍부한 연구가 뒷받침된 강력한 사례를 만들어 냈다. 사람은 타고난 재능, 적성, 심지어는 지능지수와 관계없이 노력과 경험으로 자신의 능력치를 확장할 수 있다는 것이다.

성장형 사고방식을 온전히 이해하려면 반대의 의미를 가진 고착형 사고방식$^{fixed\ mindset}$과 비교해 보는 게 도움이 될 것이다. 의식적이거나 무의식적으로 고착형 사고방식을 가진 사람들은, 모든 사람이 정해진 수준의 지능과 재능을 타고난다고 확신하고 있다. 만일 누군가가 그들을 창조적 자신감으로 가는 여행에 초대한다 해도 그들은 자신들이 편안하게 느끼는 지점에만 안주하려 할 것이

아이디오는 어떻게 디자인하는가

다. 자기 능력의 한계가 드러날까 봐 두려운 것이다.

드웩은 고착형 사고방식의 자기 제한적^{self-limiting} 특질을 파헤치기 위해 홍콩대학 신입생들을 대상으로 연구를 진행했다. 홍콩대학에선 모든 강의와 시험을 영어로 실시했기 때문에 영어에 익숙하지 않은 학생들은 불리할 수밖에 없었다. 학생들의 영어 실력과 사고방식을 파악한 후 드웩은 신입생들에게 질문을 하나 던졌다. "만약 학교에서 영어 실력을 향상시킬 필요가 있는 학생들에게 관련 강의를 개설해 준다면 수강하겠는가?"라는 질문이었다. 신입생들의 답은 그들이 지닌 사고방식의 강도를 보여줬다. 성장형 사고방식을 갖춘 학생들은 적극적으로 그렇게 하겠다고 대답했다. 그러나 고착형 사고방식을 가진 학생들은 그다지 흥미를 보이지 않았다. 다시 말해서 고착형 사고방식의 영향 아래 있는 학생들은 자신들의 잠재적 약점을 드러내기 싫다는 이유로 좋은 기회를 거부했다. 학생들이 인생 전반에서도 이와 같은 사고방식에 따라 수많은 선택을 하게 된다면, 스스로의 능력을 영구히 제한된 것으로 보는 인식이 어떤 결과를 초래할지 불 보듯 뻔하다.

그런가 하면, 성장형 사고방식은 새로운 모험을 떠날 수 있는 여권 같은 것이다. 스스로의 능력을 제한하지 않고 그 끝은 아무도 모른다는 가능성에 마음을 열어놓았다면, 당신은 이미 운동화를 신고 있는 것이고 달릴 준비가 되어 있다는 의미다.

실제로 우리는 모두 두 가지 사고방식을 조금씩 다 갖고 있다. 때로 고착형 사고방식이 귀에 속삭인다. "여태껏 창조적인 일에는

전혀 재능이 없었어. 그런데 이제 와서 번거롭게 이럴 필요가 있어?" 그러고 나면 성장형 사고방식이 다른 쪽 귀에 대고 말한다. "노력은 숙달로 가는 길이야. 최소한 한번 해 보기나 해야지." 문제는 당신이 어느 쪽 목소리에 귀를 기울이느냐가 아닐까?

창조자의 사고법

창조적 자신감이 생기면 흘러가는 대로 인생을 보내는 것보다는 자신의 삶과 조직의 경로를 주도적으로 이끌고 싶은 열망이 생긴다. 토론토대학 로트먼경영대학원의 로저 마틴^{Roger Matin} 원장은 디자이너를 '항상 의도를 가지고 행동하는 사람'으로 생각한다고 말한 적이 있다. 다른 사람들이 무의식적으로 미리 짜놓은 토대 위에서 행동한다면, 디자인 씽킹을 하는 사람들은 의식적이고 고유한 선택의 토대 위에서 행동한다. 서가에 책을 배열하는 방식에서부터 자신의 작품을 발표하는 일에 이르기까지, 모든 일을 그렇게 한다. 그들은 세상을 둘러보면서 어떤 것을 더 좋은 쪽으로 만들 기회를 찾고 그것을 변화시키고 싶은 열망을 갖게 된다.

당신이 일단 어떤 것을 새롭게 창조하기 시작하면, 그것이 정원을 가꾸는 일이든, 새로운 회사를 창업하는 일이든, 새로운 소프트웨어를 만드는 일이든, 모든 것의 뒤에는 항상 그것을 주도하고 있는 의도가 있다는 사실을 알게 될 것이다. 현대사회의 모든 것은 누

군가가 내린 결정들의 집합적 결과다. 그 누군가가 당신이 되면 안 될 이유라도 있는가? 창조적 자신감을 발현할 때, 당신은 현상 유지 상태를 개선할 수 있는 새로운 길을 찾게 된다. 어떻게 파티를 열지, 어떻게 회의를 이끌지 등 모든 것이 해당된다. 창조적 자신감을 발휘할 기회가 오면 놓치지 말고 잡아야 한다.

집중된 '의도성intentionality'은 스티브 잡스를 설명하는 특징 중 하나다. 데이비드는 1980년에 스티브를 처음 만났다. 우리가 첫 번째 애플 마우스를 디자인했을 때였다. 스티브가 애플, 넥스트NeXT, 픽사Pixar를 세워나갈 때마다 그 후속 프로젝트들을 다수 맡아 작업하면서 둘은 친구가 됐다. 스티브는 저항을 피하지 않았다. 그는 절대로 '있는 그대로의' 세상을 수용하지 않았다. 모든 일에 의도성을 가지고 했다. 아무리 사소한 일이더라도 가볍게 넘기지 않고 세심하게 살펴봤다.

그는 우리가 할 수 있다고 믿는 것 너머까지 우리를 밀어붙이기도 했다. 우리는 그의 '현실왜곡장reality distortion field'(스티브 잡스의 카리스마와 매력, 과장, 허세, 마케팅 능력 때문에 그의 말을 듣는 사람은 현실적 균형 감각과 냉정한 난이도 측정에 왜곡이 일어나 무슨 일이든 가능하다는 믿음에 빠져든다는 뜻)의 힘에 영향을 받을 수밖에 없었다. 불가능해 보이는 상황에서도 그는 멈추지 않았다. 우리로서는 따라 하지 않을 수 없었는데, 그래도 달성 목표에 못 미칠 때가 많았다. 그러나 그 없이 형과 나만 있었다면 그만큼도 해내지 못했을 것이다.

스티브가 애플을 나와서 장차 넥스트컴퓨터가 될 스타트업 창

업 계획을 세운 뒤의 일이다. 하루는 그가 데이비드를 찾아와 자신이 꿈꾸는 새로운 기기에 대한 생각을 들려주었다. 항상 선禪적인 단순함을 추구했던 스티브는 데이비드에게 이렇게 물었다. "세상에서 가장 단순한 3차원 형체는 뭘까?" 데이비드는 구球라고 확신했다. 그러나 스티브에겐 아니었다. 그가 원했던 답은 정육면체였다. 그리고 우리는 스티브와 함께 정육면체 모양의 넥스트컴퓨터 디자인 프로젝트를 시작해야 했다.

프로젝트는 엄청난 집중력을 필요로 했다. 스티브는 종종 밤에도 데이비드를 집으로 불렀다(그때는 이메일이나 문자 메시지가 등장하기 전이었다). 그러고는 뭔가 바꿀 것을 요구했다. 지금 생각하면 뭐가 그리 다급해서 다음날 아침까지 기다리지 못했을까 싶다. 어느 날 밤에는 마그네슘 합금 케이스 안에 들어가는 나사못 도금을 카드뮴으로 할지 니켈로 할지 논의하려고 전화하기도 했다. 그때마다 데이비드의 답변은 이런 식이었다. "젠장, 스티브. 그건 케이스 내부에 있는 건데 아무려면 어때." 하지만 스티브는 그래도 고심했다. 그리고 우리는 어쩔 수 없이 그의 뜻대로 할 수밖에 없었다. 넥스트 제품을 사는 어떤 고객이 그걸 다 뜯어보고 그 안에 든 나사못 도금을 확인하나 싶었지만, 스티브는 그 어떤 사소한 것도 대충하는 법이 없었다.

스티브에겐 단단한 창조적 자신감이 있었다. 그는 스스로를 믿었다. 또한, 어떤 무모한 목표라도 용기와 그것을 끝까지 추구하는 인내력만 있다면 도달할 수 있다는 것을 알고 있었다. 그는 1994년 어

느 인터뷰에서 "우주에 흔적을 남겨라"라는 유명한 경구를 남겼다.

당신의 삶을 이리저리 찔러보면 뭔가가 팍 솟구쳐 나온다는 걸 이해하는 순간, 당신은 삶을 변화시킬 수 있고 새로 만들어 나갈 수 있다. 이것은 가장 핵심적인 일이다. 일단 그것을 알게 되면, 이후의 당신은 그전의 당신과 완전히 다른 사람일 것이다.

우리는 모두 세상을 바꿀 능력이 있다는 것이 스티브의 메시지였다. 그토록 많은 사람의 삶에 영향을 주고, 우리 모두에게 '다르게' 생각하도록 촉구한 스티브에 관한 한 그것은 진리였다.

더그 디츠부터 스티브 잡스까지, 창조적 자신감을 가진 모든 사람은 비상한 에너지를 어떻게 써야 할지, 어떻게 영향력을 행사해야 할지 알고 있었다. 당신이 진취적인 창조적 자신감을 갖게 되면 우주에 자신만의 흔적을 남길 기회를 얻게 될 것이다. 성장형 사고방식을 갖추고 출발하라. 당신의 진정한 잠재력을 아직 그 누구도 모른다는 깊은 믿음과 함께 시작하라. 이전에 당신이 할 수 있었던 그 정도로만 자신의 능력을 한정지어서는 안 된다.

다음 장에서 우리는 당신이 새로운 기술을 습득하고 영감을 찾아내며, 더 많은 창조 능력을 발휘하는 데 도움이 되는 실제적 도구들을 소개할 것이다. 이를 위해서 당신은 행동할 필요가 있다. 또한, 스스로의 창조성을 직접 경험해 봐야 한다. 행동하기 위해선 과거에 우리의 창조성 발휘를 막았던 두려움을 먼저 이겨내야만 한다.

chap t

2

모험

두려움에서 용기로

DARE

큰 보아뱀 한 마리가 어떤 남성의 목에 감겨 있는 모습을 상상해 보라. 옆방에는 하키 마스크를 쓰고 가죽 장갑을 낀 여성이 두려워하며 유리창 뒤에서 그를 보며 서 있다. 그녀의 가슴은 빠르게 뛰고 있다. 그녀는 여태까지 줄곧 뱀을 무서워했다. 줄무늬 뱀과 마주칠까봐 정원 일이나 하이킹은 상상도 할 수 없었다.

그러나 지금 그녀는 막 옆방으로 들어가 악몽과 같은 뱀을 만지려고 하고 있다. 그녀는 어떻게 뱀을 만질 수 있게 되었나? 어떻게 '두려움에서 용기로' 변화하고 있나? 그녀의 공포증 치료를 주도하는 사람은 이런 공포증 환자들을 수천 명이나 접해 본 심리학자 앨버트 반두라다. 스탠퍼드대학의 연구자이자 교수인 그는 사회적 학습 분야에 거대한 영향을 미친 인물이며 현존하는 최고의 심리학자이기도 하다. 저명한 20세기 심리학자 중에선 오직 지그문트 프로이트Sigmund Freud, 벌허스 프레더릭 스키너Burrhus Frederic Skinner, 장 피아제Jean Piaget만이 그보다 높은 위치에 자리한다.

지금은 90세가 넘은 반두라는 명예교수지만 스탠퍼드대학에 연구실이 있다. 언젠가 우리는 뱀 공포증 치료를 어떻게 하는지 그와

대화를 나눈 적이 있다. 반두라가 우리에게 말하길, 이를 위해서는 기본적으로 큰 인내심이 필요하며, 그 치료 과정엔 조금씩 난이도가 높아지는 여러 단계가 있다고 했다. 그러나 어떤 때에는 평생을 괴롭혀 온 누군가의 공포증을 치료하는 데 하루도 채 걸리지 않은 적도 있다고 말했다.

맨 처음 반두라가 공포증 환자들을 불러놓고 옆방에 뱀이 있는데 그곳으로 가야 한다고 말하면, "거길 왜 가요, 죽어도 못 가요"라는 반응이 먼저 튀어나왔다고 했다.

그 이후 그는 그들과 함께 일련의 단계별 도전을 시작한다. 각 단계는 그 상태에서 그들이 견딜 수 있는 범위 내에 있다. 예를 들어 반두라는 어떤 단계에서 그들에게 유리창을 통해 뱀을 잡고 있는 남성을 보게 한 후 질문한다. "이제 어떻게 될 것 같아요?" 공포증 환자들은 뱀이 그 남성의 목을 감아서 질식시킬 거라고 믿는다. 하지만 그들의 믿음과는 달리 뱀은 그저 몸을 늘어뜨린 채 대롱대롱 매달려 있을 뿐이다. 위험한 상황은 전혀 일어나지 않는다.

치료는 이와 같은 방식으로 진행된다. 좀 더 난이도가 높아지면 반두라는 그들에게 뱀이 있는 방의 열린 문 앞에 서라고 말한다. 그게 너무 무리라고 생각하면 문을 닫고 그 앞에 서 있기만 하면 된다고 말한다.

여러 단계가 지나면, 결국 그들은 뱀 바로 옆에 서게 된다. 이 치료 과정이 완전히 종료되면 그들은 뱀을 만질 수 있게 된다. 그리고 그 순간 공포증은 없어진다.

반두라가 이 기술을 쓰기 시작했을 무렵, 그는 몇 달 후에 그 사람들을 다시 불러 공포증이 재발하진 않았는지 확인하곤 했다. 그 중 한 여성은 자신의 꿈에 보아뱀이 나타나 설거지를 도와준 걸 자세하게 말해주기도 했다. 이제 뱀은 예전처럼 악몽의 존재가 아니었다.

반두라는 공포증을 치료하기 위해 활용한 이 방법을 '유도성 숙달guided mastery'이라 불렀다. 유도성 숙달 과정에선 잘못된 믿음을 없애기 위해 직접 경험의 힘을 활용한다. 이 기술은 대리 학습, 사회적 설득, 단계별 과제와 같은 심리적 도구들을 모두 종합한 것이다. 전 과정을 통해 사람들은 도움을 받아가며 직면한 커다란 공포를 작고 감당할 만한 단계 속에서 지워 나간다.

유도성 숙달을 통해 평생의 공포를 짧은 시간 내에 치료할 수 있다는 이 발견은 내게 아주 의미 있는 사건이었다. 그러나 정작 반두라는 공포증을 치료한 사람들과 사후 인터뷰를 하면서 더욱 의미 있는 무언가를 발견했다.

그 인터뷰들을 통해 깜짝 놀랄 부수 효과가 나타났다. 사람들은 자신의 인생에 찾아온 변화를 이야기했다. 그 변화는 겉보기에 공포증과는 관련 없는 것이었다. 그들은 승마를 즐기게 됐고, 대중 앞에서 두려움 없이 얘기하게 됐으며, 직장에서 새로운 가능성을 찾아 보게 됐다고 말했다. 자신들을 수십 년 동안 괴롭혀 왔던, 살아가는 내내 없어지지 않을 것 같았던 한 가지 공포증을 극적으로 극복한 경험은 스스로의 변화 능력에 관한 믿음 체계를 바꿔놓았다.

그 경험이 자신이 무엇을 할 수 있는가에 대한 믿음을 변화시킨 것이었다.

한때 뱀에 가까이 다가가려면 하키 마스크를 써야 했던 사람들이 보여 준 이 새로운 용기로 인해 반두라는 새로운 연구 방향을 설정할 수 있었다. 사람들은 어떻게 자신들이 상황을 바꿀 수 있고 착수한 일을 성공적으로 완수할 수 있다는 믿음에 이르는가?

이후 반두라는 연구를 통해, 누구든 이 같은 믿음을 가질 때 더 어려운 과제에 도전할 수 있으며 더 오래 견딜 수 있고 장애물이나 실패에 직면해도 유연하게 대처한다는 증거를 보여 준다. 반두라는 이 믿음을 '자기 효능감'이라고 칭한다.

반두라의 연구는 우리가 수년간 눈으로 봐 온 사실을 과학적으로 증명하고 있다. 우리가 스스로의 창조적 능력에 대해 갖는 의심은, 유도자가 일련의 성공 단계들을 통해 앞으로 이끌면 사라진다는 사실, 그리고 그 경험은 남은 삶에서 우리에게 매우 큰 영향을 미친다는 사실 말이다.

반두라가 자기 효능감이라고 부른 마음의 상태는 우리가 창조적 자신감이라고 생각하는 것과 긴밀한 관계가 있다. 창조적 자신감을 가진 사람들은 더 좋은 선택을 하고, 새로운 것에 쉽게 도전할 수 있으며, 겉으로 매우 어려워 보이는 문제를 유능하게 해결할 수 있다. 그들은 새로운 가능성을 보며 다른 사람들과 협력해 자신들의 주변 상황을 변화시킨다. 그리고 새롭게 찾아낸 용기로 무장한 채 직면한 과제들의 해결을 위해 노력한다.

그러나 이런 창조적이고 강화된 사고방식을 얻으려면 당신은 때론 각자의 '뱀'을 만져야 한다. 우리의 경험상, 가장 위험한 뱀은 실패에 대한 두려움이다. 이 두려움은 누군가에게 판단을 당하는 것에 대한 두려움, 어떤 일을 시작한다는 것의 두려움, 미지의 것에 대한 두려움 등 여러 모습으로 나타난다. 여태까지 실패에 대한 두려움이라는 주제를 놓고 수많은 논의와 주장이 있었지만, 이것은 아직도 사람들이 창조적 성공으로 가는 여정에서 직면하는 가장 큰 장애물로 남아 있다.

천재들은 단지 더 많이 시도했을 뿐이다

널리 받아들여지고 있는 미신 중 하나는 창조적 천재들은 실패를 거의 하지 않는다는 것이다. 그러나 캘리포니아대학교 데이비스 캠퍼스^{University of California, Davis} 심리학과 딘 키스 사이먼턴^{Dean Keith Simonton} 교수에 따르면 사실은 그 반대다. 모차르트 같은 예술가에서부터 다윈과 같은 과학자에 이르기까지, 창조적 천재들은 실패했던 경험이 많다. 그들은 단지 그 실패를 이유로 그대로 포기하지 않았을 뿐이다. 사이먼턴 교수의 연구에 따르면, 창조적 인물들은 더 많이 시도한 것밖에 없다. 그들의 '천재적 업적'은 그들이 다른 사람들보다 더 많이 성공했기 때문에 이뤄진 게 아니었다. 그들은 더 많이 시도했을 뿐이다. 그게 전부다. 그들은 과녁을 더 많이 쐈다. 이것

이야말로 놀랍고, 누구라도 수용하지 않을 수 없는 혁신이다. 더 많은 성공을 원한다면 실패를 이겨 낼 준비가 돼 있어야 한다.

토머스 에디슨Thomas Edison을 떠올려 보자.

에디슨은 역사상 가장 유명하고 성과물이 많은 발명가이자 실패를 창조 과정의 일부로 여긴 인물이다. 그는 실험이 실패로 끝났다고 해서 그것이 곧 실패한 실험은 아니라는 사실을 알고 있었다. 그 과정에서 건설적인 배움을 얻을 수 있는 한 실험은 절대 실패한 것이 아니었다. 그는 마침내 백열등을 발명했다. 이는 성공하지 못한 천 번의 시도로부터 깨우친 결과였다. 에디슨은 '성공의 진정한 척도는 24시간 내내 행했던 실험의 횟수'라고 말했다.

실제로 빠른 실패는 혁신을 일으키는 데 굉장히 중요한 요인이 된다. 혁신으로 가는 과정에서 스스로의 약점을 빨리 발견할수록 고쳐야 할 것을 더 빨리 고칠 수 있다. 우리 형제는 비행의 선구자 오빌과 윌버 라이트Orville and Wilbur Wright 형제의 고향이었던 오하이오주에서 자랐다. 라이트 형제는 키티호크에서 1903년 12월에 성공한, 이른바 '최초의 비행'으로 유명하다. 그러나 그 업적에만 집중하다 보니 최초의 비행 성공에 이르기까지 그들이 수년간 행했던 수백 번의 실험과 실패들은 간과되고 있었다. 어떤 기록에 따르면 라이트 형제가 키티호크를 실험지로 선택한 이유는, 이 외진 아우터 뱅크스 지역 일대가 실험하는 동안 언론의 주목에서 벗어날 수 있는 곳이었기 때문이라고도 한다.

에디슨과 라이트 형제의 얘기는 진부한 소리처럼 들리기도 할

것이다. 그러나 시행착오로부터 배운다는 교훈은 오늘날에도 확실히 유효하다. 스틸케이스Steelcase가 옛 교실 의자, 즉 필기용 받침대가 고정 부착된 불편한 나무 의자를 개선하는 프로젝트를 시행할 때 우리 디자인 팀과 함께 일했다. 그때 그들은 모양과 크기가 제각각인 프로토타입을 200개 이상 만들었다. 처음에는 종이와 테이프로 만든 작은 모형을 가지고 실험했다. 이후에는 합판으로 부속을 만들어 기존 의자에 부착해 보기도 했다. 그들은 지역의 대학을 방문해 학생과 교수들에게 그 '프로토타입'에 앉아보고 어떤지 말해달라고 부탁했다. 그들은 모양과 크기에 대한 감을 얻기 위해 스티로폼으로 모양을 떠내고 3D 프린터로 각 부분을 만들었다. 그리고 철을 이용해 프로토타입을 만들었다. 본격적인 제조를 앞둔 그들은 실물과 똑같이 생긴 정교한 풀사이즈 모형을 제작했다. 과감한 실험과 그 과정에서 학습한 것들이 마침내 결실을 맺은 것이다.

노드Node 의자는 이렇게 해서 딱딱한 예전 교실 의자를 교체하게 됐다. 신형 의자는 회전형·받침과 조정 가능한 필기대, 이동용 바퀴가 부착되어 있었고 다리는 삼발이 모양이었다. 이동성과 유연성을 갖춘 이 21세기형 교실 의자는 대형 강의실에서 그룹 활동용 강의실에 이르는 교육 공간을 빠른 속도로 장악하며 오늘날의 다양한 수업 형태에 꼭 맞는 물건임을 증명하고 있다. 2010년에 출시된 이래, 지금까지 노드 의자는 전 세계 800여 곳의 학교와 대학에서 사용되고 있다.

에디슨, 라이트 형제, 노드 의자 디자인 팀 같은 현대의 혁신가

들 중 그 누구도 시행착오를 피하거나 그 앞에서 좌절하지 않았다. 일급의 혁신가들에게 물어보라. 그들은 앞으로도 상당히 인상적인 실패의 무용담을 끊임없이 많이 만들게 될 것이고, 그게 성공으로 가는 과정이라고 말할 것이다.

실패의 역설

앨버트 반두라는 일련의 작은 성공 모음이라고 할 수 있는 유도성 숙달 과정을 사용해, 사람들이 용기를 얻고 공포증을 극복하는 데 큰 도움을 주었다. 한 번의 큰 뜀뛰기로는 도달하기 불가능해 보였던 것이, 해당 분야에 능통한 누군가의 지도를 받아 작은 걸음들로 나눠지자 충분히 가능해졌다. 이와 비슷한 방식으로 우리는 '스텝 바이 스텝' 전진법을 사용해 사람들이 디자인 씽킹 도구와 방법을 발견하고 경험하는 데 도움을 준다. 점차 과제의 난이도를 높이면 사람들은 최고의 아이디어 발휘를 막고 있던 실패의 공포를 뛰어넘게 된다. 한 단계에서 작은 성공을 이루게 되면 그에 대한 보상이 따르고 이에 힘입어 다음 단계로 나아갈 수 있게 되는 것이다.

강의와 워크숍에서 우리는 사람들에게 빠르게 할 수 있는 디자인 과제를 수행해 볼 것을 추천한다. 선물을 주는 경험을 리디자인해도 좋고 매일의 통근 과정을 재고해도 좋다. 우리는 약간의 도움만 주고 최대한 사람들 스스로가 해답을 찾아내도록 한다. 경험을

아이디오는 어떻게 디자인하는가

통해 자신감이 쌓이면 이후 좀 더 창조적인 일을 해야 할 때 필요한 과감함과 힘이 생겨난다. 이런 이유로 우리는 자주 학생과 팀원들에게 한 가지 큰 프로젝트보다는 다수의 비교적 용이한 프로젝트를 추천한다. 이렇게 함으로써 배울 수 있는 기회의 수를 최대한 늘리라고 권한다.

디스쿨에선 하나의 프로젝트에 사람들을 모아 공동으로 작업하게 하는데, 그들로 하여금 새 기술을 써보고 스스로 과제에 도전해보도록 하는 데 그 목적이 있다. 그리고 대부분 그 결과로 실패를 경험하게 된다. 우리는 실패에서 배우는 교훈이 우리를 더 똑똑하고 강하게 만든다고 믿는다. 그러나 그렇다고 해서 실패가 즐거워지지는 않을 것이다. 대다수는 사람들은 어떤 대가를 치르고서라도 실패를 피하려는 본능을 갖고 있다. 실패는 견디기 힘들고 고통스럽기까지 하다. 스탠퍼드대학의 밥 서튼 교수와 아이디오의 파트너인 디에고 로드리게스Diego Rodriguez는 디스쿨에서 때때로 이렇게 말하곤 한다. "실패는 엿 같다. 그러나 우리에게 깨달음을 준다."

실패와 혁신 간의 끊을 수 없는 관계는 오직 당신이 직접 뭔가를 해 볼 때만 알 수 있다. 우리는 학생들에게 가능한 한 많은 실패를 경험할 기회를 준다. 그렇게 함으로써 그 뒤에 따르는 학습 시간을 최대화할 수 있기 때문이다. 디스쿨의 수업은 긴 강의 후 실습을 하는 방식이 아닌, 학생들에게 필요한 설명만 하고 곧바로 어떤 프로젝트나 과제에 집중하도록 하고 있다. 그 과정이 끝나면 성공한 것들을 하나하나 살펴보고, 실패한 것들은 그것으로 무엇을 배울 수

있는지 점검한다.

"디스쿨에선 학생들로 이뤄진 팀들을 어떤 가능성의 한계점까지, 그들이 지쳐 떨어질 때까지 계속 밀어붙인다"라고 아이디오의 파트너이자 자문 교수인 크리스 플링크는 말한다. "건강한 실패에서 누군가의 탄력성, 용기, 겸손이 태어나고 이는 그의 교육과 성장에서 말할 수 없이 중요한 부분을 형성한다."

공포를 없애기 위해선 실패를 마주해야 한다는 사실을 우리 형제의 친구인 존 캐스 캐시디John·Cass Cassidy는 직관적으로 이해하고 있다. 살아오는 내내 혁신가였던 그는 클러츠 출판사Klutz Press의 창업자다. 그가 낸 책《인기짱이 되는 저글링 배우기Juggling for the Complete Klutz》에서 캐스는 저글링을 처음 할 때 공 두 개 혹은 하나로 시작해선 안 된다고 말한다. 대신 더 기본적인 것부터 시작하라고 권한다.

그것은 바로 '떨어뜨리기'다. 1단계는 공 세 개를 그냥 허공에 던져 떨어뜨리는 것이다. 그리고 그 과정을 반복한다. 저글링을 배울 때, 불안은 실패에서 기인한다. 즉, 공을 바닥에 떨어뜨릴까 봐 불안해하는 것이다. 첫 번째 단계에서 캐스가 노리는 것은 실패에 무감각해지도록 만드는 것이다. 공을 바닥에 떨어뜨리는 것이 떨어뜨리지 않는 것보다 정상적이다. 일단 실패에 대한 두려움을 표면화시키고 나면 저글링이 더욱 쉬워진다. 우리 형제는 처음에는 이 주장에 회의적이었다. 그러나 그의 접근법을 사용해 우리는 정말로 저글링을 배울 수 있었다.

실패에 대한 두려움으로 인해 사람들은 모든 종류의 새로운 기술을 배우는 일에, 위험을 감수하는 일에, 새로운 도전에 몸을 사리게 된다. 창조적 자신감은 두려움을 극복하라고 말한다. 당신은 알고 있다. 당신이 공을 떨어뜨릴 거라는 것, 실수할 거라는 것, 잘못된 방향으로 들어설 수도 있다는 것을. 그러나 당신은 그것도 배움의 일부라는 사실을 수용해야 한다. 그렇게 함으로써 당신은 자신감을 견지할 수 있게 되고, 난관을 뚫고 앞으로 나아갈 수 있게 된다.

고객 인터뷰의 두려움 극복하기

우리는 학생들이 고객이나 사용자들의 공감을 얻기 위해서 진행하는 인터뷰에 두려움을 느낀다는 걸 잘 안다. 디스쿨의 강사인 캐럴라인 오코너Caroline O'connor와 사라 슈타인 그린버그Sarah Stein Greenberg 이사는 학생들이 두려움을 한 번에 한 단계씩 뛰어넘도록 지도하고 있다. 이제부터 두 사람이 말하는 두려움 극복법을 소개하겠다. 이 기법들은 비즈니스에 응용될 수 있으며, 처음 제시되는 기법은 쉽지만 단계가 올라갈수록 점차 난이도가 높아진다.

1. 온라인 포럼에서 '벽에 붙은 파리'가 돼라

잠재적 고객들이 동일하게 보이는 반응, 불평, 질문들에

집중해야 한다. 비용이나 모양에 대한 평가를 보지 마라. 포럼에 참여하고 있는 사람들의 페인 포인트pain point(불편을 느끼는 지점), 잠재적 요구를 찾아내라.

2. 당신만의 고객 서비스를 시도하라

내가 고객이 되어 내 서비스를 받는다면 어떤 느낌일지 파악하는 경험이 중요하다. 내가 고객으로서 제기한 문제가 어떻게 처리되는지, 그 과정에서 내 느낌은 어떠한지 알아내라. 이 과정의 각 단계를 기록하고 고객인 내 기분과 만족도가 어떻게 변화하는지 도표로 나타내라.

3. 뜻밖의 전문가와 대화하라

만일 어떤 접수 담당자가 당신 회사의 고객 서비스를 받았다면 뭐라고 말할지 상상해 보라. 당신이 병원에서 일한다면 의사보다는 간호조무사와 얘기를 나눠야 할 것이다. 당신이 제조업에 종사하고 있다면 수선공과 대화를 나눠 제품에 문제가 없는지 파악해야 한다.

4. 사람들을 파악하라

읽을거리를 들고 헤드폰을 낀 채 소매점이나 관련 회의

장에 나가보라. 사람들의 행동을 관찰하고 무슨 일이 일어나고 있는지 파악해 보라. 그들은 당신의 제품, 서비스에 어떤 반응을 보이며 어떻게 대하고 있는가? 그들의 관심이나 흥미 수준을 보여주는 보디랭귀지를 보고 당신은 무엇을 포착할 수 있는가?

5. 몇몇 고객들을 인터뷰하라

당신의 제품이나 서비스에 대한 자유 답변형 질문들을 몇 개 생각하라. 그런 다음 당신의 고객들이 시간을 보낼 만한 장소로 가서 편하게 접근할 만한 인물들을 찾아라. 그들에게 몇 가지 질문을 하고 싶다고 말하라. 상대가 거절한다고 해도 상관없다. 다른 사람을 찾으면 된다. 결국엔 당신과 말하고 싶어 하는, 심지어는 말하고 싶어 죽겠다는 사람을 만날 수 있을 것이다. 각 질문마다 좀 더 자세한 답변을 요구하라. "왜요?" 그리고 "좀 더 말씀해주시겠어요?"라고 물어라. 어떤 답변이 나올지 예상되어도 그렇게 하라. 때로 그들이 보이는 반응 중엔 놀라울뿐더러 새로운 기회와 가능성의 방향을 의미하는 것이 있다.

다급한 낙관주의

사람들은 게임의 세계에서 노력과 실패에 관한 무언가를 배울 수 있다. 작가이자 미래학자이며 게임 디자이너인 제인 맥고니걸 ^Jane McGonigal 은 최근 우리와 대화하면서 비디오 게임이 어떻게 창조적 자신감에 도움이 될 수 있는지 이야기한 적이 있다. 제인은 비디오 게임의 힘을 이용해 현실 세계에 큰 영향을 줄 수 있음을 설득력 있게 보여줬다. 비디오 게임의 영역에서 도전과 보상의 수준은 게이머의 기술과 비례하며 오르게 된다. 전진하려면 항상 집중력 있는 노력이 필요하다. 그러나 그렇다고 해서 다음 단계의 목표가 완전히 도달 불가능한 것은 아니다. 이런 속성들은 제인이 '다급한 낙관주의'라고 부르는 것에 기여하고 있다.

다급한 낙관주의란 장애물에 즉각적으로 달려들고 싶은 행동 욕구를 말한다. 이는 자신이 성공 가능성에 대해 합리적 희망을 갖고 있다는 믿음에 의해 일어난다. 게이머들은 항상 '장엄한 승리^epic win'가 가능함을 믿고 있다. 이 승리는 도전할 만한 가치가 있고 그래서 지금 도전하는 것이고, 계속 도전하게 되는 것이다. 한 단계에서 다음 단계로 성공적으로 옮겨갈 때 게이머의 사고방식은 창조적 자신감의 상태가 된다. 우리는 모두 아이들에게서 이런 종류의 집요함과 점진적인 기술 숙달 과정을 보곤 한다. 이를테면 유아들이 보행을 익히고, 청소년들이 농구의 슛 동작을 배우는 것처럼 말이다.

나는 어느 크리스마스 아침에 다급한 낙관주의적 행동을 목격했다. 그날 10대인 내 아들 숀은 선물로 받은 토니 호크^{Tony Hawk} 스케이트보드 비디오 게임을 시작했다. 일반적인 화면 동작 외에 이 게임엔 제어기가 달려있어 실제로 스케이트보드를 타는 것과 똑같은 동작을 할 수 있었다. 단지 바퀴가 없는 점만 다를 뿐이었다. 어쨌든 숀은 거실에서 풀사이즈 스케이트보드를 타고 있는 셈이었다. 그리고 3대에 걸친 켈리 가족들이 숀 주위에 빙 둘러앉아 있었다. 가족들은 화면에서 숀의 캐릭터가 계속 실패를 하는 모습을 지켜봤다.

숀은 벽돌 벽에 부딪히기도 하고 미끄러져 난간을 뚫고 나가기도 했으며 다른 스케이터들과 충돌하기도 했다. 더욱 아슬아슬했던 건 숀이 제어기를 여러 번 놓치고 넘어지면서 옆에 있던 탁자 위 유리 덮개를 박살 낼 뻔했다는 점이다. 그러나 화면상의 사고나 현실 세계에서의 균형감 상실에도 불구하고 숀은 전혀 신경쓰지 않았다. 게임 세계라는 사회적 맥락에서 볼 때, 화면을 타고 나오는 시끄러운 사고 효과음을 빼면 그는 절대로 실패한 게 아니었다. 숀은 자신이 학습의 길에 있음을 알고 있었다. 비디오 게임 매뉴얼을 읽는 것은 큰 도움이 되지 않았다. 기술을 습득하기 위해선 오직 경험해 보는 수밖에 없었던 것이다.

게임 문화의 가장 좋은 특성을 응용한다면, 사람들의 실패관을 돌려놓거나 적극성과 뭔가 해내고자 하는 결의를 끌어올리는 게 가능하다. 우리는 진정 장엄한 승리의 가능성과 함께 '성공에 대한

합리적 희망'을 가질 필요가 있다. 이를테면 동료와 협업하거나 팀을 이뤄 일을 진행한다 가정하자. 팀원들이 자신들이 내는 모든 아이디어가 공정한 대접을 받으며 어떤 제안이든 객관적으로 평가받는다고 믿는다면, 그들은 자신의 모든 에너지와 창조적 재능을 변화를 위한 아이디어와 제안 도출에 사용할 것이다. 승리가 가까이 와 있다고 믿을 때 그들은 더 열심히 일하고 더 오랫동안 노력하며 자신들의 다급한 낙관주의를 밀고 나갈 것이다.

그러나 당신이 실패에 대한 초기의 두려움을 극복하고 창조적 자신감을 얻었다 해도, 끊임없이 발전하려는 노력이 필요하다. 근육과 마찬가지로 창조적 능력 또한 계속 커지고 강화된다. 부지런히 연습하면 계속 좋은 상태로 남아 있게 되는 것이다. 혁신가라면 누구든지 창조적 도약을 할 필요가 있다. 나는 무엇에 집중해야 하나? 어떤 아이디어를 채택해야 하나? 어떤 프로토타입을 만들 것인가? 이 시점에서 경험과 직관이 관여하게 된다.

디에고는 자신의 블로그인 '메타쿨Metacool'에서, 혁신적 사고자들은 자주 '정보에 바탕을 둔 직관informed intuition'을 사용해 커다란 통찰과 중심적 요구 혹은 핵심적 성질을 포착한다고 말한다. 달리 말하면, 주저 없는 실행을 통해 경험의 데이터베이스가 만들어지고 이것에 의지해 좀 더 현명한 선택을 하게 되는 것이다. 디에고의 주장에 따르면, 새로운 물건을 만들어 내는 일에 중요한 것은 생산자가 얼마나 많은 생산 주기를 경험했는가이지(그는 이것을 '마일리지'라고 표현한다) 얼마나 오랫동안 일했는가가 아니다.

자동차 회사에서 20년을 일한 베테랑 노동자라 하더라도 신차 하나를 개발하는 데 몇 년 이상이 소요되는 한, 2년 일한 소프트웨어 개발자보다 경험의 양은 훨씬 적을 수 있다. 후자의 경우는 2개월마다 매번 새로운 아이템을 세상에 내놓아야 하기 때문이다. 2년을 일했어도 20년 일한 사람보다 생산 주기를 더 많이 경험한 것이다. 빠른 혁신 주기를 겪으면 그 프로세스에 쉽게 적응하고 새로운 아이디어를 포착하는 능력에 대한 자신감도 빨리 생긴다. 그 자신감은 새로운 아이디어를 세상에 내놓을 때 생겨나는 모호함과 불안감을 해소해 준다.

실패의 허용

당신은 스스로를 '타고난 혁신가'로 볼 수도 있고, 창조적 자신감은 자신과 전혀 관련이 없다고 생각할 수도 있다. 어느 쪽이든 간에 당신이 스스로에게 혹은 주변 사람들에게 종종 실수를 허락한다면 당신은 더 빨리, 더 좋은 아이디어를 내놓을 수 있다. 실패의 허용은 특정 상황에서 더 큰 힘을 발휘한다. 벤처캐피털리스트인 랜디 코미사Randy Komisar는 실리콘밸리 같은 곳의 기업가를 특별하게 만드는 요인은 그들의 성공이 아니라 그들이 실패를 다루는 방식이라고 말한다. 코미사가 '건설적 실패constructive failure'라고 부르는 것에 대한 높은 평가와 큰 이해야말로 실리콘밸리 기업가들의 힘을 북

돌아 주는 문화다.

위험과 실패에 대한 두려움은 아이디오가 유럽 벤처캐피털을 개혁하는 문제를 놓고 독일 기업인 라르스 힌리치스^{Lars Hinrichs}와 함께 일할 때 중심이 되었던 주제다. 미국과 유럽의 소프트웨어 개발자를 대상으로 한 조사를 보면, 안정적인 기업을 다니다가 초기 스타트업 창업자로 변신하는 즈음이 새로운 벤처기업을 만드는 과정에서 가장 두려운 순간이었다고 한다. 많은 사람이 자신이 도약할 거라는 믿음을 끝내 지키지 못했다. 기업가 지망생들조차 월급을 받는 안정된 직장을 떠나는 것이 삶의 길에서 영원한 정체로 이어질지 모른다고 생각했기 때문이다. 그래서 우리는 라르스 힌리치스가 새롭게 만든 초기 투자 회사인 Hack FWD를 위해 월급쟁이들이 기업가 변신이 덜 두려운 결정이 되도록 한 가지 아이디어를 제안했다.

우리는 기업가 지망생들에게 지원 네트워크와 자원을 제공해 그들이 잘할 수 있는 일에 노력을 집중할 수 있게 했다. 우리의 아이디어란 Hack FWD가 회사 웹 사이트에 공개한 '독특한 동의서 ^{geek agreement}'의 일부로서, 기업가 지망생들이 창업 아이디어를 계속 밀어붙여 시장화와 수익성 창출에 한 걸음씩 접근하는 한, 1년 동안 기존 직장에서 받던 월급만큼의 돈을 지급한다는 것이었다. 게다가 그들에겐 경험 많은 전문가들의 조언을 들을 수 있는 기회도 주어졌다. 직장을 그만두는 건 어려운 결정이지만, 1년 동안 현재의 수입을 보장받음으로써 창업자들은 좀 더 편안한 마음으로 '새

로운' 아이디어에 집중할 수 있다.

대기업의 CEO와 이사들도 이와 유사한 노력을 하기 시작했다. 직원들의 위기감을 줄이고 회사가 혁신을 중요시하고 있음을 나타내기 위해서였다. 예를 들어 세계 최대의 의류 회사이자 노티카 Nautica부터 노스페이스까지 우리에게 친숙한 브랜드를 여러 개나 보유하고 있는 브이에프VF Corporation는 몇 년 전에 사내 혁신 펀드를 만들었다. 이 펀드는 전략 및 혁신 담당 부회장 스티븐 덜Stephen Dull이 관리하며, 독자적인 혁신 아이디어의 창출을 그 최초 단계에서 지원한다.

이 펀드는 제품 개발과 관련된 활동이라면 어떤 일을 하든 실무 담당자들이 마음 놓고 위험을 감당할 수 있도록 도와준다. 이 혁신 펀드가 지원한 어떤 프로그램은 브이에프의 랭글러Wrangler 브랜드가 미국 서부에서는 역사적으로 카우보이와 더불어 인기 있었지만, 인도에서는 과연 오토바이 라이더들에게 인기가 있을지 조사하고 분석했다. 그 결과 방수천과 비슷한 특징을 가진 청바지가 개발됐고, 이는 매우 활동적인 인도의 젊은 층 사이에서 큰 인기를 얻었다. 현재까지 브이에프의 혁신 펀드는 전 세계에서 97건 이상의 혁신적 프로그램을 후원했다.

새로운 아이디어를 창출하려면 여유가 허락돼야 한다. 당신 스스로에게 창조 자격증을 발행해 주거나 책임 면제 카드 같은 것을 발급할 수 있는 방법을 찾아라. 당신의 새 아이디어와 경험에 이름을 붙이고 모든 이들에게 당신이 그것을 직접 시험해 봤음을 알게

하라. 다른 사람들의 기대치를 낮춰라. 그렇게 하면 경력에 위해가
되지 않는 학습이 될 것이다.

실패를 받아들여라

"성공은 아버지가 많지만, 실패는 고아다"라는 오래된 격언이
떠오른다. 그러나 실패로부터 배우기 위해선 당신은 그것을 먼저
인정해야 한다. 뭐가 잘못됐고 다음엔 뭘 잘해야 하는지 파악해야
한다. 만약 그러지 못한다면, 당신은 앞으로도 실패를 거듭할 수밖
에 없을 것이다.

실수를 인정하는 것은 앞으로 나아가는 데 중요하다. 그렇게 함
으로써 당신은 은폐, 합리화, 죄책감이라는 심리적 함정을 피해갈
수 있을 뿐만 아니라 정직과 공정, 겸손을 통해 자신만의 브랜드를
이끌 수 있다는 사실을 알게 된다.

당신이 투자 정보 서비스 전문가들에게 최근 영업 현황에 대해
물어본다면 무슨 소린지 모를 소리만 잔뜩 듣게 될 가능성이 농후
하다. 그들이 자신들의 손실을 의도적으로 무시하거나 '시장 조정'
이니 '산업 하강'이니 하는 용어를 써가며 실체를 모호하게 만들려
고 하면 더욱 그렇다. 그럼에도 불구하고 어떤 회사가 실패를 인정
한 최고의 본보기로 꼽히는 사례는 투자 정보 서비스 분야에 있다.

100년 된 벤처캐피털 회사 베세머 벤처 파트너스^{Bessemer Venture}

^{Partners}는 해당 분야에서 좋은 평가를 받는 업체로서, 괄목할 만한 성장을 거둔 몇몇 기업들을 뒷받침해 준 것으로 알려져 있다. 이 회사의 웹 사이트는 예상대로 '최고 성공 사례들'로 장식돼 있다. 그런데 신선하면서도 예상을 뛰어넘는 점은, 이런 초대박 성공 사례들에서 한 번 더 클릭하고 들어가면 온갖 실수와 잘못된 예측들의 목록이 등장한다는 것이다. 이는 베세머가 자신들의 '안티 포트폴리오^{anti-portfolio}'라고 부르는 것이다. 베세머의 설명에 따르면, "길고 사연 많은 역사가 우리 회사에게 비할 수 없이 많은, 완전히 일을 망쳐버린 기회들을 선사"했다는 것이다. 이 회사의 파트너 중 하나는 페이팔^{PayPal}의 시리즈 A 라운드^{Series Around}(실리콘밸리에서 창업하는 회사가 하게 되는 최초의 중요한 벤처 펀딩)에 투자할 기회를 그냥 지나치기도 했다. 페이팔은 나중에 15억 달러에 팔렸다. 그 외에도 베세머는 페덱스^{FedEx}에 투자할 기회를 무려 일곱 번이나 놓치고 말았다. 페덱스의 현재 가치는 300억 달러가 넘는다.

'안티 포트폴리오' 발상에 사내에서 가장 큰 지지를 보내고 있는 파트너인 데이비드 코완^{David Cowan}은 이 회사가 놓친 많은 기회와 실패의 이야기에서 핵심 역할을 맡고 있는 인물이다. 코원은 예전의 내 이웃으로, 래리 페이지^{Larry Page}와 세르게이 브린^{Sergey Brin}이 구글^{Google}을 창업한 실리콘밸리의 차고에서 아주 가까운 곳에 살았다. 코완은 차고를 임대한 여성과 친구 사이였는데, 하루는 그녀가 그에게 '검색엔진을 만들고 있는 진짜 똑똑한 스탠퍼드대학 학생들'을 소개해 주겠다고 했다. 이에 대한 코완의 대답은 이랬다. "이

집에서 나갈 때 당신 차고 근처를 지나가고 싶지 않은데 어떻게 해야 하죠?"

베세머의 안티 포트폴리오는 실수를 밝히고 냉정하게 관찰함으로써 뭔가를 배우려는 사람들과 조직 사이에선 따라 하는 게 일종의 트렌드처럼 되어 버렸다. 〈포브스Forbes〉의 미다스 리스트midas list (〈포브스〉에서 매년 첨단 기술과 생명과학 분야 벤처캐피털 투자가들 중 최고 실적을 거둔 사람들의 순위를 매긴 리스트)를 보면 대박을 터뜨린 스타트업 투자가들 중 최상위에 코완이 올라 있다. 자신의 실패를 솔직히 인정한 것이 빛나는 성공의 밑거름이 되었던 것일까?

주위를 둘러보면 이런 사고 전환의 징후를 찾아볼 수 있을 것이다. '실패 회의failure conferences'는 실리콘밸리는 물론이고 전 세계 어디서나 자주 볼 수 있는 현상이 됐다. 작가이자 교육가인 티나 실리그Tina Seelig는 학생들에게 자신이 겪은 가장 큰 실패와 실수를 상세히 담은 '실패 이력서'를 쓰라고 권한다. 그녀는 성공을 자랑하는 일에는 익숙한 사람들이 이 일을 매우 어려워한다고 말한다. 그러나 실패 이력서를 작성하는 과정에서 그들은 정서적으로나 이성적으로나 자신들의 실패를 인정하고 받아들이게 된다.

티나는 자신의 책《스무 살에 알았더라면 좋았을 것들What I wish I Knew When I was 20》에서 "실패라는 렌즈를 통해 자신들의 경험을 들여다봄으로써 그들은 스스로 저질러 온 실수들과 화해하게 된다"라고 말하고 있다. 그녀는 책에 자신의 실패 이력서를 담을 만큼 용감하다. 직장 생활 초기에 회사 문화에 주의를 기울이지 못한 점,

사적인 인간관계에서 마찰을 피하지 않는 점 등 자신의 과실을 지적한 실패 이력서 말이다. 초창기에 자신이 갖고 있었던 부족한 면들을 더 잘 알게 되고 인정하게 된 지금, 그녀는 그것들로 인해 위축되지 않는다. 그녀는 스탠퍼드기술 벤처프로그램^{Stanford Technology Ventures Program}의 전무이사로서 미래의 경영자들을 양성하고 있다.

부정적인 낙인

우리는 누군가에게 의해 판단되고 있다는 두려움을 어렸을 때부터 갖고 있다. 그러나 처음부터 그런 두려움을 갖고 있었던 건 아니다. 대다수의 어린아이들은 천성적으로 과감하다. 아이들은 새로운 게임에 겁 없이 참여하고 새로운 사람들을 만나며 항상 새로운 것을 시도한다. 그리고 자신들의 상상력이 제멋대로 발휘되도록 내버려 둔다.

우리 가족에겐 유독 그런 두려움이 적었다. 이는 뭐든 스스로 알아서 해야 한다는 태도를 길러주었다. 가령 세탁기가 고장 나면 수리공을 부르는 게 아니라 직접 세탁기를 뜯고 가능하면 혼자 힘으로 그걸 고치는 것이다. 우리 집에서는 뭔가를 고칠 수 있는 능력이 있느냐가 중요했다.

물론 잘 고쳐보겠다고 시작한 일이 실패로 끝마칠 때도 있었다. 언젠가 우리는 집안의 피아노가 어떻게 작동하는지 보려고 뜯어본

적이 있다. 그러나 재조립하는 일은 뜯는 것만큼 쉽지 않다는 걸 깨달아야 했다. 한때는 '악기'였던 이 피아노는 그날 이후 미술 오브제로 전락해 버렸다. 피아노에서 나온, 커다란 하프처럼 현들이 붙어 있는 향판은 아직도 우리 형제의 침실이었던 지하실 방 벽에 놓여 있다. 그리고 88개의 나무 해머들은 현재 데이비드의 스튜디오 벽을 장식하고 있다. 얼마나 예술적인가는 문제가 되지 않았다. 그런가 하면 생일 선물로 받은 빨간색 자전거에 모래 분사기를 사용해 페인트를 다 지운 다음, 재미 삼아 형광 녹색을 칠한 적도 있다. 이 일에 대해 아무도 지적하지 않았다.

어린아이였던 우리가 자신이 창조적인지 아닌지 알 턱이 없었다. 다만 우리는 마음 놓고 실험할 수 있다는 것, 그리고 그게 성공하든 실패하든 큰 문제가 되지 않는다는 것만 알고 있을 뿐이었다. 그래서 우리는 계속 뭔가를 '창조'했고, 주물럭거렸으며, 마음 가는 대로 건드리기만 하면 재미있는 뭔가가 탄생한다는 것을 굳게 믿었다.

초등학교 3학년 때 데이비드의 가장 친한 친구는 브라이언이었는데, 그는 창조성과 관련해 다소 다른 경험을 했다. 하루는 데이비드와 브라이언이 미술 수업을 듣고 있었다. 브라이언은 대여섯 명쯤 되는 나머지 친구들과 함께 탁자 앞에 앉아 조소 작업을 했다. 진흙으로 말을 만드는 중이었는데 한 여자애가 그가 만드는 걸 뚫어지게 보다가 불쑥 이렇게 말했다. "참 이상하게 생겼다. 이게 말이야?" 그 순간 브라이언의 어깨가 축 처졌다. 낙심한 그는 진흙을

뭉쳐서 쓰레기통에 버렸다. 이후로 데이비드는 브라이언이 창조적인 작업을 하는 걸 한 번도 보지 못했다.

이와 같은 일들이 유년기에 얼마나 자주 일어날까? 우리가 기업 강연 시간에 브라이언의 경우와 같은 '자신감 상실' 관련 이야기를 들려주면 항상 누군가나 교사나 부모 혹은 또래 친구로 인해 일어났던 그와 비슷한 자신의 경험을 덧붙이곤 했다. 인정할 건 인정하자. 아이들은 서로에게 잔인해질 수 있다. 때로 사람들은 어린 시절 자신들이 창조적이지 않다고 단념하게 된 특정한 순간을 기억한다. 그때 그들은 누군가에 의해 판단 당하기보다 스스로 물러나는 쪽을 선택했다. 그들은 자기 자신을 창조적이라고 생각하는 것을 아예 그만둬 버렸다.

작가이자 연구자인 브레네 브라운Brene Brown은 수치스러운 경험을 주제로 많은 사람과 인터뷰했는데, 그중 3분의 1이 '창조성의 상처creativity scar'가 생긴 순간을 떠올렸다. 이는 그들이 누군가에게 화가, 음악가, 작가, 가수로서 재능이 없다는 말을 들었던 순간을 의미한다.

어린아이가 자신의 창조성에 대한 자신감을 잃으면, 그 영향은 심각하다. 아이들은 세계가 창조적인 사람들과 그렇지 않은 사람들의 두 무리로 갈라져 있다고 생각하기 시작한다. 이 범주를 고정불변의 것으로 여기게 되면 자신들이 얼마나 그림 그리는 걸 사랑했고, 상상 속 이야기를 하는 걸 좋아하는지 잊어버리게 된다. 그들은 마침내 창조적이지 않은 쪽의 삶을 택하곤 한다.

스스로에게 '비창조적'이라는 낙인을 붙이는 경향은 단지 판단을 당하는 걸 두려워하는 마음 이상의 것에서 비롯된다. 학교가 미술이나 다소 효과가 확실해 보이지 않는 분야에 들어가는 예산을 줄이면서, 창조성 그 자체가 수학이나 과학 같은 전통적인 핵심 과목에 비해 평가절하되고 있다. 후자의 과목들은 딱 떨어지는 하나의 정답을 구하는 사고와 문제 해결법을 강조한다. 그러나 현실 세계의 수많은 21세기형 과제들은 보다 개방적인 접근법을 요구하고 있다.

학생들이 여러 직업을 놓고 자문을 구하면, 비록 선의이긴 하지만 교사나 부모들은 창조성과 관련된 직업은 안정적이지 못하고 사회 주류에서 벗어나 있기 쉽다는 인식을 은연중에 전달하게 된다. 우리 형제는 그게 어떤 것인지 잘 안다. 우리의 지도교사는 우리가 고등학교를 졸업하면 근처의 오하이오주 애크런에 살면서 그 지역 타이어 회사에 일자리를 알아보는 게 좋을 거라고 말했다. 그가 보기에 우리 형제는 익숙한 것 저 너머에 있는 뜬구름 잡는 '몽상가'들이었던 것이다. 그의 충고를 수용했다면 지금의 아이디오도, 디스쿨도 존재하지 않을 것이다.

교육사상가 켄 로빈슨은 전통적인 학교 교육이 창조성을 파괴한다고 주장한다. 그는 "우리가 운영하고 있는 국가 교육 시스템은 학생이라면 당연히 하게 되는 실수를 최악의 것으로 치부하는 시스템"이라고 말한다. 교육은 타고난 능력을 계발하고 학생들이 세상에서 자신들의 길을 갈 수 있게 도와주는 시스템이 되어야 한다.

아이디오는 어떻게 디자인하는가

그러나 현실을 보자. 교육은 너무나 많은 학생의 개인적 재능과 능력을 옭아매고 있으며 배우고자 하는 그들의 동기를 없애고 있다.

교사, 부모, 기업 경영자, 그 외 롤모델이 될 수 있는 사람이라면 누구나 주변 사람들의 창조적 자신감을 북돋아 주거나 반대로 억누를 수 있는 힘을 갖고 있다. 중요한 때에 기를 꺾는 한마디면 누군가의 창조적 의욕은 그대로 사라질 수 있다. 물론 다행히 그런 말에도 신경 쓰지 않고 털고 일어나 다시 시도하는 사람들도 많다.

켄은 거의 버려질 수도 있었던 재능에 관한 놀라운 얘기를 우리에게 들려준 적이 있다. 어느 날 그는 같은 리버풀 출신의 폴 매카트니Paul McCartney와 대화할 기회가 있었다고 한다. 대화 도중 깜짝 놀랄 사실을 알게 되었는데, 모두가 인정하는 이 전설적 싱어송라이터는 사실 음악 과목에서 썩 두각을 나타내진 못했다는 것이다. 고등학교 시절 그의 음악 교사는 그에게 좋은 점수를 주지 않았고 음악적 재능이 있는지도 몰라봤다. 조지 해리슨George Harrison도 같은 음악 교사에게 배웠는데 그 또한 음악 시간에 별다른 긍정적 평가를 받지 못했다고 한다. "잠깐만요! 그러니까 그 음악 선생은 비틀즈 멤버의 절반을 가르쳤단 말이죠? 그러고도 그 아이들의 두각을 전혀 발견하지 못했다는 말이네요?" 켄은 놀라서 폴에게 물었다. 자신들의 음악 재능을 향상시켜 줄 최적의 위치에 있는 인물에게 격려받지 못한 상태에서 폴과 조지는 '안전한 진로'를 택할 수밖에 없었다.

그들은 리버풀의 전통 산업인 제조업과 선박업에서 일자리를

구해야만 했을 것이다. 그러나 '안전한 진로'는 경제적 벼랑으로 이어지는 길이었다. 리버풀의 중공업은 그 후 20년 동안 가파른 하강세를 기록했기 때문이다. 그 와중에 대량 실업이 발생하고 그들이 다니던 리버풀공립남자고등학교도 문을 닫았다. 음악 팬들에겐 천만다행하게도 폴과 그의 친구들, 존, 조지, 링고는 학교가 아닌 다른 곳에서 용기를 얻었다. 그리고 그 결과 당연히 비틀즈는 사상 최고로 성공하고 사랑받는 그룹이 됐다.

시간이 지나, 명성과 재산, 그리고 여왕이 수여한 기사 작위까지 얻은 폴은 노블리스 오블리주를 실천해야겠다고 마음먹었다. 그는 자신이 놓칠 뻔한 창조성 실현의 기회를 다른 사람들에게 제공하고 싶었다. 리버풀공립남자고등학교가 문을 닫고, 음악 선생을 비롯해 전 교사와 교직원들이 일자리를 잃은 상태였던 상황을 살려내고자 노력했다. 결국, 이 버려진 19세기 학교를 다시 일으켜 세우는 데 성공했다. 그리고 교육가인 마크 피더스톤-위티^{Mark Featherstone-Witty}와 함께 리버풀공연예술전문학교를 설립했다. 이 풍요로운 창조 환경에서 재능을 가진 어린 학생들은 음악과 연기, 무용의 실제적 기량을 단련할 수 있었다.

회복력이 좋은 사람들

확실한 수입이 보장된 자리, 익숙해서 편안해진 것들을 떠나 새로운 접근을 시도하고 새로운 아이디어를 받아들이려면 큰 용기가 필요하다. 불안에 대한 연구를 하면서 브레네 브라운은 1,000여 명의 사람들과의 인터뷰를 통해 그들이 뭔가 타당하지 않은 느낌, 마치 나선형으로 하강하는 듯한 그 '충분치 않은' 느낌을 갖게 하는 것이 무엇인지 알아냈다. 브라운은 이렇게 말했다. "우리 자신에 대한 평가가 걸려 있지 않을 때 우리는 기꺼이 용감해지며, 아직 다듬어지지 않은 재능조차 발휘하려고 노력하게 된다." 브라운에 따르면 창조성을 내 것으로 할 수 있는 한 가지 방법은 비교하지 않는 것이다. 타인의 성공에 기준을 맞추거나 그것을 따라가기만 한다면 창조적 노력의 고유한 속성인 위험 감수와 선구적 개척 정신을 발휘할 수 없게 된다.

우리는 수년간 같이 일한 팀들을 세심하게 관찰해 본 결과, 사람들이 불안감을 갖게 되면 최선을 다하지 않는다는 사실을 발견할 수 있었다. 그들 스스로 동료나 상사의 존경과 신임을 얻고 있지 못하다고 느끼면, 자신을 과시하고 홍보함으로써 위상을 올리려는 행동을 했다. 일에 집중하거나 자신이 이루어 낸 결과물에서 보람을 찾는 대신, 다른 사람들이 자신을 어떻게 생각하는지에만 주의를 기울였다.

일단 불안감에 사로잡히면 악순환이 일어난다. 이러한 이유로

혼자 일하든 팀과 함께 일하든, 이런 유형의 불안감은 가능한 한 빨리 무력화시켜야 한다. 할 만하다고 생각되면 마땅히 다른 사람들에게 신뢰의 표시를 보여야 한다. 주변의 누군가가 비하감을 느끼거나 자신감을 잃은 듯 보이진 않는지 관심을 가져야 한다. 사람들이 꺼내기 어려운 말을 하도록 만들어 문제가 드러나게 해야 한다. 불안감을 표출하지 않을 때, 그건 마치 모두가 알고 있지만 누구도 그것에 대해 얘기하지 않는 가족의 비밀 같은 것이 되기 때문이다. 그런 대화가 불편하고 힘들 수 있겠지만 결과적으로 보면 그렇게 하는 것이 옳다.

우리는 이런 패턴을 아이디오에서 수십 번 보았다. 새로운 직원들은 처음에는 확신을 갖지 못하거나 머뭇거리는 경향을 보인다. 그리고 '최선의 행동'을 하는 것처럼 보이려고 노력한다. 그러나 시간이 지나면서 그들은 조금씩 변한다. 복장이 달라지고, 높은 사람이라고 생각하는 인물들이 주변에 있을 때 행동하는 방식에 변화가 나타난다. 자신감이 커질수록 그들은 일에 전력을 다하는 태도를 보이고, 창조성을 발휘해야 하는 순간에선 자신들의 약점이 드러나는 것도 신경 쓰지 않게 된다. 이 '약점', 그리고 주변 사람에 대한 믿음은 창조적인 사고와 건설적인 행동을 하는 데 장애가 되는 많은 것들을 뛰어넘게 도와준다.

우리가 경험한 사례들은 '회복력resilience'에 대한 최근의 연구들과 일치한다. 회복력이 뛰어난 사람들인 동시에 문제 해결력이 뛰어난 사람들은 누구보다도 도움을 잘 청하며 그 결과 강력한 사회

적 지원을 얻어내고 동료, 가족, 친구들과도 좋은 유대 관계를 유지한다. 회복력은 종종 단독으로 발휘되는 것처럼 여겨지기도 한다. 이를테면 외로운 영웅이 쓰러졌다가 다시 일어나 승리한다는 식으로 말이다. 그러나 실제로는 다른 사람들에게 도움을 청하는 것이야말로 확실한 성공 전략이 된다. 그건 결코 자신의 나약함에 대한 인정이 아니다. 단지 우리는 힘들고 불리한 상황에서 다시 일어서기 위해 다른 사람들의 손길이 필요할 뿐이다.

손으로 표현하며 생각하기

스스로 창조성이 부족하다고 생각하는 사람들은 자주 이렇게 주장한다. "난 그리기를 못해." 다른 기술들이 있음에도 사람들은 특히 그림 그리기를 창조성의 리트머스 시험지로 본다. 어떤 기술, 가령 피아노 연주 같은 걸 배우려면 기본적으로 몇 년이 걸린다는 것을 누구나 다 알고 있다. 그런데 그리기에 관한 한 '누군가는 처음부터 능력이 있고 누군가는 없다'라는 오해가 만연하다. 그러나 그리기는 약간의 지도만 받으면 누구나 쉽게 배울 수 있고, 연습하면 더 잘할 수 있게 된다.

한 장의 스케치는 종종 천 마디의 말과 같은 가치를 지닌다. 오늘날 빠르게 진행되는 비즈니스 세계에서 뛰어난 의사 소통자들은 주저하지 않고 마커 펜을 집어 든다. 그러나 불행하게도 대다수의

사람들은 자신들의 아이디어를 화이트보드 위에 스케치로 표현하는 걸 꺼린다. 설사 그리게 된다 해도 항상 자신들에게는 그리기 능력이 부족하다는 말을 먼저 해서 변명의 여지를 남긴다. 시각적 사고 기술의 전문가인 댄 로암Dan Roam은 자신이 만나본 비즈니스맨 중 대략 25퍼센트가 마커 펜을 드는 것조차 싫어했다고 말한다(그는 이들을 '빨간 펜' 인간들이라고 부른다). 그리고 50퍼센트의 사람들은 (그는 이들을 '노란 펜' 인간들이라고 부른다) 겨우 다른 사람들의 그림에 덧붙이거나 강조하는 정도에 머물렀다.

댄은 장애물을 제거해 사람들이 주저 없이 마커 펜을 집어 들고 화이트보드 앞으로 다가가게 하려 시도했다. 그는 예술적 그리기와 의사소통적 그리기를 구분함으로써 장애물을 없애려 했다. 그가 웹상에서 하는 수업인 '냅킨 아카데미Napkin Academy' 중 한 단원의 명칭은 '어떻게 무엇을 그릴 것인가How to draw anything'이다. 그는 사람들이 화이트보드, 심지어는 냅킨 뒷면에 그리는 모든 것은 다섯 개의 기본적 형태로 분류할 수 있다고 주장한다. 선, 사각형, 원, 삼각형 그리고 그가 '얼룩'이라고 부르는 비정형이 그것이다. 그는 그리기 기초에 대해 설명한다. 이를테면 크기, 위치, 방향 같은 것들이다. 그것들은 우스울 정도로 단순하고 지나쳐 온 것들이라고 한다. 크기로 예를 들자면, 어떤 것을 다른 것보다 크게 그리기만 해도 사람들은 그게 더 가까이 있거나 더 큰 것이라고 추측한다는 것이다.

사람 스케치하기

당신은 이것들을 그릴 수 있나?

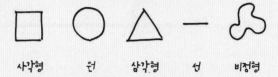

사각형 원 삼각형 선 비정형

이 다섯 가지 형태를 그릴 수 있나? 우린 그럴 수 있다고 확신한다. 시각적 사고자인 댄 로암은 이것을 그릴 수 있으면 이미 그리기 능력을 갖고 있는 것과 다름없다고 말한다. 예술적 그리기가 아닌 의사소통적 그리기에 한정한다면, 댄은 당신의 스케치 기술을 몇 분 내에 크게 향상시킬 수 있다. 그것은 당신에 따라 달렸다.

1. 막대기형 인물상은 매우 간단하고 기분이나 감정을 전달해 줄 수 있다. 특히 머리를 전체 크기의 3분의 1 정도 크기로 그린다면 표정을 나타낼 수 있는 공간이 생긴다.

2. 블록형 인물상은 막대기형에 직사각형의 몸체를 추가한 것으로, 동작이나 구별되는 자세를 표현하기 좋다.

3. 비정형 인물상('별'형 인간이라고도 부르는)은 감정이나 행동을 나타내지는 않지만, 집단이나 관계를 신속히 묘사할 수 있다.

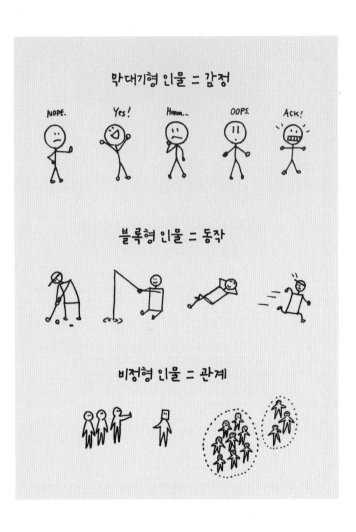

댄은 누군가와 사적으로 점심 식사를 함께할 때면 식탁보에 계속해서 그림을 그린다. 그와 함께 있으면 스스로의 시각적 의사소통 능력에 더 자신감을 갖게 될 것이다. 댄은 그리는 걸 직접 가르

아이디오는 어떻게 디자인하는가

치진 않는다. 다만 이미 누구나 갖고 있는 그리기 능력을 더 잘 사용하려면 어떻게 해야 하는지를 알려줄 뿐이다.

대다수의 사람들은 스키 같은 운동을 처음 배울 때면 반드시 넘어지게 된다는 걸, 다른 스키어들 앞에서 눈에 거꾸로 처박히는 모습을 항상 보여주게 마련이란 걸 당연한 사실로 받아들인다. 그런데 정작 창조적인 일에 관한 한 그들은 그러지 못하고 주저하는 경향이 있다. 초보자가 아닌 그림을 비교적 잘 그리는 사람들도 완벽주의 때문에 위축되어 마치 그림을 아예 못 그리는 것처럼 자신감을 잃는다.

최근 우리는 아이디오에서 서로 매우 다른 이력을 가진 직원 두 명과 얘기를 나눈 적이 있다. 두 명 모두 비즈니스 미팅 자리에서 화이트보드를 이용하는 데 두려움을 느끼고 있었다. 한 명은 산업디자인 인턴이었는데 패서디나의 아트센터디자인대학Art Center College of Design에서 공부했고 숙련된 그림 실력을 보유하고 있었다. 다른 한 명은 하버드 MBA를 마친 비즈니스 디자이너였는데, 영민한 분석가 스타일로 자신이 그다지 예술적이지 않다고 생각하고 있었다. 비즈니스 쪽 직원은 어쩌면 멍청해 보일 수도 있는지라 굳이 화이트보드 스케치 방식의 시각적 의사 표현법을 쓰려고 하지 않았다. 그리고 숙련된 예술가는 참을성 없는 청중들 앞에서 고작 30초 걸려 그려낸 그림 따위를 가지고 평가받고 싶어 하지 않았다. 한 사람은 소심함에, 다른 한 사람은 완벽주의에 사로잡혀 있었다. 그러나 나타난 양상은 동일했다. 둘 다 동료에 의해 평가되는 위험

을 감수하기보다는 그냥 의자에 앉아 있는 쪽을 택했던 것이다.

다른 말로 하면, 기술 분포 곡선의 양쪽 끝에 장벽이 있는 듯했다. 그 결과 좋은 아이디어는 표현되지 못하고, 재능은 발휘되지 못하며, 해법은 도출되지 않았다. 사람들은 창조적 자신감 쪽으로 살짝 유도만 돼도 큰 도움을 받을 수 있다. 예술가가 아닌 사람들에겐 그들도 그릴 수 있다는 어떤 안도감 혹은 확신이 필요할 것이다. 어쩌면 한두 차례의 그리기 수업 같은 것도 효과가 있을지 모르겠다. 그렇게 되면 그들은 말보다 그림이 더 잘 먹힐 수 있는 순간이 왔을 때 거친 스케치로나마 스스로를 표현할 수 있게 된다. 예술가들에겐 격려가 필요하다. 그들의 완벽주의를 잠시 미뤄두고 몇 개의 간단한 선만으로 아이디어의 핵심을 전달하도록 해야 한다. 양쪽 다 일종의 우호적인 분위기가 필요하다. 우호적 분위기에서라면 그림의 예술적 수준이 아닌, 그것이 담고 있는 아이디어의 수준에 주목하게 될 것이기 때문이다.

당신이 예술적 기술 분포 곡선의 어느 지점에 위치하든 간에, 중요한 것은 스스로를 판단하려는 마음에서 벗어나야 한다는 것이다. 그냥 펜을 집어 들고 일어서기만 하면 이미 절반은 성공한 것이다. 마치 반두라의 실험에서 공포증 환자들이 그랬듯이 조금씩 나아가면 된다. 텅 빈 방의 화이트보드에 다가가서 자신의 생각을 그림으로 그려라. 연습 삼아 해 보라. 그리고 다시 그려라. 당신이 생각한 바를 아주 간단한 그림으로 표현했다 하더라도 그건 생각보다 놀라운 효과를 나타낼 거라고 확신한다. 또한, 그렇게 아이디어를 전

달했을 때 얼마나 기분이 좋아지는지도 알게 될 것이다.

두려움에 도전하기

당신은 어린아이가 태어나 처음으로 미끄럼틀을 타는 걸 본 적이 있는가? '최초'라는 것은 대부분의 아이들에겐 두려움의 대상이다. 처음엔 미끄럼틀 계단을 오르는 것조차도 망설일 것이다. 아이의 얼굴엔 '나보고 뭘 하라고?'라고 말하는 것 같은 두려운 표정이 드러나 있다. 당신은 미끄럼틀이 안전하다는 걸 알지만 아이들은 그렇지 않다. 이 때문에 처음 계단을 오르기 위해선 아이에게 많은 응원과 격려가 필요하다. 어떤 아이들은 중간쯤 올라가서 겁에 질려 다시 내려오기도 한다. 결국, 다른 아이들이 미끄럼틀을 타고 '와아' 소리치며 미끄러져 내려오는 것을 본 후에야 비로소 미끄럼틀을 타게 된다. 그러고 나면 두려움이 환호와 기쁨으로 바뀌는 마법이 펼쳐진다. 자신들이 얼마나 빠른 속도로 미끄러지는지 알게 된 아이들의 눈이 커지는 걸 볼 수 있을 것이다. 이렇게 아이들은 땅으로 다시 내려오고, 얼굴엔 웃음꽃이 피었다. 아이들은 다시 계단으로 달려가 똑같은 행동을 반복한다. 가장 큰 장애물은 최초의 미끄럼틀 타기 그 자체다.

우리는 이와 같은 기쁨을 경영자, 과학자, 세일즈맨, CEO, 학생들에게서도 본다. 최초로 디자인 전 과정을 끝냈거나 혁신적인 아

이디어로 과제를 완수했다면 그들 또한 환호할 것이다. 자신들의 새로운 능력과 새로 습득하게 된 도구들에 기쁨을 감추지 못한다. 그건 마치 보조 바퀴를 떼어내고 처음으로 자전거를 탔을 때와 같다.

한 세기도 더 전에 시인이자 에세이스트인 랄프 왈도 에머슨Ralph Waldo Emerson은 "당신이 두려워하는 일을 하라. 그러면 두려움은 사라질거라 확신한다"라고 말한 바 있다. 에머슨이 언급한 그 확실성에 관한 한 논란의 여지가 있지만, 그의 주장에 담긴 정신만큼은 오늘날까지 힘을 잃지 않고 있다. 당신의 삶을 돌이켜본다면, '두려운' 것이 그것에 도전하자마자 '두렵지 않은' 것으로 변해버린 경우를 쉽게 찾을 수 있을 것이다. 다이빙대에서 뛰어내리기, 낯선 음식을 한 입 베어 물기, 연설 단상으로 올라가기 등등, 그러나 과거의 이런 성공적이고 기뻤던 경험에도 불구하고 우리는 아직도 익숙지 않은 것들과 접하게 될 때면 언제나 두려움에 사로잡힌다.

우리 중 대다수는 직면한 과제에 도전하기 위해 '할 수 있다can-do'는 창조적 사고방식을 이끌어 낼 수 있다. 그리고 자신이 현재 갖고 있는 기술에 디자인 씽킹의 방법론을 더한다면 누구든지 행동 경로를 정하는 과정에서 더 많은 선택지를 확보할 수 있게 된다.

우리가 살아가는 내내 여러 힘이 작용해 창조적 잠재력을 키우기도 하고 잠재우기도 한다. 교사의 칭찬, 장난에 대한 부모의 인내, 새로운 아이디어를 수용해주는 분위기 등이 그런 힘들이다. 그러나 결국 가장 중요한 건, 자신이 긍정적 변화를 일으킬 수 있다는 믿음과 이를 위한 행동을 하게 만드는 용기, 바로 그것이다. 이것들

은 결코 독특한 재능이나 기술을 필요로 하지 않으며, 당신이 이미 갖고 있는 재능과 기술만으로도 충분히 해낼 수 있다는 믿음에 좌우된다. 당신은 이런 기술, 재능, 믿음을 이 책에 등장하는 방법들을 사용해 발전시키고 강화할 수 있다. 헝가리의 에세이스트 죄르지 콘라드[Gyorgy Konrad]가 말했듯이 용기는 작은 걸음들이 축적되서 만들어지는 것이다.

3

번뜩임

백지상태에서 통찰로

SPARK

종종 하나의 강좌가 학생의 인생을 바꿔놓을 수도 있다. 라홀 패닉커Rahul Panicker, 제인 첸Jane Chen, 라이너스 리앙Linus Liang, 그리고 나가난드 머티Naganand Murty에겐 그랬다. 그들은 디자인 씽킹을 활용해 백지상태에서 통찰과 실행의 지점까지 도약했다. 그들은 일상적 강좌의 과제를 실제적 생산물로 변화시켰다. 그들의 생산물인 임브레이스 인펀트 워머Embrace Infant Warmer는 사용이 간편한 의료 기기로, 기존의 신생아용 인큐베이터보다 99퍼센트 저렴하다. 이것은 개발도상국 수백만 신생아들의 목숨을 구할 것으로 기대되고 있다.

이 강좌의 이름은 '최대의 가용성을 위한 디자인Design for Extreme Affordability'이었다. 디스쿨에서 이 강좌는 간단히 '익스트림'이라는 약칭으로 쓰였다. 그런데 이 단어야말로 강좌의 진행 속도와 경험을 매우 적절하게 나타내는 말이었다. 익스트림 강좌는 스탠퍼드대학 경영대학원의 짐 파텔 교수를 중심으로 한 강사진이 주도했다. 이 대학의 모든 학부에서 온 학생들이 수강한, 일종의 학제적 용광로라고 할 수 있었다. 이 학생들은 만만치 않은 현실 세계의 문제를 해결할 방법을 찾으려 디스쿨에 왔던 것이다.

그들의 프로젝트는 개발도상국에서 사용 가능한 저비용 인큐베이터에 대해 연구하고 디자인하는 것이었다. 학생들 중 다른 나라에서 사용될 의료 기기는 고사하고 조산 문제에 대해서조차 완벽히 알고 있는 사람이 없었다. 전기공학도, 컴퓨터과학도, MBA 취득자는 있었지만, 공중 보건 문제 전문가는 그들 중에 존재하지 않았다.

그들이 한 첫 번째 행동은 영감을 얻기 위해 외부로 눈을 돌린 것이었다. 학생들은 대학 구내의 다소 엉뚱한 장소에서 모임을 갖기로 결정했다. 그곳은 바로 코호^{CoHo} 커피하우스 밖에 서 있는 나무 위였다. 네 명의 학생들은 높은 가지에 자리를 잡고서 전 세계 유아 사망에 대해 구글 검색을 시작했고 결국 놀라운 통계치를 찾아냈다. 그것은 매년 약 1,500만 명의 조산아와 저체중아가 태어난다는 것이었다. 그들 중 100만여 명이 사망하는데 대부분 생후 24시간 내에 목숨을 잃는다고 했다. 예방이 가능하면서도 가장 핵심적 사인은 바로 저체온증이었다. 팀의 일원이었던 MBA 취득자 제인은 "조산아들은 매우 작아서 자기 체온을 조절할 수 있을 만큼의 지방이 없다"라고 말했다. 덧붙여 실내 온도라고 해도 그 아이들이 느끼기엔 냉각수만큼이나 춥다고 설명했다. 인도에선 전 세계 저체중아의 절반 정도가 태어난다. 이 아이들의 생사가 달린 처음 며칠 동안 병원 인큐베이터만이 조절된 온도를 제공할 수 있다. 그러나 일반적인 인큐베이터를 사용하려면 대당 2만 달러가 필요하다.

그들은 명확한 해결책 하나를 떠올렸다. 부품을 줄이고 저렴한 재료를 활용하여 디자인하면 기존의 인큐베이터 사용 비용을 체계

적으로 감소시킬 수 있을 거라는 생각이었다. 이번에는 연구가 진행될 차례였다. 그런데 인간 중심 디자인의 핵심 원칙 중 하나가 '최종 사용자의 입장이 되어보라'였다. 혁신에 대한 이 근본적 접근법은 절대 지나치고 넘어갈 수 없는 것이었다. 그래서 컴퓨터과학 전공인 라이너스는 모금 운동을 진행한 뒤 그 돈으로 네팔을 여행하기로 했다. 그곳에서 인큐베이터와 관련해 어떤 요구들이 있는지 더 심도 있고 직접적인 이해를 구하려고 한 것이다. 그가 거기서 본 것은 자신이 평소에 갖고 있던 생각과 달랐고, 이는 혁신적 해법으로 이어지는 창조적 통찰의 섬광을 점화시켰다.

네팔의 현대적 도시 병원을 방문한 라이너스는 그곳에서 이상한 사실을 발견했다. 병원에 있는 기증받은 인큐베이터 중 다수가 빈 상태였던 것이다. 당황한 그는 그 이유를 물었다. 조산아들이 살려면 이것이 필요할 텐데 왜 이 많은 인큐베이터가 빈 상태인가? 의사 한 명이 슬프고도 간단한 사실을 말해줬다. 바로 이것을 필요로 하는 아기들이 30마일이나 떨어져 있는 촌락에서 대부분 태어나기 때문이었다.

인큐베이터가 아무리 저렴하고 잘 디자인되어 있다 하더라도 삶과 죽음의 경계는 병원이 아닌 산모의 집에서 일어나고 있었던 것이다. 비록 산모가 병원에 가야 할 필요성을 잘 알고 있고 가족들이 허락해 준다 해도, 아이와의 직접적인 신체 접촉을 하고 싶은 산모는 선뜻 아이를 병원에 맡겨둘 수 없었다. 마을에 있는 가족들도 생각이 같아 조산아들은 5~6일이 지나면 집으로 다시 돌아가야 했

다. 인큐베이터에 들어가면 원칙적으로 몇 주씩 있어야 하지만 산모들은 아이를 데리고 집으로 돌아갔다.

라이너스는 이 복잡한 인간적 욕구들 안에서 인큐베이터 '사용비용'이란 단지 자신들이 해결해야 할 문제들 중 하나에 불과함을 실감했다.

팰로앨토에서 학생들은 라이너스의 깨달음을 가지고 무엇을 할 것인가를 놓고 논의했다. 한편에는 촌락 지역에서 산모와 아기를 도울 무언가가 확실히 필요하다는 사실이 존재했고, 다른 한편에는 전기공학도인 라훌의 지적처럼 '이거 엄청나게 어려운 일이 되겠는데!'라고 생각했다. 기술적인 과제의 해결, 말하자면 병원용 저비용 인큐베이터를 디자인하는 일에 집중해야 할까? 아니면 인간적인 요구의 해결, 즉 외딴 지역의 산모를 위한 디자인 해답을 구해야 할까? "이 점에 대해 우리는 의견이 대립되었어요."라고 라훌은 말했다. "어떤 친구는 촌락 환경에서 도움이 되는 해법에 더 관심이 있었는가 하면, 또 어떤 친구들은, 저도 이쪽이었습니다만, 종강하기 전까지 실제적으로 마칠 수 있는 일을 하고 싶어 했죠."

결국, 그들은 그 강좌의 조교 중 한 명인 사라 슈타인 그린버그를 찾아가 의견을 물었다. 그녀는 이렇게 말했다. "음, 만일 내가 선택을 한다면 도전적인 쪽을 택할 거야. 그게 우리 강좌 명칭에 '익스트림'을 넣은 이유이기도 하니까."

이런 과정을 지나 그들은 병원용 새 인큐베이터를 만들어 내는 대신 디자인 과제를 다음과 같이 다시 설정했다. "우리는 어떻게 아

아이디오는 어떻게 디자인하는가

임브레이스 인펀트 워머 내부의 발열 주머니가
몇 시간 동안 신생아의 체온을 유지해 준다.

기 체온 유지 장치를 만들어 외딴 지역의 죽어가는 아기들에게 살
아갈 기회를 주도록 할 것인가?" 이제 이 팀에게 해답은 의사가 아
닌 부모를 위한 것이 됐다. 그들은 이런 관점을 화이트보드에 작성
했다. 그리고 그것은 20주짜리 강의의 남은 시간 동안은 물론 이후
에도 그들을 이끄는 불빛 역할을 했다.

　그들은 자신들이 얻은 통찰을 혁신으로 바꾸는 일에 몰두했다.
네다섯 차례 프로토타입을 제작하면서 빠른 속도로 진행해 나갔고,
간단하지만 강력한 해결책을 만들어 냈다. 작은 침낭 모양을 한 프
로토타입의 내부에는 파라핀을 주재료로 만든 주머니가 있었는데,
히터로 한 번만 온도를 올려놓으면 네 시간 동안 그 상태를 유지할
수 있었다. 이 장치는 전 세계 어느 곳에서나 병원 밖에서도 아기의

체온을 적정한 온도로 유지시켜 줄 수 있을 것이다.

그들의 다음 행동은 촌락 지역에서 부모 및 주요 관련 인물들과 함께 프로토타입을 테스트하는 것이었다.

학생들은 그 프로토타입을 가지고 인도로 갔다. 그곳에서 그들은 산모들로 하여금 그 기기를 수용하거나 거부하도록 유도하는 어떤 문화적 뉘앙스를 이해하려고 노력했다. 그러면서 실리콘밸리의 집에 있었더라면 절대 알아내지 못했을 요인들을 찾아냈다.

라훌이 마하라시트라주의 작은 마을에 갔을 때의 일을 예로 들어보자. 그는 일군의 엄마들에게 그 프로토타입을 보여주었다. 그 때 프로토타입 안에는 마치 수족관에 있는 LCD온도계나 어린아이용 체온계 같은 온도계가 내장돼 있었다. 라훌은 엄마들에게 주머니를 섭씨 37도로 데워놓으면 아기의 체온 조절에 도움이 된다고 말했다. 그런데 그는 예상외로 놀랍고도 불안한 반응을 접하게 됐다. 그 엄마들 중 한 명이 말하길, 자기네 마을에선 서구의 의약품을 너무 센 것으로 생각한다는 것이었다. 그녀는 "의사가 아기에게 매일 약을 한 스푼씩 먹이라고 처방하면 나는 반 스푼만 먹여요. 그게 안전해요. 만일 댁이 37도에 맞추라고 말하면 난 30도쯤으로 해놓을 거예요. 그게 안전하니까요"라고 말했다. 그 순간 라훌의 머릿속에서 경고음이 울렸다.

보통의 전자공학도라면 이 소리를 뜬금없는 '사용자 실수'로 치부하고 하던 대로 지속할 것이다. 그러나 임브레이스 팀은 프로토타입의 디자인을 다시 수정했다. 그들은 주머니가 적당한 온도가

되면 지시기에 'OK' 글자가 뜨도록 디자인했다. 그리고 부모들이 다른 생각을 하지 못하도록 숫자로 된 계기판을 제거했다. 이는 최종 사용자의 관점이 프로토타입에 도입된 경우로, 어쩌면 현실 세계에서 삶과 죽음을 가르는 중대한 개선이 될 수도 있을 것이다.

강좌가 끝날 무렵, 학생들은 다음에 무엇을 해야 할지를 놓고 중대한 결정을 해야 하는 상황에 마주하게 됐다. 그들은 프로토타입 하나만 만들고 이 일을 끝낼 수도 있었다. 라훌과 라이너스는 이미 유망한 스타트업에 일자리를 구한 상태였고, 제인은 MBA 과정이 끝나는 대로 구직 활동을 할 예정이었다. 그리고 팀 멤버 중 최근에 아버지가 된 친구가 있었는데 그는 자신이 이 일에 전적으로 집중할 수 없을 거라고 했다.

하지만 그들은 이 프로젝트가 그대로 방치되는 걸 두고 볼 수만은 없었다. 그들은 이 프로젝트를 가지고 사회적 기업가가 되는 도전을 시작했고, 회원들을 모아 일을 계속할 자금을 마련했다. 나중에 그들은 사회적 벤처기업을 만들어 인도로 이동한 다음 자신들의 작품을 시장에 내놓았다. "우리는 정말 그 일을 포기할 마음은 없었던 것 같아요." 라훌은 우리에게 이렇게 말했다. "우리가 진짜 대단한 일을 할 수도 있는데, 더 좋은 기회를 찾아 그만둔다? 아뇨. 난 그 생각에 동의할 수 없었어요. 난 내 삶의 가장 좋은 시절을 무언가 의미 있는 일에 바치고 싶었거든요."

2년간 이 팀은 인도 전역을 돌아다니며 산모, 조산원, 간호사, 의사, 상인들과 이야기를 나눴다. "임브레이스의 철학은, 정말 좋은

디자인을 얻으려면 최종 사용자 가까이에 있어야 한다는 거예요." 제인이 말했다. "이곳에 있으면서 우린 정말 많이 배웠죠. 그게 이것이 성공하는데 결정적이었던 것 같아요." 극복해야 할 많은 장애물이 있었다. 그들은 사용자 반응을 확인하고 그에 근거해 디자인을 계속 수정해야 했다. "정말 순진했죠." 라훌은 말했다. "우린 의료 기기를 시장에 내놓으려면 어떻게 해야 하는지 전혀 몰랐어요. 어떻게 제품을 개발하고, 시험하고, 표준을 유지하고, 그러면서도 저비용이어야 하는지 말이죠. 또 도시와 촌락의 주민들이 건강과 위생 문제를 어떻게 생각하는지, 어떻게 제품과 서비스를 현장에 조달할지 등 제대로 아는 게 하나도 없었어요."

2010년 12월 임브레이스 인펀트 워머는 〈ABC 뉴스^{ABC News}〉의 뉴스쇼 '20/20'에서 조명을 받게 됐다. 이 프로그램에 인도의 방갈로르에서 태어난 몸무게가 5파운드밖에 안 되는 니샤^{Nisha}라는 아기가 소개되었다. 니샤는 임상 실험의 사례로 임브레이스 인펀트 워머를 사용한 최초의 아기였고, 그 기기 덕분에 살아난 최초의 생명이기도 했다. 그리고 수다타^{Sudatha}라는 여성과의 애틋한 인터뷰도 방송됐다. 그녀는 아기 셋을 낳았지만 모두 저체중아들로 너무 작아서 체온을 유지할 수 없었기에 모두 잃었다고 한다. 임브레이스 인펀트 워머를 천천히 살펴 보던 수다타는 이렇게 말했다. "이게 있었으면…… 내 아기들을 살릴 수 있었겠죠."

텔레비전에서 방송된 이후 이 팀은 긴 길을 걸어왔다. 이들이 만든 회사는 직원 수가 90명에 이를 만큼 규모가 커졌다. 그리고 계

속해서 모든 것들, 제품 그 자체에서부터 제품의 유통 모델, 회사의 조직 구조에 이르는 모든 것들의 디자인을 혁신해 왔다. 그들은 자신들의 제품이 인도의 가장 가난한 지역에 더 많이 보급되도록 노력하면서 그것을 정부 시설에 팔기 시작했다. 그러나 공공 채널을 통한 유통은 새로운 제약을 불러왔고 그 때문에 그들은 디자인을 바꾸지 않을 수 없었다.

"우린 시간과 자본에 대한 인식이 거의 없었다. 그것이야말로 처음 개념을 잡을 때부터 제품을 만들고 시험할 때까지 우리에게 필요한 것이었음에도 말이다. 그랬으니 우리 제품의 유통망을 개설하려면 뭐가 필요한지에 대해선 더 모를 수밖에 없었다." 제인은 최근 〈하버드비즈니스리뷰^{Havard Business Review}〉 블로그 네트워크에 올린 글에서 이렇게 썼다. 그들이 예상하지 못한 또 하나의 문제는 제품에 대한 강력한 필요성에도 불구하고, 그걸 사용하게 하려면 부모들을 설득해 서구의 의료 기기를 대하는 태도를 바꿔야만 한다는 사실이었다. 더 많은 사람이 이 신종 인큐베이터를 받아들일 수 있도록 임브레이스 팀은 엄마들을 상대로 저체온증에 대해 교육시켰다. 또한, 유럽 의료 기기 표준을 맞추기 위해 임상 공부도 해야 했다.

우리는 이 팀의 발명 성과와 인내심 덕분에 얼마나 많은 산모가 수다타가 겪었던 고통을 겪지 않을 수 있을지 알 수 없다. 하지만 지금껏 그들은 3,000명 이상의 아기들에게 도움을 주었다. 인도에서 파일럿 프로그램을 성공시킨 후 그들은 NGO들과 협력해 다른

아홉 개 국가에서 이 사업을 펼치고 있다. 그리고 GE 헬스케어와 전 세계적 유통 계약을 체결했으며 최근에는 전기가 아닌 뜨거운 물로 온도를 높일 수 있는 새로운 버전의 인큐베이터를 출시했다.

창조적 섬광 경험하기

임브레이스 팀은 실리콘밸리에서 시작했다. 그러나 혁신은 개인이든 팀이 주도하는 것이든, 어디에서나 일어날 수 있다. 그것에 자양분을 제공하는 것은 왕성한 지적 호기심과 깊은 낙관주의, 반복되는 실수를 궁극적인 성공의 대가로 볼 수 있는 능력, 끈질긴 노동 윤리, 그리고 생각에서 멈추지 않고 행동으로 나아가려는 정신이다.

새로운 해법을 도출해 내기 위해 필요한 창조적 불꽃이란 당신이 지속적이고 반복적으로 함양해야 하는 것이다. 일상생활에서 보다 많은 영감을 얻을 수 있도록 의식적으로 노력하는 것으로 시작해야 한다.

수년에 걸쳐 우리는 당신이 백지상태에서 통찰로 도약하는 데 도움이 되는 몇 가지 효과적인 전략을 찾아냈다.

1. **창조성을 선택하라.** 더 창조적이기 위한 첫 단계는 당신이 그렇게 되길 원하고 있다고 생각하는 것이다.

2. **여행자처럼 생각하라.** 외국을 여행하는 사람처럼 주변을 새로운 눈으로 보라. 아무리 뻔하고 익숙한 것일지라도 해 보라. 창조성이 마법처럼 스스로 생기기를 기다리지 마라. 새로운 아이디어와 경험에 자신을 스스로 노출시켜라.

3. **느슨하게 집중하라.** 통찰의 섬광은 종종 당신의 마음이 이완돼 있을 때, 특정한 일에 완전히 몰입돼 있지 않을 때 일어난다. 마음을 적당히 풀고 겉보기엔 별 상관없어 보이는 아이디어들을 이리저리 연결시켜 보라.

4. **최종 사용자와 교감하라.** 당신이 해법을 제공하고 싶은 대상의 욕구와 상황을 더 잘 이해할 때 당신은 보다 더 혁신적인 아이디어를 낼 수 있다.

5. **현장에서 관찰하라.** 만약 당신이 인류학자들이 하는 것처럼 다른 모든 것을 관찰할 수 있다면, 당신은 평범한 표면 아래에 잠재해 있는 새로운 기회를 발견할 수 있을 것이다.

6. **'왜'라고 질문하라.** 계속되는 '왜?' 질문은 표면의 중요치 않은 것들을 제거하고 곧바로 문제의 핵심을 볼 수 있게 해 준다. 예를 들어 당신이 누군가에게 왜 사양 기술(유선전화 같은)을 사용하고 있냐고 묻는다면, 그것이 실용성이 아닌 심리적인 부분과 관련 있음을 알게 될 것이다.

7. **과제를 재구성하라.** 때로 훌륭한 해결책을 찾아가는 첫 단계는 질문을 다시 구성하는 것이다. 다른 관점에서 시작한다면 당신이 문제의 본질에 도달하는 데 도움이 될 것이다.

8. 당신을 지원할 창조적 네트워크를 만들어라. 창조는 당신이 다른 사람들을 끌어들여 협조를 받고 당신의 아이디어에 대한 그들의 반응을 볼 때 더 쉽게 진행되고 재미가 생긴다.

이제 하나씩 좀 더 상세히 살펴 보자.

창조성의 주변부

심리학자인 로버트 스턴버그^{Rovert Sternberg}는 30년 넘게 지능, 지혜, 창조성, 리더십을 주제로 폭넓은 연구를 해 온 인물이다. 그는 자신이 연구했던 창조적인 사람들에겐 한 가지 공통점이 있다고 말했다. 바로 그들은 모두 창조적인 사람이 되기로 마음먹었다는 점이다. 창조적인 사람들은 모두 다음과 같은 성향을 나타낸다.

- 해답을 구하기 위해 새로운 방식으로 문제를 다시 정의한다.
- 어느 정도의 위험을 혁신 과정의 일부로 감수하고 실패를 수용한다.
- 현상 유지를 거부하고 새롭게 도전하며 그때 직면하게 되는 장애물에 과감히 맞선다.
- 자신이 올바르게 가고 있다고 생각하면 불확실한 상황에 직면해도 그 모호한 상태를 이겨낸다.

아이디오는 어떻게 디자인하는가

- 자신의 기술이나 지식이 정체되도록 내버려두지 않고 지속적으로 지성을 연마한다.

스턴버그는 이렇게 말한다. "창조성을 가르치고 싶어 하는 심리학자들이라면 사람들을 격려해 창조성에 대한 결의를 다지도록 하는 데 능할 것이다. 사람들에게 이런 결심을 할 때의 즐거움을 알려주고, 또 그 결심에 근거해 어떠한 도전을 해 보라고 권할 가능성이 크다. 창조적인 사람이 되겠다는 결의를 다진다고 해서 반드시 창조성이 발현되는 것은 아니나, 그런 결정 없이 창조성은 나타나지 않는다."

창조성으로 가는 길 중에 저항이 적은 길은 거의 없다. 당신은 심사숙고해 창조성을 선택할 필요가 있다. 질 레빈손[Jill Levinsohn]의 사례는 그러한 선택이 얼마나 중요한 것인지 잘 보여 준다. 질은 광고계에서 6년간 일하고 나서 아이디오의 경영개발팀에 입사했다. 광고계에서 '창조적'이라는 수식어는 특정 집단에만 한정된 것으로, 그녀는 소속된 적 없었던 배타적인 그룹의 표시였다. 그녀는 이렇게 말했다. "물론 내 일에도 창조적인 면은 있었죠. 하지만 창조적인 사람들과 그들을 지원하는 나와 같은 사람들 사이엔 분명한 경계가 존재했습니다."

집에 있던 어느 날, 질은 좀 더 창조적인 사람이 되기로 결심했다. 그리고 핀터레스트[Pinterest]에 등록했다. 핀터레스트는 패션 아이디어나 요리법, 디아이와이[DIY] 관련 정보를 모아 공유하는 소셜 네

트워크다. 한 친구의 싱코 데 마요^{Cinco De Mayo}(5월 5일 축제. 멕시코와 미국 내 멕시칸 공동체에서 멕시코 요리와 음악, 민속춤 등을 즐기는 날) 파티를 앞두고 그녀는 피냐타^{Pinata} 쿠키(비어 있는 내부에 과자나 사탕 따위를 채워 넣고 봉한 멕시코 전통 쿠키)를 내보였다. 세 겹으로 되어 있고 중간에 작은 초콜릿 알맹이들이 숨겨져 있는 이 알록달록한 쿠키는 사람들의 상상력을 자극했다. 일주일도 안 돼 그녀의 아이디어엔 500개 이상의 댓글이 달렸다. 질은 그런 식으로 계속 활동해 나갔고, 놀랍게도 사람들은 그녀의 방식을 정말 좋아하게 됐다. 팔로워 수가 10만 명을 넘자, 핀터레스트 사이트 자체에서도 관심을 보이기 시작했다. 핀터레스트 사이트는 질을 소개했고 2012년 하반기에는 무려 100만 명의 팔로워가 생겨났다.

질은 그 경험으로 인해 자신의 창조적 자신감이 눈을 뜨게 됐다고 말한다. 광고계에서 일하던 시절 그녀는 '창조적' 집단의 지원자였고 스스로를 창조성의 주변부에 위치한 존재로 치부해 버리곤 했다. 이제 그녀는 핀터레스트 같은 사이트를 창조적 표현의 강력한 도구로 생각하고 있다. 진입장벽이 '어마무시하게 낮기' 때문이며, 모든 이들에게 자기 자신의 창조성을 연마할 기회를 제공해 주기 때문이다. "내가 자부심을 가질 만한 뭔가를 하고 있다는 사실을 깨닫게 된 거죠"라고 질은 말한다. "비록 내가 하는 일이 이 세상에서 가장 놀랍거나 창조적인 일은 아닐지라도, 그 나름의 가치는 있는 일이잖아요."

지금 질은 자신이 클라이언트를 상대하는 일 또한 창조적이라

고 생각한다. 창조적이라는 것이 반드시 무無에서 시작하거나 유일무이한 창시자의 일이어야 하는 건 아님을 깨닫게 됐다. 그녀가 보기에 창조적이라는 것은 자신이 할 수 있는 무언가를 보태거나 창조적으로 기여하는 일에 관한 것이었다.

여행자의 눈과 초심자의 마음

외국 도시를 여행해 본 적이 있는가? '여행은 견문을 넓혀 준다'라는 말을 누구나 한 번쯤은 들어봤을 것이다. 이 진부한 문구엔 깊은 진리가 숨어 있다. 여행자의 시선에서 본 세상은 다르기 때문에 두드러지는 것이다. 그래서 우리는 모든 디테일을 주목하게 된다. 거리 표시에서 우체통, 레스토랑 계산 방식까지 모두 눈에 들어온다. 우리가 여행에서 많은 것을 배우는 이유는 길을 떠나면 똑똑해지기 때문이 아니라 더 깊이 주의를 기울이기 때문이다. 여행에서 우리는 마치 셜록 홈즈가 된다. 주변 환경을 집중적으로 관찰하게 되는 것이다. 우리는 끊임없이 이국적이고 새로운 세계를 파악하려고 한다.

우리는 일상의 삶을 자동 운행 장치에 맡긴 것처럼 살면서 주변의 방대한 세계를 거의 잊고 지낸다. 그러나 정지나 급감속을 해야 할 지점에선 눈을 크게 뜨고 사방을 살펴봐야 한다. 이때가 천편일률적인 삶에 어떤 좋은 기회가 제공되는 순간이다.

끊임없이 아이디어를 내놓는 창조적인 사람들을 만나게 되면, 그들이 다른 주파수대에서 활동하는 사람들이라고 생각하기 쉽다. 대다수의 경우 그렇기도 하다. 그들은 모두 자신만의 수신기를 갖고 있다. 아니면 누구도 상상할 수 없는 극단적인 고주파대로 수신 주파수를 올려버린다. 그런데 진실은, 우리 역시 가능하다는 것이다.

'초심자의 마음'을 갖도록 노력하라. 아이들에겐 세상의 모든 것이 신기하게 보인다. 그래서 그토록 많은 질문을 하고 세상을 넓게 둘러보며 모든 것을 흡수하는 것이다. 아이들은 어디서나 고개를 돌리고 '저거 재미있겠는데?'하고 생각한다. '저거 내가 다 알고 있는 거야'라고 생각할 확률은 그보다 낮다.

디스쿨에서는 익숙한 것의 재발견이 갖는 힘을 보여주기 위해 매니저들을 주유소나 공항에 자주 데리고 간다. 수강생들은 공항이 어떤 곳인지 잘 알고 있다고 생각한다. 우리는 그들을 의자에 앉게 하고 사람들이 어떻게 줄을 서 있는지, 가방을 회전 수취대에서 어떻게 들어 올리는지, 항공사 직원과 어떤 식으로 얘기하는지 지켜보게 한다. 대부분은 자신들이 처음으로 보게 된 것에 놀라움을 느끼면서 공항을 나오게 된다. '혹시 몰라서' 출발 시간보다 네 시간 먼저 나와 탑승구 앞에 홀로 앉아 있는 어느 승객, 탑승이 시작됐는데도 열심히 물건 사고 계산하기 바쁜 승객, 마지막으로 타면서 기체를 세 번 두드리는 기내 요원들의 '안전 의례safety rituals'와 같은 것들 말이다.

익숙한 것의 재발견은 어떤 것을 자세히 주시하는 것이 당신이

보고 있는 것에 어떻게 영향을 주는지 알려주는 강력한 예가 된다. 출퇴근, 식사, 회의 준비 등 당신이 일상적으로 하는 일이나 보는 것에 초심자의 마음을 적용해 보라. 익숙한 것에서 새로운 통찰을 얻어내라. 그것을 일종의 보물찾기로 생각하라.

여행자의 눈과 초심자의 마음을 가짐으로써, 당신은 평소 같으면 간과했을 수많은 디테일을 볼 수 있게 된다. 억측은 한쪽으로 밀어두고 주위 세계에 완전히 몰입하라. 이런 수신 모드가 되면 당신은 적극적으로 통찰을 할 준비가 된 셈이다. 통찰로 말할 것 같으면 그 양이 문제가 된다. 예를 들어 특정 벤처캐피털리스트들이 뛰어난 비즈니스 능력을 발휘하는 이유, 그리고 궁극적으로 대성공을 거두는 이유는 그들이 일반인들보다 훨씬 많은 아이디어를 접하기 때문이다. 젊고 열정적인 기업가들이 펀딩하기 위해 매일 그들을 찾아와 '세상에 없었던' 아이디어들을 쏟아낸다. 벤처캐피털 비즈니스 세계에선 그것을 '딜 플로우deal flow(투자 제안을 받는 비율)'라고 부른다. 다른 모든 요인이 같다면, 딜 플로우가 좋을수록 벤처캐피털 회사는 더 큰 성공을 거두게 될 것이다.

벤처캐피털 회사의 입장에서는 딜 플로우와 아이디어 플로우 idea flow는 다를 바 없다. 매일매일 새로운 아이디어가 시야에 많이 스칠수록 더 큰 통찰이 생길 가능성이 크다. 노벨상 수상자인 라이너스 폴링Linus Pauling(미국의 화학자, 생화학자, 평화운동가로 양자화학과 분자생물학의 창시자 중 한 명이다. 1954년엔 노벨 화학상, 62년엔 노벨 평화상을 받았다)은 이렇게 말했다. "훌륭한 아이디어 하나를 얻으려면 먼저

.수많은 아이디어가 있어야 합니다." 아이디오에서 우리는 도발적인 신기술이나 영감을 주는 케이스 스터디, 새롭게 등장하는 트렌드 등에 관해선 대화의 흐름이 빠르게 유지되도록 하고 있다.

커뮤니티 칠판 만들기

온라인이든 실제 장소든, 전혀 예상하지 못했던 공간에서 질문함으로써 영감을 얻을 수 있다. 샌프란시스코의 우리 사무실에 있는 화장실엔 바닥부터 천장까지 닿는 칠판이 있다. 비공식적인 토론용으로 쓰이는데, 그 칠판을 보면 현재 진행 중인 사안이나 직원들 마음속에 있는 것들을 빠르게 파악할 수 있다. 칠판에 적힌 질문들은 '올해 우리가 할 수 있는 재미있는 일은 무엇일까?'와 '친구에게 건강한 간식을 추천한다면 어떤 것을 추천하겠어요?' 같은 것들이다. 때로 그림, 예를 들면 텅 빈 수족관 같은 것이 미완성으로 그려져 있는데, 그걸 보면서 시각적으로 추가해야 할 것들을 생각하다 보면 영감이 떠오르기도 한다.

커뮤니티 칠판을 만들려면 어떻게 해야 하는지 여기 아이디오의 선임 매니저 앨런 래틀리프^{Alan Ratliff}가 제공한 몇 가지 팁을 소개하겠다.

1. **먼저 시험해 보라.** 벽에 변화를 주기 전에 다양한 크기와 위치를 시도해 보라. 우리는 작은 칠판으로 시작해 적히는 아이디어가 늘어남에 따라 점차 크기를 늘렸다. 이젠 벽에 직접 페인트를 칠해 전면을 칠판으로 쓰고 있다.

2. **도구를 선택하라.** 화이트보드냐, 칠판이냐. 우리 회상 회의실에선 주로 화이트보드를 쓰지만, 칠판에 분필로 써 보는 것도 색다른 재미가 있다. 칠판은 사람들이 쉽게 끌어당길 수 있고 지우기도 편하다. 그래서 사람들은 거기에 뭘 추가로 적거나 고칠 때 두 번 생각하지 않는다.

3. **아이디어를 유인하라.** 칠판에 아무것도 적혀 있지 않으면 부담스러울 것이다. 그래서 칠판엔 늘 화두가 되는 질문이나 다른 사람들이 와서 이어 그릴 수 있는 그림이 그려져 있으면 좋다.

4. **규칙적으로 지워라.** 냉장고 안 음식물처럼 칠판에 적힌 것도 일주일 정도 지나면 쓸모없어진다. 그때는 다 지우고 처음부터 시작하는 것을 추천한다.

당신의 시야에 스친 좋은 아이디어를 그냥 흘려버리지 마라. 이렇게 하면 당신도 숱한 아이디어와의 만남을 통해 최상의 투자를 함으로써 벤처캐피털리스트들이 얻는 혜택을 누릴 수 있다. 장단기 아이디어가 고루 절충된, 잠재적 위험과 보상이 적절히 고려된 포트폴리오를 만들어라. 그리고 그것을 디지털 기기의 폴더에 넣어두거나 종이에 적어 벽에 붙여놓고 항상 가까이하라.

스스로에게 질문하라. 새 아이디어의 '딜 플로우'를 증강하기 위해 무엇을 할 수 있는가? 마지막으로 강의를 들은 것은 언제인가? 잘 안 읽던 잡지나 블로그를 읽었는가? 새로운 종류의 음악을 들어봤는가? 일하러 가면서 다른 길로 가 봤는가? 내게 새로운 것을 가르쳐 줄 수 있는 친구나 동료와 함께 커피를 마셔봤는가? 소셜 미디어를 통해 좋은 아이디어를 가진 사람들과 접촉해 봤는가?

당신의 사고를 새롭게 환기하려면 부지런히 새로운 정보원을 찾아야 한다. 예를 들어 우리는 매년 십수 개의 TED 강연을 보고 듣는다. 매일 아침 뉴스 애그리게이터News Aggregator(뉴스 헤드라인이나 블로그, 팟캐스트, 비디오 블로그 등을 한 곳에 취합해 보기 쉽게 만든 소프트웨어나 웹 애플리케이션)를 본다. 그리고 〈쿨뉴스오브더데이Cool News of the Day〉처럼 전문가 수준으로 정리된 뉴스레터를 구독한다. 우리는 또한 전 세계 7개국 600명 이상의 아이디오 직원들과 '놓치기엔 너무 좋은' 새 아이디어들을 선택적으로 공유한다. 이 모든 게 엄두도 못 낼 만큼 대단해 보이지만, 결코 그렇지 않다. 일단 자신에게 맞는 제대로 된 데이터 흐름을 찾아내고 마음의 문을 열어놓으면, 믿

아이디오는 어떻게 디자인하는가

을 수 없을 정도로 큰 힘이 된다.

영감을 얻는 또 다른 방식은 다른 문화와 다른 조직에서 새로운 아이디어를 찾아보려고 노력하는 것이다. 이런 부서 간, 회사 간, 업계 간 상호 교류는 쭉 같은 일을 해 온 사람들에게 특히 유용하다. 당신이 종사하고 있는 업계의 블로그나 간행물, 최고의 강연 자료를 계속 접하고 있다 해도 큰 도움이 되지 않을 것이다. 경쟁자들 역시 같은 데이터를 소비하고 있는 이상 경쟁의 이점을 크게 얻을 수 없기 때문이다. 그렇다면 새로운 정보원과 학습원을 찾아봐야 하지 않겠는가?

런던의 그레이트오몬드스트리트병원Great Ormond Street Hospital의 소아집중치료실 주임의사는 텔레비전으로 포뮬러원 자동차 경주를 보다가 영감을 얻었다. 그는 정비 급유 요원들이 불과 몇 초 안에 정교하게 짜인 순서대로 경주용 차를 완벽하게 손보는 걸 보고 놀라워하지 않을 수 없었다. 이 병원에선 환자를 외과 수술실에서 집중치료실로 옮길 때마다 혼잡을 겪곤 했기 때문이다. 여기서 영감을 얻은 그는 페라리 경주 팀원들을 불러 병원 스태프들에게 조언해 달라는 독특한 요청을 했다.

이 병원의 의사와 간호사들은 경주차 정비 팀의 기술을 응용해 새로운 행동 양식을 만들어 냈다. 예를 들면 모든 역할에서 할 일과 정해진 시간을 도표화해서 힘들게 의사소통을 해야 할 필요성을 최소화했다. 그리고 중요한 환자 정보를 넘겨줄 때 체크 리스트를 단계별로 확인하게 했다. 〈월스트리스저널The wall street Journal〉에 실린

기사에 따르면, 페라리-영감이 이끌어 낸 변화로 기술상의 실수는 42퍼센트로 줄었고 정보상의 실수는 49퍼센트까지 줄었다고 한다.

아이디어 공급이 부족하면, 아이디어를 그냥 사유화하고 선택지를 좁히고 싶은 유혹을 받게 될 것이다. 당신의 아이디어 뱅크에 극히 소수의 아이디어만 있다면 당신은 최적의 것이 아니라 하더라도 어떤 아이디어 하나를 골라 그걸 맹렬하게 방어하며 안주할 가능성이 크다. 하지만 아이디어가 많고 쉽게 내놓을 수 있다면, 당신이나 당신이 속해 있는 팀은 그걸 무조건 자신만의 것으로 사수해야 할 필요성을 느끼지 않게 될 것이다. 그리고 당신이 갖고 있는 아이디어가 다른 것과 결합된다 해도 문제가 되지 않는다. 전체 집단이 혜택을 보는 것이니 말이다. 결국, 하나가 아닌 다수의 아이디어가 있게 된다. 비즈니스 전문가인 스티븐 코비Stephen Covey는 이런 태도를 '풍요의 심리abundance mentality'라고 불렀다. 만일 당신이나 당신의 팀이 이런 태도를 갖게 되면 백지상태에서 통찰로 가는 길이 훨씬 쉬워질 것이다.

산책할 때 좋은 아이디어가 떠오르는 이유

몽상은 절대 좋은 평가를 받지 못한다. 대다수의 할리우드 영화의 수업 장면에서는 수업 중에 다른 생각에 잠겨 있는 아이는 항상 혼나고 만다. 교사가 그를 부르는데 창밖을 내다보거나 멍하니 허

공에 눈길을 주고 있으면 잔소리를 듣는다. 이것이야말로 예술이 삶을 모방하고 있음을 보여주는 전형적인 예시다. 보통 사람의 마음은 언제나 이리저리 방황하기 때문이다.

그런데 방황하는 마음은 좋을 수도 있다. UC산타바바라의 조너선 스쿨러Jonathan Schooler는 몽상에 잠겨 있을 때 사람들의 뇌는 종종 '업무와 관련 없는' 아이디어나 해법을 일깨우고 활성화한다고 말한다. 매우 산만해 보이는 사람들이 창조성 테스트에서 높은 점수를 기록한 사실들이 근거가 된다. 뇌의 네트워크에 대한 새로운 연구들을 보면 이와 유사한 결과들을 보여 준다. 사람들이 특정한 업무나 프로젝트에 집중하고 있지 않을 때, 그들의 머릿속에선 아이디어, 기억, 경험들이 아주 독특한 방식으로 연결된다는 것이다.

우리는 몽상이 가진 문제 해결력을 굳게 신뢰한다. 때로 한 이슈에 대해 의도적으로 주의 기울이기를 멈추고, 데이비드의 멘토인 밥 맥킴Bob McKim이 '느슨한 주의'라고 부르는 상태로 빠져들면 문제 해결에 도움이 된다. 그런 상태에서 문제나 과제가 눈앞에 머물러 있지 않고 뇌 내부의 공간으로 들어가게 된다. 느슨한 주의는 명상, 즉 완전히 마음을 비운 상태와 어려운 수학 문제를 풀 때 보이는 고도로 집중된 상태의 중간 지점에 놓여 있다. 어떤 도전적 과제에 완전히 사로잡혀 있지 않을 때 사람의 뇌는 인지적 도약을 한다. 샤워하거나 산책 혹은 장거리를 운전할 때 좋은 아이디어들이 떠오르는 이유가 바로 그것이다. 데이비드는 종종 샤워실에 화이트보드용 마커 펜을 가지고 들어가곤 했다. 그래야 샤워 도중 떠오르는

생각을 잊어버리기 전에 기록해 둘 수 있기 때문이다.

만일 당신이 어떤 장애물에 직면해 오도 가도 못 한다면 20분 정도만 그곳에서 벗어나라. 마음이 일시적으로 그 문제와 멀어지게 하라. 그러면 통찰의 불꽃처럼 해답이 다가올 것이다.

마음을 분산시키는 법

당신이 한 가지 문제에 단단히 얽매여 있을 때, 마음을 분산시킬 수 있는 몇 가지 방법을 소개하겠다.

먼저 방해받지 않고 사람도 많지 않은 곳에서 산책해 보라. 시인, 작가, 과학자, 그 외 역사적으로 발자취를 남긴 모든 부류의 사고자들은 걸으면서 영감을 얻었다. 철학자이자 시인이었던 프리드리히 니체Friedrich Nietzsche는 이렇게 말했다. "위대한 생각들은 걷는 동안 잉태됐다." 이는 육체적 운동으로 인한 혈류의 증가 때문이거나, 누군가의 마음을 지속적으로 점유하고 있는 절박한 주제들로부터 멀찍이 떨어져 있음으로써 생겨난 정서적 거리 때문일 것이다. '사고를 위한 산책thought walk'은 낮과 밤에 상관없이 언제든지 가능하다.

마음을 분산시키는 또 다른 기회는 매일 아침 주어진다. 당신은 침대에서 몸을 일으킬 필요도 없다. 깊은 잠에서 깨

어나는 시간, 알람이 울리고 당신은 현실과 꿈 사이의 반의식 상태에 있는 자신을 보게 된다. 이때가 느슨한 주의 상태로 돌입할 수 있는 완벽한 순간이다. 우리 형제는 이 반쯤 꿈꾸고 있는 상태를 이용해 몇 가지 해법과 창의적 아이디어를 생각해 낸 적이 있다. 물론 당신도 가능하다.

알람의 타이머 버튼의 용도를 다시 설정하라. 그것을 일종의 '묵상 버튼'이라고 생각하라. 이런 식으로 그날 최초로 맞이하는 중요한 시간을 잘 활용할 준비를 하라. 다음의 과정을 몇 차례대로 시도해 보라. 타이머가 울리면 묵상 버튼을 누른다 생각하며 타이머 버튼을 누른다. 그리고 5분 동안 당신의 뇌로 하여금 느슨한 주의 상태에서 이리저리 생각하게 하고, 현재 당신이 붙잡고 씨름하는 문제나 과제를 주의가 집중되지 않은 상태에서 다루어보라. 몇 번만 해 보면 하루가 시작되기 전에 어떤 새로운 통찰을 얻을 수 있을 것이다.

벤치마킹의 부정적 측면

고객이 수백만 명인 조직이나 대중을 폭넓게 상대하는 산업에선 고객을 천편일률적으로 보거나 비인격화하려는 경향을 보인다.

고객들은 숫자나 거래 사항, 종형 곡선상의 점, 시장 자료에 가공적
으로 만들어져 있는 복합 캐릭터 등으로 여겨진다. 이런 편의적인
고객 유형은 데이터를 이해하는 데에는 유용하다. 그러나 우리의
경험상, 고객에 대한 이런 태도는 진짜 존재하는 사람들을 위한 디
자인이 필요한 지점에선 적절하게 기능하지 못했다.

감정 이입과 인간 중심성이라는 개념은 아직까진 비즈니스 세
계에 널리 자리 잡지 못한 듯하다. 경영자들은 자신들의 웹 사이트
나 현실에서 자신들의 제품과 서비스를 사람들이 어떻게 사용하는
지 크게 신경 쓰는 것 같지 않다. '경영자'라는 말에서 연상되는 하
나의 단어를 꼽으라고 할 때 '감정 이입'이라는 단어는 쉽게 나오지
않을 것이다.

창조성과 혁신의 관점에서 감정 이입이라는 말로 사람들이 의
미하고자 하는 바는 무엇일까? 우리 형제에게 그것은 다른 사람들
의 시각을 통해 어떤 경험을 보고, 다른 사람들이 왜 현재 하고 있는
그런 일을 하는지 알아내는 능력을 의미한다. 그것은 당신이 현장
에 나가 사람들이 제품과 서비스에 반응하는 모습을 실시간으로 볼
때 생겨난다. 우리는 그걸 '디자인 리서치design resaerch'라고 부른다.

감정 이입을 하려면 얼마간의 시간과 자원이 필요하다. 하지만
당신이 그를 위해 뭔가를 만들어 낸 사람을 관찰하는 길을 제외하
고 새로운 통찰의 섬광이 튀게 할 방법은 없다. 당신이 특히 당신
제품과 서비스의 최종 사용자와 교감하고자 한다면 자아ego는 잠시
뒤로 미뤄둬야 한다. 우리는 다른 사람들이 실제로 무엇을 필요로

하는지 파악하는 것이 결국 가장 중요한 혁신으로 이어진다는 사실을 발견했다. 달리 말하면 감정 이입은 더 뛰어난, 때로는 놀랍기까지 한 통찰로 가는 관문이며 그 통찰에 의해 당신의 아이디어나 접근법은 훨씬 더 훌륭해진다.

당신의 현장에서 이런 종류의 인간적 리서치를 활용해 어떤 프로젝트의 초기에 필요한 영감을 얻을 수 있다. 또한, 디자인 프로세스가 진행되는 동안 나오는 여러 생각과 프로토타입들의 타당성을 뒷받침할 근거를 확보할 수 있게 된다. 그리고 아이디어나 에너지가 소진되어 가는 시점에서 다시 한번 추진력을 발휘할 수 있게 될 것이다.

아이디오와 디스쿨의 수업 과정에는 사람들을 관찰하는 일이 포함되어 있다. 집에 있는 사람이나 일하는 사람, 노는 사람들의 모습을 유심히 살펴보는 것이다. 우리는 또한 어떤 제품이나 서비스에 반응하며 '상호 작용interaction'하는 그들을 주시하기도 한다. 때로 사람들의 생각과 느낌을 더 잘 이해하기 위해 인터뷰를 하기도 한다. 이런 종류의 몸으로 해 보는 리서치는 누가 최종 사용자인지에 대한 이해를 변화시킬 수 있다. 임브레이스 팀이 병원을 위한 디자인에서 촌락에 사는 산모들을 위한 디자인 방면으로 접근법을 바꾼 것이 그 좋은 사례가 될 수 있다.

아이디오에서 우리는 사회과학을 공부했거나 인지심리학, 인류학, 언어학 같은 분야에서 석사와 박사 과정을 마친 디자인 리서치 연구자들을 고용하고 있다. 이들은 인터뷰, 관찰로부터 통찰을 얻

어내고, 얻어낸 것들을 통합하는 일에 숙련된 사람들이다. 그렇다고 해서 당신도 현장으로 나가려면 그 같은 높은 학위가 필요하다는 말은 아니다. 아이디오나 디스쿨에서 어떤 프로젝트를 맡고 있는 팀의 모든 멤버들은 대부분 현장 조사에 참여하고 있다. 그 결과가 최종적인 개념 도출에 도움을 주기 때문이다. 문화 인류학자인 그랜트 맥크래켄Grant McCracken은 "인류학은 인류학자에게만 맡기기엔 너무 중요하다"라고 말한다. 누구나 조금만 연습해도 감정 이입 기술을 발달시킬 수 있다. 그리고 감정 이입 기술을 활용해 최상의 아이디어를 얻을 수 있음을 알게 될 것이다.

수많은 조직이나 팀은 혁신하고자 할 때 벤치마킹 기법을 사용한다. 그들은 경쟁자들의 활동을 조사하고 그중 '최고의 활동'이라 여겨지는 것을 골라낸다. 달리 말하면, 일이 이뤄지는 현행 방식에 의문을 품거나 새로운 통찰을 모색하지 않고 그저 '복사하고 붙인다copy and paste' 2007년에 PNC 파이낸셜 서비스PNC Financial Services(피츠버그를 본거지로 하는 미국의 금융 서비스 회사)는 벤치마킹하지 않고 새로운 통찰을 모색한 기업이다. 이 기업은 보다 젊은 고객층을 대상으로 열렬한 구애를 하는 대신 경쟁자의 스타일을 그대로 따라 할 수도 있었다. 경쟁사는 수표 계정의 이자율을 0.5퍼센트 올렸고 이를 마케팅 캠페인 수단으로 활용했다. 그러나 PNC는 그것을 따라 하지 않고 젊은 층을 타깃으로 한 새로운 계좌를 만들어 첫 두 달 동안 1만 4,000명의 신규 고객을 끌어들였다. PNC는 벤치마킹이 아닌 고객 이해의 정신으로 시작했다. 이 회사는 고객의 유치를

아이디오는 어떻게 디자인하는가

원했고, 이를 위해 그들과의 관계를 개선하는 쪽으로 행동했던 것이다.

PNC는 미국 전역에서 600만 명 이상의 사람들에게 소매 금융, 기업 및 기관 금융 그리고 자산 관리 서비스를 제공하고 있다. 이 회사는 끊임없이 새로운 인구층에 다가서려고 노력한다. 새로운 인구층이란 이른바 'Y세대'라고 불리는 디지털 세계를 모국으로 하는 첫 번째 세대를 말하는데, 대략 대학생 나이대에서 30대 중반에 이르는 인구층이다. PNC의 혁신 팀은 인터뷰를 통해 Y세대의 특성을 파악했다. 첨단 기술에 능하고 그것을 자연스럽게 생활화할 줄 아는 그들은 금융이나 자산 관리 면에서는 반대로 거의 문맹이나 다름없다는 게 드러났다. 심지어 꽤 고소득층 사람들도 계좌에서 돈을 과도하게 인출하는 경우가 많았다. 월급을 받기도 전에 지불해야 할 청구서들이 쌓여 있었던 것이다. 그들은 자신들에게 도움이 필요하다는 걸 인정했다.

은행 혁신 팀에게 Y세대는 돈을 잘 관리해 주는 프로그램이나 소프트웨어가 있다면 분명 크게 도움을 받을 것으로 보였다. 자산 통제를 잘할 수 있으면 더 저축할 수 있고, 과소비를 막을 수 있으며, 초과 인출에 따른 추가 비용을 감당하지 않아도 될 것이었다. 이 프로젝트의 서비스 디자이너였던 마크 존스^{Mark Jones}는 이렇게 말한다. "돈에 아등바등하며 그날 벌어 그날 먹고사는 사람에게 중요한 건, 모든 게 시각적으로 잘 보여야 한다는 사실이다. 간단하게 접근 가능해야 하고, 아주 쉽게 계좌들을 넘나들 수 있어야 한다."

은행 고객들은 초과 인출 비용을 피할 수 있다는 사실에 매우 만족했다. 하지만 은행 입장에서 그런 상품을 개발한다는 건 어려운 일이었다. 초과 인출 비용은 금융업계의 상당 수익원이었기 때문이다. 당시 은행들은 초과 인출 수입으로 매년 300억 달러 이상을 거둬들이고 있었다. 특히나 청년층은 이 수입의 주된 공급원이었다. 그러나 PNC는 이들이 보다 건전한 금융 활동을 할 수 있게 도와 장기적으로 더 좋은 대고객 관계를 유지하기로 결정했다.

PNC의 가상 지갑virtual wallet은 일종의 금융 상품의 제품군이었다. 디지털을 통한 은행 접근이 가능한 고객들에게 자신들의 돈을 더 잘 관리할 수 있도록 한 금융 프로그램들의 모음이었던 셈이다. 원장原帳 대신 캘린더뷰가 있어 고객들의 거래 내역을 한눈에 파악할 수 있도록 시각화해주는 한편, 고객들의 월급이 들어오는 날과 청구서 대금을 지불하는 날에 근거해 미래의 현금 흐름을 가늠하도록 했다. 이 캘린더뷰는 고객이 초과 인출을 하게 되면 '위험 시기danger days' 표시를 띄웠다. 이를 보고 고객은 지불일을 재조정하고 좀 더 유리한 금융 계획을 세울 수 있었다. 캘린더뷰는 막대 그래프를 통해 지출, 유보, 증가 항목 사이의 자금 할당 상태와 바람직한 통제 방향을 안내해 주었다. 저축 엔진savings engine이란 것도 있었는데 고객들은 이를 이용해 자신이 정해놓은 규칙을 세울 수 있었다. 이를테면 월급을 받았을 때 월급이 저축으로 자동이체되도록 하는 것도 하나의 예로 볼 수 있다.

이런 방향으로의 혁신은 예치금의 현저한 증가라는 결과를 불

러왔다. 이로 인해 개인 부도 수표$^{bounced\ check}$(개인 수표를 쓴 사람의 계좌에 충분한 돈이 없어 사후 지불 절차가 이뤄지지 않으면 쓴 사람에게로 수표가 되돌아가는데 이때 부과금이 붙는다)나 **초과 인출**(에 따른 부과금 수입) 등을 통해 거둘 수 있었던 수익 포기분이 채워질 수 있었다. 한 고객은 자신의 경험을 이렇게 표현했다. "막 대학을 졸업한 상태였는데 제가 관리할 수 있는 것보다 훨씬 더 많은 것이 들어 오고 나갔어요. 가상 지갑 덕분에 나는 월급 일부를 저축하면서도 청구서도 밀리는 일 없이 지불할 수 있었죠. 그리고 모든 현금이 어디로 가는지 정확히 알 수 있게 되었어요. 그때까지 살아오면서 난 한 번도 내가 내 돈을 통제한다는 느낌을 가져본 적이 없었는데 말이죠."

가상 지갑은 PNC가 관습적인 비즈니스에서 벗어난다는 걸 의미했다. 하지만 이 방향으로 전환할 수 있게 만든 자신감은 고객으로부터 얻은 것이었다. Y세대를 알게 되고 그들의 요구를 파악하게 됨으로써 PNC는 장기적으로 이 상품이 성공하리란 믿음을 갖게 됐던 것이다.

우리가 회사 임원들을 데려가 고객들을 관찰하게 하고, 만나게 하고, 심지어 대화까지 나누게 하면, 그 경험은 상당히 영속적인 인상을 남긴다. 피델리티 인베스트먼트$^{Fidelity\ Investments}$의 선임 고객 관리 담당자인 프레더릭 라이히터$^{Frederick\ Leichter}$는 이렇게 말했다. "우린 단순히 개발하고 시험하는 일을 넘어, 고객들과 함께 프로젝트를 진행하여 그들의 생각을 일찌감치 그리고 더 효과적으로 프로젝트에 녹여낼 수 있습니다."

혼합형 통찰: 빅데이터 세계에서의 감정 이입

감정 이입적 연구는 '빅데이터^{big data}(종래의 데이터베이스 관리도구나 프로세싱 앱으로 처리하기 어려운 크고 복잡한 데이터의 집합을 말한다)' 쪽으로 흘러가는 추세와 충돌하지 않을까? 역사적으로 보면 정량적인 시장 연구와 정성적인 연구자들 사이엔 항상 간극이 있었던게 사실이다. 그렇다고 데이터와 인간의 스토리를 끊어버릴 필요가 있을까? 디자인 연구자들은 최근 '혼합형 통찰^{hybrid insights}'이라 부르는 것을 가지고 양자 사이를 이을 다리를 놓기 시작했다. 그것은 정량적 연구를 인간 중심 디자인에 통합시키는 접근법이다. 혼합형 통찰은 또한 데이터에 스토리를 불어넣어 데이터를 인간의 삶으로 이끌어 낸다. 그것은 '왜^{why}'와 '무엇^{what}'을 결합시킨다.

혼합형 통찰에는 인간 중심 디자인 방식이 포함되어 있다(이를테면 우리가 어떻게 질문하고 사람들을 계속 끌어들일 수 있을지에 대해 많은 생각을 해 보는 것). 그런가 하면 혼합형 통찰은 개념에 대한 보다 냉정한 평가를 의미하기도 한다. 개념 평가란 프로토타입을 다수의 사용자 사이에서 시험해 어떤 방향으로 진행하는 게 더 좋을지 결정하는 것을 의미한다.

감정 이입에 기반한 통찰과 타깃 시장에 대한 분석에서 나오는 자신감을 합한다면, 위의 두 가지 접근법이 갖고 있

는 최상의 장점을 취할 수 있는 길이 생길 것이다. 빅데이터 추세가 계속 이어질 거라고 확신하더라도, 현명한 의사 결정권자라면 그 아래 놓인 인간적 요소를 지나쳐서는 안 된다.

현장 관찰하기

사람을 자연스러운 상태에서 관찰하는 일은 힘든 일이다. 특히 자신이 이미 전문가라고 생각하는 사람들에겐 그 일이 더욱 쉽지 않을 것이다. 예를 들어 당신이 큰 제약 회사에서 일하고 있다 가정하자. 당신은 사람들이 어떻게 약을 먹는지 알고 있을 것이다. 그렇지 않은가? 감정 이입은 당신이 이미 품고 있는 생각에 도전하고, 당신이 맞다고 생각하는 것을 잠시 미뤄둔 채 실제 진실을 배우는 것이다.

24시간 간편하게 사용할 수 있는 주방용품 라인을 두고 스위스 가정용품 회사인 질리스^{Zyliss}와 일하면서 아이디오의 우리 팀은 사람들이 아이스크림용 국자 같은 일상 제품을 어떻게 쓰는지 현장에서 관찰했다. 우리는 단지 책상 앞에 앉아서 사람들이 국자를 어떻게 사용하는지 우리 나름대로 상상할 수도 있었다. 그리고 그에 따라 인간 공학적인 손잡이나 좀 더 매끄럽게 움직이는 국자를 디자인할 수도 있었다. 그러나 우리는 주방 사람들과 시간을 보내는

쪽을 선택했다.

현장 관찰을 통해 우리는 고객들의 실제 행동은 예상과는 매우 다르다는 것을 알게 됐다. 그동안 그다지 중요한 사용자 요구로 여겨지지 않았던 사안이 드러난 것이다. 국자를 사용하고 나서 설거지통에 넣기 전에 많은 사람이 자신도 모르게 국자에 붙어 있는 아이스크림을 핥아먹곤 했다. 우리는 훌륭한 아이스크림 국자는 아이스크림을 퍼내기에 좋을 뿐만 아니라 퍼낸 후에 남아 있는 아이스크림을 핥아먹는 것도 편리해야 함을 깨닫게 됐다. 이런 결과를 토대로 우리는 '입과 친화적인mouth friendly' 국자 만들기에 집중했다. 가장 먼저 고려할 것은 그 국자에는 혀 놀림을 제한하는 날카로운 가장자리나 움직이는 부분이 없어야 한다는 점이었다.

우리는 그저 사람들에게 아이스크림 국자를 어떻게 사용하는지 물어보기만 할 수도 있었다. 그랬다면 사람들은 국자를 핥는다는 얘기는 안 했을 것이고 어쩌면 부인했을 수도 있다. 달리 말하면, 현장 연구는 단순히 사람들에게 뭘 원하는지 묻는 것보다 더 많은 것을 알려준다. 현장 연구를 한다고 해서 좋은 아이디어를 생각해내지 않아도 되는 것은 아니다. 그러나 고객의 잠재적 요구, 대부분 잘 의식하지 못하는 숨은 요구를 알아내는 데 현장 연구가 도움이 된다. 인터뷰만 해서는 알아낼 수 없다. 그래서 당신은 때로는 주방까지 고객을 따라가 볼 필요가 있는 것이다.

우리는 이와 유사한 교훈을 미용美容의 미래에 관한 한 프로젝트를 통해 배웠다. 타깃 고객은 젊은 여성들이었지만 디자인 연구

자들은 더 나아가 '극단적 사용자', 이른바 정상 분포 곡선의 맨 가장자리에 있는 사람들을 만났다. 극단적 사용자들은 종종 과장된 욕구와 행동을 보이는데, 이것들이 주류 시장에서 이제 막 생겨나려고 하는 사용자 요구를 의미하는 경우가 있다. 그래서 이들을 관찰함으로써 얻게 되는 예상 외의 정보가 통찰과 영감을 제공하기도 한다.

우리가 인터뷰한 극단적 사용자는 지게차 운전자였는데, 그는 자신이 단 한 번도 미용 관리를 받아본 적이 없다고 주장했다. 우리가 그와 얘기를 나누는 동안 팀원 중 한 명이 운전자가 앉아 있는 방 한쪽에 족욕기가 있는 걸 봤다. 바로 그 운전자의 것으로, 그는 그걸 '작은 치료기'라 부르고 있었다. 그는 황산마그네슘을 탄 뜨거운 물에 발을 담그곤 했는데, 작업화 때문에 생긴 발의 티눈과 염증을 가라앉히는 데 도움이 된다고 했다. 게다가 그는 정기적으로 발 관리를 받고 있었고 특별한 풋 크림을 쓰고 있었다. 만약 그의 집을 방문하지 않았더라면 우리는 절대로 그의 이런 행동들을 알 수 없었을 것이다.

현장에서의 관찰은 인터뷰로 부족한 부분을 채워주는 강력한 보완책이 되며, 관찰자에게 놀라움과 숨어 있는 기회를 제공한다. 당신이 보는 것과 기대하는 것 사이에 불일치가 감지되면 그것이야말로 더 깊게 파고들라는 신호다.

이런 잠재적 요구를 한번 찾기 시작하면 어디에서나 볼 수 있다. 몇 년 전 나는 동료이자 저술가인 카라 존슨Kara Johnson과 함께 일

본 신주쿠역의 플랫폼에 서 있었다. 신주쿠는 세계에서 가장 분주한 철도역이다. 매일 300만 명 이상의 사람들이 그 회전문을 통과한다. 쇼핑하는 사람들, 학생들, 화이트칼라 '월급쟁이들'이 모두 이 역을 이용한다.

카라와 나는 우리 앞에 있던 젊은 일본 여성이 밝은 색깔의 스니커즈를 신고 있는 걸 발견했다. 우리의 눈을 사로잡은 것은 단지 그날 신주쿠역을 메운 수백만 개의 검은 신발 사이에서 눈에 띈 그 색깔만은 아니었다. 그녀의 신발 양쪽의 색이 다르다는 사실이 더 튀었다. 양쪽 신발 모두 당시 유행하던 스타일로, 모양은 같았다. 그러나 왼쪽 신발은 청록색이었고 오른쪽 것은 진분홍색이었다. 우리는 그걸 이렇게 해석했다. 첫 번째 가설은 그녀의 집에 그 신발들의 다른 짝이 있을 거라는 것이었다. 물론 청록색 신발은 오른발용으로 말이다. 두 번째 가설은 그녀에겐 똑같은 사이즈의 신발을 신는 친구가 있을 거라는 것이었다. 그리고 세 번째 가설, 이건 가장 흥미로운 가설이었는데, 이렇게 미스매치된 신발을 판매하는 장소가 있을 거라는 가설이었다.

나는 세 번째의 '어리석은' 가설은 그냥 무시하고 싶었다. 그러나 당시 내가 몰랐던 건 그때 이미 그런 식으로 짝짝이 양말을 신는 게 널리 유행하고 있었다는 사실이다. 리틀미스매치드^{LittleMissMatched}라는 회사에서 그런 양말들을 팔았는데, 그들의 슬로건은 '신으면 어울리는 거지, 어울리는 게 따로 있나'였다. 처음 회사를 설립한 후 3년 동안 500만 달러에서 2,500만 달러로 수입이 증가했다. 그리고

짝짝이 신발: 어리석은 아이디어인가 비즈니스 기회인가?

이후로도 계속 인기가 많았다. 양말도 이런데, 신발이라고 안 된다는 법이 있겠는가? 나는 다음번에 또 특이한 것을 보면 그땐 마음을 열어야겠다고 생각했다. 평이한 시선에는 포착되지 않는 숨겨진 비즈니스 기회를 발견할 수도 있기 때문이다.

당신이 직장에서 얼마나 성공하든, 얼마나 많은 전문성을 지니고 있든, 언제나 지식을 꾸준하게 유지해야 하며 항상 통찰력을 일신해야 한다. 그렇지 않으면 거짓된 자신감만을 키우게 될 것이다. 또한, 당신이 이미 '아는 것'이 당신을 잘못된 결정으로 이끌게 될 것이다. 지식에 근거한 직관은 그것이 오로지 엄밀한 최신 지식에 근거하고 있을 때만 유용하다.

나는 몇 년 전, 철 지난 지식의 위험성을 실감한 적이 있다. 싱가포르의 부총리 토니 탄Tony Tan이 아일랜드 포럼Islands Forum이라는 싱

크탱크 모임에 초청됐을 때였다. 1985년에 나는 싱가포르에서 1년 정도 살았던 적이 있다. 그때 나는 매우 평판 높은 싱가포르항공 Singapore Airlines과 일을 하고 있었다. 온 나라의 모든 지점이 내가 살고 있던 아파트를 중심으로 반경 32킬로미터 이내에 있었다. 그래서 나는 그곳을 매우 잘 안다고 자신할 수 있었다.

싱가포르로 초대하는 탄의 초청장이 내 사무실에 도착하자 나는 여행의 기대로 잔뜩 부풀어있었다. 내 머릿속엔 내가 예전에 자주 들르곤 하던 몇몇 장소와 당시 내가 얼마나 싱가포르 문화에 푹 빠져 있었는지 선명하게 떠올랐다. 그러나 초현대식 창이공항에 도착한 비행기에서 내린 지 5분도 안 돼서 좌절감을 느껴야 했다. 나는 싱가포르를 전혀 모르고 있었다. 내가 아는 싱가포르는 1985년의 싱가포르였다. 그리고 그것은 더 이상 존재하지 않았다. 내가 떠난 이후로 싱가포르는 계속해서 발전했다. 라사 싱가푸라Rasa Singapura의 노천 음식점들, 내가 맛본 거리 음식 중 최고의 것을 팔던 그곳은 이제 사라지고 없다. 그와 더불어 2달러만 내면 한 끼 식사로 부족함이 없던 닭꼬치를 먹을 기회도 사라졌다. 내가 살던 무렵 한창 공사 중이었던 대량 고속 운송 시스템mass rapid transit system이 이제는 50개 역을 이으며 도시를 사방으로 연결하고 있었다. 그리고 호텔들의 절반은 새것이거나 주인이 바뀌어 있었다. 그 여행 기간 동안 '싱가포르 1985'의 교훈을 배우게 된 나는 이후론 항상 그것을 잊지 않으려 노력했다.

미국의 작가 마크 트웨인Mark Twain이 한 세기 전에 말했듯이 "당

신을 곤경에 빠뜨리는 것은 당신이 모르고 있는 것이 아니라, 그럴 리 없다고 확신하고 있던 것이다." 당신은 당신의 고객에 대해, 당신 자신에 대해, 당신의 비즈니스나 세계에 대해 '확실히 알고 있는 것'에 속아서는 안 된다. 관찰 기회를 모색하고 당신의 세계관을 꾸준히 업데이트하라.

'왜?' 질문하기

질문하는 것은 배움에 속도를 낼 수 있는 가장 좋은 방법 중 하나다. '왜'나 '만약 ~라면'으로 시작하는 질문은 피상적이고 자질구레한 디테일들을 걷어내고 곧바로 문제의 핵심에 이르게 할 수 있다.

의사들은 환자들에게 규칙적으로 질문함으로써 질병을 진단한다. 거기에 '왜'나 '만약 ~라면' 접근법을 더한다면 더 좋은 진단을 내릴 수 있고 치료에도 영향을 줄 수 있다. 아만다 새먼Amanda Sammann은 외과 의사인데 최근 의료 이사로 아이디오에 들어왔다. 그녀가 전문가적 태도로 환자의 상황을 파악하고 신속하게 진단하는 모습과 동시에 숙련된 의사다운 자신감을 뿜어내는 모습을 상상하기란 어렵지 않다. 그래서인지 첫 번째 디자인 프로젝트를 위해 병원에서 현장 조사를 하게 됐을 때, 그녀는 우리에게 마치 자기 집에 온 것처럼 느껴진다고 말했다.

야간 근무 교대조에 맞춰 그녀는 팀 동료와 함께 어린이 환자를

인터뷰했다. "나는 방으로 들어가서 이렇게 말했죠. '안녕, 난 새면 선생님이야. 지금 기분은 좀 어떠니?'" 아만다는 이런 방식으로, 임상의라면 누구나 사용하는 교과서적인 질문을 던지며 수년간 환자와 얘기를 나눴다. 그녀의 팀 동료가 조용히 끼어들어 어린이 환자의 옆자리에 앉았다. 그러고는 아이가 휴대전화로 하는 게임을 두고 이런저런 얘기를 나눴다. 아만다는 그것을 주시했다. 소년은 급기야 자신의 병에 대해서뿐만 아니라 가족, 매일의 생활 그리고 의사나 약에 대해 어떻게 생각하는지 말하기 시작했다. 이 광경을 지켜보면서 아만다는 자신이 그동안 완전히 다른 종류의 대화를 해왔음을, 공감대를 형성하기보다는 환자의 병력을 파악하고 치료 계획을 세우기 위한 용도의 대화만 해왔음을 깨달았다.

"내가 병원에 들어가면, 의사로서의 역할을 다하는 것은 쉬웠죠. 하지만 다른 각도에서 인터뷰에 접근해 보니 내가 일상적으로 하던 질문으로는 알아낼 수 없었던 것들을 배울 수 있겠다는 생각이 들었습니다." 아만다는 말했다.

아만다는 빠르게 습득했고 이것을 다음번에 응급실 호출이 오면 반드시 활용하겠다고 결심했다. 그녀의 다음 환자는 나이 든 여성이었는데 3주 전에 손목 골절을 당한 상태였다. 아만다가 살펴보니 아직도 손목이 부어 있고 자주색을 띠고 있었다. 그녀는 치료를 받지 못했음이 분명했다. 그녀의 딸은 화가 잔뜩 나 있었다. 보통의 경우라면 그녀는 부상을 검진하고 치료 이력을 기록했을 것이다(이 경우엔 사전 치료 이력이 없었다). 그리고 후속 치료를 위해 추천서와 함께

환자를 손목 전문 외과 의사에게 보냈을 것이다. 하지만 그녀는 이번엔 환자의 손목 말고도 그 병실엔 부러진 게 또 있음을 눈치챘다.

"대부분의 경우, 나는 환자 가족 간의 갈등이나 엄마의 치료 문제로 인한 힘든 사정을 다루는 건 건강관리 서비스 제공자로서 내 일이 아니라고 생각하고 있었죠." 그녀는 이렇게 말했다. 그런데 당시 아만다는 '비非 외과 의사'적 접근을 해야 한다는 생각이 들었다. 그녀는 환자에게 근황에 대해 물었다. 그리고 그 환자가 에너지 힐러energy healer(일종의 기 치료사 같은 것으로, 환자에게 에너지를 불어넣어 치료하는 보완 혹은 대체 의료 행위자)라는 사실을 알게 됐다. 그녀의 동료가 그녀의 손목에 에너지 힐링 요법을 썼다는 것도 알게 됐다. 그리고 그걸 통해 어느 정도 손목이 나아졌다고 했다. 바로 그것이 즉시 의사를 찾지 않은 이유였다.

아만다는 자신이 다음에 할 말을 최대한 다듬어 전달했다. 그것은 아만다가 그 환자의 말을 듣지 않았더라면 절대로 하지 않았을 일이었다. 에너지 힐링도 나름대로 의료적 역할을 하고 있음을 인정해 주고 나서 아만다는 설명을 이어갔다. 골절의 경우에는 반드시 의사를 찾아가야 하는데 그것은 자칫 때를 놓치면 손목이 굳을 수 있기 때문이라고 말했다. 그렇게 되면 향후 그녀 자신이 에너지 힐러로서 손목을 사용하지 못하게 될 수도 있음도 알려줬다.

외과 의사적 사고에서 인류학도적 사고로 전환함으로써 아만다는 자신의 환자와 보다 심도 있는 관계를 형성하게 됐다. 이를 통해 그녀는 자신의 진정한 욕구가 무엇인지 이해하게 되었고 전체적인

맥락에서 치료 행위라는 것을 재설정할 수 있게 됐다. 당신이 고객이나 손님에게 어떻게 접근하고 있는지 생각해 보라. 당신은 뭔가를 탐구하는 자세로 질문을 하고 있는가, 아니면 듣고 싶은 말만 듣고 있는가? 당신은 관계를 형성하고 있는가, 아니면 그냥 접촉만 하고 있는가?

코 리타 스태포드Coe Leta Stafford는 아이디오의 숙련된 디자인 연구자로, 인지발달 분야의 박사학위 소지자이며 잠재적 최종 사용자들을 대상으로 많은 인터뷰를 진행한 경험이 있다. 그녀가 자신의 질문에 생기를 불어넣는 한 가지 방법은 장난스러운 질문을 던지는 것이다. "당신은 왜 이 책을 그토록 좋아합니까?"라고 묻는 대신에 그녀는 그것을 일종의 게임으로 전환한다. "당신이 친구에게 이 책을 꼭 읽어야 한다고 설득하고 싶다면, 무슨 말을 하실 건가요?" 그녀는 질문의 틀을 다시 짜서 '관습적인 비즈니스'투의 답변이 나오는 걸 피하고 보다 유의미한 대답을 도출해 낸다.

심지어 도전적인 질문도 재설정할 수 있는데, 이는 문화적 혹은 '정치적' 장애물을 통과하는 데 도움이 된다. 예를 들어 코 리타는 어떤 기업에서 혁신적인 접근법이 내부적인 저항과 충돌하는 지점이 어디인지 알고 싶을 때, 피질문자에게 이런 식으로 묻는다. "당신이 '무적invincibility' 외투를 갖고 있다고 가정합시다. 그걸 입으면 어려운 절차나 반대 의견을 극복할 수 있습니다. 그렇다면 당신은 언제 혹은 어디서 이 외투를 입으실 건가요?" 올바른 질문은 절대적으로 중요하다.

인터뷰 기법

감정 이입에 관한 대표적인 오해 중 하나는 그것이 고객 지향적이라고 생각한다는 점이다. 고객이 원하는 걸 묻고, 그들이 요구하는 걸 주는 게 감정 이입적 태도라고 본다. 그런데 이런 전략은 충분히 기능할 수 없다. 보통의 사람들에겐 때로 자신이 요구하는 바를 표현하는 데 필요한 자아 인식self-awareness이 충분하지 않을 때가 있다. 또한, 사람들은 아직 세상에 존재하지 않는 어떤 것에 대해선 깊게 생각하지도 않는다.

감정 이입은 잠재된 요구를 파악하는 일과 더 긴밀하게 관련되어 있다. 비록 사람들이 그걸 명확히 표출하지 못한다고 해도 말이다. 살아 있는 사람과 그들의 행동을 살펴봄으로써 당신은 직설적인 질문을 통해서는 결코 알아낼 수 없는 것들을 알게 된다. 지금부터 아이디오의 '인간 중심 디자인 툴킷Human-Centered Design Toolkit'에서 가져온 몇 가지 인터뷰 테크닉을 소개하겠다. 현장에 나가기 전에 파트너와 함께 연습하길 바란다.

1. 보여주기

당신이 사람들의 집이나 일터, 혹은 그들이 자주 다니는

어떤 장소에 있다면, 그들에게 자신들만의 물건, 장소, 도구 등을 보여달라고 요청하라. 그것을 사진 찍고 기록해서 나중에 기억을 되살리는 데 활용하라. 그들의 일상생활 속에서 인터뷰 절차를 진행하면서 그들과 함께하라.

2. 그리기

당신이 인터뷰하는 사람에게 그림이나 도표로 자신의 경험을 시각화할 것을 요청하라. 이는 표면적인 추측에서 벗어나 사람들이 자신의 행동에 대해 어떻게 생각하고 또 무엇을 우선시하는지를 보여주는 좋은 방법이다.

3. '왜' 질문 던지기

'왜?'라는 질문을 던져라. 당신의 인터뷰 대상자가 내놓는 처음 다섯 개의 대답마다 이 질문을 던져라. 이는 사람들에게 자신들의 행동과 태도 근본에 있는 이유를 들여다보고 표현하게 한다. 당신이 그걸 이미 알고 있다 해도 그들의 추측 아래로 파고들어야 한다.

4. '큰 소리로' 생각하기

인터뷰 대상자가 어떤 특정한 일을 하고 있을 때, 그들에

게 현재 무슨 생각을 하고 있는지 말로 표현해 달라고 부탁하라. 이것은 사용자들의 동기, 관심, 지각, 추론을 파악하는 데 도움이 된다.

여러 범주의 사람들에게 질문을 던짐으로써 당신은 아주 새로운 반응을 끌어낼 수 있다. 예를 들어 전혀 예상 밖의 전문가에게 질문을 던져보라. 당신이 냉장고를 만드는 사람이라면 어떤 부품이 제일 빈번하게 고장나는지 수리점에 물어볼 필요가 있다. 시각 장애인에게는 스마트폰을 어떻게 사용하는지 질문해야 한다. 생체모방biomimicry(복잡한 인간의 문제를 풀기 위한 목적으로 자연 시스템, 요소 등을 모방하는 것) 전문가에겐 사람들이 개미를 관찰함으로써 무엇을 알 수 있는지 물어보라. SF 작가에겐 미래에 포장이 어떻게 변할 것 같은지 질문해 보라.

이와 비슷한 방식으로 다양한 연령대의 사람들에게 그들의 관점에 대해 질문을 던져보라. 때로는 당신 팀의 가장 젊은 동료나 팀원이 프로젝트를 진척시킬 만한 새로운 관점을 제시하기도 한다. 오랜 기간 경험을 쌓은 노련한 임원들은 나이 젊은 '역 멘토reverse mentor'의 도움으로 계속 성장하고, 성공하고, 상호 관심 영역에서 새로운 문화 트렌드에 뒤떨어지지 않게 된다. 역 멘토링은 회사의 위계질서를 뚫고 뜻밖의 곳에서 독특한 아이디어를 발견하게 하는

좋은 방법이며, 과거의 경험에만 지나치게 의지하려는 기업의 관성을 바로잡아 준다. 우리의 역 멘토는 최신 스마트폰 앱에서부터 젊은 팀원들의 동기를 자극할 수 있는 실제적 방법에 이르는 모든 것에 훌륭한 자문을 하고 있다.

새롭게 도전하기

때로 훌륭한 대답을 얻는 첫걸음은 질문의 틀부터 다시 구성하는 것이다. 문제를 진술할 수 있다는 건 당신이 뭘 바라는지 스스로 알고 있다는 뜻인 동시에 그 정답을 알고 있다는 뜻이기도 하다. 당신은 단지 그걸 어떻게 구하는지 알고 싶을 뿐이다. 그러나 해법을 찾아 나서기 전에 한 발짝 뒤로 물러나 제대로 된 질문을 준비하고 있는지 확인해야 한다. 위대한 리더들은 문제를 재설정한다. 예를 들어 시스코^{Cisco}의 텔레프레즌스 시스템^{TelePresence system}의 미래를 고민하던 이 회사 CEO 존 챔버스^{John Chambers}는 간단한 질문 하나를 재설정했다. '어떻게 하면 원격 화상회의를 더 잘할 수 있을까?'라는 질문을 '어떻게 하면 비행기 여행의 수고를 대체할 실용적인 방법을 제공할 수 있을까?'로 변경한 것이다.

질문을 다시 짜봄으로써 좀 더 괜찮은 방향을 찾을 수 있다. 아이디오에서 우리 팀은 많은 정밀 의료 기기와 외과 도구들을 디자인했다. 의사들은 기존의 절개 도구로 누관瘻管 수술을 하면 손이

쉽게 피로해진다고 토로했다. 의료 기기를 제조하는 우리의 고객은 이렇게 질문했다. "어떻게 하면 도구를 가볍게 만들 수 있을까요?" 그것은 의미 있고 곧바로 해법에 접근하는 질문이었다. 무게에 비해 강도가 뛰어난 대체 물질을 사용하거나 여러 부품을 하나로 통합하거나, 혹은 작고 가벼운 모터를 쓰는 것 등이 그 해법에 포함될 수 있었다. 그 모든 것들이 실행 가능한 선택지였다. 그러나 우리는 그 질문을 다음과 같이 재설정했다. "어떻게 하면 장시간 수술을 할 때 손이 더 편한 외과 도구를 만들 수 있을까요?" 새로운 이 질문은 가능한 해법의 범위를 더 넓게 확장시켰다. 그 회사와 그곳의 의료 자문위원회와 함께 일하면서 우리는 도구를 리디자인했고 그것의 무게중심점을 옮겨 손으로 잡기에 더 편리하도록 만들었다. 완성된 도구는 예전의 것보다 무게가 몇백 그램 더 무거웠지만, 외과 의사들은 오히려 그것을 더 좋아했다.

아이디오의 뮌헨 사무실에선 틀을 다시 짠 과제를 '질문 제로 question zero'라고 칭한다. 그것이 창조적 해법을 얻는 새로운 출발점을 의미하기 때문이다. 문제를 재설정하는 것은 당신에게 성공적인 해법을 제공할 뿐만 아니라, 당신이 더 크고 중요한 문제에 집중하게 도와준다. 예를 들어 대다수의 사람들은 대학에서 자퇴율이 높은 이유가 학생들이 대학 생활을 감당할 수 없기 때문이라고 생각한다. 이런 가정은 곧바로 문제의 핵심이 장학금과 재정 지원 부족에 있다는 생각으로 사람들을 몰아간다. 그러나 조사에 따르면 자퇴생의 오직 8퍼센트만이 재정적 이유로 자퇴한다고 한다. 연구자

들은 그보다 더 중요한 요인들을 알아내는 데 성공했다. 바로 학업 부담이나 성서석 이실감, 소속감 결핍 등이 자퇴에 더 크게 작용하고 있었다는 것이다.

이런 깊이 있는 질문을 하지 못한다면, 보다 심도 있는 문제를 해결할 수 없다. 그렇기 때문에 매우 급하게 해답을 구해야 한다고 할지라도 질문을 다시 구성하는 일에 충분한 시간을 할애할 수 있어야 한다.

문제를 재설정하는 가장 강력한 방법 중 하나는 그것을 '인간화 humanize'하는 것이다. 앞서 말했던 GE의 더그 디츠에겐 MRI 기계를 디자인하는 것에서 나이가 어린 환자가 안전하고 편안하게 MRI 검사를 받게 만들겠다는 쪽으로 문제를 재설정했던 것이 해당 제품은 물론 그 자신의 인생까지 변화시켰다.

인간화 방식을 사용할 수 있는 경우는 비단 MRI 사례뿐만이 아니다. 주위를 한번 살펴보라. 거의 모든 것들이 인간의 요구보다는 기계 자체의 요구에 맞춰 구축되어 있음을 파악하게 될 것이다. 예를 들어 우리 형제는 둘 다 키가 180센티미터가 넘는다. 자판기에서 음료수를 꺼낼 때마다 우리는 한쪽 무릎을 꿇을 정도로 몸을 구부려야 한다. 그 이유는 기계의 입장에서 보면 중력의 법칙을 이용해 우리 발치까지 캔을 떨어뜨리는 게 사람이 꺼내기 쉬운 허리 높이까지 떨어뜨리는 것보다 쉽기 때문이다. 그러니 기계가 승자고 우리가 패자일 수밖에 없다.

스탠퍼드 대학에서 20년간 근무한 전직 제품 디자인 프로그램

아이디오는 어떻게 디자인하는가

관리자인 롤프 페이스트^{Rolf Faste}는 이렇게 말한 적이 있다. "어떤 문제가 풀 만한 가치가 없다면, 잘 풀어야 할 이유도 없다." 올바른 문제에 집중하여 몰입한다면 점진적 향상이 아닌 도약적 혁신도 가능해질 것이다. 혁신은 우리가 '아!'하고 깨닫는 순간, 진정한 문제, 요구가 무엇인지 깨닫고 그것을 풀기 시작하는 순간에 일어난다.

질문을 재구성하는 기법

문제의 틀을 다시 짜는 몇 가지 방법을 소개한다. 이 방법들을 시도해 보고 과연 이것들이 당신을 더 좋은 질문, 더 인간적 요구를 반영하고 영감을 얻을 수 있는 질문으로 이끄는지 살펴보라.

1. **명확한 해법에서 한 걸음 뒤로 물러나라.** 예를 들면 좋은 쥐덫을 발명하려 애쓰지 말고, 집에 쥐가 꼬이지 않게 하는 방법을 생각해 보라. 쥐덫은 풀어야 할 진짜 문제가 아니다.

2. **관점을 바꿔라.** 존 F. 케네디^{John F. Kennedy}는 미국인들에게 "당신의 나라가 당신을 위해 무엇을 할 것인지 묻지 말고, 당신이 나라에서 할 수 있는 일이 무엇인지 물어

라"라고 부르짖으며 우리의 권리와 의무를 다시 생각하게 만들었다. 관점을 바꾼다는 것은 더 중요한 쪽으로 초점을 이동시킨다는 말이다. 아이가 아닌 부모에게로, 자동차 딜러가 아닌 자동차 구매자에게로 말이다.

3. **진짜 문제가 되는 것을 밝혀라.** 수십 년 전 하버드대학 경영대학원의 시어도어 레빗^Thedore Levitt 교수는 이렇게 주장한 적이 있다. "사람들이 원하는 건 직경 5밀리미터 드릴이 아니라 5밀리미터의 구멍이다." 만일 당신이 드릴에 대해서만 질문하게 된다면, 레이저 사용 가능성을 놓치게 될 것이다. 그러면 노트북 스피커 그릴의 홈처럼 작고 정밀한 구멍을 만들어 낼 땐 어떻게 하겠는가?

4. **저항이나 심리적 장애를 극복할 방법을 모색하라.** 당신이 개발도상국 사람들에게 촌락의 우물에서 위생적이지 않은 물을 마시지 않도록 권하는 일을 한다고 가정하자. 마을 주민들은 이런 반응을 보일 수 있다. "우린 예전부터 어머니가 이 우물에서 길어온 물을 마셨습니다. 당신은 지금 우리 어머니가 틀렸다고 말하는 건가요?" 상황을 바꾸고자 한다면 이런 종류의 질문이 나오게 해서는 안 된다. 당신은 그들이 마시는 우물물이 얼마나 불결하고 위험한지를 정화물이 얼마나 안전한지와 대조해

직접 보여줘야 한다. 그런 다음 완전히 다른 질문을 던진다. "당신 아이들이 어떤 물을 마셨으면 좋겠습니까?" 질문이 바뀌면 대답도 바뀔 것이다.

5. **반대편에서 생각하라.** 오클라호마의 커뮤니티 액션 프로젝트 일을 하면서 아이디오에서 설립한 비영리기관의 공동 대표로 활동 중인 조슬린 와이어트Jocelyn Wyatt와 패트리스 마틴Patrice Martin은 어떻게 하면 아이들의 미래를 위한 이 프로그램에서 시 거주 부모들의 더 많은 참여를 이끌어 낼지 고민했다. 20퍼센트가 안 되는 참여율에 대한 해법을 찾기 위해 고민하던 그들은 반대편의 시각에서 이 과제에 접근했다. 그리고 물었다. "우리가 부모들을 끌어들이지 못하는 이유는 무엇인가?" 그들은 바쁜 생활, 불편한 교통, 아이 양육 등 모든 이슈를 책상 위에 펼쳐놓고 가능한 해법을 찾아가기 시작했다. 이를테면 프로그램이 무료라는 것을 강조하는 대신, 이 프로그램이 부모와 자식들에게 얼마나 귀중한 것인지 알리는 소통을 시작했다. 질문을 뒤집어 보는 일은 선입견이나 관습적인 사고방식을 극복할 수 있는 좋은 방법으로, 이를 통해 당신은 직면한 상황을 새로운 시각으로 볼 수 있게 된다.

자신만의 자문단 만들기

창조직 인물들은 외로운 전재이거나 사교성 없는 빌난 사람들로 묘사되곤 한다. 하지만 우리는 가장 좋은 아이디어들 중 상당수는 다른 사람들과의 협력에서 나왔다는 것을 알게 되었다. 메이커톤make-a-thon(마라톤이란 단어를 패러디해 만든 조어로, 아이디오 직원들의 장시간 아이디어 회의나 모임을 말한다)에서부터 다학제multidisciplinary 팀에 이르는 모든 사람이 창조성을 팀 스포츠로 이해하고 있다.

창조적 자신감을 이루는 다른 많은 요소처럼, 다른 사람들의 아이디어를 기반으로 뭔가를 만들어 내려면 겸손한 태도가 필요하다. 우선 최소한 자신이 모든 답을 다 아는 건 아님을 인정해야 한다. 혼자만의 노력으로 모든 아이디어를 생각해 내지 않아도 된다는 걸 알게 됨으로써 부담감을 덜 수 있게 된다. 데이비드는 이 사실을 일찌감치 깨달았다. 그는 대학 시절에 봄 축제용으로 커다란 합판 구조물을 만들게 됐는데, 그때 친구들을 모아 함께 작업했었다. 나중에 우리 회사를 만들 때도 '친구들과 함께 일한다'가 회사 이념이 되어버렸다.

비록 완벽한 협력자를 구하지 못했다 하더라도 다른 사람들의 아이디어를 활용할 수는 있다. 창조성이 넘치는 공동체에 참여해 보라. 자신들의 근무 시간 외에도 자발적으로 당신에게 중요한 아이디어를 머리를 맞대고 숙고해 줄 수 있는 사람들을 모아 '프로젝트 팀'을 만들어라. 한 달에 한 번 정도 점심을 함께하거나 퇴근 후

같이 한 잔 정도 할 수 있는 창조적 자신감을 가진 인물들을 관리하라. 즉, 당신만의 혁신가들로 구성된 지원 공동체를 구성하기 위해 행동해야 한다는 것이다.

컨설팅 회사의 CEO이자 베스트셀러 작가인 키스 페라지^{Kieth Ferrazzi}는 중대한 결정의 순간이나 문제에 봉착했을 땐 개인적인 자문단의 힘을 빌리라고 권한다. 데이비드 또한 오랜 시간 자신만의 몇몇 자문단을 꾸려왔다. 자문자들은 데이비드의 생각을 강화하거나 반박하기도 하고 새로운 정보원으로서 역할도 한다. 당신 뒤에 자문 집단이 있다고 생각하면 마음이 든든하고 자신감도 생길 것이다.

우리 형제의 어머니인 마사 여사 또한 동네에 자신만의 개인적인 자문위원회가 있었다. 물론 그녀는 그런 명칭을 쓰지 않았지만 말이다. 어머니와 그녀의 고등학교 친구들은 수십 년 동안 최소 한 달에 한 번씩 만나 기쁜 일, 힘든 일을 공유하곤 했다. 나이가 들면서는 일주일에 한 번 만나는 것으로 바뀠다. 그녀들은 만나서 굳이 카드놀이를 하거나 일부러 다른 일을 하지 않고 곧장 자신들의 가족과 생활에 대한 이야기를 나눴다. 동시에 희망과 어려움도 공유했다. 때로 그녀들은 같이 울었고 서로를 위로했다.

이보다 더 좋은 자문위원회는 누구도 갖기 어려울 것이다. 1943년도에 같은 반이었던 친구들 여덟 명으로 구성된, 스스로 '클럽 걸^{club girl}'이라고 이름 붙인 이 집단의 멤버는 슬프게도 이제 세 명으로 줄었다. 나머지 분들은 이미 세상을 떠났다. 하지만 남은 멤버들

번뜩임 159

은 여전히 매주 수요일마다 동네 음식점에서 만나 아침 식사를 함께하며 각자의 생활에 대해 이야기를 나누고 서로에게 힘이 되어 준다.

당신은 어쩌면 70년 동안 함께 뭉쳐 지낼 수 있는 그룹을 둘 만큼 운이 좋지 못할 수도 있다. 그러나 중요한 순간마다 언제든지 전화할 수 있는 믿을 만한 자문단이 있다면, 당신은 무엇에도 비할 수 없는 값진 아이디어와 대안을 공유할 수 있을 것이다.

행운은 준비된 자에게 온다

영감의 신은 예측이 불가하다. 통찰의 섬광을 경험하기란 전등 스위치를 켜는 것처럼 쉬운 일이 아니다. 그것은 논리학, 수학 혹은 물리학처럼 딱 떨어지는 법이 없다. 그렇지만 우리 자신이나 우리의 조직에 '계시받기에 유리한epiphany-friendly' 환경을 만들어 창조적 에너지의 씨앗을 키울 수는 있다.

프랑스의 화학자 루이 파스퇴르Louis Pasteru는 160년 전에 이런 말을 남겼다. "기회는 훈련된 정신을 총애한다." 그런데 실제로 그의 원문 "Le hasard ne favorise que les esprits prepares(우연한 기회는 준비된 정신만 총애한다)"를 보면 그가 진실로 말하고자 했던 건, 기회는 오로지 준비된 자에게만 찾아온다는 것이었다. 발견의 역사는 창조적 행운들로 가득 차 있다. 예를 들어 '위대했던' 오하이오주 애크런

(당시엔 '세계 고무의 수도'라고 불렸던)에서 자라면서 우리 형제는 역사 시간에 찰스 굿이어$^{Charles\ Goodyear}$(1800~1860, 미국의 발명가로 가황 고무 제조법을 알아낸 인물)가 가황법加黃法을 발견했다고 배웠다.

그가 실수로 고무와 황의 혼합물을 난로 위에 떨어뜨린 덕분에 알아냈다는 것이다. 만일 사실이라면 그것으로부터 성공적인 비즈니스를 이뤄낸 것은 단순한 행운 이상의 무엇이었다고 간주해야 할 것이다. 정말 고무액을 난로 위에 엎질렀다고 치자. 애크런에 살았던 사람이면 누구라도 그 냄새가 얼마나 지독한지 알 것이다. 그런 상황에서도 아내나 부모가 집에 들어오기 전에 그걸 치우려고 미친 듯이 날뛰기보다는 시간을 갖고 거기서 발견한 것을 완전히 파악해야 위대한 업적이 만들어지는 것이다. 굿이어는 자신의 도약적 발견이 얼마나 중요한 것인지 직접 보았고 이해했다. 그래서 수백만 달러짜리 회사가 그의 이름을 따서 회사명을 지은 것이다.

성공한 과학자들은 그런 행운이 일어나면 틀림없이 예민한 반응을 보였을 것이다. 과학사와 발명사를 보면 이런 얘기가 수십 번 등장하기 때문이다. 페니실린에서 심박 조절기까지, 사카린에서 안전유리까지, 인류 역사에 큰 발자취를 남긴 수많은 발명은 과학자들이 자신들의 불운이나 실수를 도약의 계기로 삼았기 때문에 가능했다. 그들의 '실패가 성공으로' 이어진 스토리는 그들 자신이 예리한 관찰자였을 뿐만 아니라 애초부터 관련된 실험을 대단히 많이 해 왔기에 성공이 가능했다는 사실을 보여 준다.

굿이어는 저녁 식사 준비를 하다가 고무액을 난로 위에 떨어뜨

린 게 아니었다. 그는 고무를 안정화시킬 수 있는 방법을 찾아 수년 간 연구 중이었고, 온갖 방법으로 끊임없이 실험을 하고 있었다. 어쩌면 파스퇴르가 정말 하고 싶었던 말은 이런 것이었을 것이다. "기회는 수많은 실험을 하고 예상 밖의 일이 일어났을 때, 그것에 집중적으로 주목하는 사람을 총애한다." 이렇게 장황한 문장을 썼다면 인용을 많이 하지 않았겠지만, 뜻은 더 명확하게 전달됐을 것이다.

이런 종류의 행운은 과학 세계에서만 국한되지 않는다. 많은 새로운 벤처기업들이 우연과의 조우에서 시작됐다. 회의 석상에서 대화를 나누다가 갑자기 어떤 생각이 떠오르거나, 장시간 비행기 여행을 하던 중 옆 좌석 승객과 얘기하다가 통찰을 얻는 등 그 사례들은 많다. 파스퇴르의 가르침을 가슴에 새기자. 그가 말한 '준비된 정신'을 길러야 한다. 그래서 어떤 깨달음이 돌연 솟아날 때, 붙잡을 수 있어야 한다. 그리고 더 많은 실험을 해 보라. 이 부분은 다음 장에서 본격적으로 얘기할 것이다.

때론 관점의 작은 변화로도 새로운 통찰의 섬광을 만들어 낼 수 있다. 당신이 '이미 알고 있는 것'을 밖으로 내놓으면, 대답이 아닌 더 많은 의문과 함께 새로운 시각으로 사물들을 바라볼 수 있을 것이다. 그러나 진정한 통찰은 세상 속으로 뛰어들어 사람들, 즉 당신이 삶을 개선해 주고 싶은 사람들에게 감정 이입을 할 수 있을 때 찾아온다.

chap

도약

기획에서 행동으로

LEAP

당신이 아크샤이 코타리^{Akshay Kothari}나 안킷 굽타^{Ankit Gupta}를 스탠퍼드대학 대학원에 들어온 첫 주에 만났다면, 동기의 다른 열정적인 공학도나 컴퓨터과학부 출신 수재들에 비해 유달리 특별한 점이 없다고 생각했을지도 모른다. 둘 다 스스로를 '괴짜'라고 생각했는데, 총명하고 매우 분석적이며 수줍음이 많은 친구들이었다. 아크샤이는 퍼듀대학에서 전기공학을 전공했고 안킷은 인디애나 공과대학에서 컴퓨터과학으로 학위를 받았다. 둘 다 학업에 열정적이었고 실리콘밸리로 오기 전 학부 시절 성적이 매우 특출났다.

스탠퍼드대학 대학원에서 안킷이 수강한 과목은 대개 '논리, 자동화, 복잡성'이나 '기계학' 같은 분야로 채워졌다. 그때 아크샤이는 그에게 '디자인 씽킹 훈련소', 즉 디스쿨의 입문반 강의에 대해 알려주었다. 빈틈없이 전문적인 컴퓨터과학의 세계에서 보기엔 디스쿨의 강의가 흥미로운 여가 활동 같았다.

안킷은 처음 디스쿨에 와서 각양각색의 포스트잇이 마치 픽셀처럼 벽면을 가득 채우고 있는 걸 보고 다소 당황했다고 한다. 게다가 여기저기서 발언이 튀어나와 엄청난 불협화음처럼 들려왔고, 학

생과 교수들은 담배 파이프 클리너와 접착제 분사기 같은 것을 들고 여유롭게 노닥거리고 있었다. 그러나 곧 그는 이 강의의 매력에 빠져들었다. 처음엔 그저 시간을 때우기 위한 여가 활동처럼 생각했지만, 반대로 시야를 넓혀주는 경험이 됐다. "창조성과 디자인에 관한 새로운 사고법이 제 마음을 자유롭게 만들어 주었습니다"라고 안킷은 말했다. "여기선 '정답'이란 게 없으니까요. 원하는 만큼 아이디어를 낼 수 있고 '왜'라는 질문을 마음껏 할 수 있어요."

한편 아크샤이 또한 자신이 생소한 환경에 와 있음을 깨달았다. "공학부 수업에 비해 부자연스럽게 느껴졌죠"라고 아크샤이는 말했다. 공대에선 교수의 강의를 듣고 교과서를 읽으며 혼자 문제를 해결하는 능력이 중요했다. "그런데 갑자기 이런 세계로 던져진 겁니다. 매우 흥미롭지만 뭔가 미쳐 있는 듯했어요. 한마디로 충격이었어요." 그가 제일 처음 참여한 수업엔 '몸으로 하는 관찰/프로토타입 만들기/스토리텔링'이 포함되어 있었다. 일명 '라면 프로젝트'였다. 학생들은 '더 좋은 라면 경험 디자인'에 참여했고 일주일 동안 인간 중심 디자인 프로세스를 이용해야 했다. 아크샤이는 각 단계를 다 마쳤지만 무언가 개선해야 할 필요성을 느꼈다.

"다른 디자인적 해법에 비하면 제 것은 너무 평범해 보였어요." 아크샤이의 말에 따르면, 자신의 아이디어는 "명확하고 똑 떨어지는 것이긴 했지만, 머리에서 바로 생성해 낸 것 같은" 느낌이 들었다. 그러면서 한편으론 다른 친구들의 개념을 보고 매우 놀랐으며, 강한 영감을 받았다. 예를 들어 면발과 국물을 한꺼번에 후루룩 먹

을 수 있는 큰 빨대나 걸으면서도 라면을 쉽게 먹을 수 있는 일종의 스마트 용기 같은 것들이었다.

그는 이런 식의 사고법을 계속 단련하기로 마음먹었다. 그리고 다음 프로젝트에서는 자신이 좀 더 신선하게 생각하고 있음을 느낄 수 있었다. 고객의 숨어있거나 충족되지 않은 요구와 자신이 도출한 해법 사이에 강력한 연결고리를 찾아내고 싶었다. 그는 이전보다 더 많은 실험을 반복했고 그때마다 새로운 것을 배울 수 있었다. 아크샤이는 이제 자신의 아이디어와 주변 다학제 팀원들의 다양한 관점을 혼합하는 일에 적응되었다.

안킷과 아크샤이에게 디자인 씽킹에 필요한 감정 이입, 즉 최종 사용자의 입장에서 제품을 이해하는 일은 완전히 새로운 관점이었다. 안킷은 "디스쿨에 오기 전엔 단 한 번도 내가 만든 것에 대해 다른 사람에게 의견을 물은 적이 없었어요"라고 말했다. 그 전해에 그는 몇몇 친구들과 함께 인도에서 회사를 차렸으나 그에 대해 언급은 고사하고 별로 생각하고 싶지도 않아 보였다. "우린 에너지의 전부를 다른 개발자들이 우리 제품에 접하기 위해 사용할 툴세트 작업에만 몰두했죠." 그는 이렇게 말하고는 함박웃음을 지었다.

처음에 아크샤이는 최종 사용자들과 직접 대면해 일한다는 것이 매우 불편했다고 한다. 그래서 강의 프로젝트의 일환으로 실시한 첫 번째 현장 조사에서 필사적으로 사람들 눈에 띄지 않기 위해 동네 가게 뒤에 숨어서 관찰했다. "다른 친구들은 어떻게 하고 있는지 주위를 둘러보고 그대로 모방하긴 했죠." 그는 이렇게 말했다.

"나는 감정 이입이 필요하다는 건 알았지만 그게 얼마나 가치 있는 지 그때까지 깨닫지 못했습니다." 종강 무렵에 이르러서야 아크샤이는 잠재적 고객들과 나누는 직접 대화가 얼마나 중요한 것인지 깨닫게 됐다. 그들과 나누는 대화 속에서 새 아이디어의 불꽃이 튀고 새로운 사고의 길이 보였던 것이다.

안킷과 아크샤이의 디스쿨 경험이 최고조에 달한 것은 '런치패드LunchPad'란 이름의 강좌를 수강할 때였다. 이 강좌는 디스쿨 자문 교수인 페리 클레반Perry Klebahn과 마이클 디어링Michael Dearing이 주도했다. 모든 디자인 씽킹 수업이 쉽지 않았지만, 그중에서도 이들의 강의는 경험이라기보다는 혹사에 가까울 정도로 고난이도였다. 강의를 들으며 맨땅에서 '진짜' 회사를 설립해 학기가 끝나기 전에 법인화까지 끝내야 했다. 쉬운 과제는 단 하나도 없었다. 나중에야 그들은 자신들이 과연 잘 해낼 수 있을지 확신이 서지 않았다고 털어놓았다.

실리콘밸리 벤처캐피털의 다원주의적 전통에 따라 런치패드 수강을 원한다면, 먼저 어느 정도 완성된 비즈니스 아이디어를 도출해 낼 준비가 되어 있어야 한다. 만일 그 아이디어(내용이나 열정)가 일정 수준에 도달하지 못하면 강의를 수강할 수 없다. 아크샤이와 안킷은 많은 아이디어가 있었지만 결국 밀어붙일 만한 것은 단 한 개밖에 없음을 깨달았다. 그 아이디어는 당시 막 출시된 애플 아이패드용 앱을 개발해서 사람들의 '뉴스 읽기' 경험을 다르게 바꾸려는 것이었다. 그 외에 좀 더 괜찮은 아이디어들도 있었지만 10주 이

아이디오는 어떻게 디자인하는가

내에 고객들의 반응까지 확인할 수 있는 아이디어는 그것밖에 없다고 판단했다.

발표는 일단 성공적으로 마쳤다. 이후 그들은 그 강의가 얼마나 빨리 진행되고 또 얼마나 빠르게 생각이 행동으로 전환되는지 깨닫게 되었다. 그들의 첫 번째 과제는 '나흘 안에 기능이 가능한 프로토타입 만들기'였다. "정말 인정사정없이 압박하더라고요." 안킷은 이렇게 말했다. 쉴 틈도 없이 그들은 팰로앨토 유니버시티 거리의 한 카페에 캠프를 만들었다. 그곳에서 하루에 열 시간씩 보내며 그들이 알게된 것은, 월세를 안 내도 되는 '사무실'을 찾았다는 것과 그 사무실이 사업에 엄청난 이점을 가져다준다는 사실이었다. 글로벌한 그 카페에 앉아서 그들은 커피를 마시고 뉴스를 읽는 미래의 고객들 속에 빠져들었다.

그들은 단계별로 빠르게 프로토타입을 만들어 카페 손님들의 반응을 살폈다. 처음에는 자신들의 뉴스 앱에 이르는 사용자 인터페이스의 흐름을 시뮬레이션하기 위해 포스트잇을 계속해서 붙여나갔다. 얼마 후 아이패드에 실험용 모의 소프트웨어를 설치하는 일이 한결 쉬워졌다. "아이패드가 막 나왔을 때 사람들이 정말 호기심을 갖더라고요." 아크샤이는 이렇게 말했다. "우린 단지 그 호기심을 이용했을 뿐이었죠." 그가 탁자에 아이패드를 올려놓고 앉아 있으면 지나가던 사람들은 그게 진짜 아이패드인지 꼭 한마디씩 묻곤 했다. 그러면 그는 자신이 만든 앱의 최신 프로토타입 버전을 실행시킨 다음 그들에게 보여주고 반응을 살폈다.

"우린 한 마디도 하지 않았어요." 아크샤이는 말했다. "그냥 그 사람들을 관찰하는 거죠. 이게 우리에겐 엄청나게 중요했어요. 그 모습을 지켜보면서 사용자 친화성에 무슨 문제가 있는지 찾아냈던 겁니다." 과제의 진행 속도를 올리기 위해 아크샤이는 사용자 관련 연구를 하고, 안킷은 자신들이 그때그때 알게 된 것들을 바로 반영해 소프트웨어를 꾸준히 업데이트했다. "그 과정을 하루에도 몇백 번씩 반복했다니까요." 아크샤이는 말했다. "과장이 아니라, 우리는 인터랙션 패턴에서부터 버튼 사이즈까지 모조리 바꿨습니다." 그게 효과가 있었는지 "2주가 지나니까 사람들의 반응이 '참 허술하네'에서 '이거 아이패드에 원래 들어있는 거예요?'로 말이 달라지더라고요."

그들의 집중적인 노력과 신속한 반복 실험, 망설임 없는 행동 끝에 '펄스 뉴스^{Pulse News}'가 탄생했다. 이 앱은 2010년에 나온 근사한 뉴스 애그리게이터로 전통 뉴스원과 신생 뉴스원 모두에서 뉴스를 끌어모아 준다. 그것은 출시한 지 몇 달도 안 돼 스티브 잡스가 애플 세계 개발자 회의^{Apple Worldwide Developers Conference}에서 소개할 정도로 성공적이었다. 그때까지도 안킷과 아크샤이는 학생 신분이었는데, 그 덕분에 이 내성적인 두 젊은이와 그들의 앱은 전 세계적인 관심을 받았다. 현재 펄스 뉴스는 2,000만 명 이상의 많은 사람이 다운로드했으며 애플 앱스토어 명예의 전당에 올라간 독창적인 50개 앱 중 하나가 됐다. 그리고 최근에 그들은 링크드인^{LinkedIn}으로부터 그들이 디자인 씽킹으로 설립한 그 회사를 9,000만 달러에 사

안킷과 아크샤이는 수천 번 실험을 거친 끝에 '펄스 뉴스' 앱을 세상에 선보였다.

겠다는 제안을 받았다.

펄스 뉴스의 초창기 몇 달간을 되돌아보면, 이 창업자들이 많은 것들을 제대로 해냈음을 알 수 있다.

- 그들은 '일단 해 보자^{do something}'라는 태도로 시작했으며 졸업 프로그램에 요구되는 수준을 맞추는 데에서 멈추지 않고 더 나아갔다.
- 그들은 계획을 최소화하고 행동을 최대화했다. 아무리 어설 픈 것이라 해도 실험이라는 '행위'의 결과는 최고로 짜인 계획안을 구식으로 만들 수 있을 만큼 강력하다는 걸 알았다. 그들은 잠재적 고객을 염두에 두고 행동을 이어갔다.
- 그들은 신속하고 돈이 많이 들지 않는 방식으로 프로토타입

을 만들었고, 수천 번의 수정을 통해 결과적으로 엄청난 인기를 끈 최종 제품을 만들어 냈다.

- 그들은 시간 제약 때문에 성공할 수 있었다. 엄청난 속도로 창조적 아이디어를 발전시키지 않으면 안 될 상황이 그들의 연구의 진행 속도에 영향을 미쳤다.

펄스 뉴스의 사례는 개인, 조직에서의 행동과 반복이 혁신과 창조에서 얼마나 절대적인 것인지 나타낸다. "창조성이란 사후의 대처가 중요하다는 것을 알게 됐습니다." 안킷이 말했다. "그건 어떤 문제를 해결할 천재적 아이디어를 내놓는 일에 관한 것이 아니라, 가장 좋은 해법에 이를 때까지 다른 무수한 해법들을 가지고 시험하고 실패하는 일에 관한 것입니다."

실험 단계로 도약하려면 계획 단계에 많은 시간을 허비하면 안된다. 혁신은 온전히 아이디어를 신속하게 행동으로 옮기는 일에 관한 것이다. 사물을 움직이게 해야 할 필요성은 과학적 원칙에 그 근거가 있다. 최소한 은유적으로라도 그렇다. 아이작 뉴턴의 운동 제1 법칙은 "멈춰 있는 물체는 계속 멈춰 있으려 하고, 움직이는 물체는 계속 움직이려 한다"이다. 뉴턴은 물체의 운동에 대해 기술한 것이지만, 그가 주장한 관성의 법칙은 개인이나 조직에서도 동일하게 작용하고 있다. 어떤 사람들은 한자리에서만 줄곧 머물러 있다. 항상 같은 책상 앞에, 같은 사람들 옆에 앉아 있고, 같은 회의에 참석하며, 같은 고객을 상대한다. 산업계의 상황은 바뀌어도 그들만

아이디오는 어떻게 디자인하는가

은 내내 그대로다. 또 어떤 사람들은 움직여 앞으로 나아가긴 한다. 그러나 늘 익숙한 직선 코스로만 움직이며, 똑같은 몇 달 주기의 기획만 세우며, 똑같은 평가 승인 절차를 반복하고, 똑같은 진행 단계를 밟는다. 세상은 옆에서 빠르게 돌아가는데도 말이다.

관성의 법칙을 극복하려면 좋은 아이디어만으로는 부족하다. 세세한 계획만 가지고도 안 된다. 번성하는 조직이나 공동체, 국가는 행동을 주도하고 신속하게 혁신하며 할 수 있는 한 가장 빨리 행하고 배운다. 다른 주체들은 아직 출발선상에 있는 그 순간에 그들은 앞으로 돌진한다.

'일단 해 보는' 태도

창조적 자신감을 가진 사람들을 보면서 우리가 가장 놀라는 부분은, 그들은 절대 수동적이지 않다는 점이다. 아무리 어려운 상황에 직면해도 그들은 절대 볼모나 희생자인 양 행동하지 않고, 자신들을 그렇게 보지도 않는다. 그들은 적극적으로 행동하며 살아간다. 그들은 자신만의 삶을 살아가며, 자신을 둘러싼 세계에 커다란 영향을 미친다. 가장 저항이 적은 곳은 중립을 지키며 가장자리만 따라가는 길이지만, 창조적 자신감을 가진 사람들은 일단 해 보자는 태도를 갖고 있다. 그들은 자신의 행동이 긍정적 효과를 불러올 것이라고 믿는다. 그리고 행동한다. 완벽한 계획이나 예측을 기다

리는 건 언제 끝날지 모르는 일이라는 걸 알기 때문에 전진한다. 자신의 행동이 항상 좋은 결과를 낼 거라고 자만하지는 않지만 스스로의 능력에 대해선 낙관한다. 그것은 실험의 능력이며, 오류가 발견되면 언제든지 방향을 변경할 수 있는 능력을 말한다.

맨해튼 라디오 방송국의 선임 편집자 존 키프John Keefe는 어느 날 동료가 한숨짓는 모습을 보았다. 그 이유는 그녀의 엄마가 종종 시내버스 정류장에 혼자 남아서 언제 올지 모르는 다음 버스를 하염없이 기다리고 있다는 사실 때문이었다.

여기서 잠깐! 스스로에게 다음과 같은 질문을 해 보자. 만일 내가 뉴욕시 교통운송 담당 부서의 직원인데 상사가 이러한 문제를 해결해 보라고 하면 얼마나 빠른 시간 내에 시스템을 개선하고 가동하겠다고 말할 수 있겠는가? 6주? 10주?

존은 교통운송 담당 부서에선 전혀 일해본 적도 없었지만 이렇게 말했다. "오늘 하루만 시간을 줘봐." 결국, 그는 24시간 이내에 그는 스마트폰 없이도 버스 승객들이 전화를 걸어 버스 정류장 번호를 입력하면 다음 버스가 어디만큼 있는지 알려주는 서비스 프로토타입을 만들어 냈다.

그 짧은 시간 안에 아이디어를 실현하기 위해 존은 현존하는 서비스 시스템을 '창조적으로' 활용했다. 그는 트윌리오Twilio라는 전화번호를 웹 기반 프로그램으로 연결시켜 주는 인터넷 서비스 회사로부터 통화료가 무료인 전화번호 하나를 매달 1달러씩 주는 조건으로 샀다. 그 이후 그는 작은 프로그램 하나를 만들었다. 버스

아이디오는 어떻게 디자인하는가

정류장 코드를 뉴욕 메트로폴리탄 교통운송국 사이트로 전달해 주는 프로그램으로, 실시간 버스 위치 데이터에 접속해 텍스트 정보를 소리로 바꿔 응답하게 할 수 있었다. 전화를 건 사람은 불과 몇 초 후면 이런 메시지를 들을 수 있었다. "14번가와 5번가 교차로에 도착해 북쪽으로 가는 다음 버스는 아홉 정류장 뒤에 있습니다." 그는 이 모든 것을 단 하루 만에 이뤄냈다. 1년 후에 우리가 아직도 작동되는지 알아보려고 전화를 걸었을 때도, 이 작은 임시방편 프로그램은 훌륭하게 작동되고 있었다.

존은 지금도 이와 같은 겁 없는 자세로 맨해튼 라디오 방송국에서 일하고 있다. "디자인 씽킹을 가장 효과적으로 실행하는 길은 말하는 게 아니라 직접 보여주는 거라는 걸 알았죠." 그는 말했다. "계획을 길게 말로 설명하기보다는 '다음 주에 결과를 보여드릴 수 있습니다'라고 하고 이후 결과를 보여주는 거죠." 맨해튼 라디오 방송국은 그의 말을 인정했다. 2008년에 이 방송국은 디스쿨 학생들과 제휴하여 아침 뉴스쇼 프로그램 아이디어를 창출해 냈다. 화요일에 캘리포니아에서 학생들이 짜낸 내용이 같은 주의 뉴욕시에서 시험 방송을 위해 전파를 탔다.

존 키프의 이런 원기 왕성한 태도를 그의 타고난 성품 탓이라 해도 그가 가진 창조적 태도의 전염성마저 무시해서는 안 된다. 존의 버스 정류장 얘기를 들은 며칠 후 나는 창조적인 경험을 했다. 저녁에 자전거를 타고 집으로 가는 중, 캘리포니아주 멘로파크시의 오래된 버스 정류장 하나가 헐리고 그 자리에 태양광 전기를 쓰는 초

록색 탑승 대기장이 서 있는 걸 보았다. 시정 개선이란 점에서 좋은 일이었지만, 그 대기장이 적절한 위치에 있지 않다는 점이 문제였다. 옛 정류장과 달리 이것은 사람들이 다니는 통행로 안쪽으로 1.8미터쯤 들어가 있었다. 그 통행로는 어린 학생들이 자전거를 타고 통학하는 길로도 쓰이고 있었다. 가을 학기가 시작되면 길 가운데를 막고 서 있는 450킬로그램짜리 녹색 쇳덩이가 통학하는 아이들을 곤란하게 만들 것이 분명했다.

나는 그저 가던 길을 계속 가고 싶은 마음이 매우 컸다. 그 어처구니없는 실수에 고개나 내젓고 '시청하고 어떻게 싸우나?'라며 뭔가를 시도해 본다는 걸 부질없는 생각으로 치부하면 끝날 일이었다. 그런데 그 순간, 존의 얘기가 문득 떠올랐다. 나는 길가에 자전거를 대고 휴대전화로 사진을 몇 장 찍었다. 난생처음 선출직 공무원과 엮이게 된 나는 그날 저녁 시장에게 이메일을 보냈다. 답변을 들을 수 있을지조차 몰랐다. 그런데 이게 무슨 일인가. 다음 날 아침 열 시에 시장이 좋은 소식을 알려준 뒤 공공사업국장을 연결해주었다. 일주일 후에 출근하면서 보니 큰 기중기가 버스 탑승 대기장을 들어서 제자리로 옮기고 있었다.

그래서 말하려는 핵심이 뭐냐고? 창조적인 사람이 되는 길의 첫 단계는 수동적 관찰자의 자리에서 무조건 박차고 나가는 것, 그리고 사고를 행위로 변환하는 것이다. 조금의 창조적 자신감만 있으면 우리는 세상에 긍정적 불꽃을 일으킬 수 있다. 그다음엔 이렇게 말하게 된다. "만일 ~하면 더 좋지 않을까?" 숨을 한 번 크게 쉬고

나서 존 키프를 떠올리고, 스스로에게 이렇게 말하자. "아마 오늘 중으로 해결할 수 있을 거야."

버그 리스트를 만들어 창조적 기회 얻기

우리는 매일 제대로 작동하지 않는 것들과 마주한다. 우리의 발을 묶는 서비스, 명백히 잘못된 설정과 같은 것 말이다. 한두 번 클릭하면 열려야 할 웹 사이트를 열 번씩이나 클릭하게 만드는가 하면, 노트북 컴퓨터와의 연결을 거부하는 프로젝터도 있다. 게다가 주차장의 정산기 사용법도 어려운 편이다. 버그가 생겼다는 걸 파악하는 일은 창조적 해결을 위한 필수 조건이다.

버그 리스트bug lists를 만들자. 이는 창조성을 발휘할 기회를 더 많이 발견할 수 있도록 도와준다. 바지 주머니 속에 든 종이쪽지에 적거나 스마트폰으로 녹음해도 된다. 뭔가를 개선할 기회를 계속 찾다 보면 주변 세계에 더 적극적으로 개입할 수 있게 된다. 그때그때 아이템을 추가하고, 수정하고, 뺄 수 있는 러닝 리스트running lists는 뭔가 시도할 만한 새로운 프로젝트를 찾으려 할 때 유용한 아이디어 소스가 된다. 또한, 즉석에서 완성된 버그 리스트를 만들 수도 있다.

문제가 되는 것을 적어라. 그리고 그것에 계속 주의를 기

울여라. 얼핏 부정적인 것에 집중하는 것처럼 보일 수 있으나, 핵심은 버그 리스트를 작성함으로써 어떤 것을 개선할 기회를 많이 얻게 된다는 것이다. 버그 리스트에 있는 아이템 중에는 고칠 수 없는 것이 대부분일 수 있다. 하지만 그때그때 아이템을 추가하다 보면 자신이 어느 정도 영향을 줄 수 있는 이슈나 해결하는 데 도움을 줄 수 있는 문제들을 마주한다. 대부분의 골칫거리, 말썽거리엔 디자인 씽킹의 기회가 숨어 있다. 그러니 불평하는 대신 스스로에게 이렇게 물어라. "어떻게 이 상황을 개선할 것인가?"

계획 세우기를 멈추고 행동하기

보다 적극적인 사고방식을 가진다면 당신은 행동할 기회를 더 많이 보게 될 것이다. 하지만 보는 것만으로는 충분하지 않다. 보는 것에서 나아가 행동할 필요가 있다.

대다수의 사람들은 행동하고 싶은 마음과 이를 실제 행동으로 옮기는 것 사이에서 갈팡질팡하고 있다. 지도에 나와 있지 않은 길은 그 불확실성 때문에 두렵게만 느껴진다. 때로 모든 상황이 당신을 궁지에 몰아넣고 있는 것처럼 생각된다. 그럼 당신은 그 자리에 못 박히듯 멈추고 말 것이다.

기업 문화에서 '망설임'을 밥 서튼 교수와 제프리 페퍼^{Jeffrey Pfeffer} 스탠퍼드대학 경영대학원 교수의 '아는 것-하는 것의 간극^{knowing-doing gap}'이란 말로 해석할 수 있다. 이는 우리가 해야 한다고 알고만 있는 것과 실제로 하는 것 사이의 틈을 말한다. 말이 행동을 대체하면 기업은 생존하기 어렵다.

'아는 것-하는 것의 간극'을 알고 난 뒤에 우리는 그걸 곳곳에서 보았다. 한번은 이스트먼 코닥^{Eastman Kodak}에서 본 적이 있다. 1990년대 중반 어느 쌀쌀한 봄에 아이디오팀은 코닥 임원진의 의견을 듣기 위해 뉴욕주 로체스터시를 찾았다. 심도 있는 전문적 식견을 가진 일단의 중요 임원들이 사진의 미래는 디지털임을 최소한 머리로는 이해하고 있었다.

경영학자들은 코닥의 리더십이 고지식했다고 주장하고 싶겠지만 전혀 그렇지 않다. 실제로 우리는 코닥의 CEO 조지 피셔^{George Fisher}의 민첩한 감각을 따라잡기가 그리 수월하지 않았다. 또한, 코닥이 디지털 사진에 관해 아는 바가 부족했다고는 그 누구도 말할 수 없다. 그들은 이미 1975년에 디지털 카메라를 만들었고 나중에는 세계 최초로 100만 화소급 카메라를 개발하기도 했기 때문이다. 코닥은 시작부터 우위에 있었고 이는 영속적인 이점이 되었을을 수도 있다. 그렇다면 왜 그 모든 지식과 선발주자로서의 이점이 결정적인 행동으로 이어지지 않았을까?

출발선상에 선 자가 과거에 매여 있으면 방해가 된다. 코닥의 영광스러운 과거는 지나치게 매혹적이었던 것이다. 코닥은 100년간

명실공히 소비자 사진 시장을 지배했다. 시장 점유율이 90퍼센트가 되는 부분도 있었다. 이와 대조적으로 디지털 벤처는 모든 게 너무 위험해 보였다. 코닥은 임원들에게 '연착륙' 여건을 충분히 제공하지 않았다. 그런데 연착륙여건이 마련되어야 그들은 이 미지의 분야에서 자신들의 경력을 걸고 모험을 할 수 있었다. 디지털 시장에서 세계적으로 강력한 경쟁자들을 만나면서 코닥은 그것이 엄청난 투쟁임을 알게 됐다. 그리고 실패의 공포가 임원진을 옴짝달싹 못 하게 했다.

아는 것-하는 것의 간극에 빠진 코닥은 화학 기반 비즈니스에 필사적으로 매달렸다. 이는 20세기였다면 성공의 보증수표였겠지만 21세기엔 디지털 저투자로 나타났다. 우리는 정보의 부족이 아니라 통찰을 효과적인 행동으로 전환하려는 노력이 부족했던 것임을 알게 되었다. 그 결과 미국의 가장 강력한 브랜드가 길을 잃었다.

경쟁에서 뒤처진 그 어떤 기업도 완전히 손을 놓지 않는다. 그러나 변화에 대한 의지가 부족해 몰락하는 경우는 종종 있다. '해 보려고 합니다$^{I'll\ try}$'는 반쯤 진지한 약속의 수동적 이행으로 마무리되는 경우가 많다. 그러나 그것은 절대로 결정적 행동으로 이어지지 못한다.

디스쿨의 학술이사인 버니 로스$^{Bernie\ Roth}$는 간단한 실습만으로도 이런 상황을 학생들에게 성공적으로 이해시켰다. 바로, 물병을 쥐고 학생들에게 빼앗아 보라고 말한 것이다. 머리가 희끗하고 스탠퍼드디자인프로그램에서 50년을 일한 원로인 버니 앞에 서면 학

생들은 머뭇대며 그의 손에서 물병을 잡아채지 못한다. 건장한 스무 살짜리 청년들과 CEO 학생들이 이 80대 노인에게서 물병을 '얻어내려고' 이것저것 시도해 보는 동안 그의 움켜쥔 손아귀엔 더욱 힘이 들어간다.

이윽고 버니는 이 실습을 재설정한다. 그는 시도는 그만하고 그냥 뺏어버리라고 말한다. 이윽고 학생 한 명이 성큼성큼 걸어 나와 그의 손에서 병을 성공적으로 잡아챘다. 버니는 '시도'라는 생각에 미묘한 핑계가 포함되어 있다고 설명한다. 시도는 오늘의 일이지만 실제 행동은 불확실한 미래의 언젠가 해도 좋을 일로만 생각한다는 것이다. 당신이 진로에 방해되는 장애물을 제거하고 목표를 이루려면, 지금 그걸 해내는 데에 집중해야 한다. 현명하고 노련한 또한 명의 변화의 대가인 요다Yoda는 영화 〈스타워즈〉에서 루크 스카이워커$^{Luke\ Skywalker}$에게 이렇게 말했다. "하느냐 마느냐만 있지, 해볼까는 없다."

버니의 실습을 지켜본 많은 사람이 그의 메시지를 깊이 새겼다. 명성 높은 글로벌 비즈니스 저널의 편집자인 한 여성은 소설을 쓰고 싶다는 내면의 열정을 발휘할 순간을 기다리며 수년간 고심해 왔다. 그런 그녀가 이 실습에 자극받아 생애 최초로 소설 쓰기에 돌입했던 것이다. 그런가 하면 논문 주제를 정하기 위해 1년 동안 '더 많은 정보를 모을' 계획이 있던 한 심리학 교수는 그 계획을 없애고 일련의 조사를 진행한 후 매우 신속하게 최종 논문의 초안을 작성했다. 음악 테크놀로지 관련 프로젝트를 가지고 하는 둥 마는 둥 시

간만 질질 끌던 어떤 컴퓨터 그래픽 연구자는 '언젠가' 하겠다는 소리를 멈추고 '오늘' 하겠다고 못을 박기도 했다. 그는 곧바로 제안서를 써서 국제개발재단에 제출했고 그 일에 필요한 자금을 지원받게 됐다.

때로는 행동하겠다는 결단을 내렸음에도 불구하고, 맡게 될 일의 중요성과 엄중함 때문에 시작하지 못하는 경우가 있다. 처음 시작할 때가 그렇다. 시동을 거는 것도 어려운 일일 수 있다. 작가는 빈 페이지를 볼 때, 교사는 개학 첫날, 경영인은 새 프로젝트에 착수할 때 그럴 것이다.

베스트셀러 작가인 앤 라모트^{Anne Lamott}는 그녀의 책에 실린 유년 시절의 이야기를 통해 이런 상황을 잘 표현하고 있다. 그녀의 열 살배기 오빠의 숙제에 관한 것이었다. 그녀의 오빠는 학교 숙제로 새에 대한 보고서를 써내야 했는데 제출일 전날 밤까지 아직 시작도 못 하고 있었다. "우리는 그때 볼리나스에 있던 가족용 통나무 별장에 놀러와 있었어요. 오빠는 거의 울 것 같은 표정을 하고 주방 탁자에 종이, 연필 그리고 새에 관한 책은 펴지도 않은 채 잔뜩 늘어만 놓고 앉아 있었죠. 뭘 해야 할지 엄두가 안 나서요. 그때 아빠가 오빠 옆에 앉더니 어깨에 팔을 두르고 '새 하나, 또 새 하나. 얘야, 이렇게 하나씩 하나씩 해 나가자꾸나'라고 말씀하셨어요."

우리 형제도 우리를 압도하는 큰일에 직면하게 되면 '새 하나, 또 새 하나'를 떠올린다. 때로는 크게 소리 내어 말해보기도 한다. 이 말은 아무리 '아는 것-하는 것'의 간극이 넓다 해도 한 번에 한 단

계씩 좁혀갈 수 있음을 우리에게 상기시켜 준다.

즉, 궁극적으로 창조적 도약에 이르기 위해선 나중에 이런저런 실패가 나타날 수도 있지만 우선 출발해야 한다는 것이다. 어떤 일을 시도해 한 번에 성공할 가능성은 거의 없다. 그렇더라도 괜찮다. 당장 '최선의 것'을 얻기는 어려우므로 신속하고 지속적으로 개선을 해야겠다는 생각으로 임해야 한다. 그런 뒤얽힌 시행착오들이 처음에는 견디기 힘들 수 있겠지만, 행동하면 우리 대부분은 점점 더 배우는 속도가 빨라진다. 그것이 성공에 이르는 전제 조건의 전부라 해도 과언이 아니다. 이렇게 하지 않으면 '최선'이 되겠다는 욕망은 '개선'으로 가는 길의 장애물이 될 뿐이다.

이런 교훈은 많은 가르침을 담고 있는 책《예술가여 무엇이 두려운가^{Art&Fear}》에서도 배울 수 있다. 한 영민한 도예 선생이 자신의 학생들을 두 집단으로 나눴다. 그는 한 집단에 대해서는 최종 작품의 질^{quality}에 맞춰 점수를 줄 거라 했다. 학생들이 습득한 기량의 최고치를 보겠다는 뜻이었다. 그리고 다른 집단의 학생들에겐 최종 작품의 양^{quantity}을 기준으로 평가하겠다고 했다. 이를테면 완성된 작품들 무게의 합이 20킬로그램이 넘으면 A학점을 준다는 식이었다. 학기 내내 '질'로 승부했던 그룹 학생들은 완벽한 작품을 만드는 쪽에 에너지를 쏟아부었다. 반면에 작품의 '양'에 집중했던 그룹 학생들은 수업 시간마다 도자기 공장처럼 끊임없이 만들어 냈다. 학생들은 선생의 속내를 알 수 없었겠지만, 당신은 그의 실험이 어떤 결과를 냈을지 짐작할 수 있을 것이다. 결국, 학기 말 평가에서 최

고의 작품은 모두 작품의 양에 초점을 맞췄던 학생들에게서 나왔다. 많은 시간을 실습으로 보낸 학생들의 작품이 질적으로도 더 좋은 결과를 이끌었던 것이다.

이는 좀 더 큰 차원의 창조적 노력에도 적용할 수 있는 교훈이다. 만일 당신이 뭔가 큰 것을 만들고 싶다면 일단 만들기를 시작해야 한다. 완벽하게 만드는 일에만 집중하다 보면 창조적 작업의 초기 단계에서 방해가 될 수 있으므로 계획 단계에 너무 매여 있으면 안 된다. 당신 내면의 완벽주의가 행동을 지체시키지 않도록 해야한다. 계획 과잉, 지연, 대화는 당신이 두려워하고 있고, 각오가 덜되어 있다는 표시다. 당신은 뭔가를 저지르거나 남과 나누기 전에 모든 게 '제대로 완성되어 있길' 바란다. 그런 심리는 행동보다는 기다림으로, 일단 시작하기보다는 완벽을 추구하는 방면으로 당신을 끌고 간다.

우리는 우리가 가르쳤거나 함께 일한 사람들에게 항상 허술해지라고, 매끄럽게 다듬는 대신 신속하게 실험에 임하라고 말한다. 그 말을 들으면 대부분은 곤란해한다. 혁신 과정의 시작 부분은 항상 정리되지 않은 모습으로 나타난다. 그러나 장기적인 관점에서 보면 그것은 혁신 참여자를 자유롭게 하는 과정이라고도 볼 수 있다. 마지막에 가서 그 모든 과정이 얼마나 잘 진행됐고, 훌륭한지 알게 되면 크게 놀랄 것이다.

사람들을 얽매는 또 다른 태도는 '지연'이다. 이는 모든 인간 조건에 나타나는 보편적인 약점이다. 그러나 우리 형제는 작가 스티

븐 프레스필드$^{Steven\ Pressfield}$가 '예술 전쟁$^{war\ of\ art}$'이라고 부르는 것으로부터 영감을 받았다. 그의 저서에서 프레스필드는 지연의 본질을 짚어냈을 뿐 아니라 그것을 제거할 수 있는 새로운 희망도 제시한 바 있다. 그의 방법 중 하나는 좀처럼 '지연'이라는 말 자체를 사용하지 않는다는 것이다. 그 대신 그는 '저항'이란 말을 쓴다. "우리들에겐 두 개의 삶이 있습니다." 프레스필드는 말한다. "우리가 살고 있는 삶, 그리고 살지 않은 삶. 이 둘 사이에 저항이 있어요. 늦은 밤 당신은 당신이 됐을지도 모르는 어떤 사람의 모습을, 성취할 수도 있었던 어떤 일을, 되려고 의도했던 것의 현실화된 모습을 상상해 본 적 있습니까? 당신은 글을 쓰지 않는 작가입니까? 그리지 않는 화가입니까? 모험하지 않는 기업가입니까? 그렇다면 당신은 저항이 무엇인지 알고 있는 사람입니다."

'지연'을 '저항'으로 대체한 프레스필드의 묘수는 단순한 의미론적 속임수 이상의 것이다. 현상에 다른 이름을 부여함으로써 프레스필드는 적을 재정의했다. 지연은 개인적 취약성의 한 형태로 보인다. 그러나 저항은 우리가 맞서 싸울 수 있는 하나의 세력이 된다. 지연을 언급하면 우리의 약점이 떠오르지만, 저항이란 말을 불러내면 무장 명령이 떨어진 것처럼 느껴진다. 그것은 우리가 극복해야 할 장애물인 것이다.

사람들의 계획이 결실을 맺지 못하는 데는 수많은 이유가 있다. 너무 자주 유보하게 되면 계획은 저절로 사라져 버린다. 관성, 한눈팔기, 두려움은 어떤 노력을 시작조차 못 하게 할 수도 있다.

페리 클레반은 디스쿨의 임원 교육 프로그램에서 전문경영인들에게 이렇게 말하곤 한다. "준비하는 데 시간을 들이지 말라. 일단 시작하라!" 어떤 프로젝트, 발의, 목표, 꿈이 당신의 내적인 저항에 의해 방해받고 있는가? 뭔가를 만들어 내거나 어떤 일을 일으키기 위해 당신은 오늘 무엇을 할 수 있는가?

행동을 위한 촉진제들

가끔 당신에겐 자극이 필요하다. 되도록 안 움직이려는 자연적인 성향을 극복하기 위해 당신을 옭아매고 있는 것이 무엇인지, 어떤 방식으로 그것에 달려들어야 하는지 알기 위해 자극이 필요하다. 우리 형제가 어떤 일을 시작할 때 일종의 촉진제 역할을 하는 것들을 소개하겠다.

1. **도움을 얻어라.** 사람을 고용하거나 뜻이 있는 동료를 불러 짧은 기간 동안 당신을 돕게 만들어라. 당신의 문제를 다른 누군가도 일정 기간 동안 공유하게 하라. 발전하기 위한 방법을 제시할 수 있을지 알고 싶다면 그들과 짐을 나누면 된다.

2. **동료가 압력을 가하게 하라.** 데이비드는 일을 시작하려면 방 안에 있는 누군가가 필요하다. 비록 그 사람이 어

떤 피드백이나 추가 아이디어를 주지 않더라도, 최소한 데이비드가 일어나 뭔가를 시작하는 첫 발자국을 떼도록 어느 정도 압력을 가해줄 수는 있다. 예를 들어 개인 트레이너는 데이비드가 체육관에 가도록 일정 부분 동기를 부여한다. 컨디션이 안 좋을 때라도 그는 운동을 할 수밖에 없다. 그렇게 하겠다고 트레이너에게 약속했기 때문이다.

3. **청중을 모아라.** 아이디어를 당신의 머리 밖으로 꺼내 현실 속으로 들여놓기 위해선 청중을 찾아야 한다. 당신의 아이디어를 말함으로써 그 정수가 흘러나오게 하라. 만일 청중이 이를 듣고 당신에게 피드백을 주거나 사고에 도움이 될 만한 것을 제공한다면, 그것이야말로 좋은 기회가 될 것이다.

4. **좀 불량하게 굴어라.** 얼마나 '좋게' 하느냐에 관해선 생각하지 마라. 단지 뭔가를 끌어오기만 하면 된다. 수년에 걸쳐 우리 형제가 알아낸 것은 혁신 프로젝트의 초기엔 주목을 끌어야 한다는 것이다. 그러려면 조금 '불량한 광고'를 해야 한다. 신속하면서도 때로는 진부한 광고 말인데, 내용과 상관없이 당신이 의도하는 최종 결과물을 잘 설명해 주면 된다.

5. 너무 매달리지 마라. 당신이 진행한 일이 너무 중요해 모든 운명이 달린 것처럼 생각된다면, 그런 생각은 떨쳐 버리고 '그까짓 것!'처럼 가벼운 태도를 가질 필요가 있다. 이를테면 당신의 팀이 다음 회의 장소가 어디가 좋을까만 지나치게 생각하다 보면 아무 결정도 하지 못한다. 먼저 10여 개의 가능한 장소 목록을 쭉 써라. 그러다 보면 어느 순간 '완벽한' 장소가 분명 그 안에 들어있을 것이다.

제약이 많을수록 좋은 아이디어가 탄생한다

'창조적 제약'이라는 말이 모순된 말처럼 들릴지 모르겠지만, 창조적 행동의 첫 발걸음은 그것을 구속하는 것이다. 선택할 수만 있다면 사람들은 더 많은 예산, 스태프, 시간을 확보하는 쪽을 선호한다. 그러나 오히려 제약이 창조성에 박차를 가하고 행동을 부추길 수 있다. 당신이 그걸 수용할 만한 자신감이 있다면 말이다.

우리가 어떤 조직의 새로운 혁신 프로세스와 관련하여 임원진과 대화를 나눌 때, 그들은 자주 어디서부터 시작해야 할지 모르겠다는 표정을 짓는다. 하지만 우리가 그들에게 아주 빈약한 예산을 제시하고 일주일 안에 뭘 해낼 수 있겠냐고 물으면, 그들은 놀랄

만한 아이디어를 내놓는다.

한 임원 교육 워크숍이 끝났을 때, 피델리티 인베스트먼트의 부회장은 스스로 사고를 넓히고 일을 신속하게 추진하기 위해 자신의 새로운 프로젝트에 강하게 '제약'을 가해보겠다고 말했다. 6개월짜리 프로젝트의 첫 회의가 그다음 주 월요일에 있었다. 웹 기반 고객을 위한 프로젝트에서 통상적인 비즈니스 스케줄대로라면 그의 팀은 계획 작업에 두 달, 틀 짜기(기본적인 페이지 레이아웃, 내비게이션, 기능화 작업 등)에 두 달, 고객 앞에서 시연할 데모 버전 제작에 두 달이 걸릴 것이었다. 그런데 그는 그렇게 하지 않겠다고 했다. "월요일에 우리 팀이 다 모이면 그날 안으로 전 프로젝트를 다 해치워야 한다고 말할 작정입니다." 그리고 그날이 끝나갈 무렵 팀원들에게 일주일의 '말미'를 주겠다고 말하고, 일주일이 지나면 한 달 더 연장해 주겠노라고 말한다는 것이다. 그는 자신만만했다. 팀원들이 오로지 완벽한 한 가지만을 위해 계획을 추진하기보다 많은 아이디어를 가지고 더 많은 실험을 한다면 최종 결과물은 더 튼실하고 혁신적일 거라고 했다.

확실히 절박한 조건일 때 창조성이 더 자극된다. 얼핏 생각하면 그 반대인 것 같지만 그렇지 않다. 만일 교수가 내건 '10주'라는 불가능한 시간 제약이 없었다면 아크샤이와 안킷이 결과물을 내놓을 때까지 얼마나 많은 시간이 걸렸을까? 존 키프는 자신에게 단 하루만을 허용했다. 그 때문에 그는 허겁지겁 임시변통 소프트웨어를 만들고 기존의 서비스와 도구를 활용했다. 그 결과 그는 스스로에

게 약속한 시간 내에 끝냈다. 이런 제약은 과제의 틀을 짤 때도 유용하다. 그에 대해선 앞 장에서 다뤘다.

프란시스 포드 코폴라^{Francis Ford Coppola}는 〈대부^{The Godfather}〉 같은 대작 영화와 저예산 '인디' 영화 양쪽에서 다 유명한 감독이다. 그는 제약이 주는 효과를 잘 알고 있었다. "내 영화의 예산이 적을수록 잡을 수 있는 기회는 더 많아진다." 내가 코폴라와 부에노스아이레스에서 만났을 때, 당시 작업했던 저예산 영화 프로젝트 얘기를 들을 수 있었다. 그는 그것을 제작하는 동안 자신에게서 엄청난 창조적 에너지가 뿜어져 나온다고 말했다. 몰타가 배경인 장면을 찍는데 시나리오상 우측에 핸들이 달린 택시가 필요했다(몰타에선 차량이 좌측통행을 했으므로). 그런데 코폴라는 예산상의 이유로 대부분의 촬영을 루마니아에서 하고 있었다. 루마니아의 택시들은 모두 좌측에 핸들이 달려 있었다.

넉넉한 예산으로 찍는 영화였다면 그는 제작사에 구형의 우측 핸들 택시를 요구했을 것이고, 결국 영국에서 택시 한 대가 공수됐을 것이다. 그러나 이 열정적인 감독은 자신이 돈을 대는 자신만의 영화는 더 창조적이어야 한다고 생각했다. 코폴라는 분장 팀에 촬영하는 그날만 배우의 가르마를 반대쪽으로 타라고 지시했다. 그리고 소품 팀에게는 택시의 번호판 글자를 거꾸로 붙이라고 말했다. 마침내 카메라가 돌기 시작했고 그는 전체 장면을 다 찍었다. 그리고 나중에 간단하게 영상을 뒤집었다. 그의 영화를 본 관객 중 한 사람이라도 그 영리한 초저비용 '특수 효과'를 알아차릴 수 있었

을까?

자, 이제 건축가인 미스 반 데어 로에에^{Mies Van der Rohe}(1886~1969, 독일 태생의 미국 건축가로 바우하우스의 마지막 수장이었으며 시카고공과대학의 건축학부를 이끌었다. 르 코르뷔지에, 알바 알토, 프랭크 로이드 라이트와 더불어 근대 건축의 개척자로 불린다)의 명언을 받아들일 때가 됐다. "적은 것이 곧 많은 것이다^{Less is more}" 어떤 제약이 당신의 일을 '불가능'하게 하는가? 당신은 이런 제약을 창조 면허증, 즉 사고를 다르게 해도 된다는 허가증의 발급원으로 삼을 수 있겠는가?

다음으로 제약을 활용해 행동으로 뛰어드는 몇 가지 방법을 소개하겠다.

1. '할 수 있을 만한' 부분에 집중하라. 일이 진행되려면 가장 쉬운 부분을 제일 먼저 처리해야 한다. 과제에서 가장 쉬운 부분을 찾아내기 위해 우리가 사용하는 방법은 '제약된 투표'다. 브레인스토밍이나 아이디어 회의가 끝날 무렵이면 백여 개의 아이디어들이 담긴 포스트잇이 벽을 온통 도배하게 된다. 단순히 각자가 좋아하는 것을 찍는 대신(대개 그 포스트잇 아래에 스티커를 붙이는 방식으로) 우리는 종종 조건을 단다. 예를 들어 "앞으로 두 시간 이내에 조사를 마칠 수 있는 아이디어에 스티커를 붙여라"라든가 "주말까지 프로토타입을 만들어 낼 수 있는 아이디어를 골라라"처럼 말이다. 우리는 지금 당장 일이 가능한지 확인하는 것으로 우리의 선택에 제약을 가한다.

2. **목표를 좁혀라.** 세계 기아 문제 해결은 너무 크고 위대한 목표다. 작고 실행할 수 있을 정도로 목표를 좁게 설정하라. 당신이 사는 도시의 무료 급식소에서 봉사하거나 캄보디아에 사는 어린이를 돕는 식으로 말이다. 범위를 좁혀가다 보면 어떻게 시작해야 할지 그 출발점을 알 수 있을 것이다.

3. **중간중간 이정표를 만들어라.** 장시간에 걸쳐 혁신 프로젝트를 진행할 경우 일련의 점검 기간, 동료 평가 기간을 설정하고 중간 중간에 이정표 등을 만들어 놓으면 유용하다. 마감 시한이 다가 오고 있다면 프로젝트 팀의 사기가 충전되고 생산성도 올라간 다. 이런 한 번의 큰 마감 시한이 아닌 '작은 마감 시한'들을 가능 한 한 많이 만들어 놓으면 팀의 에너지를 고조된 상태로 유지할 수 있다. 3개월짜리 프로젝트라고 하면 중간에 집중력을 잃게 될 위험이 있다. 그러나 매주 화요일마다 동료 '자문위원'과 통화하 는 것으로 정하거나 혹은 매주 금요일마다 고객 및 의사 결정권 자와 미니 프레젠테이션을 하면, 집중력의 최고치가 단 한 개가 아닌 스무 개 이상이 될 수 있다.

그리고 나서 최종 프레젠테이션에 돌입하기 전, 프레젠테이션 몇 주 전에 팀과 예행연습을 한다. 이 프로토타입을 통해 뭐가 잘되 고 있고 뭐가 안 되고 있는지 확연히 알 수 있게 된다. 그런 다음 최 종 프레젠테이션이 있는 주에 2차 '총 예행연습'을 한 번 더 하는 것 으로 계획을 짜면 된다.

실험하면서 배운다

목표를 위해 프로젝트를 진행시킬 수 있는 가장 좋은 방법은 무엇일까? 우리의 경험에 따르면 프로젝트 초기에 작업할 수 있는 프로토타입을 만들어 보는 것이 가장 효과적이었다. 이는 디자인 씽킹을 하는 사람들에게 매우 중요한 도구가 된다. 당신이 회의 자리에 재미있는 프로토타입을 들고 나타났는데 다른 사람들은 노트북이나 노트를 들고 있어도 놀라지 않아도 된다. 그 회의는 완전히 당신의 아이디어에 지배당할 테니까 말이다.

프로토타입을 만드는 이유는 실험하기 위해서다. 실험이란 당신이 직접 질문하고 선택하게끔 유도하는 행동이다. 또한, 당신이 다른 사람들에게 보여줄 수 있고 그것을 두고 같이 얘기할 수 있는 어떤 것을 제공한다. 우리는 물리적인 프로토타입을 구축하는 것을 즐긴다. 그러나 프로토타입이란 것은 그저 당신의 아이디어를 구체화한 것에 불과하다. 모의 소프트웨어 인터페이스를 삼아 포스트잇을 붙여놓은 것도 모형이 될 수 있다. 아크샤이와 안킷이 펄스 뉴스 앱 개발 초기에 만든 것이 이에 해당된다. 그런가 하면 짧은 대본도 해당될 수 있다. 그걸 가지고 당신의 경험을 '연기'할 수 있으면 된다. 이를테면 병원 응급실을 방문했을 때의 상황을 표현할 수 있다. 아니면 광고 문안 형식의 프로토타입도 가능하다. 아직 나오지 않은 제품이나 서비스 혹은 어떤 것의 특징에 관해 기술하고 있다면 모두 괜찮다.

실패가 불가피한 실험도 있다. 이 경우, 사람들은 보통 망설임 없이 저비용 실험을 할 수 있는 방법을 찾는다. 실패 중에서도 가장 좋은 실패는 신속하고, 싸고, 일찍 경험하는 실패다. 이런 실패는 시간과 자원을 절약해 준다. 결과적으로 당신은 실패로 끝난 실험에서 많은 것을 배울 수 있고 당신의 아이디어를 반복해 다듬고 개선할 수 있다.

프로토타입 제작의 기술이란 것도 있다. 이는 뭘 만들어야 하고 어느 정도까지 개략적이어야 하는지 결정하는 데 쓰인다. 만일 당신이 소프트웨어 흐름을 이해가 가능하게만 표현하고 싶다면 단계별로 대강의 틀만 잡아내면 될 것이다. 손으로 빨리 그릴 수 있는 스케치 같은 것 말이다. 그러나 프로토타입을 통해 사람들에게 어떤 느낌을 불러일으키고 싶다면 제대로 모양을 갖춘 스크린 숏이 더 효과적일 것이다. 《린스타트업The Lean Startup》의 저자 에릭 리스 Eric Ries는 그런 프로토타입들을 MVP, 즉 '최소기능제품minimum viable product'이라고 부른다. 이는 최소한의 노력을 들여 실험하고 피드백을 얻을 수 있는 모형이란 뜻이다.

몇 년 전, 아이디오의 한 팀이 고객인 유럽의 한 고급자동차 회사에게 영상을 동원해 새로운 전자 장비를 설명하려고 했다. 그 회사는 차 키와 본체 양쪽에 전자적 지능을 탑재할 계획이 있었다. 우리 팀은 전자 장치를 통해 증강된 경험을 갖게 된 운전자가 어떤 얼굴을 하고 있고 어떻게 느끼고 있는지를 보여주고자 했다. 우선 팀은 운전자 역을 맡은 사람에게 기존의 차를 운전하면서도 뭔가 새

아이디오는 어떻게 디자인하는가

로운 교감을 하는 연기를 시킨 후 이를 비디오로 촬영했다. 그리고 실물 소품과 간단한 디지털 효과를 결합해서 이 장면을 다듬었다. 그렇게 완성된 비디오 영상은 새로운 디지털 디스플레이를 갖추고 새로운 감흥을 주는 미래 계기판의 외양과 기능을 그럴듯하게 흉내 내고 있었다.

이 영상은 인더스트리얼 라이트 앤 매직Industrial Light & Magic(1975년에 조지 루카스George Lucas가 설립한 회사로, 루카스 필름의 지사다)의 세련된 특수 효과 마법과는 완전히 다르다. 그러나 이건 겨우 일주일 걸려 만든 것이고 우리 팀의 비전을 잘 나타내고 있었다. 자동차 회사의 임원진도 그 작품이 제대로 된 방향을 취하고 있다고 보았다. 그들 중 한 명은 이 아이디어가 마음에 든다고 말했다. 이는 영상의 내용에 대해 한 말이 아니었다. 바로 그 제작 과정을 두고 한 말이었다. "지난번에 우리도 이와 비슷한 뭔가를 만들었습니다. 우리는 계기판에 실제로 모든 장치를 다 집어넣었죠. 몇 달이 걸렸습니다. 돈도 백만 달러 가까이 들었고요. 그리고 나서 비디오 촬영을 했죠. 그런데 당신들은 계기판 작업은 건너뛰고 바로 비디오를 찍었네요"라고 말하면서 껄껄 웃었다.

실험 과정에 속도를 붙인다는 것 외에도 프로토타입은 실패하면 버려지기 쉽다는 장점이 있다. 창조로 가기 위해선 수많은 아이디어를 계속 시험해야 한다. 당신이 프로토타입에 더 많이 투자하고 그 모형이 최종 제품에 더 가까워질수록 실현 불가능한 아이디어를 버리기가 더 어려워진다.

프로토타입을 저비용으로 빠르게 만들게 되면 당신은 많은 아이디어를 더 오랫동안 유효한 상태로 유지할 수 있다. 직감만을(혹은 상사의 말만) 믿고 한 가지 아이디어에 지나치게 몰두하는 대신, 여러 개의 아이디어를 발전시키고 시험해 볼 수 있다. 그리고 나서 방향을 정할 때가 되면 당신은 더 많은 정보를 가진 상태에서 결정할 수 있게 되고, 이 경우 마지막에 성공을 거둘 가능성이 크다.

여러 프로토타입을 활용하면 당신의 아이디어에 대한 객관적 피드백을 더 많이 얻을 수 있다. 단 한 개의 프로토타입만으로는 얻을 수 있는 것이 그만큼 적을 수밖에 없다. 여러 개의 프로토타입이 있어야 비교가 가능하고, 상대적인 강점과 약점에 대한 솔직한 의견을 들을 수 있다.

한 시간 만에 만든 프로토타입

사람들은 매일 좋은 아이디어를 그냥 흘려보내고 있다. 또한, 그런 아이디어들을 포착하고 실행에 옮기려면 너무 많은 시간과 노력이 들 거라고 넘겨짚기도 한다. 그런가 하면 아이디어를 갖고 있다 하더라도 상사나 핵심 인사의 마음을 사로잡는 데 실패하기도 한다. 실험은 아이디어의 실현을 가로막는 장애물의 높이를 낮출 수 있는 하나의 방법이다.

즉석 프로토타입은 얼마나 빨리 만들 수 있을까? 때로 주어진

시간은 매우 짧고 1분 1초가 소중해지기도 한다. 얼마 전, 장난감 개발자인 애덤 스카티스Adam Skaates와 게임 전문가인 코 리타 스태 포드Coe Leta Stafford는 세서미 워크숍Sesame Workshop(미국의 인기 어린이 TV 프로그램 '세서미 스트리트Sesame Street' 제작진)과 함께 엘모스 몬스터 메이커Elmo's Monster Maker라는 앱 개발 프로젝트를 진행 중이었다. 어린아이들이 일련의 디자인 과정을 거쳐 자신만의 몬스터 친구를 만드는 아이폰용 앱이었다. 그들은 춤 한 가지를 고안해 냈는데, 아이들이 단순히 음악에 맞춘 여러 가지 춤 동작 속에서 엘모와 함께 즐긴다는 개념이었다. 그들은 이 아이디어가 무척 마음에 들었으나 나머지 팀원들은 비판적이었다. 그리하여 이 아이디어는 마지막 완성품 단계에서는 폐기될 위험성이 높았다.

웹캠으로 찍은 아이폰 프로토타입

세서미 워크숍으로부터 회의 연락을 받기 한 시간 전에 애덤과 코 리타는 아무거나 손에 잡히는 걸 이용해 프로토타입을 만들기도 했다. 애덤은 서둘러 컴퓨터 도면 작성기를 이용해 자신의 아이폰을 크게 확대한 이미지로 출력했다. 그리고 그걸 스티로폼 판 위에 붙인 다음 아이폰 스크린에 해당되는 부분을 잘라내 직사각형 창문을 만들었다. 마지막으로 그는 '아이폰' 뒤에 서서 자신의 몸이 '스크린'에 나타나도록 했다.

원시적 기술을 사용해 신속하게 만든 프로토타입의 비밀은 스크린 뒤에 있다.

그러는 동안 코 리타는 이 조악한 프로토타입 앞에 노트북 컴퓨터를 놓고 웹캠으로 애덤을 촬영했다. 카메라를 촬영 모드로 설정해 놓은 다음 스크린 안으로 손을 집어넣고 손가락을 움직여 애덤

아이디오는 어떻게 디자인하는가

의 코를 만져 그를 춤추게 하는 등 아이들이 그 앱에 반응하는 모습을 흉내 냈다. 이 광경을 웹캠으로 촬영된 동영상으로 보면 아이폰은 진짜처럼 보였고 애덤은 마치 엘모처럼 춤추고 반응했다. 단 한 번의 촬영과 편집을 거쳐 이 동영상이 세서미 워크숍 팀원들에게 전해진 것은 회의가 시작되기 고작 몇 분 전이었다.

애덤과 코 리타가 급히 만든 이 동영상은 매우 재미있었고 친근 감이 있었다. 분명 아이디어를 말로 설명했을 때보다 훨씬 더 설득 력이 있었다. 그들은 보일의 법칙^{Boyle's law}(아이디오의 프로토타입 장인 인 데니스 보일^{Dennis Boyle}의 이름을 땄다)을 지켰다. 프로토타입 없이는 절대로 회의에 들어가지 말라는 것이다. 지금 당신이 엘모스 몬스터 메이커를 아이튠스 스토어에서 다운로드해 보면, 그들이 그날 아침 한 시간 걸려 프로토타입을 만든 바로 그 제품이 있을 것이다. 신속하게 행동함으로써 애덤과 코 리타, 그리고 세서미 워크숍은 자신들의 창조적 아이디어를 팀 내에서 내보일 수 있었던 것이다.

빠른 동영상 제작을 위한 팁

우리의 토이 랩^{Toy Lab} 팀은 프로토타입용과 스토리텔링 용 빠른 동영상 제작에 관한 한 단연 최고라고 말할 수 있 다. 그들은 동영상을 활용해 전 세계 장난감 제조 회사들에 게 새로 개발한 제품을 선보인다. 토이 랩 설립자인 브렌단

보일[Brendan Boyle]이 20년 넘게 일하며 깨닫게 된 것은, 호소력 있는 동영상을 만드는 데 비용과 시간을 많이 쓸 필요가 없다는 사실이다. 아이디어가 돋보이고 호소력 있는 동영상은 진정성이 있기 때문에 이를 충분히 보완할 수 있다.

어떻게 하면 동영상 프로토타입을 호소력 있게 만들 수 있는지 토이 랩이 제공하는 일곱 가지 팁을 소개하겠다.

1. **대본에서 출발하라.** 즉흥적으로 하려고 하지 마라. 세심하게 주의를 기울여 선택한 단어들이 활용된, 기억할 만한 말의 힘은 대단하다. 짜임새 있게 작성된 대본은 결과적으로 시간을 절약해 주고 전달하고자 하는 메시지를 확실하게 표현하도록 해 준다.

2. **화면 밖 해설을 활용하라.** 빠른 속도로 진행되는 동영상에서 화면 밖 해설은 의미나 배후 스토리를 전달할 수 있는 가장 확실한 방법이다. 화면 밖 해설을 활용하면 편집도 간결해진다. 동영상에 오디오를 입히는 것보다 화면 밖 오디오에 동영상을 붙이는 것이 더 쉽기 때문이다.

3. **촬영 리스트를 만들어 구성하라.** 영상에 담고 싶은 각각의 숏들[Shots]을 미리 생각해라. 클로즈업, 와이드 숏, 정지영상 등 리스트를 만들어 촬영하는 동안 빠지는 것이 없

도록 찍은 것들을 하나씩 지워나가라.

4. **조명과 음향에 집중하라.** 예산에 약간의 여유가 있다면 괜찮은 조명과 원격 마이크를 준비하라. 이는 그럴 만한 가치가 충분하다. 이 두 가지를 사용하면 보통 집에서 찍은 동영상과는 확연히 차이가 있는 작품을 만들 수 있다.

5. **시각적 리듬과 속도에 주의하라.** 카메라 앵글과 스타일이 잘 결합되어 있어야 화면이 산다. 카메라를 너무 한곳에 오래 두지 마라. 변화 없이 한 화면이 몇 초만 지속되어도 지겨워진다(물론 그렇게 해서 보여지는 것이 보는 사람에게 정말 중요한 정보라면 어쩔 수 없겠지만 말이다).

6. **미리 피드백을 구하라.** 초기 가편집본을 이 프로젝트와 관련 없는 사람들에게 보여줘라. 그리고 그들이 뭘 보고 뭘 놓치는지를 살펴라. 이해가 안 되는 부분을 지적하게 하라. 당신의 메시지가 제대로 전달되고 있는지 큰 틀에서의 피드백을 먼저 구하라. 마지막으로 그들에게 동영상 내용을 한 문장으로 정리해 달라고 부탁해 보라.

7. **짧을수록 좋다!** 당시의 동영상 작품은 다큐멘터리가 아닌 엘리베이터 피치^{elevator pitch}(어떤 인물, 직업, 제품, 서비스, 조직 등을 간명하게 설명해주는 짧은 요약물. 엘리베이터를 타고 있는 동안에 전달 가능한 요약물이라는 뜻)임을 명심

하라. 대부분의 슈퍼볼^{Super Bowl} 광고는 겨우 30초에 불과하다. 만일 당신의 영상물이 2분을 넘어간다면 성격이 급한 고객들을 잃을 각오를 해야 한다. 편집할 곳을 찾아내기 힘들다면 그 작품을 연속으로 열 번 봐라.

프로토타입에 스토리를 담아라

좋은 프로토타입은 이야기를 전달한다. 당신이 청중을 사로잡아 이야기의 일부로 끌어들일 수 있다면 그 프로토타입은 강력한 설득력을 갖게 된다. 그 예로 미국에서 가장 큰 드럭스토어^{drugstore} (미국의 드럭스토어에선 약 외에도 일용 잡화, 담배, 잡지, 음료 등을 파는데 슈퍼마켓이나 편의점, 패스트푸드점에 밀려 예전 같지는 않다) 체인인 월그린 ^{Walgreen}과 협력했던 경험을 들어보겠다. 21세기의 소매 약국이 어떤 의미를 가져야 할지 재고해 내는 게 과제였던 우리 팀이 내놓은 아이디어는, 월그린을 건강과 웰빙에 관한 한 보다 신뢰할 만한 조언자이자 지지자로 만들자는 것이었다. 이를 위해 약사를 카운터 뒤에서 끌어내 고객들과 더 가까운 위치로 옮기는 일이 디자인의 중심이 됐다.

그 개념에 대한 내부적인 지지를 얻어내기 위해 팀은 야심 차게 스티로폼으로 실물 크기의 프로토타입을 제작했다. 수백 개의 흰

아이디오는 어떻게 디자인하는가

색 패널을 자르고 붙여 팀이 구상하는 드럭스토어의 3차원 단순 모형을 만들었다. 한 건물의 한 층 전체를 표현한 이 프로토타입은 리디자인된 공간을 보여줬고, 새로운 공간에서 새롭게 제공될 서비스를 시연할 팀원들의 무대가 됐다. 이 프로젝트를 맡았던 한 디자이너는 이렇게 말했다. "그 프로토타입은 고객들이 새롭게 경험하게 될 것들을 매우 구체적으로 보여줬다. 이 공간을 걸어보면 약사를 전면에 배치한 게 어떤 차이점을 불러일으킬지 분명하게 보인다." 완전한 모형을 만드는 것에 비하면 이 프로토타입은 아주 적은 비용으로 우리 팀의 아이디어에 대한 의견 일치를 이끌어 냈다. 프로토타입이 없었더라면 어떤 저항에 마주할 수도 있었으나 결국 성공적으로 임원진들의 지지를 얻어냈고 팀은 원래 생각했던 개념을 현실화시킬 수 있었다.

'건강과 일상의 삶'이란 개념으로 매장을 새롭게 변화시킨 월그린에서 내부 조사를 한 결과, 약사들의 자문을 받은 고객 수가 네 배나 많아진 것으로 나타났다. 임시 프로토타입은 개념을 현실로 옮기는 데 중추적인 역할을 했고, 3년이 지나면서 200여 개가 넘는 '새 면모의' 월그린 드럭스토어에서 그 완성형을 보여주게 됐다. 경영 잡지 〈패스트컴퍼니^{Fast Company}〉는 월그린을 2년 연속 가장 혁신적인 미국 건강관리 기업 중의 하나로 선정했는데, 이런 창조적 해법을 이끌어 낸 것이 하나의 이유가 됐다.

스티로폼으로 만든 월그린의 새 드럭스토어 모형을 통해 개념이 구체화됐다.

물리적인 제품들은 기계나 3D 프린터를 가지고 프로토

타입을 만들 수 있지만, 서비스의 경우에는 다르다. 프로토

아이디오는 어떻게 디자인하는가

타입을 만드는 한 가지 간단한 방법은 스토리보드를 만드는 것인데, 이는 전통적으로 할리우드 영화 제작자들과 픽사의 만화영화 제작자들이 장면의 흐름을 한눈에 보기 위해 활용하던 것이다. 일단 서비스의 각 단계와 그로 인해 고객이 경험할 것들을 만화처럼 일련의 칸들에 나눠 그린다. 칸들에는 행동과 대화가 들어간다. 그림 실력을 걱정할 필요는 없다. 막대기 모양만으로도 충분하다. 문제는 각 단계를 어떻게 구획하는가이다. 또한, 당신이 표현하고자 하는 아이디어와 경험이 이해가 가능하게 나타나야 한다.

이제부터 새로운 개념을 스토리보드화할 때 도움이 될 몇 가지 팁을 소개하겠다.

- 집중력을 기울여 프로토타입화할 특정 시나리오나 칸 그림으로 표현하고 싶은 경험을 골라내라.
- 각각의 주요한 순간을 대략적인 스케치와 캡션으로 포착하라. 우리는 종종 포스트잇을 스토리보드 그림의 칸들처럼 늘어놓기도 한다. 이런 낱낱의 그림들은 순서를 바꾸고 더하거나 뺄 때 더 편리하다. 스토리보드화하는 작업에 30분 이상을 투자하지 말라.
- 그림 스토리보드가 완성됐으면 그걸 통해 당신의 아

이디어에 대한 세 개의 질문을 만들어 보고 이를 적어라. 그 외 새롭게 떠오르는 문제들을 목록으로 만들어라. 그럼에도 미심쩍은 것이 있다면 그게 무엇인지 확인하라.

- 누군가를 불러 당신의 스토리보드를 살펴보게 하라. 비언어적 반응들을 유심히 관찰하고 그가 하는 말을 경청하라. 그런 다음 그 피드백을 받아들여 당신의 서비스 아이디어와 스토리텔링을 다듬어라.

실험정신으로 임하라

실험하는 문화에만 있는 '비밀 병기'는 어떤 아이디어가 진행될 때까지 팀이 충분한 시간을 갖고 판단을 유보할 수 있다는 것이다. 그 덕분에 때로 정말 정신 나간 생각, 우리가 '희생양이 되어주는 개념'이라고 부르는 아이디어도 좋은 해법을 도출할 수 있다. 만일 당신이 겉보기에 전혀 현실성이 없다는 이유로 이런 아이디어들을 묵살하거나 지나치게 논박한다면, 당신은 부지불식간에 실제적인 혁신으로 이어질 수도 있는 길을 막아버릴지도 모른다.

실험에 대한 개방적 태도가 어떤 도약적인 혁신을 낳았는지에 관한 뉴질랜드항공Air New Zealand의 최근 사례를 소개하겠다. 이것은

남반구의 상대적으로 고립된 위치에 있기에 이 항공사 비행기들의 일부 노선은 엄청나게 길다(예를 들어 오클랜드에서 런던까지의 비행시간은 연료 보급을 위한 로스앤젤레스 중간 기착까지 포함 24시간이나 된다). 만일 당신이 이코노미석을 타고 단 몇 시간이라도 비행기 여행을 해본다면 개선해야 할 점이 상당히 많다는 사실을 알게 될 것이다. 그러나 항공사들은 오랫동안 그런 불편을 무시해 왔다. 고객 만족과 좌석 비용, 무게, 운임 수입 사이에서 균형을 맞춰야 했기 때문이다.

"장거리 노선이라면, 우리는 어느 항공사보다도 승객에게 많은 빚을 지고 있다." 뉴질랜드항공의 국제선 총괄 매니저인 에드워드 심즈Edward Sims는 이렇게 말했다. "우리는 경쟁사에 비춰 우리 스스로를 벤치마킹하는 한편 위기에서 일단 벗어나야 하는 상황이었다." 뉴질랜드항공의 CEO 롭 파이페Rob Fyfe는 팀을 가동시켜 불편한 좌석에서 장거리 여행을 하는 고객들의 경험을 개선할 방법을 모색하도록 지시했다. 그는 위험 회피적인 기업 문화로 인해 영업과 제품 분야의 실험이 방해받아서는 안 된다는 점을 분명히 했다. "이상한 실수를 저지른다 해도 괜찮습니다. 그 실수가 새로운 기회와 아이디어를 찾는 과정에서 나오는 것이라면 말이죠"라고 파이프는 말했다.

창조성을 마음껏 발휘해도 좋다는 허가증을 받은 뉴질랜드항공의 임원진은 우리 팀과 공동으로 디자인 씽킹 워크숍에 들어갔다. 워크숍의 목표는 현실의 문제를 해결할 수 있는 도약적 아이디어를 내놓는 것이었다. 그들은 브레인스토밍했고, 여러 개의 이색

적인(그중 어떤 것은 비현실적으로 보이기도 하는) 개념들을 프로토타입으로 만들었다. 그중에서는 승객이 서 있고 싶을 때 몸을 지탱해 줄 수 있는 장치라든가, 일군의 좌석을 원탁을 중심으로 마주 보게 설치하자는 아이디어, 심지어는 기내 허공에 그물침대를 달자는 의견도 있었다. 모든 사람이 적극적으로 참여했기 때문에 어느 누구도 평가받는 것에 대한 두려움이 없었다. "누구나 자유로이 판지나 스티로폼, 종이 등을 오려 자신이 생각하는 의자를 만들었다"라고 심즈는 말했다. 팀이 생각해 낸 개념들 중에는 승객들이 잠을 잘 수 있는 간이침대도 있었다. 이 아이디어는 처음에는 괜찮았지만, 프로토타입을 가지고 좀 더 연구해 본 결과, 승객들이 침대로 올라가거나 내려올 때 다소 볼품없고 흉해 보인다는 단점이 발견됐다.

다듬어지지 않은 생각을 마음껏 내놓고 당연시됐던 것에 끝없이 의문을 제기하면서 그들은 '스카이카우치Skycouch'라는 개념을 만들어 냈다. 승객들이 오랫동안 겪어야 했던 고통, 이코노미 클래스 좌석에는 누울 수 없다는 어려움에 대한 해법치곤 속았다 싶을 정도로 간단한 것이었다. 누울 만큼 좌석을 펼치려면 공간이 더 필요한 것은 당연했으나(전 세계 어느 항공사나 비즈니스 클래스 좌석은 가능하지만) 뉴질랜드항공은 스카이카우치라는 개념으로 그 당연지사에 도전했다. 좌석에는 두껍게 속을 댄 부분이 달려 있는데 이걸 발걸이처럼 펼치면 연결된 세 개짜리 좌석은 이불을 깔 수 있는 침상으로 변했다. 여기에 한 쌍이 나란히 드러누울 수 있었다. 업계에선 이런 새로운 좌석 배열을 '껴안고 자기석cuddle class'이라고 부르기 시

아이디오는 어떻게 디자인하는가

작했다.

뉴질랜드항공은 관습적인 좌석 시스템을 개선하기 위해 모종의 위험도 피하지 않고 대담하고도 실험적인 접근을 했다. 하지만 그들의 노력은 보상받았다. 이 디자인으로 인해 수많은 찬사가 쏟아졌고, 잡지 〈콘데 나스트 트래블러Conde Nast Traveller〉로부터 이노베이션 앤드 디자인Innovation&Design 상을 받았다. 또한, 잡지 〈에어 트랜스포트 월드Air Transport World〉가 뉴질랜드항공을 올해의 항공사로 선정하기도 했다.

완성되기 전에 세상에 내보여라

일단 행동에 돌입하겠다는 결심을 하면 작은 실험일지라도 새로운 지식과 통찰의 원천이 될 수 있다. 규모에 상관없이 성공한 회사들을 보면 그들은 과감하게 실험을 수용해 발전적 파괴 대열에 앞장섰으며 시장 변화의 주도자가 됐다. 실험은 모든 것, 세부적인 디자인에서 새로운 비즈니스 모델에 이르는 모든 문제를 빠르게 들여다보게 하는 한 가지 방법이다.

전통적으로 비즈니스 세계의 실험은 내부적으로 비공개된 상태에서 시행됐다. 그러나 오늘날 혁신적인 회사들은 공개된 장에서 배우기 위해 일에 착수한다. 발전 주기가 끝나기를 기다리지 않고 먼저 치고 나가는 일launching은 모종의 통찰을 시험하고 현실화시키

기 위한 최선의 방책이다. 그리고 당신은 그 통찰을 지속적인 반복과 보강 절차 속에서 당신이 만드는 '제품'에 적용해 나갈 수 있다.

많은 스타트업이 이 방식을 사용하고 있다. 베타^{beta} 단계(소프트웨어 출시 주기에서 두 번째 단계로, 베타 단계에서는 완성품은 아니지만 만들어진 제품이 제한된 고객에게만 공개되고 계속적인 검증을 받는다)와 신제품 출시 마무리 작업 동안에 그들은 디자인을 약간 수정하고, 이행하고, 일단 제품을 시장에 내놓는다. 그러고 나서 다시 본격적으로 제품을 출시한다. 그때 그들은 뭔가를 배우는 것이지 일하는 게 아니다. 가능한 한 빨리 조정할 뿐이다. 배우기 위해 일련의 작은 실험 결과물들을 내놓음으로써, 그들은 큰 완제품 하나를 완성하기 위해, 그걸 찾는 사람이 아무도 없을 때까지 몇 년씩 허비하는 일을 피할 수 있게 된다. 당신 회사의 연구개발 주기를 더 많이, 더 빈번하게 유지하려면 당신은 제품을 실어 보낸 뒤에도 지속적으로 배우고 혁신해야 한다.

세상의 게임을 바꾸는 투자 플랫폼인 킥스타터^{Kickstarter}(세계 최대의 크라우드펀딩 플랫폼)는 배우기 위해 제품을 출시하는 일이 얼마나 인기 있는 방식이 됐는지 보여 준다. 기업가들은 자신들의 아이디어가 시장에서 통할지 아주 초기 단계부터 검증할 수 있다. 킥스타터는 '이러이러한 걸 만들면 당신은 사겠습니까?'와 같은 질문에 답변을 얻을 수 있도록 도움을 준다. 창조적 프로젝트를 진행하려는 사람들이 자금을 구하는 공지를 내고 이에 전 세계의 후원자들은 재정적 후원을 약속하게 된다. 미리 정해진 펀딩 목표에 도달하면

　　　아이디오는 어떻게 디자인하는가

이 벤처는 자금을 확보한 것이다. 그게 안 되면 후원자들은 약속한 돈을 회수하고 '기업가 지망생'은 다른 경로를 찾아야 한다. 초기 4년 동안 킥스타터는 이런 크라우드펀딩을 통해 3만 4,000건 이상의 창조적 프로젝트가 약 5억 달러를 투자받도록 도움을 줬다. 킥스타터 후원자들의 신임은 재정적 지원을 얻는 데만 한정되지 않는다. 이를 통해 기업가들은 본격적으로 뛰어들기 전에 자신들의 아이디어가 시장에서 수용될 가능성이 있는지 확인할 수 있다.

창조적 사고를 통해 당신은 '배우기 위한 출시'의 여러 가지 방식들을 생각해 낼 수 있다. 예를 들어 소셜 게임^{social game} 회사인 징가^{Zynga}는 '게토 테스팅^{ghetto testing}'이라고 부르는 기술을 사용해 새 게임 개념의 수요가 얼마나 될지 예측한다. 소프트웨어 제작에 착수하기 전에, 이 회사는 인기 있는 웹 사이트에 새 게임 티저 광고를 게시하고 얼마나 많은 잠재적 고객들이 그것을 클릭하는지 살펴본다. 이와 비슷하게 아마존^{Amazon}이 전차책 단말기 킨들^{Kindle}을 발표한 지 며칠 후에 영국의 한 사업가가 한 페이스북 그룹을 끌어들여 자신이 책 빌려주는 사람과 빌리는 사람을 연결해 주는 일을 벌인다면 참여하겠는지 물었다. 4,000명 이상이 참여한다는 응답을 했고 이에 자신감을 얻은 그녀는 책 빌려주기/빌리기 사이트를 만들었는데, 이것이 바로 북렌딩닷컴^{Booklending.com}이다.

아이디오의 디자인 디렉터 톰 흄^{Tom Hulme}이 말한 대로 "당신의 아이디어가 다 완성되기 전에 세상에 내놓을 줄 알아야 한다." 현실 세계의 시장에서 그것을 평가해 줄 것이다. 이 평가야말로 말할 수

없이 소중한 통찰의 원천이 될 것이다.

감염성 있는 아이디어

미약한 변화가 커다란 충격이 될 수 있다. 작은 시작은 당신을 휴지 상태에서 활동 상태로 이끈다. 그러면 당신은 더 큰 도전을 향한 첫 발걸음을 내딛게 된다.

'감염성 있는 행동의 창조$^{Creating\ Infectious\ Action}$'는 에너지 가득한 디스쿨의 강의 명칭이다. 여기서 학생들은 어떤 아이디어를 감염성 있는 것으로 만들거나 활동을 시작하라는 요청을 받는다. 감염성이란 말이 무섭게 들리긴 하지만, 약간의 지도와 디자인 씽킹 도구를 통해 학생들은 노점 마케팅 캠페인에서 기업 경영에 이르는 모든 것을 프로토타입화할 수 있다. 그들은 자신들의 아이디어가 발생시킨 힘이 얼마나 큰지를 보고 놀란다. 그리고 때로 우리를 놀라게 만든다.

데이비드 휴즈$^{David\ Hughes}$는 전직 육군 대위로 이라크와 아프가니스탄에서 전투 헬리콥터를 몰았다. 그는 우리에게 자신의 이야기를 해 줬다. 지역의 휘발유 소비를 줄이기 위해 그와 일군의 학생들은 팰로앨토 도심을 보행자 전용 지역으로 전환하는 운동을 시작했다고 한다. 유니버시티 거리를 따라 상점과 레스토랑이 여덟 블록에 걸쳐 있는 이 지역은 유난히 교통 체증이 심했다. 운전자들은

운전석에 마냥 앉아 엔진을 공회전시키며 지나가는 보행자들만 바라보곤 했다. 휴즈와 학생들은 소셜 네트워크를 이용해 설득력 있는 주장을 전파했고 교수들에게도 영향력 있는 블로그에 그런 개념의 글을 써달라고 부탁했다. 결국, 보행자 전용 지역 아이디어가 들불처럼 퍼져가게 되었다.

2주도 안 돼 1,700명 이상의 시민들은 청원에 서명하거나 이 운동을 후원하는 페이스북 그룹에 참여했다. 이들은 전 팰로앨토 시장의 지지를 받게됐고 상인들은 가게 창문에 지지 스티커를 붙여줬다. 결국 그들은 시청으로 초대돼 시의회에서 연설을 하기도 했다. 그 아이디어는 완전히 현실화되진 못했지만, 그들은 자신들이 생각했던 것보다 훨씬 더 많이 이룰 수 있었다. 한 달 기한의 프로젝트라는 점을 고려하면 이는 더욱 대단한 결과였다.

수행 지향적인 사람은 절대 자신을 창조적이라고 여기지 않는다. 휴즈도 마찬가지로 그는 자신의 팀이 여론과 다중의 행동에 영향을 줄 만큼 힘이 강했다는 사실에만 감동했다. 지금은 미국 육군 사관학교인 웨스트포인트West Point에서 학생들을 가르치는 그는 우리에게 이렇게 말했다. "예전에 난 기업이나 군대에서 뭔가를 해내려면 계급이 높거나 장군이 돼야만 한다고 생각했어요. 하지만 지금은 좀 달라요. 그냥 행동을 하면 된다, 이게 맞는 것 같아요."

시행착오 겪기

당신이 가진 자원이 풍족하든 빈약하든, 실험적 태도를 갖고 있다면 혁신의 불길을 일으킬 연료를 이미 갖고있는 것과 다름없다. 실험은 항상 실패의 가능성을 포함하고 있다. 그러나 실패를 용납하지 못하는 자세를 바꾼다면 일련의 작은 실험만으로도 당신은 장기적인 면에서 성공할 가능성을 훨씬 더 높일 수 있다.

몇 해 전, 우리 형제의 오랜 전략 파트너였던 짐 해킷Jim Hackett은 바꾸고 싶은 게 있었다. 스틸케이스는 세계 최대의 시스템 가구(딜버트Dilbert가 '칸막이 시스템'이라고 부른) 제조 회사였지만, 정작 이 회사 중요 인물들은 지금까지 문과 벽이 있는 사무실에서 근무하고 있었다. 짐은 관습을 벗어던지고 싶었다. 그는 "앞으로 우리는 모두 탁 트인 사무실에서 일하게 될 것입니다"라고 말할 수도 있었다. 하지만 대다수의 조직에서 이런 일방적인 방향 전환은 강력한 반발을 불러일으킨다. 이사들이 개인 면담을 요청해 반대 의견을 낼 게 분명했다. 그러나 짐은 타고난 리더였다. 이런 반발은 절대로 그가 원하는 게 아니었다. 그 대신 그는 하나의 실험을 제안했다. 그가 제안한 것은 임원진이 6개월간 개방된 사무실에서 최신 사무 가구와 설비를 갖춘 채 일해보는 것이었다.

"난 억지로 하는 걸 싫어합니다." 짐은 말했다. "나는 여러분이 정말 진지하게 실험에 임했으면 좋겠어요. 그리고 여러분께 약속하는데, 6개월 후에 뭔가 제대로 안 되는 게 있으면 그걸 고치면 됩니

다." 짐은 매우 정직한 리더였고 임원진은 그의 말을 전적으로 신뢰했다. 6개월만 해 보자는데 합리적으로 거부할 이유는 누구에게도 없었다. 그 과정에서 발생하는 사소한 문제는 그냥 넘어가겠지만 큰 문제라면 반드시 다뤄질 거라고 믿었다.

6개월 후, 사무실은 에너지 가득한 공간으로 자리 잡게 되었다. 그리고 새로 바뀐 사무실은 그곳을 찾는 사람들에게 사실상 전시관의 역할을 했다. 19년이 지난 지금도 짐과 그의 팀은 많은 '실험'을 하고 있지만, 이 스틸케이스의 개방 사무실은 아직도 건재하다. 임원진 중 누구에게라도 물어보라. 그들은 그 사무실을 매우 만족스러워하며 다시 예전으로 돌아가고 싶지 않다고 말할 것이다.

핵심은 변화를 원한다면 그것을 실험으로 재설정해 보라는 것이다. 그러면 훨씬 수월하게 받아들여질 것이고 창조적 자신감을 높이는 데도 도움이 될 것이다. 아마 모두가 성공하지는 못할 것이다. 그중 일부는 아마 실패할 것이다(그래서 실험을 '시행착오'라고도 부른다). 그러나 자유롭고 실험적인 분위기에서 시도된 변화라면 성공 가능성이 크다.

자신만의 뉴스 만들기

스스로가 창조적 능력에 대한 믿음이 있다면, 행동할 만한 힘이 있음을 느낄 것이다. 또한, 자신을 둘러싼 환경, 즉 직장, 집, 세상 전

반에서 변화를 일으킬 만한 사람이라고 느끼게 될 것이다. 아크샤이는 펄스 뉴스를 창조해 내던 때와 창조적 자신감을 갖게 된 과정를 회상하면서, 자신이 행동에 초점을 맞췄기 때문에 아이디어를 개선하고 혁신시킬 수 있었다고 말했다. "대부분의 분석형 인간들은 행동 지향적이지 않아요. 예전의 나도 그랬고요." 그는 말했다. "머릿속에서 아이디어를 생각하거나 말만 할 뿐, 그 어떤 행동도 하지 않았거든요. 하지만 지금은 아이디어가 생겼다 하면 아주 자연스럽게 그걸 즉각 프로토타입으로 만들려고 합니다. 30분이 걸리든, 네 시간이 걸리든, 아니면 일주일이 걸리든 상관없어요. 뭔가 기막힌 생각이 나면 바로 일어나서 실행에 옮깁니다."

그러니 뒤에 앉아서 상황이 당신의 운명을 결정하게 두지 마라. 당신 자신이 먼저 행동하고 다른 사람의 행동을 이끌어 내라. 우리 형제가 제일 좋아했던 라디오 방송 기자인 '특종' 니스커Nisker는 방송이 끝나갈 무렵, 자신의 방송을 듣는 모든 청취자에게 이렇게 말하곤 했다. "내 뉴스가 당신 마음에 들지 않으면, 나가서 당신만의 뉴스를 만드세요."

아이디오는 어떻게 디자인하는가

chapt

5

탐색

의무에서 열정으로

데이비드와 일대일로 함께 일해 본 사람이라면 그가 간단한 선만으로 위와 같은 그림을 순식간에 그려내는 걸 본 적이 있을 것이다. 이는 시소 그림으로 한쪽에는 하트, 다른 한쪽에는 달러 표시가 있다. 이 하트와 달러 사이의 긴장은 우리 삶의 큰 주제를 나타낸다. 하트는 인간성을 의미하는 것이며 행복과 정서적 웰빙을 나타내고, 달러 표시는 경제적 수입이나 성공을 유지해 주는 비즈니스적 결정을 나타낸다고 볼 수 있다. 시소는 의식적인 정지 상태를 연상시키며 의사 결정의 두 측면을 떠올리게 한다. 예를 들면, 겉으로는 좋아 보이지만 내적으로는 별로 내키지 않는 직장에서 이직하는 문제를 생각해 볼 수 있다.

내가 경영 컨설턴트로 근무하던 때 겪은 일이다. 한번은 사회사

업가인 친구에게 미안함을 드러낸 적이 있다. 나는 그렇게 돈을 많이 버는 데 비해 그녀는 돈을 너무 조금 받는다는 게 안타깝다고 말했다. 그러자 그녀는 주저 없이 말했다. "그거야 당신이 경영 컨설팅 같은 일을 하려면 사람들에게 돈을 많이 줘야 하니까 그런 거고, 나야 돈 안 받고 내 힘닿는 범위 내에서 사회사업을 하니까 그런 거 아니겠어?" 그녀에게 하트는 달러보다 더 무겁고 중요한 것이었다. 결국, 나는 경영 컨설팅을 그만두고 아이디오에서 형과 같이 일하기로 결심했다. 내 하트를 쫓아간 것이다.

몇 년 후에 나는 내 전직 상사로부터 다급한 전화를 한 통 받게 됐다. 그는 그 회사에서 운송산업 관련 업무를 총괄하던 카리스마 넘치는 사람이었다. 그는 회사가 어떤 세계적인 항공사를 컨설팅하는 아주 큰 프로젝트를 성사시켰다고 했다. 그런데 그 일을 맡아서 해야 할 중요한 직원 한 명이 갑자기 사직했다는 것이다. 그를 대체할 유능한 인물을 빨리 찾지 못하면, 회사는 수백만 달러의 돈을 얻을 기회를 놓치게 된다고 했다.

"그 조그만 디자인 회사에서 자넨 얼마나 받나?" 내 전직 상사는 물었다. 그 금액이 내게 제안할 수 있는 가장 매력적인 인센티브의 기준액이 될 거라 추측하면서 말이다. 내가 아무 주저 없이 액수를 말해주자 그는 그 세 배를 주겠다고 제안했다.

우리 형제는 몇 시간 동안 함께 앉아 우리가 과연 삶에서 원하는 게 무엇일까에 대한 대화를 나누며 그 하트/달러 시소를 뚫어지게 응시했다. 형제가 함께 일하는 것과 그 일이 흥미로운 도전을 추

구하는 것이라는 사실이 우리 형제에겐 무엇과도 견줄 수 없는 매력이었다. 그러나 내 경우엔 그 거액을 거절하는 것도 왠지 어리석게 느껴졌다. 한편으론 단기적으로 얻을 수 있는 금전적 수입이 크게 보였지만, 다른 한편으론 아이디오에서 형과 같이 일하는 게 너무 좋았던 데다 아이디오의 일이 내 인생에서 가장 열정을 자극하는 일임을 깨닫고 있었다. 내가 전직 상사에게 전화를 걸어 그 제안을 거절하기까진 며칠이 필요했지만, 결국 그렇게 했다.

형 또한 직업을 선택하면서 돈보다는 의미에 가장 큰 가치를 부여했다. 그도 자신이 세운 잘나가는 벤처캐피털 회사를 스스로 나왔으며, 스톡옵션 제안도 거절했고 기업공개IPO, Initial Public Offering도 마다했다. 그 대신 그는 학생, 고객, 팀원들에게 창조적 자신감을 불어넣어 주는 일에 담긴 커다란 보상을 찾아냈다.

하트/달러 시소의 균형을 잡는 것은 힘들다. 사회는 풍요와 부富의 특권에 커다란 가치를 부여하고 있다. 그러나 당신이 우리 형제와 같은 마음이라면, 돈을 쫓아간 사람들이 현재 느끼는 암담함, 덫에 걸린 듯한 느낌에 대해서도 알 것이다. 맨해튼의 유명한 투자 은행에 근무하는 애널리스트가 있다. 그녀는 자신의 일에 얽매여 있다. 지긋지긋한 그곳에서 뛰쳐나가고 싶게 만드는 스트레스를 애써 무시하면서 말이다. 그런가 하면 막 MBA를 마치고 IT 관련 일을 하게 된 친구가 있다. 그는 자신이 다니는 회사를 세계에서 가장 인정받는 회사 중 하나로 여겼다. 그러나 곧 자신의 삶이 무의미하게 흘러가 버린다는 것에 환멸을 느꼈다. 한편 시간 단위로 수임료를

받는 일을 위해 자신의 시간을 모조리 사용하는 변호사도 있다. 가족이나 친구들과는 함께 보낼 시간이 없다. 하트와 달러를 맞바꿔야 하는 상황에 직면했을 때, 우리가 양쪽을 다 고려해야 한다고 믿는 이유가 여기에 있다. 달러는 항상 측정하기 쉽고 앞으로 더 쉬워질 것이다. 그게 우리가 하트의 가치를 매기기 위해 노력하지 않는 이유이기도 하다.

많은 경제 연구들을 보면, 어떤 한계점을 넘어서면 돈과 행복의 상관성이 크게 감소한다. 최저 생계선에서 살아가는 사람들은 자신들의 열정을 쫓거나 하트를 충족시키는 삶을 살 힘이 없을 수도 있다. 그러나 우리들 대다수는 어떨까? 어떻게 그럴 여력이 없을 수 있나?

겉으로 보기에 좋아 보이는 것의 덫

당신이 안정적이고 번듯한 직업을 갖고 있다면 당신의 부모는 흐뭇해할 것이고, 대학 동창 모임에서는 부러움을 살 것이며, 파티에서는 멋져 보일 것이다. 하지만 정작 그게 자신과는 잘 맞지 않는다면 결국 불행의 길을 걷게 될 것이다.

우리 형제가 아는 어떤 사람은 아이비리그 학교에서 음악 공부를 했다. 그러다가 의학으로 전공을 바꿨는데 그 이유는 의사가 되는 게 더 안전한 직업 선택처럼 보였기 때문이다. 지금은 내과 개업

의사가 됐는데 그는 의사 일을 그저 하나의 직업으로 여길 뿐 그 안에서 어떤 가치도 찾지 못하는 듯하다.

우리가 아는 대부분의 사람들은 다른 건 고려할 겨를도 없이 합리적(경제적)으로 보인다는 이유만으로 직업을 선택한다. 그들은 어떤 직업적 경로를 밟을 것인지에 대해 학교를 졸업하는 그날부터 단 한 번도 스스로에게 질문을 던지지 않는다. 그리고 이제 그들은 다음번 진급을 위해 그 어느 때보다 더 많이 일한다. 자신이 왜 그걸 원하는지 깊이 생각해 보는 일 따윈 생각해 보지도 않고 말이다. 우리 형제의 친한 친구 한 명은 은퇴하는 날까지 남은 날을 세고 있다. 아직 1년 이상이나 남았음에도 불구하고 말이다.

로버트 스턴버그는 우리에게 이렇게 말했다. "사람들은 삶의 사소한 것들에 빠져 매일 허우적대면서 자신들이 덫에 걸렸다는 사실을 잊는다. 그건 마치 어렸을 때 가지고 놀던 차이니즈 핑거 트랩 Chiness Finger Trap(대나무나 천으로 만든 원통에 검지손가락을 양쪽에서 집어넣으면 뺄 때 빠지지 않아서 당황하게 만드는 장난감. 그럴 땐 양 손가락을 가운데로 더 밀어 넣으면 입구가 커져 손가락을 빼낼 수 있다)과 같다. 손가락을 잡아 빼려고 하면 할수록 더 깊게 갇혀버린다. 그러나 손가락을 밀어 넣으면 빼낼 수 있다. 때로 당신은 모든 것들을 재정의할 필요가 있다." 당신의 나이에 상관없이 열정은 누구나 추구할 수 있다.

청년 시절의 제레미 어틀리Jeremy Utley는 분석력이 뛰어나고 명민한 비판적 사고자였다. 그의 타고난 재능을 본 몇몇 고문들은 호의를 갖고 이렇게 말해주곤 했다. "당신은 법률이나 회계 관련 직업,

아니면 물리학이나 금융 쪽 일을 하면 좋을 겁니다." 제레미 자신 또한 그렇게 생각했다. 그는 20대 중반에 벌써 금융 분석가로서 고액 연봉자 대열에 합류하게 됐다.

다른 많은 사람과 마찬가지로, 제러미 또한 '유능함의 저주'라는 덫에 걸려들었다. 그렇다. 그는 자신에게 주어진 일에서 요구받는 모든 것을 성공적으로 수행했지만 어떤 성취감도 얻지 못한 것이다. 지칠 줄 모르고 일만 했던 그는 매일 사무실에 출근하긴 했으나 남은 20년 동안 앞으로 해야 할 일이 너무도 싫다는 사실에 굴복하고 말았다.

이런 상황을 알았던 회사는 제레미에게 몇 년 휴식을 취하면서 MBA를 받기를 권했다. 그래서 2007년 가을 그는 스탠퍼드대학에서 MBA 과정을 시작했다. 경영대학원에 다니면서 그는 디스쿨의 입문자 과정인 부트캠프Bootcamp 강좌에 등록했다. 그에게 그 강좌는 경영학 공부를 하면서 즐기는 여가 활동 같은 것이었다. 그런데 그는 곧 이 강의가 얼마나 재미있는지 깨닫게 됐고 쉬운 공부는 아니었지만 '모호함'과 씨름하며 자신의 아이디어를 프로토타입으로 만들고 창조적 결정을 내리는 일에 재미를 붙였다. "그때까지 나는 부트캠프는 그냥 '노는 곳'이라고 생각했죠." 그는 말했다. "그러다가 문득 알게 됐습니다. 그건 과거에 내가 해 오던 다른 어떤 것만큼이나 엄격한 일이지만 그 보상은 훨씬 더 크다는 걸 말이죠."

그는 계속해서 강의를 들었고 결국은 자신이 해 오던 일의 사고방식과 새로운 사고방식 사이에서 분열을 겪는 상태에까지 도달했

다. 마침내 그는 자신의 직업이 제공하는 고액 연봉과 지위를 포기하기로 다짐했다. 물론 그렇게 하면 그의 고용주가 대주던 2년 동안의 경영대학원 학비도 반납해야 했다. "나는 그 회사로 돌아갈 생각이 전혀 없어졌습니다. 강렬한 경험을 한 탓에 기꺼이 새로운 길을 가 보기로 결심했습니다." 그는 객원 연구원 자격으로 디스쿨에 계속 머물렀고 나중에 임원 교육 담당자가 됐다. 그에게 그 결정을 후회한 적은 없었는지 묻자 제레미는 이렇게 답했다. "아뇨, 전 만족합니다. 이제 제겐 기쁨과 평화가 있습니다. 그건 말할 수 없이 소중한 것이죠." 현재 제레미의 열정은 그의 일에 그대로 반영되어 디스쿨 최고의 강사 중 한 명으로 인정받고 있다.

제레미는 최근에 자신이 '일'이라는 말을 사용하지 않는다는 걸 알게 됐다. 일은 그에게 생계를 유지하게 해 주는 활동을 의미하는 말이 아닌가? 친구가 그에게 뭘 하는지 물으면 그는 "난 스탠퍼드에 있어" 아니면 "디스쿨에서 왔다 갔다 하지"라고 대답한다. "일하고 있어"라고 말하지 않는다.

이것이 핵심이다. 일을 대단한 무엇으로 느껴야 할 필요는 없다. 당신은 열정과 목적을 가져야 하며, 무엇을 하든 그 속에서 의미를 찾을 수 있어야 한다. 이런 관점의 변화는 새로운 가능성의 세계를 보여줄 것이다.

좋아하는 일 찾기

데이비드는 대학을 졸업하고 바로 좋아 보이는 듯한 직장을 구했다. 1970년대에 카네기멜론대학 전기공학부를 졸업한 그는 시애틀 보잉Boeing에 입사해 747 점보제트기를 만드는 일을 했다. 보잉에 들어갔다는 건 훌륭한 기회를 잡은 거나 다름없었다. 보잉은 오늘날도 그렇지만 당시에도 미국 내에서 가장 번듯한 제조기업이었다. 우리 아버지도 평생 항공우주산업 분야에서 일하셨으니 데이비드가 보잉에 일자리를 구했다는 건 부모님에게도 기쁜 소식이었다.

그런데 한 가지 문제가 있었다. 형이 그 일을 싫어했다는 점이다. 제도용 책상 위에 웅크린 채 형광등 아래 작업하고 있는 200명의 엔지니어로 가득 찬 사무실에 있자니 숨이 막혀오는 듯했다. '등과 표시Lights and Signs' 담당 부서에서 엔지니어로 일하며 그가 참여한 가장 큰 일은 747 기내의 '화장실 사용 중' 표시 작업이었다. 그건 그의 역량에 비하면 그리 중요한 일이 아니었다. 그리고 그 일은 데이비드가 항상 원했던 '누군가를 위한 디딤돌 같은 일'도 아니었다. 단지 사회적 지위와 월급 측면에서 좋은 일자리일 뿐이었다. 데이비드는 이내 지겨워졌고 점점 행복하지 않다고 느꼈다.

수천 명의 다른 엔지니어들이 데이비드의 자리를 열망하고 있다는 사실로 인해 더욱 절망감을 느꼈다. 결국, 그는 그 일을 그만뒀다. 매일매일 자신을 불행하게 만들었던 일이 그의 자리를 대신하게 된 엔지니어에겐 간절히 바라왔던 일이 되기만을 희망했다.

우리 둘이 아이디오에서 일하며 느끼는 열정과 데이비드가 보잉에서 일하며 느낀 무거운 의무감은 밤과 낮만큼이나 차이가 크다. 낯선 이들로 가득 찬 방에서 고립감을 느끼는 대신 우리는 열정적인 분위기 속에서 친구, 가족과 함께 일한다. 그리고 그 일은 항상 우리를 몰입시키고 변화하게 만든다. 가장 중요한 점은 우리 자신의 모든 것을 일(남이 보기엔 놀이일 수도 있는)에 바칠 수 있다는 점이다. 이를 통해 우리는 세상에 더 의미 있는 기여를 할 수 있게 된다.

겉으로 보기에 좋아 보이는 것에 속지 말고 당신을 행복하게 만들어 주는 직업을 찾아라. 관심, 재능, 가치라는 관점에서 당신에게 딱 들어맞는 일이 있을 것이다.

직장, 직업, 소명

에이미 브제스니에프스키Amy Wrzesniewski는 예일대학 경영대학원에서 조직행동론을 담당하는 부교수다. 그녀가 다양한 직업의 사람들을 대상으로 '일하는 삶'에 대해 폭넓은 조사를 한 결과, 사람들이 일을 대할 때 명백히 다른 세 가지 태도를 보인다는 결과를 보여주었다. 그것은 직장(일)job, 직업career, 소명calling으로, 그중 한 가지는 누구나 반드시 갖고 있다고 한다. 그런데 이들 간의 차이는 매우 크다.

일을 엄격하게 '직장'에 한한 것으로 볼 때, 단지 돈을 버는 것을 의미한다. 그리고 개인적 삶은 대부분 주말이나 취미 활동에 바쳐

진다. 일을 '직업'으로 보는 사람은 진급과 발전, 더 좋은 직위, 더 큰 사무실, 더 많은 월급을 얻기 위해 긴 시간을 바치는 데 집중한다. 다른 말로 하면, 그들은 실적을 중시하지만, 더 깊은 의미를 추구하지 않는다는 뜻이다. 이와는 대조적으로 '소명'을 쫓는 사람들에겐 일은 어떤 목적을 위한 수단이 아니며 그것만의 고유한 보상을 품고 있다. 그래서 그들이 직업적으로 성취하는 것은 곧 한 인간으로서의 성취가 된다. 그리고 종종 일에서 의미를 찾는 이유는 그걸 통해 그들이 더 큰 목적에 공헌하거나 혹은 더 큰 공동체의 일부분임을 느낄 수 있기 때문이다. 브제스니에프스키의 말에 따르면, 소명은 종교로부터 생겨난 말이지만 일이라는 세속적 맥락 안에서도 그 의미를 유지하고 있다. 더 높은 가치 혹은 나 자신보다 더 큰 무엇에 기여하고 있다는 느낌이 바로 그것이다.

　　그러나 당신이 일을 직장으로 보느냐, 직업으로 보느냐, 소명으로 보느냐는 당신이 그걸 어떻게 인식하느냐에 달려 있는 것이지 종사하는 일의 본질이 달라서가 아님을 알아야 한다. 예를 들어보자. 1990년대 초반, 내 아내는 유나이티드항공Unitied Airlines에서 국제선 승무원으로 일했다. 삶의 대부분을 일본에서 보낸 그녀는 자신의 일이 특별하고 세계주의자적인 것이라고 믿게 됐다. 유나이티드항공에서 일하는 동안 그녀의 이런 신념은 변함없었다. 그 일은 때로 매우 힘들고 근로 조건이 매우 열악한 때도 있었지만 그녀는 굳건했다. 그녀는 자신을 공중의 보호 관리자로 여겼고 승객들을 돕는 것 자체에 보상이 있었다.

나는 그녀가 일하는 모습을 딱 한 번 지켜본 적이 있다. 어느 크리스마스 날 아침 서울까지 가는 비행기 안에서였다. 그녀는 긴 비행시간 내내 환한 미소로 모든 사람에게 인사했고 지칠 줄 모르는 에너지로 객실을 누볐으며 그러다가도 잠시 멈춰 아기들을 달래기도 하고 업무 여행자들의 말동무가 돼 주기도 했다. 다른 사람들은 단순히 직장 일로, 지겨운 일상 업무와 성가심으로 가득 찬 일로 봤을 테지만 그녀는 다른 사람들의 삶에 긍정적 영향을 줄 수 있는 한 가지 방식으로 생각했던 것이다.

당신의 직업이나 직위와 관련해 가장 중요한 것은 다른 사람들이 부여하는 가치가 아니다. 당신 스스로가 자신의 일을 어떻게 보느냐가 가장 중요하다. 그것은 당신의 꿈, 열정 그리고 소명에 관한 것이다.

아이디오의 파트너인 제인 풀턴 수리Jane Fulton Suri는, 문제는 '해결하는 것'이라는 관점에서 '예방하는 것'이라는 관점으로 사고방식을 바꾼 순간에 자신의 소명을 찾았다. 제인은 사람을 다치게 하거나 위험하게 할 수 있는 제품의 디자인 결함을 찾아내는 일을 했다. 그녀는 잔디 깎는 기계가 사용자를 다치게 할 수 있는 여러 가능성을 검사했고, 자동차 운전자가 그에게 접근하는 오토바이를 왜 시야에서 놓치는지 연구했다. 또한, 제조업체에서 아무리 사용자의 안전을 기하는 데 최선을 다했다 하더라도 동력 도구나 체인톱이 사고를 낼 경우에 대해 조사했다.

법의학과 '사후분석' 일로 몇 년을 보낸 후 제인은 사고 현장에

아무리 빨리 도착해도 그걸 예방하기엔 너무 늦었다는 것을 깨닫고 절망했다. 그녀는 조사 기술을 활용해 불량 제품을 관찰하는 능력을 길렀다. 그리고 좋은 제품을 만드는 데 도움을 줄 수 있는 자리를 찾았다. 새 직장에서 그녀는 디자이너들과 팀을 이뤄 누구라도 쓸 수 있는 낚시 도구, 더 편리한 유모차, 손에 잘 맞는 의료 기기들을 고안해 내는 일을 했다. 그 회사는 문제를 파악해 내는 데만 익숙한, 기술적 마인드를 가진 사람들로 이루어진 곳이었다. 그러나 제인은 '사용자가 필요로 하는 것'을 모든 문제 해결의 중심에 두고 싶어 했다. 분석 작업은 지적인 도전 과제인 데 반해 창조적인 작업은 더 많은 정서적 보상을 준다는 걸 알게 됐다. 그녀의 인간 중심 디자인은 감정 이입의 가치를 강력하게 보여줬고 그 회사의 DNA에 뿌리내리게 했다.

때로 당신의 일을 새로운 방식으로 접근하면 모든 것이 변화한다. 그러나 일에 큰 열정을 바치고 있다 해도 새로운 방식으로 시도하는 게 말처럼 쉽지는 않을 것이다. 당신의 역할을 재정의하려면 더 큰 노력과 땀이 필요하다.

모바일 결제 전문회사인 스퀘어Square의 디자인 연구원 에릭 모가Erik Moga는 한때 프로 유포니움euphonium(저음역의 금관악기) 연주자가 되길 열망했다. 어린 시절 그는 무대에서 이 튜바같이 생긴 악기를 연주하는 걸 좋아했지만 연습의 고통을 아주 싫어했다. 한 곡을 연주하려면 그걸 완벽하게 마스터할 때까지 계속 반복해 불어야 했기 때문이다. 고등학교 시절 그는 거장 첼리스트 요요마Yo-Yo Ma의

연주를 봤다. 그리고 이 전설적인 고전음악 연주자에게 질문하도록 허락받은 몇몇 학생들 틈에 끼는 행운을 얻었다. 에릭은 그때 자신이 던졌던 질문을 회상하면서 쓴웃음을 지었다. "선생님은 이제 직업 연주자가 됐으니 더 이상 연습할 필요가 없어 좋지 않나요?"

그 질문에 잠시 뜸을 들이던 요요마가 에릭이 그다지 듣고 싶지 않았던 말을 전했다. 자신의 분야에서 최고 자리에 오른 후에도 요요마는 하루에 여섯 시간씩 연습한다는 것이었다. 순간 에릭은 정신이 아득해졌다. 요요마의 교훈은 우리 모두를 각성하게 해 준다. 열정은 노력을 배제하지 않는다. 아니, 열정은 노력을 요구한다. 하지만 결국엔 그 모든 노력이 가치 있는 것이었음을 더욱 크게 느끼게 된다.

열정을 추구하라

데이비드가 처음에 상상한 것은 디스쿨이 법대생들을 도와 더 개방적인 변호사가 되게 하고, 경영대학원생들을 도와 더 혁신적인 경영인들이 되도록 도와주자는 것이었다. 그리고 실제로 그렇게 됐다. 그러나 그런 학생들이 창조적 자신감을 얻으면서 아예 전공을 바꿔버리는 경우를 볼 때 놀라게 된다.

생물물리학 박사 후보였던 스콧 우디Scott Woody가 바로 대표적인 예다. 4년 동안 운동 단백질과 DNA의 점 돌연변이를 연구하던

그는 연구실 생활에 점점 이골이 났다. "한 가지 주제를 놓고 몇 달씩 혼자 연구했죠. 그러다가 한 번씩 밖에 나가 바람을 쐬고 누군가와 얘기하다가 다시 연구실에 돌아가 처박혀야 했죠." 그는 말했다. "나는 마치 수벌 같았어요. 내 좁은 연구 범위를 벗어나서는 달리 사고할 공간이 전혀 없었습니다. 그리고 갈수록 힘이 빠지기 시작하더군요." 그런 갇힌 상태에서 자신을 깨울 뭔가를 찾던 그는 가능한 한 연구실에서 멀리 떨어진 곳에서 영감을 얻기로 했다. 그는 영문학 세미나, 심지어는 수중발레 강좌 같은 것에 등록됐다. 그러다가 한 비즈니스 워크숍에서 디스쿨의 강좌인 '창조적 체육관 Creative Gym' 이야기를 듣게 됐다. 이 강좌의 목표는 다양한 이력을 가진 사람들에게 자신들의 창조적 '근육'을 키우도록 도움을 주는 것이었다.

한 번에 두 시간씩 하는 강의마다 몸으로 하는 실습들이 빠르게 이어졌다. 이 실습은 창조성 향상을 위한 기초 기술을 연마하는 데 연결하기, 머릿속에서 항해하기, 통합하기, 영감을 불러일으키기 등이었다. 재밌기도 하고 실없어 보이기도 하는(이를테면 테이프로 60초 안에 몸에 걸칠 만한 보석 장신구 만들어 내기 같은) 행위에서부터 극단적으로 도전적인(사각형, 원, 삼각형만으로 구역질 나는 순간을 표현하기 같은) 행위까지 그 범위는 넓었다. 이 강의의 목표는 학생들을 그들의 직관에 동조시키고 주위에 대한 의식을 고양하는 데 있었다.

"저는 꽤 말이 없는 편이었는데, 강의는 너무 재밌더군요." 스콧은 말했다. "깊이 열중할 수 있었어요. 그 강의는 제 한 주의 하이라

이트였습니다. 매주가 그랬죠. 수많은 창조적 문을 열어줬어요. 그때까지 아주 오랫동안 그 문들은 닫혀 있었죠. 나는 그 안에 있었던 거고, 내 분석적인 연구가 그걸 계속 닫아놨던 겁니다."

창조적 체육관 강의를 다 듣고 나서 그는 더 이상 다른 접근법을 시도하는 일에 두려움을 느끼지 않게 됐다. 그에겐 자신이 익숙하다고 확신하지 못하는 것들을 시도해 보고 싶은 의지가 생겨났다. 어쩌면 그 실험은 성공하지 못할 수도 있었지만, 스콧은 "우리 중 대다수는 새로운 아이디어나 기술을 추구하는 용기가 매우 부족해요"라고 말했다. "한번 해 보는 것만으로도 99퍼센트의 사람들보다 나아질 수 있어요." 연구실에서 그는 매주 열리는 연구원 회의의 포맷을 다시 연구해 보자고 제안했다. 허물없는 토의를 위해 그는 모든 연구원에게 가장 최근의 연구를 요약한 슬라이드를 한 장만 가지고 올 것을 요구했다. 한 사람당 한 시간이나 걸리는 파워포인트 발표 관행을 깨자고 말이다.

그는 나중에 런치패드 강의(아크샤이와 안킷이 펄스 뉴스를 만들어 내게 된 그 강의)를 신청했다. 그런데 그때까지 그에겐 기업가 정신이나 공학에 관련된 어떤 경험도 없었다. 직장을 구하는 데 혈안이 된 친구들을 보면서 그가 처음에 내놓은 기업 관련 아이디어는 가지각색의 여러 직종에 응시한 가능한 맞춤형 이력서 작성 툴이었다. 그는 캘리포니아주 페탈루마시의 주요 거리에 있는 기업 사무실을 한 곳씩 무턱대고 찾아가 그 기업들이 어떤 절차를 걸쳐 직원을 채용하는지 물어봤다. "아주 괴로웠죠." 스콧은 웃었다. "아무도 내게

말을 안 해 주는 거예요. 그때 저는 무척이나 소심했어요." 강의에 들어온 이후에도 그는 강의에 초빙된 벤처캐피털리스트들 앞에서 발표하기, 잠재적 고객들과 인터뷰하기, 자신의 디자인을 신속하게 계속 다듬는 등 전에 한 번도 해 본 적 없는 방향으로 계속 추진했다.

스콧이 스스로에게서 찾아낸 창조적 자신감을 통해 과학 연구가 자신의 천직이 아니라는 사실을 알게 되었고, 용기를 얻을 수 있었다. 이로 인해 새로운 삶으로 가는 대담한 걸음을 내디딜 수 있었다. 2~3년만 있으면 생물물리학 박사학위를 얻을 수 있었지만, 그는 연구소를 떠나기로 결정하고 미련 없이 연구를 그만뒀다. 그 이후, 기업 채용 관련 스타트업을 시작하기로 다짐했다. 하지만 그의 부모님은 스콧이 완전히 잘못된 결정을 내렸다고 생각했기에 이 소식이 그다지 달갑지 않았다. 그에게 이 사실은 특히나 괴로웠다. 새로운 길을 떠나면서 부모님의 축하를 못 받을 수도 있는 상황이 되어버렸기 때문이다.

그 소식을 전한지 한 달 뒤, 그는 어머니와 만났다. 그 자리에서 어머니는 마음을 바꾸게 되었다. 아들의 얼굴에서 수년간 전혀 볼 수 없었던 행복한 표정을 봤기 때문이다. 그녀는 그에게 올바른 결정을 했다고 다독여줬다. 2년 후, 스콧은 벤처캐피털을 얻어 창업하고 CEO가 됐다. 회사 이름은 파운드리하이어링Foundry Hiring으로, 기업들의 채용 프로세스를 관리하고 분석해 주는 일을 했다. 스콧은 이제까지 한 번도 뒤를 돌아보며 후회한 적이 없다고 말한다.

"예전 일은 정말 별로였어요. 좋아봤자 일은 일이었죠. 하지만 이제 내가 사랑하고 재미까지 있는 천직을 얻었다고요."

제레미와 스콧 같은 사람들이 '재주넘기'에 이어 창조적 자신감의 세계로 들어서고, 그들이 새로운 시각으로 보게 된 것을 얘기할 때, 그들의 얼굴은 낙관과 용기로 환해졌다. 어떤 사람들은 예전의 스콧처럼 일하는 내내 애써 불행해지려는 듯 보인다. 그런데 우리가 만난 많은 사람은 자신들이 일하면서 느끼는 불만족의 수준이 어느 정도인지 전혀 모르고 있었다. 자신들이 하는 일에 접근법을 달리할 수 있다면 더 많은 공헌을 할 수 있으리라는 것만 어렴풋이 알고 있을 뿐이었다. 적어도 자신들이 현재의 일에 스스로가 가진 열정의 절반 정도밖에는 바치지 않고 있음을 알고 있는 듯했다.

사람들이 '하트'를 쫓을 때, 즉 자신의 일에서 열정을 추구할 때 그들은 내부에 저장된 에너지와 열정을 모두 일에 쏟아부었다. 내부의 저장고에 접근할 수 있는 한 가지 방법은 당신이 진정 살아 있다고 느끼는 순간이 오면 잊지 말고 기록해 두는 것이다. 그때 당신이 뭘 하고 누구와 있었는지, 그것의 어떤 점을 사랑했는지, 다른 상황이라면 어떻게 할 것인지를 적어라. 당신이 더 깊이 알고 싶은 부분을 알아냈다면 아주 작은 실천, 행동이라도 매일매일 시도하라. 그러면 그 부분에서의 창조적 경험이 매우 풍부하고 다양해질 것이다.

최적점을 찾아라

열정과 가능성 사이의 최적점^{sweet spot}에 관한 가장 멋진 말 중 하나는 짐 콜린스^{Jim Collins}로부터 나왔다. 그의 베스트셀러가 한참 인기를 끌던 무렵, 나는 한 강연회에서 그와 우연히 만났다. 그의 강연엔 파워포인트도 화이트보드도 없었다. 짐은 그냥 공중에 세 개의 원이 겹치는 벤다이어그램을 그렸다. 청중들에게 '마음의 극장'을 이용해 자신의 말과 그림을 머릿속에 그려가며 따라잡으라고 요구하는 듯했다.

그 세 개의 원은 당신이 스스로에게 물어야 할 세 가지 질문을 나타냈다. "나는 뭘 잘하지?", "뭔가를 한 대가로 난 뭘 받게 될까?" 그리고 "나는 무엇을 하기 위해 태어났나?"였다. 잘하는 것에만 초점을 맞춘다면 당신은 유능하게 수행할 수는 있지만, 성취감은 얻을 수 없는 직업을 갖게 될 것이다. 두 번째 원(질문)에 대해서라면 사람들은 이렇게 말할 것이다. "좋아하는 것을 하면 돈은 저절로 따라온다." 이 말은 진실이 아니다. 데이비드가 가장 좋아하는 일 중 하나가 자신의 작업실에서 뭔가 만드는 것이었다. 내 꿈은 세계를 여행하며 다른 문화권의 얘기와 경험을 쌓는 것이다. 지금까지 이런 일을 했다고 어느 누구도 우리에게 돈을 준 적이 없었다. 세 번째 원, 무엇을 하기 위해 태어났냐는 질문은 보상을 내재하고 있는 일을 찾는 것에 관한 것이다. 그래서 목표는 당신이 잘할 수 있고, 즐길 수 있으며, 누군가가 그걸 하는 대가로 돈을 주는 일을 찾아내

는 것이 될 것이다. 물론 당신이 좋아하고 존경하는 사람들과 함께 일하는 것도 중요하다.

그날 짐 앞에 있던 청중들은 모두 다음과 같은 절박한 질문을 품고 있는 것처럼 보였다. "내가 무엇을 하기 위해 태어났는지 어떻게 알 수 있는가?" 그에 대한 답은 긍정심리학 분야의 대가인 미하이 칙센트미하이^{Mihaly Csikszentmihalyi}가 '몰입^{flow}'이라고 부른 것과 관련이 있다. 이는 시간에서 벗어나 완전히 행위 그 자체에 빠져 있는 창조적 상태를 말한다. 당신이 몰입의 상태에 있을 때 주위 세계는 어디론가 사라지고 당신은 무언가에 깊이 개입해 있게 된다.

몰입할 수 있는 것들을 찾기 위해 짐은 자신만의 독특한 자아 분석법을 활용한다. 어린 시절의 그는 어리숙한 모범생이었다. 항상 노트를 들고 다니며 자신이 발견한 과학적 현상들을 기록하곤 했다. 곤충을 한 마리 잡으면 그걸 병에 넣어 며칠씩 관찰했다. 그의 노트에는 그 곤충이 뭘 하는지, 뭘 먹는지, 어떻게 움직이는지에 대한 모든 것이 기록됐다. 성인이 된 그는 휴렛팩커드^{Hewlett Packard}에 좋은 일자리를 구했지만, 여전히 불만족스러웠다. 그래서 예전의 익숙한 테크닉을 다시 사용하기로 했다. 어린 시절에 쓰던 것과 같은 노트를 사서 표지에 '짐이라는 이름의 곤충'이라고 이름을 붙였다. 1년 넘게 그는 자기 자신의 행동과 일에 대해 세심하게 관찰했다. 매일 하루가 끝나면 그는 단순히 그날 일어났던 일이 아닌, 그날 일 중에서 자신을 가장 보람차게 만들었던 일을 기록했다.

기록을 시작한 지 1년이 지나자 일정한 패턴이 드러났다. 그는

복잡한 시스템 속에서 일할 때, 남을 가르칠 때 가장 크게 행복해했다. 그는 시스템에 관해 다른 사람들을 가르치는 일을 해야 한다고 다짐했고, 휴렛팩커드를 떠나 학계로 가는 길에 들어섰다. 짐은 자신의 성공 뒤에 숨어 있는 비밀의 공식을 발견한 것이다. 그러나 그가 한 가장 큰 일은 다른 사람으로 하여금 그들만의 비밀 공식을 발견하게 한 데 있을 것이다.

오늘 나의 하루 평가하기

2007년 말, 데이비드는 암 치료를 받고 난 뒤 제2의 생을 부여받았다는 느낌이 들었다. 정신과 의사 바 테일러Barr Taylor 박사의 조언에 따라 형은 아주 간단한 방법으로 자신의 하루가 어땠는지를 점검했다. 또한, 더 나은 내일을 만들 수 있는 길을 모색하고자 했다.

매일 밤 잠자리에 들기 전 그는 자신이 깨어 있던 시간을 간단하게 떠올렸다. 그리고 얼마나 재미있었는가를 기준으로 점수를 매겼다. 0점에서 10점 사이의 점수를 달력에 적었다. 몇 주치의 데이터가 쌓이면 그는 그걸 들고 테일러 박사를 찾아가 같이 검토하는 시간을 가졌다. 이것을 통해 어떤 행동이 점수를 높였고 떨어뜨렸는지를 알아낼 수 있었다.

그들은 신기한 패턴을 발견했다. 창고 위의 허름한 다락

에 불과했던 작업실에서 고독하게 한두 시간을 보낸 날들을 보상이 더 많고 행복한 날로 여겼다는 것이다. 점수가 최고점까지 치솟은 날은 작업실에서 좋아하는 음악을 크게 틀어놓고 금속 팔찌, 원목 가구, 종이 핼러윈 의상 등의 뭔가를 만들었던 날이었다. 그는 어떤 행동들이 자신에게 큰 만족감과 성취감을 주는지 알게 됐다. 또 한 가지는 뭔가가 잘 안 풀리는 날, 그는 점수 높은 행동을 더 열심히 했고 그 과정에서 저하된 기분을 보상받는다는 사실이었다.

이는 매우 간단한 일이었으나 데이비드는 이를 통해 영감을 얻고 행동의 변화를 이끌어 냈다. 또한, 이전에는 결코 알지 못했던 자신에 대한 깨달음을 쌓아나갈 수 있었다.

당신도 자신을 행복과 성취감의 세계로 이끌어 줄 것들을 찾기 위해 노력해야 한다. 당신의 삶에 이런 것들을 더 많이 끌어올 수 있는 방법을 찾아라. 그게 남을 돕는 일이든, 책을 더 많이 읽는 일이든, 라이브 연주회에 가는 일이든, 요리 강좌에 듣는 일이든, 상관없다.

아이디오에서 일하는 한 디자이너는 자신이 행복했거나, 불안했거나 혹은 슬펐던 순간을 적은 스티커를 다이어리의 해당 날짜에 붙여놓는다. 이런 스티커의 첨단 버전으로 기분 표시^{mood-mapping} 앱이 있는데, 이걸 보면 하루가 어떤 식으로 흘러갔는지 한눈에 들어온다. 당신이 더 많이 하

고 싶은 것들, 하지 않으려고 무던히 노력한 것들이 무엇인지 알 수 있게 되는 것이다. 이 '기분 측정계'는 일과 일상생활 모두에서 도움을 줄 것이다.

자기 자신에 대한 새로운 통찰을 얻기 위해 반드시 공들여 노력할 필요는 없다. 그저 매일매일 자신에게 질문을 던질 수 있을 만큼의 시간만 확보하면 된다. '나는 언제 최선의 상태가 되는가?' 혹은 '일이 가장 큰 보상을 주는 때는 언제인가?' 이런 질문들은 당신에게 새로운 역할과 행동이 무엇인지 알려 준다. 당신의 일을 풍부하게 만들고 당신에게 가장 큰 즐거움과 성취감을 주는 게 뭔지 알려주는 그런 행동 말이다.

사이드 프로젝트 실험

내가 무엇을 하기 위해 태어났는지, 아니면 무엇을 잘하는지 어떻게 알 수 있을까? 한 가지 방법은 자유 시간을 이용해 관심사나 취미 활동에 집중하는 것이다. 새로운 주말 프로젝트가 그다음 한 주 동안 당신을 더욱 즐겁게 만들어 줄 수 있다. 피아노 연주법을 배우든, 자녀들과 함께 레고 로봇을 만들어 보든 말이다.

종종 당신의 주말 프로젝트는 당신과 함께 일하는 사람에게도

영향을 준다. 여러 직장에서 그룹을 만들어 함께 활동하는 경우가 점점 늘어나고 있다. 독서 클럽을 만들기도 하고 점심시간을 이용해 자신들의 흥밋거리와 취미에 대해 3분씩 얘기하는 대화 모임도 있다. 아이디오에선 주말 관심사가 흘러넘쳐 주중에도 영향을 미친다. 자전거 타기나 요가 같은 취미 활동에 지식을 공유하는 모임도 있다. 프랑스식 카망베르 치즈 만드는 법(이 모임은 냄새 고약한 치즈를 유달리 좋아하는 한 엔지니어가 이끌고 있다)부터 장식용 보석 만드는 법 (이탈리아에서 보석 디자인을 공부한 우리 회사 토이 랩 팀의 한 직원이 지도하고 있다)까지 다양하다.

사이드 프로젝트는 그 자체로 보상이 된다. 그러면서도 일에 창조적 에너지를 불어넣어 주는 어떤 요인으로 당신을 이끈다. 그러므로 주말 프로젝트가 당신의 주중 일과와 조화를 이룰 방법을 모색하라. 예를 들어 당신의 취미가 책 스크랩이나 비디오 편집이라면 당신은 업무 현장에서 좀 더 설득력 있는 발표 자료를 만드는 일에 이를 활용할 수 있을 것이다. 이렇게 일과 취미를 연결시키는 데에는 어느 정도의 창조적 사고와 노력이 필요하다. 그러나 당신에게 충분한 인내심만 있다면 그 기회는 자연히 나타나게 될 것이다.

흥미를 느끼고 재능을 발휘할 수 있는 새로운 영역을 알아내려면 자유 시간이나 업무 시간에 다양한 실험을 해 봐야 한다. 프로토타입 제작 원칙이 여기에도 적용될 수 있다. 작고 신속한 실험이 굉장한 결과를 만들어 낸다. 뭔가를 대담하게 바꾸고 행동하기 전에 먼저 다양한 분야와 지점을 살펴보라. 다양한 방식으로 실험하고

그중 어떤 결과가 당신과 잘 맞는지 확인하라. 당신의 상사에게 새롭게 떠오른 역할을 맡는 것에 대해 이야기를 나누거나 실험 결과를 가지고 다른 부서의 동료를 지원해 보라. 이 단기적 역할을 수행하면서 언제 당신의 에너지가 솟고 최선의 능력을 발휘하게 되는지 주의를 집중하라.

기억해야 할 점은 이것은 실험이라는 사실이다. 처음 실험해 본 것의 결과가 마음에 안 든다고 좌절할 필요는 없다. 각각의 실험이 끝난 뒤 무엇이 좋았는지, 원래 원했던 바와 무엇이 달랐는지 되짚어 보라. 그리고 그 결과를 바탕으로 다음번에 무엇을 검토해야 할지 선택하라. 이런 식으로 당신의 삶과 일을 또 다른 도전적 과제라고 생각하기 시작하면 수많은 가능성이 눈에 들어올 것이다.

이렇게 다양한 방법으로 실험해 보면, 늘 하는 일도 새로워진다는 사실에 놀라게 된다. 나는 다른 사람들은 지겹고 힘들게 여기는 일을 사랑해 마지않는 사람들을 많이 알고 있다. 마음씨 따뜻한 한 관리자는 다른 직원들을 행복하게 만드는 일을 진정으로 즐기고 있다. 어떤 세무사는 무질서에서 질서를 이끌어 내는 일에 자부심을 느끼고 있다. 또 어떤 주식 중개인은 주식시장을 매우 흥미롭고 아름다운 퍼즐로 보고 있다. 직접 실험해 보지 않았더라면 그들은 결코 일을 향한 자신들의 열정을 찾아낼 수 없었을 것이다.

새 역할을 추구할 때, 일과 관련된 흥미로운 프로젝트가 있다면 두려워 말고 시작하라. 그게 어떻게 진행될지는 아무도 모른다. 윗사람들이 당신에게 그 분야에서 입증된 경험이 부족하다고 말한다

아이디오는 어떻게 디자인하는가

면, 먼저 다른 부분에서 능력을 보여줘라. 일에 관한 한, 모든 것을 할 수 있는 에너지와 의지를 갖고 있고 또 열정적으로 사이드 프로젝트에 뛰어드는 것만큼 강력한 주장은 없을 것이다. 예를 들면 나는 내 첫 책을 쓸 때, 주로 밤과 주말을 이용해 작업했다. 단지 글쓰기를 사랑했고 내가 당시 알게 되었던 여러 가지 혁신 스토리와 가르침을 기록해 놓고 싶었기 때문이다.

사적인 동기로 습득한 기술이 보다 폭넓게 쓰이는 경우는 생각보다 꽤 많다. 아주 작은 행운과 큰 인내심만 있다면 흥미로운 사이드 프로젝트가 주업이 될 수도 있다. 더그 디츠가 MRI 기계에 도입한 '어드벤처 시리즈'의 처음은 이런 사이드 프로젝트였다. 이전에는 그저 개인적으로 집중했던 것이 나중에는 본업이 됐던 것이다.

이제부터 론 볼프^{Ron Volpe}의 이야기를 소개하겠다. 그는 미국 대형 식품업체 크래프트^{Craft Foods Group}의 공급망 관리자였다. 론은 주고객인 세이프웨이^{Safeway}와 협력해 혁신적인 프로젝트를 시작했는데, 이는 크래프트의 상품이 세이프웨이의 창고과 판매점을 통해 유통되는 복잡한 흐름을 관리하는 새로운 방법을 찾기 위한 것이었다. 당시 이 프로젝트는 론의 업무 가운데선 비교적 중요하지 않은 일에 속했고, 그도 그걸 새로운 형태의 협력을 실험하는 일 정도로만 여겼다. 그러나 이 프로젝트는 여러 경영상의 돌파를 시도하는 데 도움을 줬고 이를 통해 세이프웨이와 식품산업계에 대해 훨씬 더 많은 것을 알게 됐다. 이에 힘입어 론은 자신이 추구해야 할 다음 과제를 전 세계 크래프트 직원들에게 혁신을 확산시키는 일

로 정하게 되었다. 결국, 론은 크래프트의 공급망 혁신을 담당하는 부회장 자리에 올랐고, 전 세계 6대륙의 다양한 고객들과 제휴할 수 있는 새로운 방법들을 꾸준히 모색하고 있다. 그는 이 새로운 역할이 가장 매력 있고, 흥미롭고, 큰 보상을 주는 일에 뛰어들 수 있게 만들었다고 말했다. 또한, 고객 관리에 창조적 자신감을 적용하면서 그 자신이나 고객 모두 일상적인 거래 차원을 넘어 "더 크고 오래갈 수 있는 무엇을 창조해 내는 일에 중점을 두게 됐다"라고 말한다.

론은 개인적, 직업적 변화를 꾀하기 위해 굳이 몸담고 있던 회사를 떠나지 않아도 됐다. 자신의 업무적 실험을 보람 있는 새 역할로 바꾸는 데에는 에너지, 낙관주의, 결단력만이 필요했을 뿐이다.

도약할 용기

누구나 크나큰 창조적 잠재력이 있다고 해도, 우리의 경험에 따르면 일과 삶에서 창조성을 응용하는 데는 그 이상의 무언가가 더 필요하다. 그것은 바로 '도약할 용기the courage to leap'다. 아무리 잠재적 에너지가 크다 해도 그걸 뿜어낼 용기가 없다면 계속해서 그냥 사라지고 말 것이다.

영감에서 행동으로 도약하기 위해선 작은 성공들이 필수적이다. 프로젝트의 시작 단계에서 첫발을 내딛는 것에 대한 두려움이

아이디오는 어떻게 디자인하는가

우리를 멈춰 세우는 것처럼, 현상 유지 상태에 있는 현실의 부담감이 중요한 직업적 변화를 불러일으키는 데 방해가 된다. 당신은 이런 생각을 습관처럼 하고 있을 수도 있다. '나도 작가가 될 수 있었을 텐데⋯⋯' 혹은 '건강관리 분야에서 일했더라면⋯⋯'처럼 말이다. 그런데 늘 생각에서 끝나고 만다. 아무리 사소해 보여도 한 발을 뗀다면 그로 인해 당신은 그 방향으로 시야를 돌릴 수 있게 된다. 그러니 반드시 첫걸음을 내디딜 필요가 있다.

우리가 아는 사람 중에서 이 작은 걸음을 뗀 기업의 임원이 있는데, 바로 3M의 모니카 헤레스Monica Jerez다. 우린 몇 년 전에 도미니카 공화국에서 열린 한 혁신 콘퍼런스에서 그녀를 만났다. 여러 해동안 모니카는 직장에서 성공하기 위해선 자신의 창조성을 숨겨야 한다고 생각해 왔다. 그러나 디자인 씽킹에서 영감을 받고 3M의 성장 지향적 리더십 강의를 들으며 힘을 얻은 모니카는 역동적인 행동가로 탈바꿈했다.

3M의 바닥청소장비 본부의 글로벌 포트폴리오 매니저였던 그녀는 새로운 영감의 원천을 찾기 위해 혁신 및 비즈니스 홍보에 관한 책들과 여러 종류의 일간지들을 탐독했다. 그녀는 매주 지역 소매점 타깃Target에 들러 음료수와 구강 청결제 진열 통로까지 가게의 구석구석을 다 살폈다. 이유는 새로운 아이디어를 얻기 위해서였다. 그녀는 3M 사내 모든 부서를 포함하는 직원들로 이뤄진 여러 분야 팀을 결성했다. 이 팀엔 디자인, 기술, 마케팅, 비즈니스, 소비자 조사, 제조 부서 등의 인력이 모두 포함되었다. 그녀의 사무실

은 아주 많은 제품 및 프로토타입, 포스트잇들로 채워져 있었는데, 마치 디자인 스튜디오 같았다.

원래 모니카에겐 현장 조사 예산 집행권이 없었다. 하지만 그렇다고 해서 그 일을 하지 못할 그녀가 아니었다. 네 아이를 둔 바쁜 엄마인 그녀는 사람들이 어질러진 집안을 어떻게 처리하는지 조사할 기회가 많았다. 이것을 바탕으로 그녀는 자신의 집을 전문가답게 청소했다. 또한, 청소하는 장면을 휴대전화 동영상으로 촬영했다. 여러 정보가 담긴 이 동영상 안에는 비즈니스에 도움이 되는 수많은 잠재적 아이디어들이 들어있었다. 그녀는 전 세계 20개국의 3M 지사로부터 이 동영상을 보내 달라는 요청을 줄기차게 받았다. "내가 그만큼 성장한 거죠." 모니카는 크게 웃으며 말했다. "그게 나 자신을 다시 정의해 줬어요."

모니카는 자신이 특허를 낼 만한 능력이 있는 창조적인 사람이라고 생각해 본 적이 없었다. 그러나 지난 2012년에 그녀는 무려 십수 건의 특허를 출원했다. 3M의 기본적인 혁신도 측정법은 신제품 활력지수, 즉 NPVI$^{New Product Vitality Index}$다. 이는 회사가 최근 5년간 출시한 제품의 매출액 비중을 지수화한 것이다. 2012년 모니카 부서의 NPVI는 회사 평균의 두 배였다. 그녀는 3M의 소비자&사무실 비즈니스 본부의 히스패닉 마켓 리더로 승진했다. 그리고 사내 차세대 지도자들의 롤모델로 인정받고 있다. 창조적 기여를 하며 새롭게 찾게 된 자신감으로 그녀는 일하면서 더 큰 흥미를 느끼고 있다. 또한, 3M에 더 큰 가치를 전달하고 주변 사람들을 감화시켜

자신처럼 창조적 자신감을 발휘하게 하고 있다.

모니카의 영감이 영향력을 갖게 된 것은 그녀에게 행동을 시작하고자 하는 용기가 있었기 때문이며, 그 태도를 굳건하게 유지했기 때문이다. 우리의 경험으론, 새로운 길에 대한 각오를 다지는 방법은 그걸 누군가에게 소리 내어 말하는 것이다. 당신의 삶에 만들어 내고 싶은 변화에 대해 친구에게 말해보라. 더 좋은 방법은 당신에게 건설적이고 지속적인 지원을 아끼지 않을 사람들에게 말해보는 것이다.

현상 유지에서 벗어나기

당신이 삶을 의무감이 아닌 진정한 열정에 가득 찬 것으로 변화시키고 싶다면, 현재의 삶이 당신에게 열려 있는 유일한 옵션이 아님을 먼저 인식해야 한다. 당신은 살아가는 법, 일하는 법을 변화시킬 수 있다. 새로운 것을 시도하는 대가로 어느 정도의 좌절은 감내해야 한다. 실패하는 것을 두려워해서는 안 된다. 당신이 저지를 수 있는 가장 나쁜 행동은 안전한 플레이를 하려는 것, 현상 유지적이고 익숙한 것에만 집착하는 것, 어떤 시도도 하지 않으려는 것이다.

로렌 와인스타인Lauren Weinstein은 어느 순간 자신이 법대에서 함께 강의를 듣는 다른 학생들의 얼굴을 보지 않는다는 사실을 깨달았다. 그들은 학점과 판례 학습에만 온 신경을 집중하고 있었다. 그

들은 매번 이렇게 묻고 있는 것 같았다. "예전의 판례가 시사하는 게 뭔가?" 로렌은 법률적 원칙의 중요성을 알고 있었다. 그러나 한편으로 자신이 다른 것에도 흥미를 품고 있음을 알았다. 소송 당사자들은 대체 누구인가? 그들의 개인사는 어떻게 되나? 그런 개인사가 판결에 영향을 줄 수 있는가? 이런 종류의 질문을 하자, 친구들은 황당하다는 표정으로 그녀를 봤다.

그녀가 처음 디스쿨 강의를 듣던 날 모든 게 매우 생소했다. 그러나 동시에 자유로움을 느꼈다. 판례를 암송해 '정답'을 얻어야 한다는 압박 대신 직접 실험할 수 있었고, 더 나은 해법이 나올 때까지 그것을 반복할 수 있었다. 그녀는 자신을 옭아매지 않아도 됐고, 틀린 답을 낼지도 모른다는 두려움에 부담을 가질 필요도 없었다. 마치 어깨 위에서 짓누르고 있던 무거운 무언가가 사라진 것 같았다.

그 강의를 듣기 전에, 로렌은 자신이 '조금은 창조적'이지만 아이디어를 내야 하는 상황에서는 소심하고 우유부단해진다는 사실을 알고 있었다. 그런 그녀에게 집단토론 시간에는 아이디어를 발표하지 않으면 안 되는 상황이 다가왔고, 당시 주제는 베이비붐 세대의 혁신적인 은퇴 후 옵션에 관한 것이었다. 그녀는 토론을 통해 자신이 창조적이고 '모호성'을 다룰 줄 알며, 주변 세계에 변화를 일으킬 수 있는 사람이란 걸 증명했다.

이 자신감은 맨 먼저 강의실에서 꽃을 피웠으나 결국에는 법정에서 만개하게 됐다. 로렌은 디스쿨 강의를 수강함과 동시에 팰로 앨토 법원에서 주최하는 모의 법정에서 참여할 준비를 했다. 그곳

아이디오는 어떻게 디자인하는가

에서는 판사와 배심원들 앞에서 법리를 펼쳐야 했다. 이 소송은 트럭에 치인 건설 노동자의 경우를 다루는 것이었다. 로렌은 피해자 편에서 변론을 하기로 돼 있었다. 그녀는 자신이 불리한 위치에 있음을 알고 있었다. 선례를 보면 이런 종류의 사건에선 원고가 승소하는 경우가 없었고, 법리적 사실관계가 항상 철도 회사에 유리하게 돌아갔기 때문이다. 예전의 모의재판을 봐도 똑같은 세부 항목이 똑같은 방식으로 법원에 제출되고 있었고 판결도 항상 똑같았다.

로렌은 새로운 접근법을 생각해 냈다. 그녀가 그 소송을 놓고 파트너와 그 계획을 공유하려 하자 파트너는 그녀의 접근법을 만류했지만 의지는 확고했다. 최종 변론을 하면서 로렌은 배심원석으로 다가가 배심원들에게 눈을 감아달라고 부탁했다. "당신이 악몽을 꾸고 있다고 상상해 보세요. 악몽 속에서 당신은 철로를 타고 무섭게 달려오는 기차 위에 붙들려 있고……." 그녀는 배심원들에게 기차 승객뿐만 아니라 사고를 당한 남자의 관점에서도 그 상황을 상상해 보게 했다. 그 순간 더 이상 딱딱하게 사실관계와 판례를 암송하는 소송이 될 수 없었다. 이 소송은 건설 노동자의 악몽 같은 경험에 관한 것이었다. 배심원들은 그녀의 편을 들었고 판사는 자신이 모의 법정에서 들은 것 중 가장 훌륭한 변론이었다고 말했다.

어떻게 그토록 극적인 접근법을 쓸 생각을 했냐고 묻자 로렌은 그게 부분적으로 자신이 새로 획득한 창조적 자신감 덕분이라고 했다. "이제는 불가능하게 느껴지는 게 없어요"라고 그녀는 말했다.

이런 일은 나이가 몇이든, 어떤 일을 하든지에 관계없이 누구에

게나 가능하다. 마시 바턴^{Marcy Barton}의 예를 들어보자. 그녀는 교직에서 40년을 보낸 초등학교 4학년 담당 베테랑 교사다. 아이들이 창조성을 잃어가는 모습을 씁쓸하게 지켜보던 마시는 디스쿨이 주최한 디자인 씽킹 워크숍에 적극적으로 참가했다. 그녀는 21세기를 이끌어갈 다음 세대의 리더를 양성하는 일이라면 무엇이든 할 준비가 되어 있는 것처럼 보였다.

마시는 자신의 전체 커리큘럼을 밑바닥에서부터 다시 짰고 주정부에서 요구하는 학습 기준을 다시 세워 디자인 씽킹 실현의 장으로 만들었다. 이후 마시의 역사 수업 시간에 아이들은 더 이상 가만히 앉아서 미국 신미지 시대 역사를 읽지 않게 됐다. 아이들은 책상을 뒤집어 배를 만들었으며 그 책상 배에 올라 의기양양하게 새로운 세계로 향했다. 아이들은 또한 수학 문제를 필기하는 대신 수학적 기법을 이용해 미국 식민지 미니어처를 제작하는 데 필요한 축척 모형의 크기를 정확히 쟀다. 학생들은 당연히 공인 시험 성적에서도 향상된 모습을 보였다. 더욱 중요한 것은, 학부모들이 집에서 아이들이 더 질문을 잘하게 되고, 주변 세계에 대해 더 집중하는 모습을 발견했다는 사실이었다.

물론 이런 창조적 자신감을 적용해 볼 기회가 교사들에게만 해당되는 것은 아니다. 영업사원, 간호사, 엔지니어 등 모든 사람이 새로운 방식으로 문제를 해결할 수 있다. 자신들이 창조적으로 변하는 걸 두려워하지만 않는다면 말이다.

만일 당신이 겉보기에 좋아 보이지만 실상은 그 반대인 일이나

직업에 붙잡혀 있다면, 가능한 범위 내에서 당신의 개인적 열정과 직장에서의 업무를 오버랩하는 것에 대해서 생각해 보라. 새롭게 접근하라. 당신의 직업적 삶의 스토리를 다시 써 보라. 겉으로 보는 것만큼이나 내면적으로도 좋을 수 있는 역할을 찾으려 끊임없이 노력하고 그걸 향해 움직여 나가라. 마침내 도달하게 되면 당신은 자신의 소명을 발견했음을 알게 될 것이다.

chap

팀

창조적 자신감을
가진 집단들

TEAM

각자가 창조적 잠재력을 발휘해도 세상에 긍정적 영향력을 미칠 수 있지만, 어떤 변화는 개인보다는 집단적 노력이 필요할 때가 있다. 팀워크, 즉 리더십과 실제 수행 인력의 알맞은 결합을 통해 더 큰 규모의 혁신이 가능하다. 조직과 제도상의 변화가 개인적인 행동에 의해 일어나는 모습은 보기 힘들다. 당신의 팀이 혁신을 이루어 내려면 창조적 문화를 육성해야 할 것이다.

예를 들어 캐런 핸슨^{Kaaren Hanson}이 디자인 혁신 담당 부회장으로서 금융소프트웨어 회사 인튜이트^{Intuit}에서 주도했던 변화 노력을 살펴보자. 1980년대에 이 회사의 창업자인 스콧 쿡^{Scott Cook}은 무난하게 회사를 세웠다. 당시 주 생산품은 퀴큰^{Quicken}(개인용 재정 및 회계 관리 소프트웨어)이었고 회사는 계속 개발 품목을 늘려 요즘 많이 볼 수 있는 퀵북스^{Quickbooks}나 터보택스^{TurboTax} 같은 소프트웨어 프로그램을 개발했다. 그런데 이 회사의 성장세가 저하되면서 임원들은 인튜이트에 오로지 점진적인 발전을 뛰어넘는 어떤 도약이 필요하다는 걸 깨달았다. 스콧은 당시 젊은 디자인 디렉터였던 캐런에게 요청하길, 그 회사가 창업 초기에 보였던 극적인 성장세와 맞

먹는 성장 주기의 강화와 혁신 사업을 담당해 달라고 했다.

새로운 도구를 모색하기 시작한 캐런은 디스쿨에서 고객 중심 혁신 강좌를 수강했고, 이 책에서 소개되고 있는 원칙들에 대해 공부했다. 캐런은 영향력 있는 경영 사상가들, 제프리 무어^Geoffrey Moore, 프레드 라이켈트^Fred Reichheld, 클레이턴 크리스텐슨^Clayton Christensen 같은 인물들의 생각을 접하며 아이디어를 얻었다. 그리고 그 결과 이 회사가 '기쁨을 위한 디자인^Design for delight'이라고 이름 붙인, 사내에선 통칭 'D4D'로 통하는 목표를 설정하게 됐다.

인튜이트의 직원들에게 D4D는 '고객의 기대를 뛰어넘는 편의와 혜택을 제공함으로써 그들에게 긍정적인 정서를 이끌어 내 더 많은 제품을 구매하고, 사용 경험을 널리 전파하도록 하는 것'을 말한다. 그 원칙들은 (1) 고객에 대한 깊은 감정 이입, (2) 폭넓게 모색하되 생각은 정교하게(말하자면 어떤 해법을 도출하기 전에 되도록 많은 아이디어를 구한다), (3) 고객과의 신속한 실험이다.

2007년 임원 모임에 등장한 D4D는 회사 고위 관리자들의 옹호를 받았다. 그러나 캐런은 회사 고위급에서 받아들인다 해도 그것이 곧 성공을 보증하는 건 아님을 알았다. 회사는 이른바 캐런이 말한 '면담 단계'에 빠져 진행되지 못하고 있었다. 많은 사람이 지지를 표명하긴 했으나 어떤 실제적인 행동도 이행하지 않았다. 따라서 진행되는 것도 없었다. "우린 실수를 했어요. 두 번이나." 캐런이 말했다. 그녀가 말한 실수란 이듬해 열린 두 번째 임원 모임을 의미한다. 주요 임원들이 모두 '기쁨을 위한 디자인'이 회사의 미래에 중

요하다는 점에 동의했고 그것을 기업에 불어넣기를 원하고 있었다. 하지만 D4D는 여전히 실재라기보다는 꿈에 가까웠다.

2008년 7월, 캐런은 사내에서 아홉 명의 가장 우수한 사람들을 선정해 팀을 만들고 '혁신 촉발자들Innovation Catalysts'이란 이름을 붙여주었다. 그들은 창조적 추진력에 불을 붙이고 D4D 개념을 행동으로 옮기게 도와줄 사람들이었다. 이 촉발자들은 디자인, 연구조사, 제품관리 부서에서 뽑혔으며 회사의 일상적인 운영에 매우 긴밀하게 관련돼 있던 사람들이었다. 그들 중 두 명만이 캐런에게 직접 보고하는 위치에 있었지만 캐런은 촉발자 팀원들을 한 명씩 만나 그들 근무시간의 10퍼센트를 공유하고자 했다(월 단위로 계산해보면 한 달에 이틀꼴이 된다). 아마 마음은 더 많이 공유했을 것이다. 촉발자 팀원들은 고객을 즐겁게 하고 조직 전체에 혁신적 습관을 불어넣을 방법을 끊임없이 고안했다.

초기의 한 프로젝트에선 다섯 명으로 구성된 팀(촉발자 세 명 포함)이 스냅텍스SnapTax라는 사용자 친화적인 모바일 앱을 개발했다. 고객들이 소득신고서를 직접 작성하고 제출할 수 있도록 돕는 도구였다. 이 팀은 타깃 고객이 되는 젊은 층들이 자주 이동하는 곳, 스타벅스나 치폴레Chipotle(멕시칸 패스트푸드점)에 가서 사람들을 관찰했다. 촉발자들과 협력자들은 8주 동안 여덟 번의 소프트웨어 프로토타입 제작 작업을 신속하게 진행했다. 고객들의 반응을 한데 모아 이를 디자인에 반영시키기를 반복하면서 그 앱의 효용성과 편의성을 높여 나갔다.

이 앱을 사용하기 위해선 당해 연도 더블유 2w-2(미국의 연간 급여 명세서)폼과 세금 명세서를 촬영한 사진만 있으면 되고 몇 가지 질문에 휴대전화로 응답하면 됐다. 그러면 빠르게 세금 서류 제출 준비가 완료됐다. 이 팀은 이 상태에서 멈추지 않고 계속 스스로에게 질문을 던졌다. 스냅텍스가 D4D 개념에 얼마나 잘 들어맞는 제품인가? 이것이 고객들에게서 긍정적인 정서를 도출해 낼 수 있는가? 고객들의 기대치를 뛰어넘는가? 그럼 이게 사용이 편리하고 고객들에게 확실한 혜택을 줄 수 있는 것인가? 확인하고 또 확인한다.

인튜이트가 고객들을 대상으로 '기쁨을 위한 디자인'을 준비하면서 사내에는 혁신의 문화가 확산되기 시작했다. 달리 말하면, 창조적인 프로세스가 감염을 일으키기 시작한 것이다. 캐런은 이렇게 말했다. "재미는 알아서 따라오죠. 고객들을 기쁘게 하다 보면 회사가 성장하고 직원들도 열정적으로 변합니다."

촉발자 팀은 구성원 수가 늘어 200명에 가까운 규모로 커졌다. D4D 개념은 회사 전체로 확산되고 이들은 다른 수백 명에게 조언하고 협력을 제공하게 됐다. 자신들의 프로젝트를 수행함은 물론 브레인스토밍 촉진, 고객 인터뷰 지원, 프로토타입 제작 등 여러 방식으로 관리자들에게 혁신 과정을 지도했다.

촉발자 팀은 꾸준히 활동했고 인튜이트는 그 효과를 체감하고 있다. 매출액, 순이익, 시가총액은 말할 것도 없고 고객 충성도 측정치가 훌쩍 올랐다. 토론토대학 로트먼경영대학원의 로저 마틴 원

장은 최근 이 회사의 실적을 연구했는데, 그 결과 인튜이트는 새로운 기회를 보다 빨리 포착하고 있으며 2년 동안의 모바일 앱 출시가 0개에서 18개로 늘었음이 나타났다. 2011년 인튜이트는 〈포브스〉가 선정한 '세계에서 가장 혁신적인 100대 기업' 리스트에 포함됐다.

캐런과 그녀의 동료들은 어떻게 창조적 자신감 집단을 효과적으로 모으고 운용할 수 있었을까? 다음 여섯 가지 요인을 소개하겠다.

- 그들은 임원들의 굉장한 지지를 얻었다. 이로 인해 촉발자 프로그램은 조직 계통에서 벗어나 제약없이 진행될 수 있었다.
- 그들은 적정한 수의 중간관리자층을 실제 행동 인력으로 끌어들였다. 그 결과, 다른 직원들의 시간을 절약할 수 있었다.
- 그들은 회사의 핵심 이념인 '간결성simplicity'을 이용했다. 이로 인해 '기쁨을 위한 디자인'이라는 간결하고 구체적인 개념은 더욱 생명력을 얻게 됐다.
- 그들은 처음에 소수의 촉발자들을 뽑아 프로그램에 참여시켰다. 이들이 한번 추진력을 일으키면 그것이 점차 커질 것이라는 사실을 알았기 때문이다.
- 그들은 회사 내의 다른 부서나 영역에서 맡고 있는 복잡한 사업에는 전혀 손대지 않았다. 그 대신 새로운 시장에서 초기 성공을 이루기 위한 작은 실험들에 주목했다.
- 그들은 몇 년 단위의 장기적 기간을 두고 진행했다. 큰 조직

내에 실제 문화적 변화를 확산시키려면 상당한 시간이 걸린 다고 간주했기에 그에 맞춰 프로젝트를 진행했다.

촉발자 프로그램은 인튜이트 내에서 빛나는 성과를 거뒀다. 하지만 여기에는 많은 실험과 노력, 그리고 실패해도 다시 일어설 수 있는 낙관적 활력이 필요했다. 창조적 자신감 집단은 하루아침에 생겨나지 않았다. 촉발자 프로그램처럼 성공적인 기획도 여러 단계를 거쳐야만 이른바 '캐즘chasm'(균열, 틈이라는 뜻으로, 경영 사상가인 제프리 무어가 처음 사용했다. 첨단 기술 제품 시장에서 제품이 출시된 직후의 초기 시장과 일반 사용자가 본격적으로 구매하는 주류 시장 사이에 수요상의 정체 혹은 후퇴가 나타나는 단절이 있음을 일컫는 말)을 이겨내 조직 내 주류 문화로 자리 잡을 수 있었던 것이다.

펩시콜라PepsiCo의 선임 디자인 디렉터인 마우로 포르치니$^{Mauro Porcini}$는 최근 우리에게 회사가 혁신 능력을 강화하기 위해 거쳤던 단계에서 자신이 맡았던 일에 대해 설명해 주었다.

우리가 처음 마우로를 만난 것은 그가 3M의 글로벌 전략 디자인 총괄 책임자일 때였다. 3M에서 그는 밀라노적 안목을 미네소타로 가져와 발휘하고 있었다. 10여 년간 3M에서 혁신과 디자인 씽킹의 진화 과정을 목격하면서 마우로는 한 기업이 창조적 자신감을 얻으려면 다섯 단계를 거쳐야 함을 깨닫게 됐다.

마우로에 따르면, 첫 번째 단계는 순전한 부정denial이다. 이 단계에서 임직원들은 이렇게 말한다. "우린 창조적이지 않아요." 이는

전통적 비즈니스 세계에서 흔히 볼 수 있는 태도다. 아이디오 설립 초기에 우리 고객들은 대부분 어떤 프로젝트의 최종 결과물에만 흥미를 보였다. 그러나 이제는 협업하면서 우리가 '어떻게' 일하는지 보기를 열망하고, 어떻게 자신들의 문화에 창조적 자신감을 불어넣을 것인지 몰두하고 있다.

마우로는 두 번째 단계를 '숨겨진 거부^{hidden rejection}'라고 불렀다. 이는 어떤 임원은 새 혁신 방법론을 강력하게 지지하고 후원하는 반면, 다른 관리자들은 그저 말로만 동의하고 전혀 적극성을 보이지 않는 상태를 말한다. 이는 인튜이트에서 캐런이 겪었던 '면담 단계'와 비슷하다. 임원의 지원 의지가 실질적인 진행으로 이어지지 않는 것이다. 다른 말로 하면, 조직이 '아는 것-하는 것 사이의 간극'에 빠져버린 셈이다. 이와 같은 상황에선 말이 행동을 대체한다.

행동을 바꾸는 것은 어렵다. 그리고 말에 따른 행동은 여러 가지 이유로 실행되지 않는다. 그건 새로운 방법이 효과가 있을 거라고 확신하지 못하기 때문이기도 하고, 변화에 저항하고 싶기 때문이기도 하다. 어쩌면 아이디어를 실행에 옮겨야 한다는 걸 이해하지 못하는 것일 수도 있다. 관리자들은 상사가 시켰기 때문에 프로젝트에 착수하긴 하지만 열정은 찾아볼 수 없다. 혹은 누군가의 말처럼 CEO가 인간 중심 혁신을 해야 한다고 말하면, 모든 직원은 CEO에게 하는 보고에서 '사용자'에 대한 언급을 단 한마디라도 해야 한다는 것쯤은 안다. 그러나 최종 사용자와 진지하게 대화를 나누는 것이 가치 있다는 생각에는 이르지 못한다. 그들은 단지 어떤 설문

지의 '안다/모른다' 칸에서 '안다'에 체크하는 정도로만 생각한다. 그래야 CEO의 눈 밖에 나지 않을 것이기 때문이다.

숨겨진 거부 단계를 통과하려면, 혁신의 앞에 선 직원들 스스로가 창조적 자신감의 원칙들을 경험할 필요가 있다. 디자인 씽킹 주기를 최초로 완료하고 나면 혁신 방법론을 업무에 어떻게 접해야 유용할지가 눈에 보인다. 직접적 경험의 중요성은 앨버트 반두라의 자기효능감 연구에서도 나타난다. 관리자들에게 혁신을 가속화하고 재촉하는 고위 관리자들은 제한된 효과만을 체감하게 된다. 창조적 자신감을 기르는 가장 확실한 길은 조언과 지도를 받아가며 이를 키워가는 방식이다. 골프공을 쳐서 페어웨이 한가운데에 안착시키는 법을 배우는 것처럼, 혁신을 일상화하는 방법을 배우는 가장 효과적인 길도 결국 연습과 코칭인 것이다.

창조적인 조직을 만들려면 먼저 중심이 되는 인력들, 때로는 그런 역할을 하는 한 명의 개인 내부에서 창조적 자신감을 일으켜야 한다. 혁신적 리더인 클라우디아 코트치카$^{Claudia Kotchka}$는 P&G에 디자인 씽킹을 도입하는 데 일조한 인물이다. 그녀에겐 직원에게 이 혁신의 방법론을 경험하게 하는 일이 가장 중요했다. "전 항상 말로만 하지 말고 직접 보여달라고 말하죠." 클라우디아는 말했다. "핵심은 가능한 한 많은 사람이 그걸 경험하도록 해야 한다는 겁니다. 누구나 한 번 경험하면 영원히 변화하게 되기 때문이죠." 많은 고객이 사람들을 지도해 창조적 자신감을 갖게 만드는 사내 코치의 중요성을 말한다. 인튜이트에 '혁신 촉발자'들이 있다면 다른 회

사에도 그들 나름의 비슷한 역할을 하는 사람들이 있다. 명칭은 '촉진자facilitators'에서 '공모자conspirators'까지 다양하다.

마우로는 한 조직이 창조적 자신감을 기를 때까지 거치는 단계 중에서 세 번째를 '신념의 도약$^{leap of faith}$' 단계라고 불렀다. 이것은 힘과 영향력을 발휘하는 위치에 있는 누군가가 소비자 지향적인 디자인 씽킹의 가치를 인식하고, 이를 위한 프로젝트에 자원과 지원을 쏟을 때 발생한다. 그렇게 공간이나 자원을 한 프로젝트에 바치는 건 분명한 신호가 된다. 실패 여부에 관계없이 사람들이 위험을 감수하고 스스로의 능력을 확장하길 바란다는 사실을 알리는 신호 말이다.

마우로는 네 번째 단계를 '자신감을 향한 탐사$^{quest for confidence}$'라고 칭했다. 이 단계에선 한 조직이 혁신을 지향해 가면서 그 목표 달성에 도움이 될 창조적 자원을 가동할 최선책을 찾게 된다. 우리와 함께 일했던 많은 고객(회사)이 이 단계에 있었다. 초기의 작은 혁신 성공 사례들을 회사 전체에 활용될 수 있는 방법론으로 바꾸는 상황 말이다.

다섯 번째 단계는 '전적인 자각과 통합$^{holistic awareness and integration}$'이다. 이는 혁신과 지속적인 반복 실험, 그리고 고객의 입장에서 디자인이 한 회사 DNA의 일부가 되는 때다. 이 단계에서 각 팀은 일상적으로 창조 도구들을 활용해 자신들이 직면한 과제를 풀어나가려 한다. 이때 조직 전체 수준에서 창조적 자신감이 발휘된다.

혁신의 문화를 조성하려면 위아래 모두의 지원이 필요하다. 디

스쿨에서 제레미 어틀리는 이를 '보병과 공군 지원'이라고 묘사했다. 아래로부터 시작되는 기획은 임원진이 지지하지 않으면 살아남기 어렵다. 또한, 위로부터 일방적으로 하달되는 명령은 열정적인 행동을 불러일으키지 못한다. 모든 단계에서 전 직원들이 어떻게 해야 문화와 환경의 변화를 일으킬 수 있을지 이해하고 있어야한다.

이제 우리는 혁신 문화와 혁신 리더십에 대해 이야기할 것이다. 문화와 리더십은 서로 밀접하게 연결되어 있는 요인이다. 그리고이는 모든 창조적 자신감 집단에 필수적으로 요구된다.

가라오케 자신감

당신이 창조적 행동에 참여하고 관여할 때, 어떤 식으로 '안전'을 기하겠는가? 새로운 어떤 것을 시도할 때, 두렵다는 것을 알면서도 어떻게 용기를 내는가? 아장거리던 시절 우리는 모두 걸음에 서툴렀다. 그러나 어느 누구도 우리에게 걷기를 포기하라고 부추기지 않았다. 어린아이였을 때, 처음 자전거 타기를 배우는 건 쉽지 않은 일이었다. 그러나 계속 시도하도록 격려받았다. 청년 시절에 우리는 운전이 생각처럼 간단한 일이 아님을 알았다. 그러나 우리에겐 운전 능력을 향상해야 할 여러 동기가 있었고 그 결과 면허증을 손에 넣을 수 있었다. 그렇다면 왜 일에서 창조적 자신감을 기르는 일

은 그토록 위험천만해 보이는가? 왜 우리는 처음에 어렵다는 이유만으로 그토록 쉽게 창조적 노력을 포기하는가?

대다수의 사람들은 청중들 앞에서 혼자 노래 부르는 걸 좋아하지 않을 것이다. 하지만 알맞은 조건만 갖춰지면 기꺼이 일어서서 마이크를 잡는다. 내가 가라오케 기계를 처음으로 본 것은 1985년 도쿄의 담배 연기가 가득한 바에서였다. 한 취객이 프랭크 시나트라의 노래를 엉망으로 부르고 있었다. 가라오케를 처음 본 나는 그 사람이 '술기운'을 빌려 노래 부를 자신감이 생긴 거라고 생각했다. 가라오케에서 잘 놀기 위해서는 먼저 술에 취하는 게 필수적인 것 같았다. 그런데 도쿄엔 수많은 바와 레스토랑이 있었고 다량의 술이 있었지만 그렇다고 해서 노래를 목청껏 부를 만큼 당당하게 나서는 사람은 없었다. 그 후로 나는 여럿이 기분 좋게 노래 부르는 일, 그리고 그 기저에 놓인 문화적 현상을 '가라오케 자신감'이라 부르기 시작했다.

가라오케 자신감은 창조적 자신감과 마찬가지로 실패나 판단 당하는 것에 대한 두려움이 없을 때 생긴다. 그러나 그것은 반드시 타고난 노래 실력이나 즉각적인 성공을 요구하지도, 보장하지도 않는다. 실제로 가라오케에 많이 출입해 본 사람들은 알겠지만, 그곳에선 노래 잘하는 사람들만큼이나 열정적인 초보들도 박수를 받는다. 주변 사람들의 진정한 호응에 힘입어 계속 노래를 부르며 매번 조금씩 발전한다.

가라오케 자신감은 몇몇 요소에 의지하고 있다. 나는 이런 요소

가 모든 혁신 문화를 만드는 데 필수적이라고 생각한다. 여기 당신의 가라오케 노래 실력 향상에 도움을 줄, 그리고 혁신 문화를 드높일 다섯 가지 가이드라인을 소개하겠다.

- 유머 감각을 유지하라
- 다른 사람들의 에너지에 힘입어라
- 위계를 최소화하라
- 동지애와 신뢰를 중요하게 여겨라
- 판단을 유보하라(최소한 잠정적으로라도)

현재 나는 이 원칙들과 사고방식을 내가 하는 모든 일에 적용하고 있다. 집단적 수준에서 창조적 자신감을 향상하려면 그 집단의 사회적 환경을 고려해야 한다. 사람들이 편안한 마음으로 위험을 감수하고 새로운 아이디어를 실험하는가? 구성원 각자에게 솔직히 말하길 격려하는가? 설사 그 말이란 게 모두가 듣고 싶어 하지 않는 것일지라도? 아이디어가 위아래 양방향으로 자유롭게 흐르는가? 아니면 조직이 구성원들에게 '공식 채널'을 고수할 것을 권하는가?

아이디오와 디스쿨에서는 "나쁜 아이디어야"라거나 "그건 잘 안 될 거야" 혹은 "우리가 전에 해 봤거든" 같은 말을 거의 쓰지 않는다. 누군가의 아이디어에 동의하지 않을 땐 이렇게 묻는다. "그걸 좀 낫게 할 방법이 없을까? 뭘 추가하면 더 좋은 아이디어가 될

아이디오는 어떻게 디자인하는가

까?" 그렇게 함으로써 우리는 아이디어의 흐름이 끊기지 않고 창조적 추진력이 지속적으로 유지되도록 한다. 누군가가 애써 꺼낸 아이디어에 찬물을 끼얹으면 대화가 끝나게 된다. 아이디어가 자유롭게 흐를 때, 우리는 새롭고도 예기치 않았던 결과에 이를 수 있다.

다른 사람들의 아이디어를 활용해 내 아이디어를 내놓는 게 허용되는 조직에선 수많은 창조적 에너지가 발휘될 수 있다. 그리고 그 결과는 다음과 같다.

네 명의 아이디오 팀원들이 하루 종일 현장에서 사용자를 관찰한 후에 차를 타고 호텔로 돌아가고 있었다. 그런데 갑자기 포스트잇을 거의 다 썼다는 사실이 떠올랐다. 우리 사무실 사진이나 동영상을 본 사람은 알겠지만, 포스트잇은 우리에게 필수적인 도구다. 인터뷰, 관찰 결과, 브레인스토밍에서 나온 아이디어 등을 적어두기도 하고 각종 프로세스의 단계 등을 기록한다. 포스트잇이 없으면 거의 모든 일이 진행되지 않는다고 해도 무방하다. 그래서 우리 사무실 벽이나 화이트보드 근처에는 항상 구비되어 있다. 사무실 전체가 포스트잇으로 뒤덮여 있다 해도 과언이 아니다. 어쨌든 팀원들은 그 밤중에 어디서 포스트잇을 구할지 빨리 알아내야 했다.

그때 팀원들 중 누군가가 우스갯소리와 냉소의 중간쯤 되는 톤으로 다 쓴 포스트잇을 재활용하면 어떻겠냐고 말했다. 똑같은 아이디어가 반복되면 그냥 예전 것을 가져다 쓰면 되지 않느냐고 하면서 말이다. 한바탕 웃음이 터졌다. 웃음소리가 잦아들고 나서 추가적인 아이디어가 봇물 터지듯 나왔다. 모든 아이디어가 그 전 아

이디어에 대응하고 있는 것이거나, 반복하고 있는 것이거나, 아니면 다음과 같은 새 아이디어에서 영감을 받은 것들이었다. 포스트잇 롤로덱스^{Rolodex}(회전식 서류 보관기기), 포스트잇 빙고^{Bingo}(수를 기입한 카드의 빈칸을 메우는 놀이), 포스트잇 지도에서 말이다.

팀원들은 장난스럽게 개념들을 주고받다가 한 가지 새로운 걸 고안해 냈다. 복사용 카본지를 끼워 넣은 포스트잇 철이었다. 어떤 아이디어를 포스트잇에 적으면 자동 복사가 되고, 그 아이디어가 채택된 후에도 복사본 하나가 포스트잇 철에 남아 있게 되는 셈이니 따로 수고를 들이지 않고도 아이디어의 흐름이 철로 만들어져 보관될 수 있는 제품이었다. 그들은 즉각 이 새로운 개념에 '플로우스트 잇^{Flowst-it}'(포스트잇과 각운을 맞춤)이라는 이름을 붙였다.

'플로우스트 잇'은 실제 제품으로 만들어지지는 않을 것이다(물론 어떤 디자이너가 프로토타입을 만들어 볼 순 있다). 그러나 그것이 탄생된 방식은 창조적 협력이 최선의 형태로 이뤄질 때 어떤 모습인지를 분명하게 보여 준다. 서로 신뢰하는 한 무리의 사람들 사이에서 아이디어가 판단이나 실패에 대한 두려움 없이 교환되는 모습은 감동적이기까지 하다. 내 아이디어가 다른 사람의 아이디어를 촉발한다. 혼자 했다면 집단으로 할 때만큼 재미있지 않았을 것이다. 세계에서 가장 요구 조건이 많은 회사와 갖가지 일을 해 본 우리의 경험에 비춰보면, 전체는 부분의 합보다 훨씬 크다.

이런 수준의 혁신 팀워크를 만들어 내려면 구성원들이 '해법의 공유'라는 목표를 향해 같이 일한다는 사고방식을 자발적으로 가져

야 한다. 어느 누구도 최종 결과물에 대해 개인적인 책임은 지지 않는다. 모든 사람의 기여로 탄생한 것이기 때문이다. 개인이 '내 아이디어'를 지키거나 홍보할 필요가 없다. 그 대신 '동료'들 모두의 집단 소유가 된다. 최근에 한 고객이 우리 프로젝트팀 팀원들에게 아이디어를 적은 포스트잇에 개인의 이름을 써달라고 요청한 적이 있다. 그래야 아이디어에 대한 신뢰가 생긴다고 했다. 우리는 이 문제를 놓고 한바탕 논쟁을 해야 했다. 우리는 서로의 아이디어 위에 자신의 아이디어를 자연스럽게 얹는 방식에 너무 익숙했던 터라, "이건 내 거야"라는 말에 큰 저항감이 들었던 것이다.

협력 작업은 특히 팀원들의 학업 배경이나 분야가 다른 경우에 더 효과가 좋다. 그래서 우리는 프로젝트팀을 운영할 때 엔지니어, 인류학자, 비즈니스 디자이너에 외과 의사, 식품과학자, 행동경제학자들을 함께 참여시킨다. 학제적으로 구성된 팀을 운영하면 동종 구성원들로 이뤄진 팀으로는 도저히 도달이 불가능했던 지점에 이를 수 있기 때문이다. 서로 다른 삶의 경험과 대조적인 관점을 가진 사람들을 한곳에 모음으로써 창조적 긴장감을 조성할 수 있고, 종종 여기서 더 혁신적이고 흥미로운 아이디어가 탄생한다.

디스쿨에서의 급진적 협력

디스쿨에서는 종종 팀티칭$^{team\ teaching}$을 이용해 학제적 토론을 유도하고 더 나은 경험을 제공한다. 전통적 교수법에선 한 명의 교수가 어쩌면 작년에 했던 것이나 재작년에 했던 것과 똑같은 강의를 하고 학생들은 그걸 낱말 하나까지 그대로 받아 적을 가능성이 크다. 토론 같은 게 있긴 하다. 하지만 학생과 조교 모두 조금이라도 비판이라 느껴질 만한 말은 하지 않는다. 교수는 차를 몰고 집에 가면서 자신이 오늘도 강의를 잘했다는 생각에 뿌듯해할 것이다.

서로 다른 분야의 교수들과 산업계 실무자들을 한 강의실에 모은다고 생각해 보자. 이는 대단히 역동적인 집단이 될 수 있다. 데이비드가 처음 디스쿨에 팀티칭을 들여오겠다는 말을 했을 때, 교수들은 자신들이 돌아가면서 짧은 강의만 하고 끝에 가서 토론이나 한번 하면 되겠구나 하고 생각했던 것 같다. 그러나 실제론 매우 다른 양상이 나타났다. 디스쿨 교수들은 서로의 아이디어에 대해 강하게 문제를 제기했고 갈등으로 이어질 만큼 활력 넘치는 논쟁이 벌어졌다. 이 결과로 다양한 관점이 표출됐다. 연단에 선 한 교수에게서 '정답'만을 들어야 했던 학생들은 이제 비판적으로 사고하고, 자신들이 어디에 서 있는지를 파악하기 위해

질문을 던져야 했다. 교수들이 여러 아이디어를 놓고 토론하고 서로 문제를 제기하면서, 교수들과 학생들 모두 새로운 해법과 사고법을 내놓을 수 있게 됐다. 이는 학생들에게 창조적 사고를 연습할 수 있게 만드는 교수법 모델로, 혁신에는 여러 해법이 존재한다는 사실을 직접 경험할 수 있다.

복잡하고 다차원적인 과제에 봉착했을 때, 다학제 집단은 강한 위력을 발휘한다. 제트블루항공JetBlue Airways은 2007년의 악몽을 겪고 난 후 큰 교훈을 배웠다. 당시 심한 눈보라로 인해 뉴욕 JFK국제공항이 여섯 시간 동안 폐쇄됐던 적이 있었다. 그 일은 이 항공사의 허술한 운영 시스템에 타격을 가했고 6일간이나 운항이 중단되었다. 공항의 야외 이착륙장에서 발이 묶여 열 시간이나 오도 가도 못한 승객도 있었다. 이 사태로 제트블루 항공은 약 3,000만 달러의 손실을 입었으며, 이 회사 이사회는 창업자이자 CEO인 데이비드 닐리먼David Neeleman이 물러나야 한다는 결정을 내렸다.

제트블루 항공의 소생이 늦었던 데에는 매우 미묘하고 다면적인 원인이 자리하고 있었다. 문제를 진단하고 해결하기 위해 이 회사는 먼저 컨설턴트를 고용했고 장문의 보고서를 얻는 비용으로 100만 달러 이상을 지불해야 했다. 하지만 아무런 개선도 이뤄지지 않았다. 이에 따라 공항 및 고객 부문을 담당하던 보니 시미Bonny

Simmi는 상사에게 다른 전략을 하나 제안했다. 보니의 제안은, 위에서 아래로의 하향식이 아닌, 다양한 배경을 가진 사람들로 팀을 꾸려 아래에서 위로의 상향식 접근을 해보면 어떻겠냐는 것이었다. 그녀의 신선한 발상은 그녀 자신의 폭넓고도 특별한 배경에 부분적으로 근거한 것이었다. 보니는 올림픽 출전 선수(그녀는 사라예보, 캘거리, 알베르빌 동계 올림픽에 루지Luge 선수로 출전했다) 출신이었고, 스포츠 중계 캐스터를 하기도 했으며 유나이티드 항공의 비행사로 일한 적도 있었다.

보니는 비행사, 승무원, 운항 관리사, 근무 시간 조정 담당자 등 현장에서 일하는 각 부문 사람과 단 하루의 만남을 허락받았다. 그녀의 계획은 이른바 '이례적 운용'만 허용되는 상황, 극심한 일기불순 상황에서 발생되는 사건들의 복잡한 변수들을 그들 스스로 정리해 보도록 하는 데 있었다. 이 접근법을 두고 처음엔 비판적인 견해가 많았다. "4분의 3은 비판적이었고, 4분의 1을 냉소적이었죠"라고 보니는 말했다.

그러나 그들은 결국 해냈다. 폭풍우로 인해 40여 차례의 결항이 발생하는 것을 가정한 다음 자신들이 취할 수 있는 대책과 복구 방안을 노란색 포스트잇에 단계별로 차례차례 적었다. 그 과정에서 예상되는 문제점들은 분홍색 포스트잇에 기록했다. 결국, 그들은 관리자들이 사용하는 운항 취소용 스프레드시트 양식이 제각각 달랐다는 사실을 발견해 냈다. 데이터가 나오는 방식이 다르면 소통에 문제를 일으키기 쉽고 혼선이 발생하게 돼 결국은 엉뚱한 비행

아이디오는 어떻게 디자인하는가

기의 운항이 취소될 수도 있었다.

그날이 끝나갈 무렵 1,000개 이상의 분홍색 포스트잇이 쌓였다. 보니는 태스크포스팀을 구성해도 좋다는 결재를 받아낸 다음, 가장 중요한 문제에 집중했다. 그 뒤 몇 개월간 보니는 120명의 제트블루 항공 직원들과 일했다. 그들 대부분은 자원자로, 본 업무 시간 외에 몇 시간씩 이 일에 참여했다. 운영 방식을 바꿔야 한다는 사명감에 불타는 직원들은 보니의 표현대로라면 '믿을 수 없을 만큼 열렬한 전도사'가 돼 모든 것을 쏟아부었다.

집단을 구성한 덕분에 보니는 혼자 할 수 있었던 것 이상을 해낼 수 있었다. 들리는 바에 의하면, 제트블루 항공은 큰 결항 사태 발생 시 이전보다 40퍼센트 빨라진 속도로 복구한다고 한다. "사무실에 앉아만 있어서는 문제 해결을 할 수 없다는 걸 깨달았죠." 보니는 말했다. "일단 나가서 실제로 현장에 있는 사람과 얘기를 나눠봐야 합니다. 그게 고객일 수도 있고 담당 직원일 수도 있습니다."

어느 조직에서든 다양한 배경의 구성원들로 이뤄진 팀이 있다면 그들은 구조적, 위계적 장애를 뚫고 혁신적인 새 아이디어들의 집합물을 만들 수 있다. 그런 교류는 회사 내의 경계를 넘어 혁신 아이디어를 개방적으로 수용할 때 더욱 빛난다. 내부 자원에만 의존하는 것보다 문제를 열려 있는 혁신 사이트에 내놓고 전 세계 모든 곳으로부터 오는 창조적 생각들을 받아들일 때 문제 해결이 훨씬 쉬워질 것이다. 당신 스스로가 열린 혁신 플랫폼을 개발해 아이디어의 교류를 주도할 수도 있고, 이노센티브InnoCentive 같은 제3의

사이트를 활용할 수도 있다.

오랫동안 아이디오와 고객 회사 팀의 창조적 능력에만 의지해 오던 끝에 우리는 오픈아이디오OpenIDEO를 만들었다. 이는 더 큰 규모에서 타인의 아이디어에 힘입어 우리의 새 아이디어를 이끌어 낸다는 취지였고, 사회적 이익을 위해 열린 혁신 플랫폼을 활용한 다는 의도도 있었다. 2010년에 이 디지털 공동체가 만들어진 후, 베테랑 디자이너에서부터 다양한 학문적 배경과 분야를 아우르는 초심자에 이르는 수많은 사람이 모였다. 현재 오픈 아이디오엔 전 세계 대다수 국가에서 약 4만 5,000명이 참여하고 있다. 사적인 만남을 갖는 일은 전혀 없었지만, 그들은 이미 여러 가지 기획에 대한 자유로운 의견을 공유하고 있다. 경제가 쇠퇴하고 있는 도시들을 되살리는 문제라든지, 콜롬비아의 임산부에게 초음파 진찰 서비스를 제공하는 문제 등 제약없이 다양하다.

혁신적 팀의 관리와 양성

여러 배경을 가진 사람들과 일하는 것은 가치 있는 일이다. 그러나 그게 쉽다는 의미는 아니다. 자칫 '창조적 마찰$^{creative\ abrasion}$'이 일어날 가능성도 있다. 그러나 반대 의견과 상충되는 관점이 잘 조정된다면 충분히 새로운 아이디어가 탄생할 수 있다. 당신 팀의 창조성을 극대화하고 싶다

아이디오는 어떻게 디자인하는가

면 '디스쿨 전속' 신경정신과 의사인 줄리안 고로드스키^{Julian} Gorodsky와 전前 학생이었던 피터 루빈^{Peter Rubin}이 디스쿨에서 개발해 낸 원칙들을 알아두는 게 좋다. 그들은 이 원칙 아래 디스쿨 멤버들이 창조적 아이디어를 도출하면서 서로에게 도움이 되고, 솔직하고, 감정 이입하고, 개방적이고, 편안한 상대가 되길 바랐다.

1. **서로의 강점을 파악하라.** 당신의 팀을 슈퍼히어로 집단이라고 상상하라. 히어로들 각자에겐 저마다의 특별한 강점과 약점 혹은 크립토나이트(영화 〈슈퍼맨〉에서 주인공 슈퍼맨은 크립톤 행성의 돌, 즉 크립토나이트 앞에선 힘을 쓰지 못한다)가 있기 마련이다. 각자의 강점을 이끌어 내 팀의 역량이 극대화될 수 있도록 일을 분배하는 것이 좋다.

2. **다양성을 이용하라.** 서로 다른 관점 간의 역동적인 긴장감으로 인해 다양한 팀들 사이에서 창조성이 자랄 비옥한 토양이 만들어 진다. 그러나 한편으로 갈등이 생기고 소통이 안 될 가능성이 있다. 진정 다양성의 가치를 존중하는 팀들이라면 이를 회피하지 않고 대담하게 상호 간의 대화를 시도할 것이다.

3. **사적인 친목을 도모하라.** 사생활과 직장 생활을 분리하

는 것은 창조적 사고에 좋지 않다. 자신의 전부를 일에 쏟아라. 팀 회의가 시작되기 전에 팀원 각자와 이런 말을 나눠라. "오늘 컨디션 어때?" 그냥 인삿말일 수도 있고 '나 자신의 사적인 부분을 너와 공유한다'라는 뜻일 수도 있다. 당신 팀의 팀원 각자는 자신들의 고유한 삶의 경험을 회의 석상에서 아이디어로 내놓을 수 있다.

4. **관계를 중요시하라.** 디스쿨에서 팀원들에게 지금부터 5년 후에 자신에게 뭐가 제일 중요할 것 같냐고 질문하면 대부분 '팀 동료들과의 관계'라고 대답한다. 프로젝트의 성과가 아니다. 세상사를 폭넓게 보라.

5. **팀에서 경험하게 될 것을 미리 생각해 보라.** 앞으로 나는 어떻게 동료들과 협력할 수 있을 것인가? 내가 지키고 싶은 원칙은 무엇인가? 내가 이 프로젝트에서 개인적·직업적으로 달성하고 싶은 것은 무엇인가?

6. **즐겨라!** 먼저 여기저기 다니며 얼굴을 익히는 게 가장 핵심이다. 다 같이 흥미를 느낄 때 협력의 효과가 커진다. 팀원들과 함께 식사하고 게임하고 운동하라.

아이디오는 어떻게 디자인하는가

특별한 공간이 주는 힘

당신이 창조성을 깊게 믿고 있다면 그것을 회사라는 직물 속에 넣어 같이 직조해 나갈 수 있어야 한다. 모든 소통 속에서 그것이 오갈 수 있어야 하며, 채용 절차나 업무 평가 지표로 사용될 수 있어야 한다. 창조성을 당신 브랜드의 일부로 만들어라.

혁신의 문화를 만드는 과정에서 한 가지 간과하게 되는 것은 공간의 문제다. 혁신을 위한 노력은 실질적이고 물리적인 공간에서 일어나야 한다. 당신의 팀이 깨어 있는 시간의 대부분을 보내는 환경에서 이뤄져야 한다. 사무실 환경은 일하는 사람을 힘 빠지게 할 수도, 기운을 북돋을 수도 있다. 팀, 특히 팀의 리더는 평범한 공간을 특별한 공간으로 만들기 위해 노력해야 한다. 우리는 언제나 새로운 방식으로 그 노력을 이어가야 한다.

최근 한 아이디오 프로젝트에서 우리는 록 음악계의 고전이라 할 수 있는 미국 브랜드와 작업한 적이 있다. 팬들이 오랫동안 소장할 수 있는 아이템을 개발하는 일이었다. 유럽 디자이너인 요에르크 스튜던트Joerg Student와 엘거 오버벨츠Elgar Oberwelz는 에어스트림Air-stream 제품에서 영감을 구하려고 했다. 에어스트림은 여행용 알루미늄 트레일러 제조회사다. 역사를 거슬러 올라가 보면, 찰스 린드버그Charles Linberg의 '세인트루이스 정신Spirit of St. Louis'(린드버그가 1927년 세계 최초로 대서양 단독 횡단 비행을 할 때 탔던 비행기)을 디자인했던 그 디자이너가 이 회사의 트레일러를 디자인했다고 한다. 이런

사실이 아이디어를 도출해 냈다. 그들은 빈티지 에어스트림 트레일러를 한 대 구해 진정 미국적인 고전이라 할 만한 이것을 작업 공간으로 삼고 '그 시절의 정신' 속에 푹 빠질 셈이었다.

우리 팀은 1969년형 '스트림라인 프린스Streamline Prince'를 한 대 구한 뒤 오랫동안 주차시켜 둘 만한 교내 부지를 찾아냈다. 고전적인 분홍 플라밍고 장식이 전면에 붙어 있고 내벽에는 빈티지 사진들이 붙어 있는 이 트레일러는 정말 수수했다. 비록 두 디자이너에겐 다소 협소했겠지만(엘거는 키가 192센티미터였고 요에르크는 198센티미터였다) 그로 인해 디자인 팀의 창조성이 저하될 리는 없었다. "우리의 특별한 공간 덕분이죠." 요에르크의 말이다. "그 프로젝트 내내 그 이상은 불가능한 영감과 흥미를 느꼈어요. 그 트레일러는 우리에게 대단한 에너지와 집중력을 선사했죠." 당신은 어쩌면 빈티지 에어스트림 트레일러 같은 공간을 갖고 있지 않거나 혹은 그게 필요 없을지도 모른다. 그러나 현재의 환경에 뭔가를 더하거나 바꾸면 당신이 진행하고 있는 프로젝트 완수에 도움이 될 원천으로 삼을 수 있다.

우리가 시도하고 있는 또 다른 창조적 공간 실험은, 스틸케이스의 친구에게 도움을 받고 있는 것인데, 디지털 유르트Digital Yurt라고 부르는 것이다. 팰로앨토의 우리 디자인 스튜디오에 들르면 이 디지털 유르트를 꼭 봐야 한다. 디지털 유르트는 직경이 3.7미터쯤 되고 위로 갈수록 좁아지는 원통 형태로, 마치 바닥 위에 둥둥 떠 있는 작은 우주선처럼 보인다. 소규모 인원이 회의할 때 사용하는 이

디지털 유르트에 초대받았다면 먼저 색연필을 들어라.

반¥ 사적인 공간은, 몽골 유목민들이 수 세기 동안 써 온 텐트에서 영감을 받았다.

이 디지털 유르트에서 수많은 비즈니스 대화가 꽃을 피웠다. 그러나 혁신 문화 강화에 도움이 된 것은 유르트 자체가 아니라 그 안에 있는 흰색 원탁이었다. 어린 시절 엄마가 늘 입에 달고 살던 '가구에 낙서하지 마라'라는 말을 떠올려 보라. 그것은 현대사회에서 '예의 바른' 사람이 되기 위해 우리가 내면화해야 했던 수천 가지 규칙 중 하나였다. 그러나 유르트에 앉게 되면 당신에겐 특별한 신호 하나가 주어진다. 그것은 당신이 초대된 그 공간에선 기존과 다르게 행동해도 된다는 신호다. 대부분의 사람들이 유르트 안에 들어서면 바로 원탁 앞에 앉아버린다. 누군가에게 앉아도 되냐고 묻지 않는다.

이런 식으로 '통상적인 에티켓'의 전환을 일으키는 것은 무엇일까? 그 자리가 처음인 사람에게 원탁은 표면 전체가 종이로 만들어진 것처럼 보인다. 도넛 모양의 흰 종이들이 약 30센티미터 두께로 쌓여 있고, 그 직경은 대략 차량 타이어와 같다. 뭘 쓰거나 그려 넣어 꽉 채워진 종이는 한 장씩 떼어낼 수 있다. 원탁 한가운데 움푹한 부분엔 심이 두꺼운 색연필이 십여 자루 들어있다. 유르트 환경은 당신에게 분명한 비언어적 신호를 보내고 있는 것이다. 종이는 일종의 '백지 상태tabula rasa'와 같은 것, 즉 당신이 마음대로 활용하기를 기다리는 빈 공간이다. 그리고 꽤 닳아 있는 색연필들은 전시용으로 그곳에 놓여있는 게 아니다. 앞서 다녀간 누군가가 남긴 그림들을 볼 기회가 많을 텐데, 그것들은 유르트가 기존의 규칙을 내던지고 새로운 뭔가를 그려보는 장소라는 걸 알려 준다.

공간은 그런 식으로 우리에게 영향을 미친다. 파티장에 가면 당신 '마음속의 동물적인 파티 본능'이 풀려나오는 것처럼, 최적화된 작업 환경에선 당신 안의 잠재된 창조 능력이 발현된다. 개방된 공간에서는 소통과 투명성을 촉진한다. 넓은 계단에선 서로 다른 부서에 근무하는 사람들 간에 우연하지만 유익한 대화가 잘 이뤄질 수 있다. 여기저기에 뭔가를 쓸 수 있는 종이나 화이트보드 등이 있으면 자발적인 아이디어 구상이 쉬울 것이다. 특정 프로젝트를 위해 특화된 공간은 팀의 결합력을 향상시켜 줄 수 있다.

그러므로 당신이 작업하는 장소를 기획하라. 대다수의 조직에서 공간은 두 번째로 비용이 많이 드는 부분이다. 그보다 돈이 더

드는 유일한 부분은 그곳에서 일하는 사람들의 보수일 것이다. 이 점을 고려할 때, 회사는 공간 비용을 현명하게 지출해야 한다. 만일 어떤 비범한 일을 해낼 영특하고 창조적인 사람들로 팀이 구성되길 원한다면, 절대로 그들을 우중충하고 별 볼 일 없는 공간에서 일하게 내버려 두면 안 된다.

디스쿨을 설립할 때, 우린 지금과 같은 영구적인 장소를 찾지 못했다. 4년 동안 네 번에 걸쳐 스탠퍼드대학 캠퍼스 안에서만 전전해야 했다. 그 시절 암담한 미래에 불안했었지만, 지금 돌이켜보면 그때 우리가 배운 것은 다른 무엇보다 정말 가치 있는 것이었다.

디스쿨은 처음에 캠퍼스 외곽에 있는 다 낡아빠진 더블 와이드 사이즈(폭 6.1미터 이하, 길이 27미터 이하)의 이동식 주택에서 시작했다. 우리 팀은 벽을 해체하고 2x4인치 각목과 플라스틱으로 새 벽을 세웠다. 또 문짝을 뜯어내 탁자를 만들었다. 학생들은 뭐든지 하고 싶은 대로 다 할 수 있었다. 심지어 보이는 표면마다 구멍을 뚫어도 상관없었다. 거기서 출발한 우리는 컴퓨터 단말기들이 늘어서 있고 우리가 찢는 바람에 맨 콘크리트 바닥이 훤히 드러났던 싸구려 카펫이 깔린 사무 공간으로 이전했다. 그다음으로 이사 간 곳은 박사 과정 연구실과 나란히 있던 한 유체 역학 연구실이었다. 그리고 마지막으로 정착한 곳이 현재 디스쿨이 있는 곳인데, 이전에는 제도실로 쓰이던 곳이었다.

자주 옮겨 다녔기에 매번 공간 구성을 새롭게 해야 했고 1년이면 수백 명씩 찾아오는 학생들과 함께 개조하고 시험해야 했다. 한

공간에서 얼마 동안 집중적으로 살고 나면 어떤 점이 좋고 어떤 점이 나쁜지 목록으로 작성할 수 있었다. 이후 다음번 공간을 디자인할 때 그걸 활용할 수 있었다. 이사는 힘들고 스트레스를 주는 일이었지만, 한편으론 다 비우고 새로 다시 출발할 수 있는 기회였다. 마치 반복을 통해 뭔가 개선되어 가는 실험 같은 것이었다. 이런 이유로 지금의 디스쿨 공간은 이전 공간들로부터 얻어낸 통찰들이 구현된 것이라 볼 수 있다.

이사를 통해 배운 몇 가지 것들을 소개하겠다(이 중 일부가 디스쿨의 환경 협력팀 공동 책임자였던 스콧 둘레이Scott Doorley와 스콧 위트호프트 Scott Witthoft가 쓴 《Make Space》에도 실려 있다).

- **사람들 사이의 거리가 너무 가깝지 않게 업무 환경을 조성하라.** 우리는 긴밀한 협력 관계를 원했다. 그러나 모든 연구진을 한자리에서 일하게 하니 매우 혼잡했다. 이제는 각자 저마다의 책상이 있다. 그러나 칸막이가 없는 개방된 공간에 모여 일한다.
- **소음을 고려하라.** 이동식 주택의 나무, 플라스틱으로 된 칸막이는 개방과 협력의 느낌을 주긴 했으나, 사용해 보니 사적인 음향이 중요하다는 것을 깨달았다. 임시변통 칸막이는 경계 표시용으론 충분했으나 소음을 막아주지 못해 일에 집중하기가 어려웠다.
- **융통성을 갖되 물건을 제자리에 두어라.** 우리 팀은 소파, 책

상, 칸막이, 화이트보드, 운반용 카트 등 모든 것에 바퀴를 달았다. 이런 융통성으로 인해 용도에 따른 이동이 쉬워졌다. 그러나 어김없이 문제가 발생했다. 때로 팀을 자유롭게 하기보다는 혼란스럽게 할 때가 있었기 때문이다(예를 들면 복사기가 여기저기 옮겨 다니는 게 문제였다).

- 일에 맞게 공간을 재단하라. 우리 팀은 디스쿨 안에 몇 개의 '작은 공간'을 만들었다. 이 다락방 크기의 공간들엔 아이디어 회의를 위한 '하얀 방white room'부터 꽤 고급스러운 휴게실에 이르는 다양한 쓰임새가 있었다. 이는 일의 형태가 각각 달랐다는 것, 그리고 그에 따라 팀원들이 적절한 공간을 선택했다는 것을 의미한다.

- 사람들에게 실험이 허용되는 환경을 조성하라. 디스쿨의 모든 표면은 합판, 스티로폼, 콘크리트, 화이트보드로 둘러싸여 있고 어떤 장식이나 마감도 최소화돼 있으며 값이 나간다는 느낌을 주지 않는다. 이런 투박한 물건들이 보내는 신호는 '주저할 필요 없이 마음껏 실험하라'이다. 사실 이런 게 상식처럼 보이지만 기업에선 아니다. 나는 수년 전에 〈포천〉 선정 500대 기업에 포함된 유명 회사가 새로 지은 멋진 학습센터에서 워크숍을 연 적이 있다. 내가 워크숍에서 쓸 요량으로 포스터를 몇 장 붙이려는데 누군가가 막았다. '페인트가 칠해진 표면에는 어떤 테이프도 붙여선 안 된다'는 규정이 있었기 때문이다. 어떤 학습센터의 내부 표면들이 학습 과정의 '금단

영역'이라면 그 센터에 대해 재고해 봐야 한다.

- 공간 프로토타입을 만들었는데 너무 커졌다고 걱정하지 마라. 적은 예산으로 풀사이즈의 모형을 만들 수 있다. 분필을 가지고 새로운 공간의 레이아웃을 짜보자. 노끈이나 도안지를 가지고 벽의 모양을 잡아보자. 값싼 재료를 써서 새로운 공간을 구상해 볼 때, 좋은 점은 마음에 안 들면 즉각 바꿔볼 수 있다는 것과 완성됐을 때의 '느낌'을 미리 경험할 수 있다는 것이다.

- 사람들과 공간 경험을 공유하라. 큰 프로젝트를 시작하기 전에 작은 실험을 해 보는 것처럼, 사람들에게 다소 엉성하지만 실물 크기의 프로토타입을 경험하게 하라. 사람들을 불러 새로운 곳으로의 이주를 축하하는 파티를 열라. 샴페인을 한 병 따며 새 건물을 축성하는 자리가 될 수도 있고, 예식용 열쇠를 전달하는 행사가 될 수도 있다.

무조건 일 년에 한 번씩 이사하도록 강제한다면 제정신이 아닌 것처럼 보일 것이다. 그러나 이는 당신의 팀에게 새로운 동기를 부여하고 일정한 긴장감을 줄 수도 있다. 빠르게 뭔가를 해내는 계기를 만들어 보라. 만일 당신이 공간을 새롭게 꾸밀 계획이 있다면, 현재의 혹은 임시적인 공간에서 그 새로운 공간 아이디어를 실험해 보라. 당신이 새로운 프로젝트를 맡았다면 그 프로젝트에 맞게 환경을 재단해 보라. 만일 작업 환경을 바꾸는 일이 정기적인 행사

라면, 그 환경이 보다 역동적이고 새로워지는 건 당연하다. 그러므로 그냥 있던 대로 있거나 현상 유지에서 벗어나 공간을 보다 유연하게 디자인해 보라.

언어습관이 문화를 만든다

언어는 사고의 결정체다. 그러나 우리가 선택하는 언어는 우리의 사고 패턴을 나타내는 것 이상의 일을 한다. 언어는 사고를 형성한다. 우리가 무엇을 말하느냐와 어떻게 말하느냐는 회사의 문화에 깊은 영향을 미친다. 인종차별주의나 성차별주의에 맞서 싸워 온 사람은 언어가 문제가 된다는 걸 안다. 태도와 행동을 바꾸려면 말부터 바꿔야 한다. 혁신의 경우에도 동일하다. 새로운 아이디어를 둘러싼 대화에 영향을 줄 수 있다면, 당신은 보다 광범위한 행동 패턴에도 영향을 미칠 수 있을 것이다. 부정적이거나 패배주의적인 태도는 부정적이고 패배주의적인 말을 낳는다. 그 반대도 마찬가지다.

몇 해 전, 짐 윌튼스Jim Wiltens가 방문했었다. 그는 야외 생활 애호가이며 작가이고 모험 여행가이자 강연자로 캘리포니아 북부 지역의 학교에서 영재들을 가르치는 프로그램을 운영 중이기도 하다. 그 프로그램에서 짐은 긍정적인 어휘의 힘을 강조하며 스스로 본보기를 보였다. 짐이 글자 그대로 "난 못 해"라고 말하는 걸 들어본

사람은 아무도 없을 것이다. 그는 보다 건설적인 말을 사용함으로써 그런 부정의 말을 사용할 기회를 차단한다. 그는 이를테면 "만일 ~하면 할 수 있습니다"라는 식으로 가능성에 중점을 둔다. 그는 자신이 "난 못 해"라고 말한 걸 들은 사람에게 즉시 100달러를 주겠다고 약속까지 했다.

짐의 방식이 성인들에게는 다소 단순하다고 생각되는가? 그렇게 섣부르게 판단해서는 안 된다. 캐시 블랙Cathe Black이 잡지사 〈허스트Hearst〉의 회장 자리에 올랐을 때, 그녀는 부정적인 언어 표현이 새로운 아이디어의 탄생에 적대적 환경을 조성한다는 것을 알았다. 이 회사와 밀접한 위치에 있는 누군가가 부정적인 언사는 임원진에게 일종의 냉소적인 만트라처럼 작용한다고 귀띔했다. 그래서 블랙은 임원들에게 "이미 해 봤는데요"나 "절대로 안 될 겁니다"라고 말할 경우 10달러의 벌금을 부과하겠다고 했다. 그들에게 10달러는 큰돈이 아니었지만, 동료들 앞에서 당황하기는 싫었다.

새로운 규정을 시행한 지 얼마 지나지 않아 블랙은 이런 표현들을 '사무실 어휘 사전'에서 모조리 지워냈다. 그럼 보다 긍정적인 어휘에 더 큰 효과가 있을까? 블랙은 허스트에서 일하는 동안 〈코스모폴리탄Cosmopolitan〉 같은 주력 브랜드를 출판 역사상 가장 힘든 시기에 굳건하게 지켜냈고, 오프리 윈프리의 〈오O〉 같은 초대형 히트 잡지를 내놓기도 했다. 블랙은 미국 경영계에서 가장 영향력 있는 여성 중 한 명으로 불리게 됐다.

부정적인 언어 패턴에 대한 우리의 대안은 '어떻게 해야 하지

How might we....'라고 질문하는 것이다. 이는 몇 년 전 찰스 워렌^{Charles}

How might we....'라고 질문하는 것이다. 이는 몇 년 전 찰스 워렌^{Charles Warren}, 지금은 세일즈포스닷컴^{Salesforce.com}의 제품 디자인 담당 선임 부회장인 그가 우리에게 소개해 준 표현이다. 이 질문은 세상에서 새로운 가능성을 찾는 긍정적 방식 중 하나다. 불과 몇 주 사이에 이 표현은 아이디오 내부에 모두 펴졌고 그 뒤로는 상용적인 말로 굳어졌다. 이 모난 데 없이 간단한 표현에는 창조적 집단에 대한 우리의 관점을 포함하는 모든 것이 담겨 있다. '어떻게^{how}'가 의미하는 바는 항상 개선이 가능하다는 사실, 어떻게 우리가 성공을 '발견'할 수 있을까 하는 것이 유일한 문제. '해 볼 수 있을지^{might}'라는 단어는 일시적으로 장애물의 벽을 살짝 낮춰주는 용도다. 처음부터 안된다고 스스로 포기해 버리기보다는 가망 없어 보이는 아이디어라 하더라도 한 번쯤은 생각해 볼 필요가 있다는 점을 시사한다. 이런 자세로 인해 문제 해결이나 돌파의 가능성이 더 커진다. 그리고 '우리^{we}'는 도전의 주체가 누구인지를 명확히 해 준다. 단순히 집단의 노력이 아니라 우리 집단의 노력인 것이다. 지난 10여 년간 아이디오와 같이 일해 본 사람이나 오픈 아이디오의 사회 혁신 과제 기획에 참여해 본 사람이라면, 이 개방형의 의문문을 반드시 들어봤을 것이다.

그런데 이런 표현이나 문장은 단지 의미론적 차원에서 끝나는 게 아니다. 생각은 말이 되고 말은 행동이 된다. 언어를 제대로 사용하면 스스로의 행동에 영향을 주게 된다. 현상을 유지하고자 하는 사람들은 "우린 항상 이런 식으로 해 왔어" 혹은 "그런 식으로 하

는 사람은 아무도 없어"라고 말한다. 그러나 '왜'로 시작되는 물음만 연속적으로 던지는 여덟 살 먹은 어린아이도 그런 방어막쯤은 쉽게 무너뜨릴 수 있다. 정작 성인들이 말에 힘이 있다는 단순한 사실을 잊고 있다. 당신이 속한 집단의 언어를 정리해 보라. 그러면 긍정적인 효과가 나타날 것이다.

증폭자와 감쇄자

여태까지 우리가 논의해 온, 혁신적 문화를 만들어 내는 여러 방식은 상층부 리더의 영향을 크게 받는다. 리더가 문화를 학습시킬 수는 없지만, 그런 문화를 육성할 수는 있다. 그는 창조와 혁신에 알맞은 조건을 조성해 줄 수 있다. 은유적으로 말하면, 창조적 문화가 꽃피고 성장할 수 있도록 온도와 빛과 습도, 그리고 영양분을 제공할 수 있다. 리더는 재능 있는 개인들이 발휘하는 최선의 노력들을 모아 혁신적이고 성공적인 집단을 이루는 일에 몰두할 수 있다.

아이디오에서 일하면서 우리는 사적이나 공적으로 많은 CEO와 상상력 풍부한 리더들을 자주 만나는 행운을 누렸다. 그들에겐 제각각의 특별한 스타일이 있었다. 팀원들이 가진 능력을 알아보고 그걸 실현하게 만드는 최고의 리더들이었다. 이런 자질은 단순히 카리스마나 지성 차원을 넘어서는 것이었다. 어떤 리더는 사람을 양성하는 재주가 있어서, 그가 키운 사람은 항상 가진 능력의 최

대치를 발휘하곤 했다.

이런 리더들을 묘사할 때 쓰는 말 중 하나가 '증폭자multiplier'다. 이 용어는 저자이자 경영자문가인 리즈 와이즈먼$^{Liz\ Wiseman}$의 책에서 차용한 것이다. 오라클Oracle에서 조직 행동과 인적 자원 관리를 담당했던 리즈는 4대륙 150명이 넘는 리더들을 인터뷰한 결과를 토대로 책를 출간하기도 했다. 리즈는 모든 리더가 감쇄자diminisher와 증폭자를 양극단으로 하는 연속선 위의 어느 한 점에 위치해 있음을 알아냈다. 감쇄자는 지나친 통제를 가해 자신의 팀이 가진 창조적 재능을 충분히 활용하지 못하는 리더이고, 증폭자는 도전 목표를 정한 다음 팀원들에게 생각조차 못 했던 비범한 능력과 결과를 이끌어 내게 하여 목표를 이루게 하는 리더다.

스티브 잡스는 '현실왜곡장'에 관한 한 증폭자였다. 그는 주변 사람에게 그들이 불가능한 일을 해낼 수 있음을 확신시켰고 실제로 마법처럼 그들의 잠재력을 이끌어 냈다. 그런가 하면 우리는 또한 최소한 한 사람의 감쇄자를 알고 있는데 그 역시 스티브 잡스다. 그는 우리가 뭘 하든 간에 그의 능력에 비하면 우리의 노력이 보잘것없음을 일깨워 주기도 했다.

팀의 힘을 증폭시켜라

리즈는 증폭자의 특성을 가진 리더들이 팀이나 회사의 생산량을 두 배로 늘릴 수 있고, 그 과정에서 구성원들의 사기를 높일 수 있다고 주장한다. 그렇다면 어떻게 증폭자가 될 수 있을까?

- '재능을 끌어들이는 자석'이 되어라. 가장 창조적인 사람들로부터 최선을 이끌어 내고, 그걸 유지시켜 주고, 그들로 하여금 최고의 잠재력을 발현하게 하라.
- 가치 있는 과제나 임무를 찾아내라. 그리고 그것이 사람들이 사고력을 확장하는 동기가 되게 하라.
- 여러 관점을 피력하고 고려할 수 있는 열띤 토론을 장려하라.
- 팀원들이 성과를 공유하게 하고 그들의 성공에 투자하라.

증폭자 전략을 사용해 집단 내 각 개인이 창조적 잠재력을 완전히 발휘하게 만들어야 한다. 그리고 누가 미래의 창조적 리더로 적합한지 눈여겨보는 걸 잊지 말아야 한다. 만일 당신이 아직 조직 내

아이디오는 어떻게 디자인하는가

에서 '권위'를 보장받은 리더의 위치에 오르지 못했다면 '사고의 리더'가 되어 보는 건 어떨까? 높은 자리에 있는 사람들의 역 멘토가 되는 것이다.

워렌 베니스^{Warren Bennis}는 리더십 기술에 관한 한 선도적인 위치에 있는 사람이다. 그는 수년간 월트디즈니 스튜디오^{Walt Disney Studio}(월트가 아직 살아 있을 때)나 팰로앨토 연구소^{Xerox PARC}, 록히드의 스컹크웍스^{Skunk Works} 같은 획기적인 집단들을 연구했다. 여기 그의 연구 결과 일부를 간략히 소개하겠다.

- 그들은 자신들이 신으로부터 사명을 부여받았다고 생각한다. 단순한 경제적 성공을 넘어 그들은 진정 자신들이 세상을 더 좋은 곳으로 만들 수 있다고 믿는다.
- 그들은 현실적이라기보다는 낙관적이다. 자신들이 그 누구도 해내지 못한 일을 해낼 수 있다고 믿는다. 그리고 워렌은 "낙관주의자들은 누군가 응원하지 않아도 보다 많은 것을 해낸다"라고 말한다.
- 그들은 아이디어 창출에만 전념하지 않고 행동으로 보여 준다. 워렌은 성공적인 협력 수행을 '기한이 있는 꿈^{dreams with deadline}'이라는 말로 표현한다.

우리가 워렌이 언급한 뛰어난 집단들의 열정과 행동을 이해할 수 있는 이유는 부분적으로 우리 대부분이 그와 같은 것을 갖고 있

기 때문이다. 학교 프로젝트에 착수하는 것이든, 아니면 새로운 회사를 설립하는 일이든 우리도 그렇게 할 수 있다. 매우 창조적인 팀에 속한다는 건 일을 하면서 가장 큰 보상을 얻게 된다는 말이다. 뛰어난 팀의 일원이라는 기분 좋은 느낌을 계속 경험하면서 우리는 내내 소속감을 유지할 수 있다.

혁신을 불어넣어라

강력한 리더십이 있다 해도 거대한 조직의 문화를 바꾼다는 것은 쉬운 일은 아니다. 그 예로 A.G. 래플리^{Alan George Lafley}가 CEO로 재직한 첫 번째 임기 동안 P&G가 어떻게 변화했는지를 살펴보자. 이는 어떻게 한 조직이 밑바닥에서부터 창조적 자신감을 쌓아 올렸는지를 생생하게 보여줄 것이다. P&G의 극적인 변화를 이끈 강력한 리더들 중 중심 인물은 디자인 혁신 및 전략 담당 부회장인 클라우디아 코트치카다.

'문화 연금술사'로 불리기도 했던 클라우디아는 인내와 끈기, 그리고 거대 기업에 창조적 자신감을 전파할 수 있는 훌륭한 인격을 모두 갖춘 인물이었다. 세계에서 제일 큰 소비재 회사에서 그녀가 이뤄낸 업적은 잡지 〈패스트컴퍼니〉의 표현처럼 "이 회사를 단지 '헤어 젤을 많이 파는 게 최고'인 곳에서 상품을 통해 소비자의 삶에 기쁨을 불어넣는 곳으로 만든 일"이다. 그리고 그녀는 이런 일을 하

는 데 높은 학위가 필요 없다는 것을 증명했다. P&G에 들어오기 전에 그녀는 공인회계사로 일했다. 래플리는 CEO가 되자 클라우디아에게 디자인을 회사의 핵심 가치로 정립해 달라고 요청했다. 그때까지 P&G에서 클라우디아가 한 일은 주로 마케팅과 일반 관리분야 업무였으며, 사내 서비스 비즈니스 분야에서 큰 성공을 거두고 있었다. 거기서 그녀는 디자인적 방법론 활용법을 시도했다. 래플리는 그녀에게 P&G는 '테크놀로지 기업'이지만 테크놀로지 하나만 가지고는 충분치 않다고 지적했다. 그는 총체적인 고객 경험 customer experience(고객이 제품이나 서비스 공급자와 함께 경험하는 모든 것. 여기엔 의식, 발견, 유인, 상호 작용, 구매, 사용, 장려, 옹호 등이 포함된다)을 원했다. 그녀는 10만 명의 직원들을 창조적 자신감으로 충만한 사람들로 만드는 일이 매우 어렵다는 걸 알았다. 디자인 씽킹에 대해 처음 알게 됐을 때, 그녀는 이런 반응을 보였다. "와, 이건 우리가 하는 것과는 정말 거리가 멀잖아! 내가 이걸 할 수 있을까? 어떻게 이걸 배울 수 있을까?"

그러나 그녀는 망설임 없이 시도하고 싶었다. 그녀는 P&G 고위 경영진에게 메일을 보내 가장 큰 문제가 뭔지 묻고 그걸 해결하는 데 도움을 주고 싶다고 했다. 곧 그녀의 '받은 편지함'에는 메일로 가득차게 됐다. 이에 그녀는 혁신 기금을 조성해 틀에 박힌 사고방식의 소유자인 P&G 임원들을 아이디오의 디자이너들과 공동으로 다뤄보게 했다.

그야말로 급격한 변화 과정이었다. 대개의 P&G 직원들은 그때

까지 경험해 본 적 없는 디자인 주기에 몰두해야 했다. 클라우디아는 공황 상태에 빠진 한 마케팅 담당 임원이 디자인 스튜디오에서 이렇게 말했던 걸 기억한다. "여기 사람들에겐 프로세스가 없어요! 오히려 우리가 P&G식으로 그들을 가르쳐야 한다니까요." 클라우디아는 그녀를 진정시킨 다음, 좀 더 일의 흐름을 따라가 보라고 부탁했다. 그 임원은 그녀의 말에 따랐고 그 결과 새로운 혁신법의 열렬한 지지자가 됐다.

　클라우디아는 나중에 혁신 전문가들을 P&G에 초빙해 워크숍을 열었다. 모든 직원이 '프로세스 촉진' 훈련을 받았고, 그 결과 그들 스스로 워크숍을 이끌 수 있게 됐다. 한 워크숍에서 올레이^{Olay}(P&G의 피부 관리 제품 상표) 팀은 소비자들이 올레이 계열 제품들을 구분하기가 쉽지 않다는 문제를 해결하기 위해 머리를 쥐어짜고 있었다. 이 팀은 포장을 리디자인하기로 했으나 곧 그 계획을 취소해야 했다. 워크숍을 진행하면서 소비자들이 제품 판매대에서 포장된 제품을 만나는 순간을 기점으로 삼는 것이 너무 늦다는 사실을 알아냈기 때문이다. 소비자들은 미리 자신이 원하는 제품명을 정확히 알고 있지 못하다면 가게에 가서도 대충 아무거나 사버릴 것이었다. 이에 따라 올레이 팀은 문제의 틀을 다시 짰다. 그 결과 그들은 '올레이포유^{Olay for you}'라는 웹 사이트를 만드는 쪽으로 해결 방향을 정했다. 이 사이트에서는 소비자들에게 자신들이 뭘 소비해야 할지 구체적인 제품을 인지하는 데 도움을 주고, 가게에 가기 전에 일대일 추천을 해줬다.

P&G는 그런 방향으로 출시된 제품에 계열마다 일관성을 부여해 나갔다. 그러나 클라우디아에게 이보다 훨씬 더 중요했던 건 디자인 주기를 겪으면서 P&G의 임직원들이 얻게 된 창조적 자신감이었다.

그 워크숍은 말 그대로 격동의 3일이었다. 직원들은 브레인스토밍, 최종 사용자 연구, 프로토타입 제작, 개념 구체화의 프로세스를 그들이 해결해야 할 문제에 적용해야 했다. 고위 경영진들은 가끔 워크숍에 들러 파워포인트 발표를 기대하며 앉아 있곤 했다. "1단계에서 우리는 그들을 소비자와 직접 대면하게 했죠. 기겁하더라고요. 당연히 발표 주제가 먼저 나올 줄 알았겠죠. 그런데 우리는 그 반대였으니"라고 클라우디아는 말했다. "워크숍이 너무 빨리 진행돼 임원들에겐 프로세스에 대해 질문할 시간도 주어지지 않았어요. 즉각 그 흐름에 따라야 했죠." P&G의 한 부회장은 클라우디아에게 자신이 그때까지 받은 것 중 가장 좋은 훈련이었다고 말했다. 훈련처럼 느껴지지 않았을뿐더러 자신의 집단에 중요한 실제적 문제를 해결할 수 있었기 때문이다. "이 워크숍의 모든 게 성공적이었습니다. 사람들이 전혀 기대하지 않았던 어떤 통찰을 얻어냈기 때문이죠." 클라우디아는 말했다. 심지어 래플리가 문제를 하나 들고 클라우디아를 찾아왔을 정도였다. 그 문제는 어떻게 하면 회사의 부서들이 각자의 성과물을 부서 내에만 쌓아두지 않고 협업하게 할 수 있을 것인가에 대한 것이었다. 클라우디아와 P&G가 조직 변화와 관련해 파악한 것들을 소개하겠다.

- 계측치나 결과물보다 증언이 더 설득력 있다. 새로운 혁신 방법을 직접 경험한 사람들의 얘기와 신뢰가 그 가치를 다른 사람들에게 확신시켜줄 때 가장 설득력을 얻는다. 클라우디아는 "사람들은 그 워크숍이 시간을 할애할 만한 가치가 있다고 믿었다. 그렇지 않았으면 참여하지 않았을 것이다"라고 말했다.

- 프로토타입 작업은 강력한 혁신 도구일 뿐만 아니라 문화적 가치이기도 하다. "모든 것이 프로토타입이다." 클라우디아는 조직 변화를 시도했고, 모두에게 이렇게 말했다. "이건 프로토타입이고, 두 가지를 의미한다. 첫째, 나는 실패해도 좋다는 허락을 받았고 둘째, 만약 이게 제대로 안 된다면 그에 ·대한 당신의 피드백을 바란다." 아이디어는 더 이상 성스러운 게 아니다. 만일 당신의 아이디어가 채택되지 않는다고 해도 기분 나빠하거나 그 아이디어를 버려야 한다고 생각해선 안 된다. 그녀는 사람들이 어떤 아이디어에 집착하고 있을 때, 그것으로부터 그들의 관심을 옮기기가 어렵기에 상처받는다고 말했다.

- 여러 분야의 사람들을 훈련시키는 것은 변화의 씨앗을 널리 뿌리는 일이다. 모든 부문의 사람들을 훈련시키는 일은 구매, 판매망, 시장 조사, 마케팅, 연구개발, 심지어는 자금 부문에 이르기까지 조직 전체에 창조적 자신감을 불어넣는 일이다. "자금 부문 사람들은 놀랄 정도로 창조적이다." 클라우디

아이디오는 어떻게 디자인하는가

아는 말했다. "그 워크숍에서 그들은 소비자들과 최초로 대화했는데 그들은 그걸 아주 좋아했습니다. 그들은 여기에 완전히 몰입했다고 했을 정도니까요." 그 결과 그들은 조직 전반의 변화 촉진자들이 됐다. 인적 자원 부서 사람들은 항상 '여직원 충원 문제에 대해선 어떻게 해야 할까요?'라는 말을 하곤 한다. 그럼 이 '새로운' 촉진자들은 이렇게 대답한다. '제가 그 문제를 해결하는 데 도움을 줄 수 있을 것 같아요.'

클라우디아는 가능한 한 많은 사람이 작은 성공을 경험하는 방식으로 P&G에 창조적 자신감을 불어넣었다. 오늘날 P&G에는 회사 전체에 300명의 촉진자들이 있으며 꾸준히 직원들을 훈련해 혁신적 사고가 조직의 모든 부분에 스며들게 하고 있다.

래플리는 클라우디아가 P&G에서 은퇴할 때 이렇게 말했다고 한다. "클라우디아의 리더십 아래 고작 7년밖에 안 되는 시간 동안 우리는 세계적 수준의 디자인 능력을 구현할 수 있었습니다. 그녀는 디자인과 디자인 씽킹을 통합해 우리가 어떻게 혁신하고, 어떻게 하나의 회사로서 나아가야 하는지를 알려줬습니다. 디자인의 힘에 대한 그녀의 열정은 우리의 브랜드와 비즈니스를 강화하는 데 도움을 주었습니다."

모든 이의 창조성 활용하기

이토록 창조적 잠재력으로 가득 찬 세상에서 좋은 아이디어가 조직의 상층부에서만 나온다고 생각한다면 좋지 않은 태도일 것이다. 그러나 아직도 그런 태도는 많은 글로벌 기업에서 만연해 있다. 최고위층 임원들이 마스터플랜을 짜고 조직의 나머지 사람들은 이를 묵묵히 이행해야 하는 것처럼 말이다. 만일 당신의 CEO가 회사의 성장을 가속할 만큼 좋은 아이디어를 갖고 있다면, 다른 지위에 있는 나머지 구성원들은 굳이 재능을 발휘할 필요가 없을 것이다. 그러나 혁신적인 회사들은 명령과 통제로 움직이는 조직에서 협업과 팀워크 중심의 참여적 접근을 허용하는 조직으로 변화하고 있다. 그 회사들은 사내의 모든 두뇌를 가동해 최상의 아이디어를 모으고 통찰한다. 또한, 최전방의 위치에 있는 사람들의 말을 경청한다. 이들은 전 팀원들 안에서 혁신 정신을 육성함으로써 아이디어가 조직 전체에서 흘러넘치게 한다.

프랭크 게리^{Frank Gehry}는 현존하는 가장 위대한 건축가 중 한 명이다. 그는 스페인 빌바오에 있는 구겐하임미술관 같은 기념비적 건물을 디자인했다. 물결 모양 티타늄판의 극적인 외관 말이다. 일찍이 그는 캘리포니아 남부에 있는 한 조그만 비행장에서 비행기 닦는 일을 했다. 프랭크는 비행기를 닦는 단순 작업을 좋아했다. 누군가가 비행술을 가르쳤다면 그는 비행사가 돼서도 계속 거기서 일했을 것이다. 상상해 보라. 내가 작은 항공사의 관리자인데, 장차

지난 수백 년 동안 나타났던 건축가 중에서 가장 뛰어난 인물이 됐을 사람에게 비행기를 닦는 일을 시키고 있었다는 것을 말이다. 그러나 당시엔 관리자도, 그 자신도 얼마나 큰 잠재력이 그 활주로 위에서 발진을 기다리고 있는지 짐작도 못 했다.

창조적 천재가 회계 부서에서 문서 작업을 하고 있지는 않을까? 미래의 〈포천〉 선정 500대 기업 CEO에 들어갈 사람이 영업 팀에서 일하고 있지는 않을까? 어떤 직원이 조직에 수십억 달러의 가치를 가져다주기 위해 적절한 기회나 파트너를 기다리고 있지는 않을까? 왜 어떤 프로세스나 참여 시스템을 만들어 이런 잠재적 혁신가들이 아이디어를 펼칠 기회를 주지 않는가? 왜 팀원들이나 구성원들에게 창조성을 마음껏 발휘할 기회를, 잠재력을 최대한 이끌어낼 기회를 주지 않는가? 팀원들 사이에서 혁신가를 찾아낸다면 회사 전체가 큰 이득일 것이다. 사람들에게 그들의 재능을 선보일 기회를 줘야 한다. 이전에는 미처 눈치채지 못했던, 잠재력이 큰 누군가를 발견할 수 있을 것이다.

도요타Toyota는 세계 최고의 자동차 회사 반열에 계속 머물러 있다. 이것이 가능한 이유는 모든 직원에게 업무의 일환으로 혁신 방법을 자유롭게 제안할 수 있는 권리를 부여했기 때문이다. 우리가 아는 가장 창조적인 기업들은 지위의 높고 낮음에 상관없이 사내의 모든 부문에서 창조적인 에너지가 발산될 수 있는 구조를 갖추고 있다.

조직의 창조적 자신감을 키우려면 혁신 문화를 조성해야 한다.

학제적 팀이 가진 힘을 항상 염두에 두면서, 주위 사람들을 격려해 다른 사람들의 아이디어에 자신의 것을 덧붙여 더 훌륭한 아이디어를 창조해 내도록 해야 한다. 그리고 모든 조직 구성원들의 능력치가 증폭되는 방향으로 그들을 이끌어야 한다. 디스쿨의 이사인 조지 캠벨의 말처럼, 혁신가를 육성하는 것이 혁신을 이끌어 낼 수 있는 방법이다.

chapt

전진

행동을 위한
창조적 자신감

MOVE

4장에서 행동의 중요성에 대해 이야기했다. 만일 우리가 당신과 같이 워크숍을 진행하고 있다면, 우린 이미 함께 밖으로 나가 사람들의 욕구를 관찰했을 것이며, 새로운 아이디어의 프로토타입을 만들고 스토리를 모았을 것이다. 아니면 최소한 사무실을 우리의 목적에 맞게 재배치했을 것이다. 그렇다면 지금 당장 이 책을 잠시 제쳐두고 당신의 아이디어를 행동으로 옮겨 보는 건 어떤가? 지금 시도해 보라.

어떤가? 무언가를 처음 시작하는 것이 힘들다는 걸 우린 이미 알고 있다. 그러나 내면의 창조성을 이끌어 내는 일은 우리가 시도하는 다른 많은 일과 같다. 많이 해 볼수록 더 쉬워진다. 이 장에서 살펴볼 도구들은 당신이 창조적 자신감을 갖기 위해 창조적 사고를 기르는 데 도움을 줄 것이다.

모든 실습은 각각 상응하는 혁신 과제와 밀접하게 연관되어 있다. 강박적으로 모두 해 보려고 할 필요는 없다. 어떤 주제가 당신이 지금 마주하고 있는 문제와 전혀 관련이 없다면 도구들 또한 별

효용이 없을 것이다.

우리는 지금부터 몇 가지 실습을 시작할 것이다. 다른 실습들은 다음에 집단이나 팀과 함께 일할 때 하면 된다. 시작해 보자. 그게 당신의 창조적 근육을 키워주는지 한번 지켜보자.

이 도구 중 일부는 믿을 수 없을 만큼 단순해 보인다. 그만큼 심리적 진입장벽이 낮다. 우리는 당신이 최소한 한 가지 아이디어를 가지고 실습을 해 보길 권한다. 그리고 가능하다면 동료들과 같이 해 봐도 좋다. 이 실습의 가치는 아이디어에 있는 게 아니라 행동에 있다.

디자인 씽킹 과제#1
스스로를 압박하기

다양하고 관습에 얽매이지 않는 사고를 할 수 있는 실습에 참여함으로써 아이디어가 더 많이 생성될 수 있다. 혁신적인 해법을 스스로 찾고자 할 때, 마인드맵mindmap(특정한 아이디어나 개념을 중심에 놓고 연관되는 개념과 아이디어, 단어들을 방사형으로 가지치기하듯이 덧붙여 나가는 그림 혹은 도표)은 아이디어를 내놓거나 탐구 주제를 명확하게 하는 강력한 방법이 될 수 있다. 우리는 언제 어디서나 그것을 활용할 수 있기에 매우 유용하다. 가족 여행 아이디어를 내놓는 것에서부터 주말 내내 집중해야 하는 가정 실습 과제에 이르는 모든 종류의 문제 해결에 마인드맵은 도움이 된다. 핵심이 되는 한 가지 아이

아이디오는 어떻게 디자인하는가

디어를 둘러싸고 있는 마음 깊은 곳의 상황을 도표로 나타낼 수 있다. 도표의 중심으로부터 멀어질수록 더 깊이 감춰진 아이디어를 꺼낼 수 있게 된다.

- **도구:** 마인드맵
- **참가자:** 개인
- **시간:** 15~60분
- **준비물:** 종이(클수록 좋다)와 펜

실행 방법

1. 큰 백지 위에 당신이 생각하는 핵심 주제나 과제를 가운데에 적고 그 둘레에 원을 그려라. 예를 들면 '친구들과 함께하는 최고의 저녁 파티'를 적을 수 있다.

2. 주제와 연결될 수 있는 몇 가지를 생각해 내어 적어라. 이렇게 하면 중심으로부터 가지치기가 이뤄질 것이다. 먼저 스스로에게 물어라. '이 주제와 관련해 내가 이 맵에 덧붙일 수 있는 게 뭐가 있지?' 파티를 예로 들면, 이렇게 적을 수 있다. '주방에 있는 모든 사람', 그리고 '각자의 선디^{sundae}(아이스크림 위에 과일, 시럽 따위를 얹은 것)를 만들어라.' 사고의 두 줄기가 만들어졌다. 이 아이디어들 중에서 한 가지를 완전히 새로운 그룹으로 이어지게 하고 싶다면 주위에 직사각형이나 타원을 즉시 그려라. 또 하나의 중심이 된다는 점을 표시하는 것이다.

3. 이렇게 만들어진 연결들을 촉매로 활용하여 새 아이디어를 생각해 내라. 예를 들면 '각자의 선디를 만들어라' 아래에 '디저트 먼저' 혹은 '테이블에서 요리할 것' 등을 적을 수 있다.

아이디오는 어떻게 디자인하는가

4. 이런 식으로 계속한다. 한 장이 다 차거나 아이디어가 소진되면 완료된 것이다. 만약 이제 막 머리가 돌아가기 시작한다는 느낌이 들면 아직 끝난 것이 아니다. 핵심 주제를 다시 설정해 신선한 관점으로 또 다른 마인드맵을 시도하라. 할 만큼 했다는 느낌이 들면, 그중에서 계속 진행하고 싶은 아이디어가 무엇인지 생각해 보라. 이 책에 소개된 마인드맵을 그린 후에 데이비드는 한 가지 식사 코스가 끝날 때마다 자리를 바꿔 앉는 큰 파티를 디자인했다. 그렇게 하면 방 안에 있는 모든 사람이 다 대화를 나눌 수 있기 때문이다. 모든 과제는 혁신의 기회를 제공한다.

유용한 팁

핵심 주제에서 첫 번째로 가지치기하는 아이디어들은 대부분 진부하거나 너무 뻔하다. 이는 누구나 경험하는 일일 것이다. 이런 종류의 개념들은 이미 머릿속에 들어있으면서 종이에 기록되기만 기다린다. 그러나 마인드맵이 뻗어 나가기 시작하면 마음의 문이 열리게 된다. 그렇게 되면 어떤 거칠고, 예측 불가능하고, 자기 생각이 아닌 듯한 아이디어를 발견해 낼 가능성이 커진다.

마인드맵 실험을 하다 보면, 이것이 모든 창조적 시도에서 대단히 유용하고 가치 있는 도구라는 사실을 깨닫게 된다. 데이비드의 전 동료였던 롤프 페이스트는 마인드맵에 대해 종종 다음과 같이 말하곤 했다.

- 일단 일을 시작하게 하고, 아무것도 쓰여 있지 않은 빈 페이지에 대한 두려움을 극복하는 데 도움을 준다.
- 특정 패턴을 찾아내는 데 도움을 준다.
- 어떤 주제의 구조를 파악할 수 있다.
- 사고의 프로세스를 도표화하고 아이디어의 발전을 기록한다.(새로운 통찰을 얻기 위해 그것을 거꾸로 되짚어갈 수도 있다)
- 아이디어와 프로세스를 다른 사람들에게 소개할 수 있다. 이를 통해 그들을 안내하고 동일한 정신적 여정을 같이 밟을 수 있다.

마인드맵이 단지 목록을 작성하는 것보다 좋다는 사실을 알면 놀랄 것이다. 잊지 말아야 할 것들을 상기시키기 위해서는 목록이 매우 유용하다. 그러나 할 일 목록은 당신이 그걸 가지고 뭘 할지 알고 있다는 사실을 전제한다. 반면에 마인드맵은, 작성을 시작할 때 그게 어디로 흘러갈지 아무도 모른다. 또한, 다양하고 관습에서 벗어난 사고를 촉진하는 데 좋다. 그에 비해 목록 작성은 당신이 이미 알고 있는 것 중에서 최선의 답을 골라낼 때 좋다. 아이디어를 생성한다는 면에서 마인드맵은 창조 프로세스 중 초기에 특히 유용하다. 목록은 창조 프로세스의 뒷부분에서 당신이 생성시킨 아이디어를 모으고, 그중 실행에 옮길 만한 최고의 해법을 찾고자 할 때 더 빛을 발한다.

사실 이 책의 각 장은 마인드맵 방식으로 시작한 것이다. 이렇게

시작해 여러 이야기와 아이디어의 목록이 만들어지면 우리 형제는 그것을 글로 엮었다. 당신이 새로운 뭔가를 창조하고 싶다면 마인드맵을 이용해 아이디어와 목록을 만들어 내고 그중 최고의 것을 골라내면 된다. 마인드맵과 목록 작성을 함께 사용하면 최고의 조합이 될 수 있다.

디자인 씽킹 과제 #2
창조적 생산량 늘리기

꿈에 관해 연구한 사람이라면 누구나 말할 수 있을 것이다. 꿈을 회상하려면 침대에서 벗어나기 전에 해야 한다고 말이다. 깨어난 그 순간, 그게 한밤중이든 아침이든, 꿈이 사라져버리기 전에 그것들을 붙잡아야 한다. 이것은 깨어 있을 때의 '꿈', 즉 부분적이거나 전적으로 형성된 아이디어, 언뜻 내다본 가능한 미래에도 적용된다. 만일 당신이 창조적 산출물을 극대화하고 싶다면 단기 기억에 의존해선 안 된다.

비록 당신이 앤디 워홀^{Andy Warhole}이 말한 '명예의 15분'(어떤 개인이나 현상이 미디어를 타고 유명세를 얻는 기간은 매우 짧다는 말로, 화가 앤디 워홀이 1996년에 '미래엔 누구나 다 15분 동안만 세계적으로 유명해질 것'이라고 한 말에서 유래함)까진 경험해 보지 못했다 해도 한 번 정도는 자신의 머릿속에 번쩍 불이 켜지는 순간을 경험할 수 있을 것이다. 그런 일이 일어나면 즉시 그 아이디어를 잡아야 한다. 당신의 단기 기

억은 고작해야 15~30초 정도밖엔 유지되지 않기 때문이다. 당신의 기억 저장고에 보다 많은 아이디어를 보관할 수 있는 간단한 방법은 그 단서들을 잊지 말고 기록해 두는 것이다.

- **도구:** 15초의 반짝이는 순간
- **참가자:** 개인
- **시간:** 매일 10분
- **준비물:** 종이와 펜, 혹은 기록할 수 있는 디지털 기기

실행 방법

당신에게 아이디어가 떠오르거나 어떤 흥미로운 것이 발견되면 바로 기록하라. 아이디어를 포착하는 수단이 무엇인가는 별로 중요하지 않다. 당신의 생활 습관과 성격에 맞는 것으로 선택하면 된다.

1. 디지털 도구라면 매우 좋다. 그러나 아직까진 종이도 훌륭하다. 나는 항상 펜과 접은 종이 한 장을 주머니에 넣고 다닌다. 또 침대 탁자엔 수첩과 라이트 펜(상단부에 작은 전구가 달린 펜)을 구비해 두고 있다. 그러면 한밤중에도 아내를 깨우지 않고 떠오르는 아이디어를 적어둘 수 있다.

2. 앞에서 말했지만, 데이비드는 샤워실에 화이트보드와 마커 펜을 놓아둔다. 샤워 중에 뭔가 생각났다면, 그 아이디어가 사라지

기 전에 기록할 수 있다.

3. 아이디오의 파트너인 브렌던 보일은 다양한 형태의 '아이디어 지갑'을 활용 중이다. 그 지갑은 그의 생각을 담을 목적으로 특별히 디자인되었다.

4. 아이폰의 '시리Siri'를 이용해 생각나는 대로 말해도 된다. 이런 앱들이 다른 플랫폼에서도 점점 늘어나고 있다.

5. 노트북이나 태블릿에도 온갖 종류의 노트패드 앱이 있다. 에버노트Evernote와 같이 특정한 목적, 즉 이런저런 아이디어를 저장할 목적으로 디자인된 프로그램을 쓰면 훨씬 더 유용할 것이다.

이런 식으로 '아이디어 분실'과의 전쟁에서 당신의 승률을 높여라. 통찰의 순간이 올 때마다 적어두는 노력을 할 때, 얼마나 많은 아이디어를 얻을 수 있는지 알게 되면 분명히 놀랄 것이다. 우리의 뇌는 항상 사람, 사물, 그리고 만나게 되는 아이디어들과 연결, 제휴 상태를 만들어 낸다. 우연히 찾아오는 통찰이 쉽게 사라지지 않게 하라.

디자인 씽킹 과제 #3

아이디어 회의에 에너지 불어넣기

당신의 창조적 근육을 워밍업할 수 있는 빠르고 간단한 실습법을 소개하겠다. 우린 그것을 데이비드의 멘토인 밥 맥킴으로부터 배웠다. 그것은 '30개의 원'이라고 불리는 실습인데, 매우 짧은 시간 안에 그 원들을 식별 가능한 사물로 바꾸는 활동이다. 혼자서 할수도, 집단으로 할 수도 있다. 제한된 조건 아래 사람들의 창조성을 시험하게 하는 것이 목표다.

- **도구**: 30개의 원 실습
- **참가자**: 개인 혹은 집단
- **시간**: 3분, 그리고 토론
- **준비물**: 같은 크기의 원 30개가 그려져 있는 종이 한 장(각자 하나씩)과 펜 (우리는 같은 크기의 원들이 미리 인쇄되어있는 큰 종이를 이용했다. 하지만 빈 종이에 원부터 그리기 시작하라고 할 수도 있다.)

실행 방법

1. 참가자들에게 각각 30개의 원이 그려져 있는 종이와 함께 그리기 도구를 나눠준다.

2. 그들에게 3분 동안 그 원들을 가능한 한 많이 식별 가능한 사물로 바꿔보라고 요청한다(시계 자판, 당구공 등등).

3. 결과를 놓고 비교하라. 아이디어의 양이나 아이디어를 내는 속도를 살펴보라. 10개, 15개, 20개, 그 이상의 원을 채운 사람들이

얼마나 되는지 알아보라(대다수의 사람들이 다 채우지는 못한다). 다음으로, 아이디어의 다양성과 유연성을 확인하라. 아이디어들이 일련의 파생적인 것들인지(농구공, 야구공, 배구공) 아니면 구별되는 것들인지(행성, 쿠키, 행복한 얼굴) 보라. 누군가가 규칙을 깨고 원들을 조합하진 않았는가(눈사람이나 교통 신호등)? 규칙이란 게 명백하게 제시된 것이었나, 아니면 그냥 참가자들의 짐작에 맡긴 것이었나?

유용한 팁

30개의 원 실험은 훌륭한 창조 근육 워밍업 실습이면서 아이디어화에 대한 가르침을 현장에서 바로 제공한다. 당신이 아이디어를 만들어 낼 때는 두 개의 목표, 즉 능숙도 fluency(아이디어를 내는 속도와 양)과 유연성 flexibility(각각의 아이디어들이 구별되고 독자적인가) 사이에서 균형을 잡아야 한다. 아이디어의 양이 많다면 그중에서 괜찮은 것 하나를 추려내기가 더 쉽다는 사실을 경험적으로 알고 있을 것이다. 그러나 아이디어의 수가 많다 해도 그것들이 하나의 큰 아이디어에서 파생된 것에 불과하다면 그건 그냥 스물아홉 가지 버전이 있는 한 개의 아이디어인 셈이다. 당신이 능숙도와 유연성을 조합할 수 있을 때, 선별하기에 충분할 만큼 많은 아이디어를 갖게 될 것이다.

아이디오는 어떻게 디자인하는가

관찰에서 통찰 얻기

혁신이나 창조적 사고의 근본 원칙은 그것들이 감정 이입에서 부터 출발한다는 것이다. 백지상태에서 통찰로 가는 길 위에서, 사람들은 때때로 다음에 오는 것, 이른바 통합^{synthesis}을 도와줄 도구를 필요로 하게 된다. 당신은 현장에 나가 정보를 얻고, 그곳을 근거지로 삼고 있는 사람들을 만나고, 그들을 관찰하고, 그들의 이야기를 주의 깊게 들어본 적이 있을 것이다. 그런데 그 모든 데이터를 통합하는 건 조금 벅찬 일이 될 수도 있다.

현장에서 관찰하되 '공감 지도^{empathy map}'를 이용해 조직화하라. 공감 지도는 아이디오가 고안하여 디스쿨에서 발전된 것이다.

- **도구**: 공감 지도
- **참가자**: 개인 혹은 2~8명 정도의 집단
- **시간**: 30~90분
- **준비물**: 화이트보드나 뒤로 한 장씩 넘길 수 있는 큰 차트, 포스트잇, 펜

실행 방법

1. 화이트보드나 큰 차트에 사분면 그림(맵)을 그린다. 각각의 분면에 '말하다', '하다', '생각하다', '느끼다'라는 라벨을 붙인다.

2. 사분면 중 왼쪽 분면에는 참가자별로 관찰한 내용을 담은 포스트잇을 붙인다. 포스트잇마다 하나의 아이디어가 담겨 있어야 한다. 사람들의 행동을 관찰한 내용을 적은 포스트잇은 왼쪽 하단 분면에, 사람들이 무슨 말을 했는지 관찰하고 기록한 포스트잇은 왼쪽 상단 분면에 붙인다. 이때 색을 이용해 관찰 내용의 성격을 나타내야 한다. 즉, 긍정적인 것은 초록 포스트잇, 중간 위치에 있는 것은 노란 포스트잇, 당혹감이나 혼란, 고통을 내포한 것은 분홍이나 빨간 포스트잇에 적는 것이다. 여기서 중요한 점은 모든 걸 다 적는 게 아니라 가장 눈에 띄는 것만 기입하는 것이다.

3. 왼편의 작업을 다 끝내면 오른쪽 분면들을 채워야 한다. 오른쪽 상단 분면에는 사람들이 무슨 생각을 하는지 추론한 내용을, 하

단 분면에는 그들이 무엇을 느끼는지 추측한 포스트잇을 붙인다. 이때 사람들의 보디랭귀지, 어조, 단어의 선택까지도 고려해야 함을 주의해라.

4. 한 발짝 뒤로 물러서서 그 맵을 보라. 당신이 적어 넣고, 함께 작업하고, 그에 대해 의견을 나눈 것들로부터 통찰과 결론을 이끌어 내라. 다음과 같은 질문들은 통찰을 얻기 위한 토론에서 훌륭한 촉진제 역할을 할 것이다. 새롭거나 놀랍게 보이는 것은 무엇인가? 한 분면 내에 혹은 각 분면들 간에 어떤 모순이나 단절이 있는가? 예기치 않았던 패턴이 보이는가? 사람들의 잠재된 욕구가 나타나 있는가? 있다면 무엇인가?

유용한 팁

사람 행동의 관찰 결과로부터 어떤 유의미함을 도출할 때 가장 중요한 것은 '진정한 통찰real insights'로 이어지는가이다. 이 일은 무척 어렵지만, 시간과 노력을 들일 만한 가치가 있다. 자신감이 어느 정도 형성됐다면 스스로 물어보라. '이게 진정한 통찰일까?' 우리가 하고 싶은 말은, 당신 자신의 문제나 주제를 새로운 시각에서 보도록 도와주는 통찰을 얻으라는 점이다. 신선하게 느껴질 몇 가지를 이끌어 내라. 다른 사람들과 함께 당신의 문제나 주제를 탐구하는 데 더 많은 시간을 보낸다면 어떤 패턴이 나타날 것이다. 그리고 어떤 통찰은 다른 통찰보다 더 중요한 것임을 알게 될 것이다.

건설적인 피드백 공유하기

팀 내에 창조적 자신감을 불러일으키려면 각 팀원이 실험에 자유롭게 임해야 한다. 그 결과가 전혀 완벽할 수 없는 프로젝트 초기부터 그런 분위기를 만들어야 한다. 하지만 실험에서 배움을 얻으려면 어느 정도의 피드백은 필수불가결하다. 피드백이 이뤄져야만 약점을 알게 되고 다음에 이를 감안하여 조정할 수 있게 된다. 건설적인 비판이 필수적이라는 것은 모든 이들이 본능적으로 알고 있다. 그러나 막상 그런 상황을 마주하면 피드백을 경청하고 수용하기가 쉽지 않다. 그것은 우리의 자존심과 방어 본능이 중요한 메시지가 될 수 있는 어떤 것을 쉽게 놓치도록 만들기 때문이다.

우리는 '나는 좋아한다/나는 바란다^{I like/I wish} 도구가 혁신 과정에 건설적 비판을 도입하는 데 매우 도움이 된다는 것을 알아냈다. 이 도구는 피드백이 필요할 때면 언제든지 활용할 수 있다. 이 도구는 작은 집단에서 개념들을 평가하거나 혹은 큰 집단에서 어떤 강좌나 워크숍 경험에 관한 피드백을 수용하고자 할 때 사용된다. 피드백은 솔직한 칭찬으로 시작된다. 즉, '나는 ~을 좋아한다' (우리말에서는 동사가 문장의 맨 마지막에 오기에 칭찬으로 시작되는 게 아니라 칭찬으로 끝난다고 보는 게 맞지만, 영어에선 'I like'처럼 동사가 문장 첫머리에 오니 칭찬으로 시작된다는 표현이 맞다)라는 말로 시작되는 긍정적인 문장의 형태로 온다. 그러고 나서 '나는 …을 바란다'로 시작되는 개선 제안이 이어진다.

- **도구:** 나는 좋아한다/나는 바란다
- **참가자:** 규모에 상관없는 집단
- **시간:** 10~30분
- **준비물:** 피드백 기록 도구. 예를 들면 큰 규모의 집단에선 종 종 워드 프로세서 화면을 크게 띄우고 실시간으로 타이핑하 며 기록한다. 좀 더 작은 집단이라면 포스트잇이나 색인 카드 로도 가능하다.

실행 방법

1. 건설적인 대화가 오갈 수 있는 분위기를 만들고 '나는 좋아한다/ 나는 바란다' 방법을 설명한다. 예를 들어 이렇게 말할 수 있다. "나는 이 워크숍 경험이 당신에게 어땠는지 듣고 싶습니다. 그래 서 '나는 좋아한다/나는 바란다' 형식으로 피드백을 들려주면 좋 겠습니다. '나는 우리가 매일 아침 정시에 시작했던 걸 좋아했습 니다. 나는 매일 오후에 30분씩 가벼운 운동 시간을 가질 수 있 었으면 하고 바랐습니다' 처럼 말하면 됩니다." 우리는 '나는 좋 아한다/나는 바란다'를 먼저 보여줌으로써 참가자들에게 좋은 피드백 모형을 제시해 주는 것이 도움이 된다는 걸 알았다.

2. 참가자들이 돌아가면서 이 활동을 한다. 이때 실습 관리자는 그 내용을 기록한다. 예를 들어 당신이 새로운 개인용 자금 운용 소 프트웨어 제작이 어느 정도 진척됐는지 알아보는 중이라 가정

하자. 그때 당신은 다음과 같이 제안할 수 있다. "고객들이 자신들의 현재 재정 상태를 파악하게 하려면, 나는 다섯 가지의 서로 다른 방식이 통합된 당신의 방식이 좋습니다." 이런 식으로 다른 얘기들을 추가로 한 후에 이렇게 말하면 된다. "웹 사이트를 좀 더 쉽게 만들어 처음 접속한 사람도 편하게 이용할 수 있기를 바랍니다"라든지 "고객들이 자신들의 재정 상태를 몇 개월 단위의 단기적 관점이 아닌 몇 년 단위의 장기적 관점에서 바라보도록 우리가 도울 수 있기를 바랍니다."처럼 말이다. 피드백을 받는 사람들은 온전히 듣기만 해야 함을 알려라. 이때는 자신을 변호하거나 비판을 반박하는 시간이 아니다. 피드백은 도움을 주기 위한 선의이기 때문에 이를 경청하고 수용할 것을 참가자 전원에게 주의시켜야 한다. 그 시간이 지난 후 부연 설명과 확대 토론할 기회를 가지면 된다.

3. '나는 좋아한다'와 '나는 바란다' 양쪽에서 참가자들이 더 말할 것이 없다면 마무리한다.

유용한 팁

'나는 좋아한다' 진술들을 먼저 듣고, '나는 바란다' 진술들을 나중에 듣는 방식을 선택할 수도 있지만, 양쪽을 번갈아 들으며 유기적으로 진행할 수도 있다. 어떤 형식으로 진행하느냐는 자유롭게 정할 수 있다.

아이디오는 어떻게 디자인하는가

이 도구가 알려주는 것은 참가자가 하는 진술은 그의 견해이지 절대적임이 아니라는 사실이다. 손가락으로 가리키며 비판하는 대신 내 시각과 관점을 제시할 뿐인 것이다. 목적은 듣는 사람이 방어적인 자세를 없애고, 보다 객관적으로 대안적 아이디어를 궁리해 보고, 그게 적절하다고 생각되면 받아들이게 하는 데 있다. 우리는 모두 천성적으로 자신의 아이디어에 더 큰 가치를 부여하고 그것을 지키려는 성향을 갖고 있다. 그러나 창조적 문화에선 배려해 전해지는 솔직한 피드백이야말로 동료들이 충분히 조심해서 말하고 있다는 사실을 알려주는 표시가 된다. 메시지는 "그건 절대 안 될걸"이나 "우리도 전에 해 봤는데, 실패했어" 같은 부정적인 표현의 힘을 빌리지 않고도 충분히 전달이 가능하다.

디자인 씽킹 과제 #6

집단의 장벽 무너뜨리기

창조성은 사회적 논의가 자유롭게 흐르는 가운데 발휘될 수 있다. 서로 잘 모르는 사람들을 한 방에 모아 혁신 과제를 수행하게 하려면 먼저 그들 사이의 사회적 장벽을 무너뜨려야 한다. 이것이 제대로 된다면 그 방은 잡담과 웃음으로 활기찬 분위기를 형성할 것이다. 그리고 참가자들은 다음에 뭘 하든지 더 마음을 열고 임할 것이다.

- **도구:** 스피드 데이트
- **참가자:** 규모에 상관없이 짝수로 이뤄진 집단
- **시간:** 전체 15~10분, 라운드당 3분
- **준비물:** 참가자 모두에게 돌아갈 수 있을 만큼의, 일련의 질문들이 인쇄된 종이. 집단 전체를 포괄하려면 몇 가지 질문들도 필요할 것이다.

실행 방법

1. 각자에게 개방형 질문(질문 방식을 응답자 자신이 원하는 방식대로 자유롭게 응답하게 하는 형식) 목록을 준다. 몇 종류의 질문 군群들을 탁자 위에 펼쳐놓고 사람들이 연달아 같은 질문을 받지 않도록 한다.

 질문의 예시를 살펴보자.
 - 가족 중에서 당신과 가장 가까운 사람은 당신에 대해 어떻게 말할까요?
 - 당신에게 인도적으로 사용할 수 있는 100만 유로가 있다면 무엇을 하겠습니까?
 - 당신의 부모가 당신에게 미리 말해줬으면 좋았을 거라고 생각하는 것은 무엇입니까?
 - 당신이 정말로 좋아하는 라이브 공연이나 쇼는 무엇이며, 그 이유는 무엇입니까?

아이디오는 어떻게 디자인하는가

2. 방 안에 있는 각각의 사람들에게 잘 모르거나 예전에 만난 적이 없는 사람들과 짝을 만들라고 주문한다. 아마 자리에서 일어나 의자를 옮겨야 할 것이다.

3. 짝 중 한 명이 목록에 있는 질문을 하고, 다른 한 명은 3분 안에 답변하도록 지시한다.

4. 이번에는 질문자와 답변자의 역할을 바꿔 목록에 있는 다른 질문을 하게 한다.

5. 참가자 전원에게 새로운 파트너를 찾아 짝을 지으라 하고 위의 과정을 몇 라운드 더 진행한다.

유용한 팁

사람들을 계속 움직이게 해야 실습이 원활하게 진행된다. 시간을 잘 지켜라. 누군가에게 촉진자 혹은 시간 관리자의 역할을 맡겨라. 좀 더 흥미를 돋우려면 시간 종료용으로 버저나 공을 사용하면 된다.

실제 현장에서 어떤 종류의 일을 하느냐에 따라 (스피드 데이트에서) 업무를 암시하고 또 그것과 어느 정도 관련 있는 것으로 개방형 질문을 만들 수 있다. 예를 들어 모임의 목적이 미래의 회사 작업 공간을 어떻게 할 것인지 논의하는 거라면 '당신이 일할 맛이 나게 만들었던 공간은?' 같은 질문을 만들 수도 있는 것이다.

몇 가지 주의해야 할 질문 형태들도 있다. 삶의 의미에 대한 질

문이라던지 최상급(제일 많은, 제일 좋은, 제일 나쁜)이 들어가는 질문은 답변자에게 생각할 시간을 요구하거나 난처하게 만들 수 있다. 이 실습의 목적은 상호 작용이므로 질문을 해서 단 몇 초간이라도 파트너를 멈칫하게 해선 안 된다. 이것은 매우 부적절한 행위다. 집단을 대상으로 실습하기 전에 몇몇 사람들에게 작성한 질문을 사전에 던져보라. 만일 참가자들이 '데이트'라는 말에 거부감을 느낀다면 '스피드 미팅'이라는 이름을 붙이면 된다.

디자인 씽킹 과제 #7
자기검열과 위계 없애기

스피드 데이트는 사람들이 서로 모르는 상황에서는 유용하지만, 집단 모임에선 정반대의 문제에 봉착할 수도 있다. 바로 한 집단의 구성원들이 서로를 너무 잘 알고 있을 때다. 좀 더 구체적인 경우를 들자면, 한 집단 내에 위계질서가 너무 잘 잡혀 있을 때 문제가 된다. 낮은 지위에 있는 참가자들이 최선의 아이디어를 내놓기보다는 자기검열을 하고 윗사람의 견해를 무조건 따르는 상황이 발생하기 때문이다.

(소통을 방해하는)위계와 (스스로에게 한계를 지우는)자기검열을 제거하기 위해 디스쿨은 최근 '닉네임 워밍업'이라는 실습을 했다. 실습 관리자가 사전에 준비한 각양각색의 다채로운 별명들을 사용함으로써, 창조성과 관련된 일을 하는 동안에 잠정적으로 위계를 없애

는 것이었다. 각 참가자에겐 개별적인 '캐릭터'가 주어지고 이에 따라 그들은 그에 맞는 새로운 행동을 해 볼 수 있었다.

- 도구: 닉네임 워밍업
- 참가자: 촉진자 한 명당 6~12명까지 속한 집단
- 시간: 한 사람당 몇 분 정도
- 준비물: 닉네임을 적어 넣은 이름표들, 촉진자 한 명당 모자 하나와 공 한 개

실행 방법

1. 각 참가자는 모자 속으로 손을 넣어 별명이 적힌 이름표를 꺼내 옷에 단다. 이때 닉네임은 유머있고 감각적이어야 한다. 재미가 있을 때, 사람들은 최선의 결과를 도출해 낼 수 있기 때문이다. 어떤 닉네임엔 유행이 담겨야 하고, 어떤 닉네임엔 엉뚱함이 담겨 있어야 한다. 예를 들면 황당무계 박사, 풋내기, 대범남, 얼치기 연예인 등을 들 수 있다.

2. 촉진자들은 각자 담당하는 집단을 둥그런 대형으로 만들고 공을 던져 올린다. 그걸 붙잡는 사람은 새로운 닉네임을 이용해 자신을 소개하고 어린 시절 어떻게 그 닉네임을 얻게 됐는지 짤막한 얘기를 즉석에서 지어내 들려줘야 한다.

3. 자기소개가 끝나면 그 공을 다른 사람에게 던진다. 이런 식으로

모든 참가자가 별명과 그에 얽힌 이야기를 할 때까지 이어 간다.

4. 엄수돼야 할 규칙은 이 실습이 끝나고도 남은 워크숍 내내 모두가 서로의 닉네임으로 불러야 한다는 것이다.

유용한 팁

이름표가 과연 효과가 있을까? 비록 상대적으로 새로운 실습이지만 지금까지의 경험으로 보면 그 대답은 '그렇다'이다. 최근에 임원들을 대상으로 진행했던 한 실습에서 세계적 서비스 기업의 CEO가 '풋내기'라는 닉네임을 얻게 됐다. 순간 방 안에는 예사롭지 않은 정적이 흘렀고 모두가 그의 반응을 살폈다. 그러나 그는 아무렇지 않게 워크숍 내내 그 닉네임을 즐겼다. 또한, 그런 행동으로 인해 사람들이 자유롭게 말할 수 있는 열린 환경이 조성됐다.

이 실습의 목적은 위계를 무너뜨려 조직을 수평적으로 만드는데 있다. 그러기 위해선 윗사람들의 참여가 절대적으로 필요하다. 그들이 솔선수범하면 자유로운 협력을 방해하는 장벽을 허물 수 있을 것이다.

상대방에게 감정 이입하기

고객에게 더 많이 감정 이입하고 그로부터 새로운 통찰을 얻을 수 있는 한 가지 방법은, 자신이 내놓는 제품에만 한정된 생각의 한계를 뛰어넘어 고객이 하는 모든 경험을 고려하는 것이다. 고객의 경험을 폭넓게 정의할수록 더 많은 개선의 기회를 얻을 수 있다.

예를 들어 당신이 실내용 페인트 제조업을 하고 있다고 가정해 보자. 당신은 오직 제품 그 자체에만 집중할 가능성이 크다. 덜 흘러내리게 만든다든지, 한 번만 칠해도 충분한 페인트를 개발하는 일에만 주의를 기울이게 된다. 그러나 고객 경험이라는 더 큰 세계를 고려하면, 더 많은 혁신 기회가 찾아온다. 침실을 새로 페인트칠하는 간단한 일에도 10여 단계의 과정이 있다. 그 모든 단계는 혁신의 기회가 된다. 고객을 확보하는 일에서부터 작업 시간을 알아내는 일, 애프터서비스가 필요할 때를 대비해 어떤 색 페인트가 어느 집 벽에 칠해져 있는지 정보를 확보하고 지속적으로 관리하는 일 등등 다양하다.

고객 여정 지도^{customer journey map}를 그려보면 당신의 제품이나 서비스를 고객이 접하게 될 때, 그들이(내적·외적으로) 거치게 되는 단계를 체계적으로 고려하는 데 도움이 된다. 우리는 인터뷰와 관찰을 통해 얻어낸 것들을 통합할 목적으로 이 맵을 사용한다(또는, 현장 조사 때 만나는 최종 사용자들에게 그들이 거치는 단계를 지도로 그려달라고 부탁할 수도 있다).

- 도구: 고객 여정 지도
- 참가자: 개인 혹은 2~6명의 집단
- 시간: 1~4시간
- 준비물: 화이트보드나 포스트잇

실행 방법

1. 지도에 그리고 싶은 프로세스나 작업 과정을 선택한다.

2. 단계들을 적어본다. 겉보기에 별것 아닌 것처럼 보이는 사소한 단계라고 해서 간과해서는 안 된다. 이 실습의 목적은 당신이 대개는 지나치기 마련인 '미묘한 경험'까지도 고려하게 만드는 것이다.

3. 각 단계를 지도에 넣는다. 우리는 보통 단계들을 시간에 따라 순차적으로 배열한다. 그러나 고객이 경험하는 다른 경로를 표시하기 위해 여러 지선을 추가로 넣을 수도 있다. 혹은 일련의 그림을 사용할 수도 있고, 당신이 가지고 있는 데이터를 나타내기에 적합한 것이면 어떤 방식이든 가능하다.

4. 분석하라. 어떤 패턴이 나타나는가? 놀랍거나 이상한 무엇이 보이는가? 어떤 단계가 왜 일어나는지, 단계들이 발생하는 순서는 어떤지 등에 의문을 품어라. 어떻게 해야 각 단계를 혁신할 수 있을지 자문하라.

5. 가능하다면 고객 여정 지도에 익숙한 사람들에게 지도를 보여주고 당신이 간과했거나 혹은 빠뜨린 것이 없는지 물어보라.

아이디오는 어떻게 디자인하는가

증상 | 계획 | 출발 | (병원에) | 수납 | 기다 | 진찰 | 차 | 집에 | 계속
발견 | 세우기 | 하기 | 들어 | 하기 | 리기 | 받기 | 타기 | 도착 | 통원 여부
하기 | | | 가기 | | | | | 하기 | 결정하기

유용한 팁

이 방법을 활용하는 예시를 들어보자.

병원 응급실을 둘러본다고 상상해 보라. 당연히 가장 중요한 순간은 치료가 이뤄지는 때다. 의사는 문제를 진단하고 처방을 내린다. 그러나 대다수의 사람들이 응급실 경험에 대해 불만을 표출한다면 그건 의사의 기술에 대해서가 아닐 것이다. 환자의 경험 단계를 가장 간단한 지도로 표시하면 다음과 같은 사항들이 들어가게 될 것이다.

- 통증 경험 혹은 증상 발견
- 집에서 치료할 건지, 병원에 갈 건지 생각하기
 : 가느냐/마느냐 결정하기
- 병원까지 가는 교통편 선택하기
- 병원 도착과 주차하기(혹은 택시비 지불, 기타 등등)
- 병원 안으로 들어가 응급실 찾기
- 환자 분류 담당 간호사 만나기
- 보험 양식 용지에 기입하기
- 기다리기. 계속 '좀 더' 기다리기

- 치료실로 안내받기
- 불편한 병원 가운 입기, 그리고 '좀 더' 기다리기
- 여러 명의 사전 검사 담당 간호사와 의료 기기 기사 만나기
- 의사를 만나 증상 호소하기(종종 사전 진단도 이루어진다)
- 추가적인 혈액 검사, X선 촬영, 기타 등등
- 최종 진단받기. 이후에는 다음과 같은 일을 겪게 된다: 귀가 지침 받기, 일반 환자 치료 절차 밟기, 처방전 받기, 일반의나 전문 개업의 예약 혹은 이 병원 재진 예약하기

모든 단계를 펼쳐놓고 어떻게 하면 비용 대비 효과가 높은 혁신을 할 수 있을 것이며, 보통의 경험을 뭔가 특별한 경험으로 바꿀수 있을 것인지 자문하라.

응급 치료엔 높은 불안감이 수반되기 때문에 단계가 진행될수록 환자들이 차분해진다는 것을 알 수 있다. 우리는 이걸 일컬어 경험 단계의 '경험 여정화journifying'라고 지칭한다. 정체를 알 수 없는 두려운 절차를 명확하고 예측 가능한 단계들로 나누고 대치한다는 뜻이다. 우리는 경험 여정화가 비단 응급실뿐만 아니라 환자가 관련된 다수의 상황에서 유효하다는 것을 알게 됐다. 신생아를 병원에서 집으로 데려갈 때, 수술받으러 갈 때, 혹은 치료할 목적으로 새로운 섭생법을 시작할 때 등 말이다.

아이디오는 어떻게 디자인하는가

디자인 씽킹 과제 #9

다뤄야 할 문제 정의하기

혁신가들이 종종 마주하는 문제는 어떤 과제에 집중해야 하는지, 그들에게 주어진 도전 과제에 어떤 프레임을 씌워야 하는지 하는 것들이다. 아이디오에서 우리는 '0단계'라는 용어를 사용해 문제가 완전히 정의되기 전에 일어나는 모든 행동을 여기에 포함한다.

문제 자체를 놓고 얘기한다고 해서 그게 반드시 영감을 불러일으키거나 혹은 실행에 옮길 수 있는 힘을 주진 않는다. 소망적 사고 wishful thinking 또한 그러하다. '꿈/불만dream/gripe 시간' 실습을 거치면 이런 대화가 당신이 뛰어들 수 있는 창조적 사고의 도전 과제로 바뀔 수 있다. 이 도구는 '교육자를 위한 디자인 씽킹 툴킷'에 들어있는 실습 방식으로, 리버데일 지역 학교Riverdale Country School와 제휴하여 아이디오에서 개발한 것이다.

- **도구**: 꿈/불만 시간
- **참가자**: 규모에 상관없이 짝수로 이뤄진 집단
- **시간**: 15~30분
- **준비물**: 펜과 종이

실행 방법

1. 논의 주제를 정한다. 꿈과 불만은 내적으로는 조직 문화, 외적으로는 고객과의 상호 작용과 관련 있을 가능성이 크다.

2. 다른 사람과 짝을 짓고 그중 한 사람(파트너1)이 먼저 시작한다.

3. 파트너1은 자신의 꿈과 불만을 5분에서 7분에 걸쳐 토로하고 파트너2는 그것을 듣고 기록한다.

 예를 들어 다음과 같이 진행될 수 있다.

 꿈: 고객들에게 사용설명서를 읽게 하면 좋겠어요.

 불만: 여기는 시끄러워서 집중이 어려워요.

4. 파트너2는 '꿈과 불만'을 혁신 과제에 적합하도록 개방형 질문의 틀에 넣는다. 우리 같으면 대부분 '우리가 어떻게 해야……'라는 문장으로 시작하곤 한다. 이것이 좋은 질문이 되려면 그 자리에서 답을 요구하는 듯한 제한된 질문으로 보여서는 안 된다(어쩌다 좋은 아이디어가 대답으로 나온다 해도 말이다). 처음엔 그저 문제를 포착하는 수준에 그쳐야 하며 바로 해법 단계로 뛰어들면 안 된다. 또한, 너무 폭넓어 아이디어 흐름을 원활하게 유도하지 않고 막아서도 안 된다. '우리가 어떻게 해야……'가 좋은 질문이 되려면 누군가가 열 가지의 다른 답변을 쉽게 내놓을 수 있도록 만들어야 한다.

 파트너2는 세 개에서 다섯 개의 짜임새 있게 설정된 혁신 과제

도출을 목표로 삼아야 한다. 그리고 그렇게 도출된 것을 파트너1 과 공유해야 한다.

예를 들어 다음과 같이 진행될 수 있다.

불만: 여기는 시끄러워서 집중이 어려워요.

- 이것과 너무 유사한 도전 과제: 우리가 어떻게 해야 소음을 줄여 집중하는 데 어려움을 겪지 않게 할 수 있을까?

- 너무 제한된 도전 과제: 우리가 어떻게 해야 직원들이 효율적 으로 집중할 수 있는 사무 공간을 만들어 낼 수 있을까?

- 너무 폭넓은 도전 과제: 우리가 어떻게 해야 사람들이 집중하 는 데 도움이 될까?

- 적합한 도전 과제: 우리가 어떻게 해야 일련의 업무 방식을 수용할 수 있는 공간을 디자인할 수 있을까?

꿈: 나는 직원들이 지출 보고를 제때에 했으면 합니다.

- 이것과 너무 유사한 도전 과제: 우리가 어떻게 해야 사람들이 지출 보고를 좀 더 시의적절하게 하도록 할 수 있을까?

- 너무 제한된 도전 과제: 우리가 어떻게 스마트폰 앱을 사용해 지출 보고를 빨리 하도록 할 수 있을까?

- 너무 폭넓은 도전 과제: 우리가 어떻게 해야 사람들이 좀 더 마감 시간을 중요하게 생각하도록 할 수 있을까?

- 적합한 도전 과제(직원들에게 감정 이입하면서): 우리가 어떻게 해야 지출 보고 절차를 간소화해 사람들이 좀 더 빨리 그걸

완료하게 할 수 있을까?

5. 역할을 바꿔 파트너2에게 꿈과 불만을 토로하게 하고 파트너1
 은 그걸 듣고 '우리가 어떻게 해야……' 질문의 틀 속에 혁신 과제
 를 설정한다.
6. 당신이 만일 집단 안에서 이 실습을 한다면 모든 짝이 낸 혁신 과
 제 목록을 비교해 보라. 거기서 패턴, 주제, 공통 이슈를 찾아내
 라. 이렇게 하면 토의가 집중적으로 이뤄지고 다음번에 다뤄야
 할 혁신 과제는 무엇인지 저절로 떠오르게 된다.

디자인 씽킹 과제 #10

혁신적으로 사고하도록 돕기

당신이 디스쿨의 강의나 임원 교육 프로그램에 참석한다면, 첫
째 날은 빠르게 진행되는 어떤 종류의 직접 행동을 하게 될 가능성
이 매우 크다. 이것은 우리가 디자인 프로젝트 제로^{Design Project Zero}
혹은 줄여서 DP0라고 부르는 과정이다. DP0는 우리가 개발한 혁
신 프로세스에 대해 설명하는 대신, 사람들이 직접 축소된 세계 안
에서 몸으로 체험함으로써 이해할 수 있도록 돕는다.

참가자들에겐 간단한 혁신 과제가 주어질 것이다. 그러면 그들
은 먼저 감정 이입 능력을 발휘해 새로운 아이디어를 떠올린 다음
신속하게 프로토타입을 만들어야 한다. 이 모든 게 약 90분 내로 이

뤄져야 한다. 선물을 주는 일부터 라면 먹는 일에 이르기까지 DP0는 모든 것에 적용할 수 있다. 원래의 DP0는 이 책에서도 아주 짧게 언급했지만, 지갑 실습^{Wallet Exercise}이라고 불렸다.

이 실습에선 누구나 가지고 다니는 간단한 물건들을 활용한다. 그것들을 소품 삼아 어떤 욕구, 디자인, 프로토타입 해법 등을 찾고 사용자의 피드백을 얻는다. 이 실습을 거치면 인간 중심 디자인 프로세스 전 과정을 신속하게 훑을 수 있다.

- **도구:** 지갑 실습
- **참가자:** 규모에 상관없이 짝수로 이뤄진 집단
- **시간:** 90분, 추가 준비 시간
- **준비물:** 촉진자의 가이드(디스쿨 웹 사이트^{dschool.stanford.edu}에서 구할 수 있다. 여기엔 실행 방법, 워크시트, 기타 프로토타입 재료 목록이 있다. 실행 방법과 워크시트는 출력해 각 참가자에게 배포하거나 화면에 띄우면 된다. 프로토타입 재료들은 기본적인 공예 재료들로, 마커 펜, 색종이, 알루미늄 포일, 테이프, 담배 파이프 클리너 등이 있다.)

실행 방법

1. 참가자들끼리 서로 짝을 이뤄 한 명은 인터뷰어의 역할을 맡고 다른 한 명은 고객이 된다. 인터뷰어는 몇 분에 걸쳐 상대를 이해하고 감정 이입한다. 인터뷰 대상자이자 고객인 다른 한 명은

일반 지갑 혹은 접는 지갑을 꺼낸다. 그리고 그들은 그 안에 있는 물건들과 그 의미에 대해 논의한다. 인터뷰어는 어떻게 그 지갑이 '고객'의 삶에 꽉 끼워지게 됐는지 알아내기 위해 질문을 한다. 특히 그 지갑과 관련된 문제나 마찰에 초점을 맞춘다. 예를 들면 이런 질문이다. "지갑을 잃어버렸던 적이 있나요?", "해외여행 중 그걸 달리 사용한 적이 있나요?", "어떤 걸 가장 자주 꺼내게 됩니까?" 몇 분이 지나면 촉진자가 시간이 다 됐음을 알리면 역할을 바꿔 1라운드의 인터뷰어가 2라운드에서 고객이 된다.

2. 참가자들이 고객과 그의 지갑을 이해하려는 과정을 마치면 다음은 그(고객)의 잠재적인 욕구 및 지갑과 관련해 놓친 것은 없는지, 그에 관한 관점을 개발하는 단계가 된다. 이러한 욕구에 기반한 관점은 다음과 같은 문장 형식으로 표현할 수 있다. "내 고객에겐[사용자 욕구]~할 수 있는 방법이 필요한데, 그것은 그에게 [의미/감정]~을 느끼게 할 수 있다. [통찰]~하기 때문이다." 예를 들면 다음과 같다. "내 고객에겐 지갑의 내용물을 쭉 파악할 수 있는 방법이 필요한데, 그것은 그를 안심시킬 수 있다. 왜냐하면, 그가 지갑을 분실할 경우, 무엇이 없어졌는지 모른다는 불안감이 그 안에 들어있는 돈을 잃어버렸다는 상실감보다 더 크기 때문이다."

3. 미니 브레인스토밍 형식으로 각 참가자는 새로운 대상에 대한 몇 가지 개념을 생성해 낸다. 새로운 대상이란 물질적인 지갑이

아닌, 두 번째 단계에서 개발해 낸 관점에 반영된 욕구를 충족시켜줄 무언가를 의미한다.

4. 지갑 실습 과정 중 가장 '유치원생다운' 단계에서 참가자들은 거친 형태로나마 자신들의 아이디어를 구체화시킨 프로토타입을 만들게 된다. 참가자들은 공작용 색판지, 파이프용 테이프, 클립 등의 재료를 가지고 프로토타입을 제작해야 한다. 이것은 미래의 고객들에게 피드백을 받을 수 있을 정도로 아이디어를 분명하게 구현해 완성도가 있어야 한다.

5. 뽑힌 참가자들은 스토리텔링 기술을 발휘해 자신들이 생각하는 '세상에 없었던' 지각 개념을 그들의 고객 혹은 방 안에 있는 사람 모두에게 '홍보'한다.

유용한 팁

이 지갑 실습은 여정 전체에 관한 것이지 목적지에 관한 것이 아니다. 지갑 실습에 관해 읽기만 해서는 경험적 학습이 이뤄질 수 없다. 그 가치는 직접 해 보아야 알 수 있다.

이 경험에서 사람들이 무엇을 배웠는가는 더 큰 집단을 상대로 지갑 실습에 대해 설명하는 자리에서 두드러지게 나타난다. 몇몇에게 그들의 프로토타입을 더 큰 집단과 공유하도록 요청하라. 예를 들어 "어떤 파트너가 지금 당장 사용할 수 있을 정도로 훌륭한 해법을 생각해 냈습니까?", "너무 독창적이어서 킥스타터의 도움을 청

하지 않으면 안 될 아이디어가 있습니까?", "믿을 수 없을 만큼 뛰어난 어떤 것을 디자인한 분 있습니까?"가 있다. 각자의 파트너를 나오게 해서 그들이 발견해낸 욕구와 제작한 프로토타입을 설명하게 한다. 이 공유된 스토리를 감정 이입과 프로토타입 제작, 초기에 자주 피드백을 얻어내는 방법 등에 관한 학습 가이드로 삼게 하라.

이 빠르게 진행하는 실습 형식은 모든 종류의 도전 과제에서 유용하게 쓰일 수 있다. 지갑 실습을 숙지했다면 다른 혁신 과제들, 이를테면 출근 방식 리디자인이나 새로운 섭생법 실행 등에 대해서도 생각해 보라.

어떤 심리학자들은 새로운 행동을 21일 동안 반복하면 습관으로 굳어지기 시작한다고 주장한다. 여기서 '효력 발생 어휘'가 되는 단어는 '행practice'이다. 새로운 행동을 두고 몇 주, 몇 달, 몇 년을 생각만 해선 아무 의미 없다. 이 장에서 가장 마음에 드는 실습을 골라 스스로 시도해 보라. 당신이 품고 있는 무언가가 비상하려면 세차게 가속하며 활주로를 질주해야 한다.

아이디오는 어떻게 디자인하는가

chapt

다음으로

창조적 자신감 수용하기

NExT

사람들이 미처 생각하지 못하는 것이 있다. 그것은 바로 디자인
을 위한 의사결정이 개입되지 않은 상태에서 인간이 만들어 낸
것은 아무것도 없다는 사실이다.

– 빌 모그리지[Bill Moggridge]

우리 형제의 훌륭한 친구이자 아이디오의 공동 창업자인 빌 모
그리지는 대다수의 사람들이 매우 창조적이며 자신들이 알고 있는
것보다 훨씬 더 능력 있다는 사실을 굳게 믿고 있다. 그리고 우리
형제 또한 이에 동의한다. 사회의 압력과 직장의 규범으로 인해 우
리는(사회적으로) '적절'하거나 누군가가 기대하는 방향으로 사고하
고 행동한다. 그럼에도 불구하고 창조성과 개별성은 충분히 추구할
만한 가치가 있다. 스티브 잡스는 우리에게 '비상식적으로 훌륭한'
뭔가를 하라고 요구했다. 그리고 그런 태도로 인해 그는 살아 있는
동안 세계에서 가장 가치 있는 회사 중의 하나를 창조하고 이끌 수
있었다. '정상성[normalcy]'은 과대평가된 것이다. 만일 당신이 타고난
창조성의 실마리를 찾게 되면 당신은 '비정상적'일 기회를 갖게 될
것이다.

우리는 창조적 자신감에 찬 아이디어들이 당신을 새로운 사고의 길로 인도하길 바란다. 그러나 창조적 자신감은 당연히 그에 대한 읽기, 생각하기, 혹은 대화하기 등에 의해 얻어지지 않는다. 우리의 경험에 비추어 보자면 창조 능력에 대한 자신감을 얻을 수 있는 가장 좋은 방법은 행동을 통해 얻는 것이다. 한 번에 한 걸음씩 작은 성공들을 통해 이룰 수 있다. 그것이 바로 심리학자 앨버트 반두라가 자기효능감과 유도성 숙달에 관한 연구를 통해 증명한 것이다.

기억해 보라. 어린아이에게 최초의 미끄럼 타기가 얼마나 두려운 경험이었는지, 그러나 한 번의 성공적인 시도 끝에 그 두려움이 어떻게 기쁨으로 변화했는지를 말이다. 우리는 당신을 안심시키고 격려해 창조적 자신감을 향한 여정을 시작하게 이끌 수 있다. 그러나 길 앞에 놓인 불확실성을 받아들이는 주체는 결국 당신 자신이다. 그렇기에 그냥 시도하고 지켜보라. 스스로에게 물어라. '내겐 내 행동을 바꿀 의지가 있는가?', '오늘 나는 어떤 행동을 할 것인가?', '나는 지금 당장 무엇을 할 준비가 돼 있는가?'

도전해야겠다는 생각을 굳힐 수 있는 한 가지 좋은 방법은 창조적 자신감을 기르는 것 자체를 첫 번째 창조적 도전 과제로 삼는 것이다. 당신이 이 책을 통해 알게 된 혁신가들을 떠올려라. 그들 모두는 창조적 자신감에 이르는 자신들만의 고유한 경로를 만들었다.

- GE의 더그 디츠는 감정 이입으로 시작했다. 어린이들이 그의 '아름다운 기계'를 두려워한다는 것을 알았을 때, 그는 몇몇의 자원자들을 모아 그 기계를 멋지게 리디자인했다. 최소한 한 명의 환자는 이렇게 말했다. "엄마, 내일 여기 또 와도 돼?"

- 생물물리학 박사 후보였던 스콧 우디는 전공 분야에서 열정적으로 일했지만, 혁신 주도적인 디자인 씽킹에 강렬한 흥미를 느끼게 됐다. 그 결과 그는 박사학위를 포기하고 벤처기업가로 새롭게 다시 시작했다.

- 공학도였던 안킷 굽타와 아크샤이 코타리는 10주 안에 회사를 설립해야 한다는 과제 앞에서 위축됐지만, 한 번에 한 걸음씩 진행해 나가는 방식을 선택했다. 그들은 행동 지향적으로 스스로의 태도를 바꾸고 커피숍에 오랫동안 머무르며 여러 번의 프로토타입 작업과 사용자 대상 테스트를 신속하게 실행에 옮겼다. 그 결과가 바로 펄스 뉴스다. 세련되게 디자인된 이 아이패드용 앱을 다운로드한 사람은 2,000만 명이 넘는다.

- 임브레이스 인펀트 워머의 탄생 과정에는 자신만의 안락한 장소를 벗어나 네팔로 가서 저체중 신생아 문제를 밝혀낸 한 연구팀의 노력이 있었다. 이 문제에 관련된 주요 당사자들, 특히 신생아의 부모와 가족들의 공감을 얻어가며 통찰을 찾아낸 그들은 프로젝트의 개념을 저비용 인큐베이터에서 신생아 체온 유지 기기 쪽으로 재설정했다.

- 클라우디아 코트치카는 P&G에서 워크숍을 이끌었으며 이는 사람들에게 디자인 씽킹 프로세스를 경험하는 기회를 제공했다. 이를 통해 그들은 스스로 그것을 계속해서 시도해 볼 수 있는 자신감과 최소한의 경험을 갖게 됐다.

사람들에게 주어졌던 저마다의 상황은 모두 달랐다. 당신 또한 어떤 전략이 당신에게 적합할지 생각해 볼 필요가 있다. 누군가에게 판단 당하는 상황의 두려움을 어떻게 하면 줄일 수 있을까? 내가 나아가지 못하게 붙들고 있는 것들을 어떻게 잘 파악할 수 있을까? 어떻게 하면 다른 접근법을 가지고 실험해 볼 수 있을까?

먼저, 창조적인 목표를 설정해 보자. 최소한 한 개의 아이디어 혹은 영감을 매일 기록하겠다는 목표 같은 것 말이다. 스스로 한계를 설정하지 마라. 이는 판단 미루기, 다듬어지지 않은 아이디어 생성하기, 많이 행동하기, 내가 가장 가치를 두고 있는 것에 집중하기를 연습하는 기회일 뿐이다. 이것은 단지 첫걸음에 지나지 않음을 기억하라. 창조적인 목표가 어떤 것이든 간에 중요한 것은 그것이 당신의 경험을 바탕으로 세워졌다는 점이고, 당신을 붙잡았던 두려움과 관성을 깨뜨렸다는 사실이다. 백지 위에 아이디어를 적어 넣고, 첫 번째 허들을 뛰어넘었다면 발전한 것이다. 그렇게 되면 다음 걸음을 내디딜 준비가 되었다는 뜻이다. 한 걸음, 한 걸음 천천히 가라. 머지않아 당신은 더 큰 창조적 자신감이 생겼음을 느끼게 될 것이다.

행동 지향성을 수용하라. 당신에게 어떤 아이디어나 프로젝트가 있다면 지금 당장 책상 위에 있는 물건들을 가지고 실험해 보라. 그러면 그 아이디어나 프로젝트가 더 명확하게 보인다. 이번 주에 내 프로젝트를 위해 세 개의 프로토타입을 만들어 보겠다는 목표 설정은 어떤가? 그 결과물을 누군가에게 당장 보여줄 필요는 없다. 당신의 상사나 고객과 해당 과제를 공유할 수 있는 정도까지만 작업해도 된다. 회의 석상에서 다른 사람들이 거창한 파워포인트 자료를 제시할 때, 당신은 한 개의 이미지와 설득력 있는 얘기만 가지고 발표해 보길 추천한다. 프로토타입이나 아이디어를 구체화한 정도에 불과한 동영상을 활용하는 것은 더 좋다. 좀 더 조촐하게 시작하려면 화이트보드에 스케치하는 방법도 있다. 혹은 하루 종일 "아니요"라는 말을 하지 않는 걸 연습해 보라. 그 대신 "예, 그리고……"나 "만일 내가 ~라면 할 수 있을 겁니다"와 같이 말하는 것이다.

임원들은 종종 혁신 방법을 개발할 "예산도, 시간도 없다"라고 말한다. 그렇다고 해서 현금 다발과 시간이 주어질 때까지 기다리기만 해선 안 된다. 자원이 부족하다는 핑계로 지체할 게 아니라 그런 제약이 최소한의 시간과 돈만 필요한 창조적 해법을 내놓을 수 있는 기회로 만들어야 한다. 그게 당신에게 어떤 자극을 줬는지 알게 되면 매우 놀랄 것이다.

당신이 이미 하고 있는 것, 혹은 어쨌든 해야 할 것을 둘러보라. 그것들을 새로운 접근법을 시험하고 창조적 자신감을 키울 기회로 만들어라. 아침에 커피 한 잔을 마시면서 그동안에 '버그 리스트'라

도 작성하는 일은 어떤가? 아이들과 놀아주면서 개방형 질문을 하는 연습을 하라. "학교에서 재미있었어?"라고 묻는 대신 "네가 할머니에게 가서 가장 최근의 학교 일에 대해 말씀드린다면, 너는 어떻게 말할래?"라고 물어라.

처음에는 몹시 서툴렀던 언어 구사 능력도 매일 반복하면 차츰 좋아져 유창해지듯이, 창조적 자신감을 갖는 일도 규칙적으로 실행하면 쉬워진다. 이 책을 통해 우리는 당신이 진전을 이룰 수 있는 도구와 기법을 소개했다. 어떤 것이 당신에게 최선인지 알려면 직접 실험해 봐야 한다.

출발점은 한 개인으로서의 당신 자신에게 있다. 궁극적으로는 당신이 속해 있는 집단이나 조직에 창조적 자신감을 불어넣는 게 목표라 해도, 결국 스스로에게 초점을 맞추는 것으로 시작해야 한다. 당신이 스스로 창조성을 발휘하고 본보기로서 이끈다면, 다른 사람들에게 행동을 바꾸라고 말하는 것보다 훨씬 더 설득력이 있을 것이다.

이제부터 시작할 때 도움이 되는 몇 가지 전략을 소개하겠다.

쉬운 것을 찾아라

거칠고 겁을 주는 과제는 창조적 행동을 촉발하기보다 막을 가능성이 크다. 그러므로 쉽게 얻을 수 있는 것을 목표로 시작하라. 아니면 큰 과제를 잘게 쪼개어 통제가 비교적 쉬운 조각들로 나눠

도 된다. 나아가야 할 단계를 개략적으로 설정하고 그 각각의 단계마다, 혹은 그 단계를 혁신할 수 있는 길을 모색하라. 당신의 창조적 에너지를 빠른 시간 안에 진척시킬 수 있고 성공 가능성이 큰 일에 초점을 맞춰라. 매일 일을 시작하기 전에 한 시간 반 동안 집중적으로 매달릴 만한 창조적 프로젝트로는 어떤 것이 있을까?

경험하라

새로운 경험을 추구하라. 외국을 여행하라. 다른 회사의 친구들과 연락하고 지내라. 아니면 사는 동네의 잘 모르는 구역을 돌아다녀 보라. 이웃 회사의 행사장에 가서 맨 앞줄에 앉아보라(겁은 나지만 실은 꽤 재미있는 일이다). 전에 한 번도 읽어 본 적이 없는 새 잡지를 읽어라. 아니면 몇몇 창조적인 웹 사이트에 접속해 시간을 보내라. 저녁 강좌에 참가하라. 온라인 강의도 좋다. 직장에서 새로 만난 사람과 함께 점심을 먹거나 커피를 마셔라. 어린아이처럼 경이감을 품고 세상에 접근해 당신이 어떤 새로운 아이디어를 알아낼 수 있고 탐색할 수 있는지 보라.

주위에 당신을 지원할 네트워크를 만들어라

문화나 환경은 당신의 창조적 자신감에 큰 영향력을 미친다. 그러므로 주위에 당신과 뜻이 맞는 혁신가들을 두어라. 온라인으로든 사적으로든 참여할 만한 집단을 찾아라.

예전에 우리 고객이었던 스테파니 로웨Stephanie Rowe는 밋업Meetup
이라는 커뮤니티 네트워크를 활용해 자신의 집단을 만들었다. 디자
인 씽킹 워크숍을 마친 후 그녀는 워싱턴D.C.에서 홀로 고립되어
있는 듯한 외로움을 느꼈다. 이로 인해 그녀는 마음이 맞는 사람들
을 찾지 못하면 캘리포니아로 이사 가겠다고 마음먹었다. 그러나
디자인 씽킹을 확산하는 일에 전념하면서 이후에는 1,000명 이상
의 구성원을 갖는 활동적인 집단으로 성장했다. 한 기업의 임원으
로서 20여 년을 보낸 자칭 '골수까지 분석적인 인간'에게 사람들이
"와, 당신 정말 창조적이네요"라고 말하기 시작했다. 그녀는 창조적
자신감이 공동체에 대한 생각과 공동체 안에서 하고 있는 일에 대
한 생각을 바꿔놓았다고 말했다.

당신이 직장에서 함께 시간을 보내는 사람들에 대해 생각해 보
라. 그들은 당신의 창조성을 보강해 주고 있는가, 아니면 범례를 벗
어난 아이디어에 대해 생각하는 일조차 회의적인가? 협력자를 구
하거나 아니면 단순히 피드백만 원한다 해도 창조적인 지지자들에
게서 찾아야 한다. 기본적인 태도가 부정적인 사람은 피하라. 만일
창조성을 발휘하는 일에 흥미를 보이는 동료가 있다면, 이 단계에
선 정말 도움이 될 것이다.

개방된 혁신 공동체를 찾아라

자신이 어디에 사는지와 관계없이 개방된 혁신 플랫폼에 참여

할 수 있다. 예를 들어 우리가 아는 한 최고의 혁신 플랫폼인 오픈 아이디오에선 각자의 참여 수준에 맞는 도전 과제를 놓고 아이디어 제시, 개념화, 평가 등의 과정을 경험할 수 있다. 당신은 다른 누군가의 아이디어를 칭찬할 수도 있고(클릭 한 번이면 된다), 당신의 아이디어를 올릴 수도 있다. 다른 사람들의 아이디어에 댓글을 달거나 그것에 기반해 새로운 개념을 구축하는 방식으로 '아이디어 위에 아이디어 쌓기'를 할 수도 있다. 이 모든 것은 참여자의 창조적 자신감 향상을 목적으로 하고 있다. 이 사이트에 크고 작게 영향을 미침으로써 '디자인 지수Design Quotient'의 형식으로 당신의 사회적 자본을 축적할 수 있다. 디자인 지수는 자신만의 독특한 창조성을 발휘할 수 있는 영역을 발굴해 내고, 탐구할 수 있게 도와준다. 그 영역은 어떤 도전 과제에서 아직 모든 게 분명하지 않은 시초 단계나 검토 단계, 혹은 후반부의 구체적 대안에 대한 평가일 수도 있다. 개방된 혁신 공동체는 직업이 아닌 일에서 창조적 근육을 기를 수 있는 기회를 제공한다. 이는 자신의 프로젝트에서 응용할 수 있는 대단한 실습이 된다.

끊임없는 배움의 자세를 가져라

누군가가 기량을 연마하는 데 코치나 가이드는 매우 귀중한 존재일 것이다. 당신이 참여할 수 있는 디자인 씽킹 워크숍이 있는가? 온라인에서 한번 검색해 보라. 예를 들어 아이디오의 '인간 중

심 디자인 툴킷'은 사회적 기업과 NGO를 위한 무료 혁신 가이드
다. '교육자를 위한 디자인 씽킹'은 초·중등 교육 과정에 특화된 디
자인 프로세스와 방법을 담고 있는 툴킷이다. 디스쿨 웹 사이트 안
에는 '버추얼 크래시 코스^{virtual Crash Course}'라는 게 있는데, 여기서 당
신은 한 시간 길이의 워크숍에 참여해 '선물 주기 의식' 같은 경험
을 리디자인해 볼 수 있다. 이 사이트엔 '부트캠프 부트레그^{Bootcamp}
^{Bootleg}'라는 이름으로 각종 창조적 방법들을 모아 놓은 곳이 있다.
이 책에서 언급된 도구 일부가 그곳에 포함돼 있다.

당신의 삶을 디자인하라

당신 삶에서 '다음 달'을 하나의 디자인 프로젝트라고 생각하라.
스스로 현장 조사를 해 보고 일상적인 삶에선 만날 수 없는 어떤 욕
구들을 찾아보라. 당신의 행동을 바꾼다면 어떤 변화가 실행 가능
하며 바람직한지, 그에 대한 아이디어를 떠올려 보라. 당신이 빨리
프로토타입을 만들 수 있고, 테스트할 수 있고, 반복 실험할 수 있
는 혁신 주제는 무엇인가? 당신과 주변 사람들의 삶에 더 많은 기
쁨과 의미를 주는 행동으로 무엇이 있는지 깊이 생각해 보라. 어떻
게 하면 당신이 제약 없이 일할 수 있을까? 계속 반복 실험하라. 한
달 정도 그렇게 해 보고, 되는 것은 무엇이고 안 되는 것은 무엇인
지 스스로 물어라. 어떻게 하면 당신이 계속해서 긍정적인 영향력
을 만들어 낼 수 있을까? 우리 형제의 아이디오 친구이자 동료인

팀 브라운$^{Tim\ Brown}$은 이렇게 말했다. "오늘을 프로토타입으로 삼아라. 무엇이 당신을 변화시킬까?"

창조적인 기업들

대기업의 창조적인 사람들에게 강연할 때, 우리가 제일 자주 듣는 질문은 "어떻게 해야 내 상사들에게 이 도구들을 이해시키죠?"다. 업무상의 제약, 기업 관행, 의심 많은 관리자, 그리고 규칙적으로 엄습하는 성과의 압력 아래 우리는 모두 혁신이 일어나도록 그 방법을 찾아내야 한다. 당신과 팀원들 안에서 창조적인 행동을 육성해 미래의 도약을 가능하게 만드는 것이 도전 과제다. 우리는 기업의 문화를 성공적으로 이끌어 가는 여러 가지 테크닉을 목격한 적이 있다.

현존하는 프로세스를 바탕으로 창조하기

가끔은 점진적인 변화가 급진적이고 혁명적인 접근법보다 더 큰 성공의 기회를 갖는다.

우리는 창조적 자신감에 가득 찬 어떤 사람과 얘기를 나눴는데, 그녀는 재직 중인 항공우주 기업에 혁신적 사고법을 도입하려다 아랫사람들에게 큰 반발을 불러일으켰다고 한다. 그녀는 마치 '불복종을 가르치는 워크숍'과 같다고 말했다. 그녀는 열정이 넘치는

사람이었지만 이런 종류의 변화는 너무 과하고 성급했다. 상사는 서둘러 그 워크숍을 끝맺어 버렸다.

이제 그녀는 성공 가능성이 훨씬 큰 다른 접근법을 시도하고 있다. 디자인 씽킹을 도입해 효율성이 떨어지는 현재의 제조 공정을 강화하는 중이다. 새로운 프로젝트가 있다면, 그 시초 단계에서 현장 조사를 하고 아이디어를 생성하고 프로토타입을 활용한다. 이런 변화로 인해 그녀는 조립 라인의 새 디자인부터 새로운 공학 분석에 이르기까지 여러 프로젝트에 긍정적인 영향을 줄 수 있게 됐다. "나는 디자인 씽킹을 따로 시간을 내서 배워야 하는, 생활과 분리된 무엇이라고 생각했죠. 하지만 이제 그것을 일상생활처럼 여겨요" 라고 말한 그녀는 "그건 야채를 안 먹으려는 아이들 밥에 야채를 몰래 숨겨놓는 것과 같은 거예요"라고 덧붙였다. 혁명처럼 흥분되는 일은 아니지만, 이 방식은 확실히 효과가 있다.

동시 공격과 다득점하기

만일 당신이 창조적 접근법을 놓고 임원진과 투쟁하는 중이라면, 아무리 회의적인 사람이라 해도 성공에는 반응을 보인다는 사실을 명심하라. 당신에게 어떤 과제가 주어지면 상사들이 요구하는 대로 하라. 하지만 동시에 창조적 사고 지향적인 대안도 같이 시도하라. 그래서 이 창조적 해법이 기능한다고 생각되면, 이것과 종래의 해법 두 가지를 상사들에게 제출하라. 그때 결과뿐만 아니라 그

에 이르는 프로세스도 달랐음을 확실히 설명해야 한다. 창조적 해법이 매번 성공한다는 보장은 없다. 그렇지만 단 몇 번이라도 정타를 맞추면 관리자들의 신임을 받게 된다. 또한, 당신이 지닌 창조적 사고에 대한 열정도 공감을 사게 될 것이다. 몇 차례 성공을 거두고 나서 당신의 상사 입에서 창조적 접근법을 지지한다는 말이 나오는 걸 지켜보라. 이때가 당신의 승리가 확인되는 순간이다.

이 방법을 활용해 당신의 창조적 접근법을 다른 누군가의 프로젝트에 적용해 보라. 남는 시간을 다른 사람들의 프로젝트를 돕는 일에 할애하면 그 누구도 당신이 비밀 프로젝트를 꾸미고 있다고 의심하지 못하게 된다. 도왔는데 막상 일이 잘 안 풀렸다 하더라도 회사나 동료에게 손해가 되는 건 아니다. 잘되면 당신은 조용한 영웅이 된다.

가욋일에 주목하라

꼭 필요하지 않은 일에 자원하라. 그리고 그것을 좀 더 특별한 방식으로 해내라. 데이비드의 예전 제자들, 이제는 경영 일선에서 활약하고 있는 그들은 이 접근법을 활용함으로써 회사에서 큰 성취를 이뤘다고 말한다. 매년 여는 사내 파티나 차기 경영 회의 장소를 물색하고 조직하는 일에 자원해서 나서라. 혁신을 위한 북클럽을 시작하라. 전문가를 불러 점심 강연을 기획하라. 그것들이 참석자들에게 놀라운 경험이 되게 하라. 몇 번 눈에 띄는 성공을 이루고

나면 당신은 이른바 창조적 사고의 전도사로 인정받게 된다. 그리고 결국엔 당신이 처리하는 여러 일상 업무나 새 프로젝트, 혹은 기획에 그 방법을 활용해도 된다는 말을 듣게 된다. 당신에겐 절대적으로 필요한 '믿음'이 생겨난 것이다.

혁신을 위한 공간을 만들어라

만일 당신이 관리자나 리더라면, 사내에 창조적 자신감을 육성하고 성장시킬 수 있는 매우 좋은 위치에 있는 셈이다. 몇몇 공간을 혁신을 위한 독립 공간으로 만들어라. 소규모의 혁신가 집단을 도와 관행과 제약을 뛰어넘어 '세상에 없던' 혁신을 일으키게 만들어라. 애플이 매킨토시^{Macintosh} 팀에게 한 일처럼 말이다. 또한, 록히드^{Lockheed}가 스컹크웍스 팀과 이룬 것처럼 말이다. 그들은 결국 U-2 첩보기에서 SR-71에 이르는 환상적인 비행기를 개발해내지 않았던가? 서비스 개선에 주력하는 노드스트롬^{Nordstrom}은 자사 소매점들 안에 혁신을 위한 공간을 운용하고 있다. 거기서 그들은 전적으로 새로운 제품을 디자인하고 테스트하며 프로토타입을 제작한다. 그곳엔 완벽한 선글라스를 고르는 데 도움이 되는 아이패드용 앱도 있다. 모든 기업에는 '창업가'적인 태도가 필요하다. 혁신을 위한 공간이 그걸 강화하는 데 도움이 될 것이다.

아이디오는 어떻게 디자인하는가

이 모든 것이 많은 노력을 필요로 하는 것처럼 들리는가? 정답이다. 하지만 많은 사람의 증언에 따르면, 그 효과는 확실하다. 게다가 일임에도 불구하고 하는 내내 즐거울 것이다. 아니, 일이라서 즐거울지도 모르겠다. 이는 창조적 자신감에 깃들어 있는 잠재력이다. 만일 당신이 어린 시절부터 지니고 있었던 창조적 재능을 발휘할 수 있다면, 만일 창조성을 사용하는 데 필요한 몇 가지 테크닉을 배운다면, 만일 목소리를 높여 발설하고 실험하며, 실패를 감수하고 창조적 충동에 따라 행동하는 데 필요한 용기를 찾아낸다면, 당신은 노엘 카워드 Noewl Coward의 말대로 일이 '재미'보다 더 재미있을 수도 있음을 알게 될 것이다.

그러므로 이 책을 내려놓고 컴퓨터를 꺼라. 그리고 뭔가를 실험하라. 그게 모두 성공하지 못한다는 걸 안다 해도 도전하라. 당신의 새 삶을 디자인하기 시작하라. 창조적 자신감을 한번 수용하게 되면 많은 노력, 연습, 지속적인 배움을 통해 당신은 삶과 일을 다시 상상할 수 있게 될 것이다.

감사의 말

영화가 끝나고 자막이 올라갈 때면 우린 언제나 그 영화 제작에 얼마나 많은 손길이 필요했는지를 생각하며 경이로움을 금치 못한다. 비록 우리가 이 책을 쓰면서 어떤 특수 효과 감독이나 스턴트 대역을 쓰진 않았지만, 이건 엄연히 협동 프로젝트의 결과다. 수백 명의 사람이 이 작업을 도왔다. 우리는 지난 몇 년간 자신의 시간과 재능을 우리에게 빌려준 고마운 사람들을 떠올리지 않을 수 없다. 모든 사람을 다 언급할 수 없다는 게 안타까울 뿐이다.

가장 먼저, 우리는 코리나 옌Corina Yen에게 가장 큰 신세를 졌다. 2011년에 그녀는 젊은 저널리스트이자 엔지니어로 결코 중책이라 볼 수 없는 단기적인 일을 하기 위해 우리와 합류했다. 그리고 거의 2년 동안 모든 것이라고 할 수 있을 만한 것들을 해냈다. 연구 조사, 인터뷰, 편집, 집필, 공동 저자 관리, 그녀의 머릿속에 든 모든 프로젝트의 수행을 말이다. 그 시간 내내 그녀는 낙관주의를 견지했다. 심지어 우리가 그러지 못한 순간에도 그랬으며, 원고가 완성될 때까지 경로에서 이탈하지 않도록 우리를 지켜줬다. 그녀가 없었더라면 우리는 이 책을 쓰지 못했을 것이다.

로라 맥클루어^{Laura McClure}는 이 프로젝트의 최종 순간, 그리고 가장 힘든 순간에 우리와 함께했다. 이야기에 생명을 불어넣었으며 생각을 글로 전환하는 일을 도왔다. 그녀는 마감 날짜가 임박한 순간에도 전혀 침착함을 잃지 않았다.

우리는 비즈니스계와 학계가 교차하는 지점에서 일한다. 그러므로 이 두 세계가 교차하는 지점에서 우리에게 도움을 준 전문가들에게 감사를 표하지 않을 수 없다.

아이디오에서 우리는 크리스 플링크와 같은 이의 도움을 받았다. 그는 우리와 많은 생각을 공유했고 초반부의 여러 장을 읽어줬으며 아이디오의 몇몇 방법론들을 보다 명료하게 설명하는 일에 도움을 줬다. 니콜 칸^{Nicole Kahn}은 7장을 쓰는 데 필요한 자료들을 모아줬다. CEO 팀 브라운과 아이디오의 모든 파트너들은 우리 일에 끊임없는 지지를 보내줬다. 디에고 로드리게스는 자원해 전체 원고를 읽어줬고 우리에게 사려 깊은 피드백을 전해줬다. 아이디오에서 우리 글을 검토해 준 이들로는 게이브 클라인만^{Gabe Kleinman}, 콜린 래니^{Colin Raney}, 아이에인 로버츠^{Iain Robers}가 있다. 우리의 조수였던 캐틀린 봄즈^{Kathleen Bomze}는 2년 넘게 이 일에 관여하면서 힘든 장애물이 나타날 때마다 우리에게 용기를 불어넣어 주었다.

마틴 케이^{Martin Kay}는 우리가 이 책에서 전하고 싶은 메시지를 정확히 포착하도록 도와줬다. 보 버제론^{Beau Begeron}은 남는 시간에 우리를 도와 삽화 작업을 해줬고 그러면서도 본업을 전혀 소홀히 하지 않았다. 파비언 허먼^{Fabien Herrman}은 책의 내부 디자인에 도움을

줬다. 앨라나 자위스키^{Alana Zawojski}와 캐티 클락^{Katie Clark}은 필요한 사진들과 이미지들을 모아 수록하는 일에 도움을 줬다. 브렌던 보일은 우리가 재미있는 아이디어나 관련 사례가 필요할 때마다 나타나 도와줬다. 휘트니 모티머^{Whitney Mortimer}, 데브 스턴^{Debbe Stern}, 그리고 마콤^{Marcom} 팀원 모두가 우리를 도와 원고 완성 이상의 것이 가능하도록 해줬다.

우리 회사엔 600여 명의 사람이 매일매일 디자인 씽킹을 실습하고 창조적 자신감을 받아들이고 있다. 그들은 우리에게 자신들의 이야기를 들려줬고 통찰을 공유했으며 우리의 이메일 질문에 진솔한 답변을 해줬다. 우리는 마지막 주에 우리 작업실에 들러 뭔가 신선한 생각이 필요할 때 도움을 준 아이디오 사람들에게 특별한 감사를 드린다. 데니스 보일, 브라이언 메이슨^{Brian Mason}, 조나 휴스턴^{Jonah Houston}, 그레이스 황^{Grace Hwang}, 그리고 아이디오.org의 설립자인 패트리스 마틴, 조슬린 와이어트가 그들이다. 너무 많아 일일이 언급할 수 없는 사람들 중엔 톰 훔, 요에르크 스튜던트, 데이비드 헤이굿^{David Haygood}, 코 리타 스태포드, 마크 존스, 조 윌콕스^{Joe Wilcox}, 스테이시 창^{Stacey Chang}이 포함돼 있다.

한편 우리는 디스쿨의 친구들로부터도 도움을 받았다. 세라 스타인 그린버그 이사, 조지 캠벨 이사는 이 책의 아이디어를 제공해 주었을 뿐만 아니라 이 프로젝트가 진행되는 동안 데이비드의 일 중 많은 부분을 맡아주기도 했다. 밥 서튼은 항상 우리와 아이디어를 나눈 사람이자 우리가 최초로 인터뷰한 사람이며 우리를 더 멀

아이디오는 어떻게 디자인하는가

리 갈 수 있도록 도와준 사람이다. 버니 로스는 디스쿨이 설립될 때부터 도움을 준 사람이며 이 책에서 차고 넘칠 정도로 창조적 자신감에 관련된 이야기를 들려준 사람이기도 하다. 페리 클레반과 제러미 어틀리는 디스쿨에서 나온 이야기들을 독자용으로 전환하는 데 도움을 줬으며 우리에게 학계와 비즈니스계 양쪽에 대해 생각하도록 일깨워줬다. 스콧 도어리는 공간이 어떻게 문화에 영향을 미치는가를 생각해 낸 사람이며 우리는 창조적 집단에 관한 그의 사고에 기초해서 우리의 생각을 진행시킬 수 있었다. 또한, 빌 버넷 Bill Burnett에게도 특별한 감사를 전한다. 스탠퍼드디자인프로그램의 이사인 그는 데이비드가 이 책을 쓰는데 시간을 낼 수 있도록 협조해 주었다. 그리고 그 외 우리에게 여러 이야기, 아이디어, 영감을 전해 준 많은 사람에게 감사드린다.

아이디오와 디스쿨 외부에서도 수십 명이 생각한 말, 행동으로 우리를 도왔다. 앨버트 반두라는 집필 초기에 중요한 영감을 제공했으며 그의 깊이 있는 연구는 집필 기간 내내 우리와 함께했다. 캐럴 드웩은 그녀의 책과 사적인 만남을 우리에게 제공함으로써 우리의 세계관을 바꿔놓았다. 캐서린 프레드먼Catherine Fredman은 반드시 필요한 친구였다. 그녀는 이 프로젝트가 진행되지 못하고 있을 때 편집자로서 전문적인 충고를 아끼지 않았다. GE의 낸시 마틴 Nancy Martin, 3M의 칼 뢰터Carl Roetter, 리뷰로Leigh Bureau의 빌리Bill Leigh, 그리고 오랜 친구인 짐 맨지Jim Manzi가 원고를 검토한 뒤 뭔가 부족한 곳에 대해 따끔하고 객관적인 피드백을 해줬다.

그리고 그들만의 창조적 자신감으로 가는 여정을 놓고 우리가 인터뷰했던 사람들, 마시 바턴부터 클라우디아 코트치카, 보니 시미에 이르는 수많은 분들에게 감사를 표한다. 당신들의 모든 이야기가 우리에게 영감을 주었다. 또한, 자신의 경험과 통찰을 우리가 나눠 가질 수 있도록 허락한 관대함에 대해서도 깊은 고마움을 느낀다.

디미트리오스 콜레바스^{Dimitrios Colevas} 박사, 마이클 캐플런^{Michael Kaplan} 박사, 그리고 스탠퍼드 병원의 의료진들에게 아주 특별한 감사를 전하고 싶다. 그들은 2007년 데이비드가 승산 없을 것처럼 보였던 암과의 싸움에서 이기게 도와줬으니 결과적으로 이 책이 생명을 얻도록 해 준 것이나 다름없다.

그리고 무엇보다도 내 아내와 형수인 유미코와 케이시, 그리고 양쪽 집안의 아이들에게 고맙다고 말하고 싶다. 예상보다 길어진 이 프로젝트 내내 그들이 보여준 지지와 인내는 참으로 대단했다.

모든 이에게 감사드린다! 당신들이 도움을 준 이 책을 읽으면서 부디 행복하길 바란다.

<div align="right">

톰 켈리, 데이비드 켈리

tomkelley@ideo.com,

davidkelley@ideo.com

</div>

아이디오는 어떻게 디자인하는가

스탠퍼드 디스쿨 창조성 수업

초판 발행 2021년 3월 30일 | **1판 3쇄** 2023년 11월 20일
발행처 유엑스리뷰 | **발행인** 현호영 | **지은이** 데이비드 켈리, 톰 켈리
옮긴이 MX디자인랩 | **편집** 권도연 | **디자인** 임지선
주소 서울시 마포구 백범로 35, 서강대학교 곤자가홀 1층 경험서재
등록번호 제333-2015-000017호 | **이메일** uxreviewkorea@gmail.com

ISBN 979-11-88314-72-0

Creative Confidence:
Unleashing the Creative Potential Within Us All